论书雅言

杨 勇 编著

上海书画出版社

史料与理念的佳构

樊　波

　　杨勇作为书坛青年才俊，其主要工作是编辑出版，工作之余仍未放弃书法研究和创作。在从事繁冗的编辑工作之隙，已然出版了多部书法学术著述；现又进行这部《论书雅言》的编著，这种勤奋踏实的学术作风和精神，在如今这样时风浮躁的氛围中，是值得学界同仁大加点赞和肯定的。

　　杨勇在做博士论文期间，就曾对我说想对传统书法史论材料作一番系统地梳理和整合，一方面是为广大书法爱好者、研究者提供一个了解和把握中国书学思想的样本，另一方面则是为其博士论文夯实材料基础。此可谓一举两得，利人利己，更利于学术的推进。

　　杨勇编撰该著既收录了大量学界眼熟的但却无法或缺的书史书论材料，因为失缺了这些材料，就不能很好地把握中国书法的基本精神和思想主脉；同时又注意收集了一些比较偏涩生僻的资料，这对于丰富、充实人们书法审美内涵的认识和开拓更为宽广的学术视野显然是有所助益的。同时该著又在每一篇章中，一一为之作了相应的理论解读，阐明了自己的见解，从而与材料相得益彰，互文互释。

　　我认为，编好这样性质的书，材料收集固然重要，但关键还是在于如何以明确而新颖的理论观念去统摄、整合这些材料。希腊大哲人亚里士多德曾说，形式因应当高于质料因，讲的就是这

个道理。现有的艺术理论在基础研究方面大都难有突破，已然形成了既定模式，这种模式当然仍可为我们提供一个理论框架和眼光，但也往往成为一种预先的限定，从而使材料的学术生命价值一开始就被规约了。因此如何突破现有的理论模式就成为首要的思想任务。唐代韩愈曾说："惟陈言之务去。"其实在理论上做到这一点，并非易事。那么，这里就有一个契机，我们能否从传统经典的材料中找到新的理论因素？能否从古老的书画材料中发现新的理论生机？能否从先人遗留下来的思想宝库中发掘值得我们重新反思和提炼的理论精华，从而为我们重构艺术基础理论展开一种新的可能？

实际上，如今中国学术基础理论，大都为西方话语所支配、笼罩，而许多中国传统学术理论也往往由于在形式上缺乏系统完整的逻辑品格（与西方相比），由此为一些人所忽略而轻慢待之。这样就为充分利用、阐发中国学术的内在价值设置了某种障碍。应当说，中国书画的思想是最富于中国文化精神的特质，最具有中国特有的审美韵致的，也最能够以其独特的美学性格而与西方拉开距离的，从而也最有可能为实现艺术基础理论突破提供契机的。中国书法理论中一系列极富美学意味的概念、范畴和命题显然是西方理论所无法涵盖的。我且用夸溢的修辞之语说，中国书法理论不仅是雅言，而且还是真言、玄言、格言、箴言，字字珠玑，句句玉泽，妙不可言矣。在这方面，杨勇这本编著作了很好的载录、辑要工作，进行了初步的理论分析和探讨，从而获得了一定的思想成果。

所以，这里我为之一序也。

目　　录

一、书法本体

（一）自然论

观其法象，俯仰有仪，方不中矩，圆不副规。抑左扬右，望之若欹，竦企鸟跱，志在飞移，狡兽暴骇，将奔未驰。

<div align="right">崔瑗[1]《草书势》</div>

【注释】
①崔瑗（78—143），字子玉。涿郡安平（今属河北涿州）人。东汉书法家，尤善草书。

夫书肇[1]于自然，自然既立，阴阳[2]生焉；阴阳既立，形势尽矣。

<div align="right">蔡邕[3]《九势》</div>

【注释】
①肇：起始，引发。
②阴阳：中国古代哲学指自然界万事万物中内含的两大对立面。在书法中表现为黑白、刚柔等等。
③蔡邕（133—192），字伯喈。陈留圉（今河南杞县西南）人。东汉文学家、书法家。

或引笔[1]奋力，若鸿雁高飞，邈邈翩翩；或纵肆婀娜，若流苏悬羽，靡靡绵绵。是故远而望之，若翔风厉水，清波漪涟；就而察之，有若自然。

<div align="right">卫恒[2]《四体书势》</div>

【注释】
①引笔：即挥笔。
②卫恒（？—291），字巨山。河东安邑（今山西夏县西北）人。西

晋书法家。善作隶、散隶、草、章草等多种书体。

一　如千里阵云，隐隐然其实有形。

丶　如高峰坠石，磕磕然实如崩也。

丿　陆断犀象。

乚　百钧弩发。

丨　万岁枯藤。

乀　崩浪雷奔。

勹　劲弩筋节。

<div align="right">（传）卫铄①《笔阵图》</div>

【注释】

①卫铄（272—349），字茂漪。河东安邑（今山西夏县西北）人。东
晋女书法家，汝阴太守李矩妻，卫恒从女，世称卫夫人。工书，尤
善楷书，师钟繇，妙传其法。

草草眇眇，或连或绝，如花乱飞，遥空舞雪，时行时止，或
卧或麐①，透嵩华②兮不高，逾悬壑③兮非越。

<div align="right">（传）王羲之④《用笔赋》</div>

【注释】

①麐：同"蹶"，跌倒的意思。

②透：超越。嵩华：即嵩山和华山。

③逾：超越，越过。悬壑：悬崖。

④王羲之（303—361），字逸少。琅邪临沂（今属山东）人，定居会
稽山阴（今浙江绍兴）。东晋书法家，被后世尊为"书圣"。其书法
兼善楷、行、草各体。

书之气，必达乎道，同混元①之理。七宝②齐贵，万古能名。
阳气明则华壁③立，阴气太则风神生。把笔抵锋，肇乎本性。

<div align="right">（传）王羲之《记白云先生书诀》</div>

【注释】

①混元：指天地元气，天地形成之初的状态，也泛指天地。

②七宝：佛教用语，也泛指多种宝物。

③华壁：光彩而美观的东西。

观夫悬针垂露之异，奔雷坠石①之奇，鸿飞兽骇之资②，鸾舞蛇惊之态，绝岸颓峰之势，临危据槁之形。或重若崩云，或轻如蝉翼。导③之则泉注，顿④之则山安。纤纤乎似初月之出天崖⑤，落落乎犹众星之列河汉⑥。同自然之妙有，非力运之能成。

<div align="right">孙过庭⑦《书谱》</div>

【注释】

①奔雷坠石：语出卫铄《笔阵图》："点如高峰坠石，磕磕然实如崩也。"

②资：通"姿"，鸟飞兽惊时的姿态。

③导：一种运笔方法，南唐后主李煜《书述》云："导者，小指引名指过右。"

④顿：即"驻"，在与纸面垂直的方向往下用笔谓之顿笔。此句指行笔则如流泉之畅达，停笔则如山石之稳定。

⑤崖：《佩文斋书画谱》作"涯"，此句语出欧阳询《八诀》："似长空之初月。"

⑥河汉：指银河。

⑦孙过庭（646—691），名虔礼，以字行，富阳（今属浙江）人，一作陈留（今河南开封）人。唐代书法家、书学理论家，有墨迹《书谱》传世。

长史曰，予传授笔法之老舅彦远曰，吾闻昔日说书若学，有工而迹不至。后闻于褚河南曰，用笔当须如印泥画沙。思所以不悟，后于江岛，遇见沙地平净，令人意悦欲书。

<div align="right">颜真卿①《述张长史笔法十二意》</div>

【注释】

①颜真卿（709—785），字清臣。京兆万年（今陕西西安）人，祖籍琅邪临沂（今属山东）。唐代书法家。作品有《颜勤礼碑》《祭侄文稿》等。

贫道观夏云多奇峰，辄尝师之，夏云因风变化，乃无常势。又无壁折之路，一一自然。

<div align="right">陆羽①《僧怀素传》</div>

【注释】

①陆羽（733—约804），字鸿渐，号茶山御史。复州竟陵（今湖北天门）人。唐代茶学家，被尊为"茶神"。

往时张旭①善草书，不治他伎。……观于物，见山水崖谷，鸟兽虫鱼，草木之花实，日月列星，风雨水火，雷霆霹雳，歌舞战斗，天地事物之变，可喜可愕，一寓于书。故旭之书，变动犹鬼神，不可端倪②，以此终其身而名后世。

<div align="right">韩愈③《送高闲上人序》</div>

【注释】

①张旭，活动于唐玄宗开元、天宝年间。字伯高。苏州吴县（今江苏苏州）人。唐代书法家。工书，善草书。其狂草与李白诗歌、裴旻舞剑并称为"三绝"。

②端倪：事情眉目，头绪，边际。

③韩愈（768—824），字退之。河南河阳（今河南孟州南）人。唐代文学家、哲学家。

然山谷在黔中时，字多随意曲折，意到笔不到。及来僰道，舟中观长年荡桨，群丁拨棹，乃觉少进；意之所到，辄能用笔。

<div align="right">黄庭坚①《山谷全书》</div>

【注释】

①黄庭坚（1045—1105），字鲁直，号山谷道人，晚号涪翁。洪州
分宁（今江西修水）人。北宋文学家、书法家，江西诗派开山之祖。
与张耒、晁补之、秦观游学于苏轼门下，合称为"苏门四学士"。
书法亦能独树一格，为"宋四家"之一。

夫兵无常势，字无常体：若坐、若行、若飞、若动、若往、
若来、若卧、若起、若日月垂象、若水火成形。倘悟其机，则纵
横皆成意象矣。

<div align="right">杜本①《论书》</div>

【注释】

①杜本（1276—1350），字伯原，号清碧先生。江西清江（今江西樟
树）人。元代文学家、理学家。博学能文，工书善画。

古人之书画，与造化①同根，阴阳同候②……心穷万物之源，
目尽山川之势，取证于晋唐宋人，则得之矣。

<div align="right">龚贤③《乙辉编》</div>

【注释】

①造化：创造、化育，指自然万物。
②候：此处指变化的情状。
③龚贤（1618—1689），字半千，号柴丈人。昆山（今属江苏）人。
清初书画家，为"金陵八家"之首。有《香草堂集》《画诀》等著作
传世。

【疏】

就汉语语境而言，"自然"具有多重涵义，它不仅指我们身处其间的大自然，更是一种形而上的审美范畴。先民造字之初，最主要的方法便是从自然中汲取物象。东汉许慎《说文解字叙》云："古者庖牺氏之王天下也，仰则观象于天，俯则观法于地，视鸟兽之文与地之宜，近取诸身，远取诸物，于是始作《易》八卦，以垂宪象……黄帝之史仓颉，见鸟兽蹄远之迹，知分理之可相别异也，初造书契。"仓颉造字的传说，不仅展现了远古时期的自然崇拜，同时也直接影响了后世书论中笔法顿悟的叙事。而且汉字起源的象形说，对后世诸多书法观念的形成所产生的影响是不言而喻的。无论后世的文字演化到何种程度，在中国人的观念里，总认为还是有象形的遗存，汉字从一开始起便具有了造形艺术的某些特征。而对书者来说，借由写"象"而通乎"上古造书者之意"，更是"师古"的元初涵义。

书法本质的自然论早在汉代书论中已有阐发。崔瑗《草书势》中讲"观其法象"，蔡邕《九势》云："夫书肇于自然，自然既立，阴阳生焉；阴阳既立，形势尽矣。"蔡氏以古代传统的阴阳学说来阐发书法与自然的内在联系，把许慎"书者如也"的观念从文字学引到书法上，从而揭示了书法与自然的本质关系，成为中国书法形态学的基本指导思想，这一观点在其后近两千年的书法理论中不断地充实和发展着。从东晋卫铄的"每为一字，各象其形"，到唐代孙过庭的"同自然之妙有"、张藻的"外师造化"、张怀瓘的"囊括万殊，裁成一相"，再到清代刘熙载的"书当造乎自然"等等，无不承袭和发展了蔡邕"书肇于自然"的观念。

蔡邕在《笔论》中言："为书之体，须入其形，若坐若行，若飞若动……若水火，若云雾，若日月，纵横有可象者，方得谓之书矣。"详细道出了对书法外在形态的要求，点画字势只有融入自然物象，得其意趣，才能有无穷的艺术魅力。纵观历代书论，不乏天地、山川、河流、花草、鸟兽等比拟的书法意象。人们所讨论

的汉字体势之美，无一例外地存在一个前提，即汉字的笔画和构成都具有生命的意味。如传为卫铄的《笔阵图》中对楷书基本点画的描绘，借用自然意象来描绘点画，承袭了蔡邕自然论的基本观念，并确立了后世楷书点画的规范。其实，《笔阵图》中关于达古意之源的说法不过是前代书家论述的回声，早在东汉崔瑗的《草书势》中，对自然物象的描写已比比皆是。在崔瑗看来，书者应该以自然为师，去表现自然万象的生命状态，从一个点画到一个字都暗含了生命的律动。

如何在整体上认识书法，魏晋以来人们创造了很多意象，其灵感均来自自然物象的启示。以虬龙、鸾凤、鸳鸟、秋鹰、奔马、怒骥等等，来描述书法的气势和姿态。南朝袁昂与梁武帝一起品评书家，梁武帝评钟繇书"如云鹄游天，群鸿戏海"，王羲之书"如龙跳天门，虎卧凤阙"，不仅极尽物象之美，而且情景生动如在眼前。

盛唐时期，张怀瓘从根本上道出了书法与自然的关系——"书者，法象也。"（《六体书论》）"法象"，即为效法自然万象。其在论述草书时云："有类云霞聚散，触遇成形；龙虎威神，飞动增势。岩谷相倾于峻险，山水各务于高深。"（《书议》）形象道出了草书形态的意象美和融合了自然万象的生命力。故书法创作要善于体察物象，并取其元精，使书法艺术达到更高的层次和审美体验。韩愈在《送高闲上人序》中言："（张旭）观于物，见山水崖谷，鸟兽虫鱼，草木之花实，日月列星，风雨水火，雷霆霹雳，歌舞战斗，天地事物之变，可喜可愕，一寓于书。"韩愈此番论述将草书变幻多姿的点画与自然万象融合在一起，将草书形态进行了自然的物化，其艺术魅力神采顿现。

书法只有实现与自然的贯通，才能真正"纵横有可象"，才能令人心生感动。清初书画家龚贤云："古人之书画，与造化同根，阴阳同候……心穷万物之源，目尽山川之势。"（《乙辉编》）从自然界中寻觅书法之象，以万象构筑书法之魂，自然之法则不仅为书

法提供参照和灵感，更成为其内在的审美境界和精神追求，使书法具有了无穷的生命力。

　　道家思想的崇尚天地自然，儒家思想的万物皆备于我。对于书法，自然是其形态美的源泉和根本的追求。书法家"每见万类，皆画像之"，背后或许仍有文字创生的精神图腾。"书，形学也"（康有为），"纵横有可象者，方得谓之书矣"（蔡邕），"每为一字，各象其形，斯造妙矣，书道毕矣"（卫夫人），"形见曰象，书者法象"（张怀瓘），"凡欲结构字体，未可虚发，皆须象其一物，若鸟之形，若虫食禾"（蔡希综）。这些文辞都有一个共同的旨趣，即书法与自然物象有着密切的联系，似乎一切自然中为人们观察到的生动、美好的事物都可能从书法家的笔触中找到它的痕迹。书学理论中这些俯拾皆是的对于物象的关注，折射出古代书论家欲使技近乎道的宏伟抱负。（王镇远《中国书法理论史》）书法肇于自然，又复归自然，既无装饰之外衣，又泯去雕凿之痕迹。书法的最高境界在于，以生命意识和诗情画意去观照自然，体悟人生，追求真善美的人生景致和审美情趣。

（二）功用论

夫文字者，总而为言，包意以名事也……得之自然，备其文理，象形之属，则谓之文；因而滋蔓，母子相生，形声、会意之属，则谓之字。字者，言孳乳浸多[①]也。题之竹帛，谓之书。书者，如也，舒也，著也，记也。

<div align="right">张怀瓘[②]《书断》</div>

【注释】

①孳乳浸多：孳乳，滋生繁衍；浸多，逐渐增多。

②张怀瓘，活动于唐玄宗开元年间。海陵（今江苏泰州）人。唐代书法家、书画理论家，著有《书议》《书估》《书断》《画断》《文字论》《六体书论》等。

文章之为用，必假乎书[①]，书之为征[②]，期合乎道，故能发挥文者，莫近乎书……及夫身处一方，含情万里，摽拔[③]志气，黼藻[④]精灵，披封睹迹[⑤]，欣如会面，又可乐也。

<div align="right">张怀瓘《书断》</div>

【注释】

①假乎书：借助于书法。

②征：征信、验证。

③摽拔：高扬、提升。

④黼藻：原指辞藻华美，此处指使情感美好。

⑤披封睹迹：打开卷轴，仔细观摹书迹。

阐《坟》《典》之大猷，成国家之盛业者，莫近乎书。

<div align="right">张怀瓘《文字论》</div>

文则数言乃成其意，书则一字已见其心，可谓得简易之道。

<div style="text-align:right">张怀瓘《文字论》</div>

　　缅想圣达立制造书之意，乃复仰观俯察六合①之际焉。于天地山川，得方圆流峙之形；于日月星辰，得经纬昭回之度……随手万变，任心所成，可谓通三才之气象，备万物之情状者矣。

<div style="text-align:right">李阳冰②《上李大夫论古篆书》</div>

【注释】

①六合：指上下和东西南北，即天地四方，泛指天地或宇宙。

②李阳冰，约生于唐玄宗开元年间。字少温。赵郡（今河北赵县）人。唐代文字学家、书法家，李白族叔。善词章，工书法，尤精小篆，是李斯之后重要的篆书书法家。

　　夫书者，英杰之余事，文章之急务也……尺牍叙情、碑板述事，惟其笔妙则可以珍藏，可以垂后①，与文俱传。

<div style="text-align:right">朱长文②《续书断》</div>

【注释】

①垂后：流传后世。

②朱长文（1039—1098），字伯原，自号乐圃隐夫。吴县（今属江苏）人。北宋书学理论家，曾汇编历代书论为《墨池编》，其中《续书断》是其著作。

　　书之作也，帝王之经纶①，圣贤之学术，至于玄文内典，百氏九流，诗歌之劝惩，碑铭之训戒，不由斯字，何以纪辞。故书之为功，同流天地，翼卫教经者也。

<div style="text-align:right">项穆②《书法雅言》</div>

【注释】

①经纶：整理蚕丝，引申为筹划、处理国家大事。

②项穆，字德纯，号贞元，亦号无称子。秀水（今浙江嘉兴）人。

明代万历年间书法家、书法理论家。其父为收藏家项元汴。项穆承
其家学，所著《书法雅言》为重要书论著作。

法书仙手，致中极和，可以发天地之玄微，宣道义之蕴奥，
继往圣之绝学，开后觉之良心。功将礼乐同休，名与日月并曜[1]，
岂惟明窗净几、神怡务闲、笔砚精良、人生清福而已哉！

<div align="right">项穆《书法雅言》</div>

【注释】
[1]曜：光辉、明亮。

右军帖语多问疾，如工部诗无一篇非感伤也。若必用名利台
阁话头，亦无须此为。每见文安所临右军父子诸书，皆自用其法，
颇觉欺世，虽来者未见，亦不能前无古人也。

<div align="right">陈玠[1]《书法偶集》</div>

【注释】
[1]陈玠，生于康熙初年，字右汀，号实人，晚号石汀散人。天津人。
善书法，受海宁陈奕禧影响，书风追慕傅山。著有《书法偶集》。

余素不善书，人争嗤之，深以为耻。然明王凤洲尚书素不善
书，尝自云："吾目有神，吾腕有鬼。"近时纪晓岚尚书，袁简斋太
史皆以不善书著名。按《晋史》，武帝疑太子不慧，召东宫官领而
以尚书疑事命其判决。贾氏乃命张泓代对，而太子手书以呈，武
帝称善。

<div align="right">昭梿[1]《啸亭杂录》</div>

【注释】
[1]昭梿（1776—1833），字汲修，自号汲修主人，又号啸亭。精通
满族民俗和清朝典章制度，与袁枚、纪昀、龚自珍、魏源等名士交
游。著有《啸亭杂录》十五卷。

作书能养气，亦能助气。静坐作楷法数十字或数百字，便觉矜躁俱平①。若行草，任意挥洒，至痛快淋漓之候，又觉灵心焕发。下笔作诗、作文，自有头头是道，汩汩②其来势。故知书道，亦足以恢扩③才情、酝酿④学问也。

<div style="text-align:right">周星莲⑤《临池管见》</div>

【注释】

①矜躁俱平：病痛烦躁都能得到缓和平息。"矜"同"瘭"。

②汩汩：水流声，比喻文思泉涌。

③恢扩：恢宏、扩大。

④酝酿：本指酿酒，这里指使学问逐渐达到成熟的阶段。

⑤周星莲，字午亭。仁和（今浙江杭州）人。清代道光年间书法家，兼工梅兰竹。著有《临池管见》。

古之善书者多寿，必定故也。人能定其心，何事不可为，书云乎哉。

<div style="text-align:right">姚孟起①《字学臆参》</div>

【注释】

①姚孟起，字凤生，一作凤笙。吴县（今江苏苏州）人，贡生。清代道光、咸丰年间书画家、篆刻家。以书名，兼治印，偶作画。

【疏】

在儒家文化的影响下，传统文人士大夫往往视书法为载道的器具，同时又不放弃对于书法作为自己人生雅艺的追求。古人常讲"志于道，据于德，依于仁，游于艺"。书法被当作一种消遣的手段，充当着"君子必有游息之物"的那个"物"的角色。

大体说来，书法的功用和价值可归为四种。

首先，书可发文。文字显现它的功能依赖书写，书法的价值直接显现先贤的功业，可以使"百代无隐"。张怀瓘言："文章之为用，必假乎书，书之为征，期合乎道，故能发挥文者，莫近乎书。"（《书断》）"阐《坟》《典》之大猷，成国家之盛业者，莫近乎书。"（《文字论》）先贤的思想依靠文字来传播，所以书法记录文字的功用自然首当其要。初唐孙过庭在《书谱》中指出，书法可以"功宣礼乐，妙拟神仙"，道出了书法宣明教化的功能。明代项穆提出："书之作也，帝王之经纶，圣贤之学术，至于玄文内典，百氏九流，诗歌之劝惩，碑铭之训戒，不由斯字，何以纪辞。故书之为功，同流天地，翼卫教经者也。"（《书法雅言》）书法作为文字的载体，记录国家要事、学术经典，乃至诗歌文学、碑刻铭文等，这些均指向了书法在文字层面的实用功能。

其次，书法具有表情功能。"及夫身处一方，含情万里，標拔志气，黼藻精灵，披封睹迹，欣如会面，又可乐也。"（张怀瓘《书断》）"或寄以骋纵横之志，或托以散郁结之怀。"（张怀瓘《书议》）所谓见字如面，通过展读书作手札，可令书者音容笑貌宛在目前，可见书法在表情达意方面有着独特的作用。

再次，书法具有"载道"功能。书法的审美价值取向受社会文化，尤其是儒家"成教化，助人伦"的影响较深。古代书论中，秉承这种观点者比比皆是。张怀瓘把书法从技艺的层面提升到了"道"的境界，"理不可尽之于词，妙不可穷之于笔，非夫通玄达微，何可至于此乎？乃不朽之盛事""道"是书法的深层本体，书法则是"道"的表征。杰出的书法家能"追虚捕微""通微应变"，以

笔墨表现大道。张怀瓘把书法提到了无以复加的高度，表现了盛唐时期人们对于书法高卓品格的认同。项穆提出"书统"的问题，便承儒家"道统"而来，通过书法可以正人心，宣正道，"法书仙手，致中极和，可以发天地之玄微，宣道义之蕴奥，继往圣之绝学，开后觉之良心"（《书法雅言》）。强调了书法的社会功能和教育功能。柳宗元认为书法是用来传达文辞的，而文辞又是用来传达道的，所以"凡人好辞工书，皆病癖也"。而且对人们夸奖他的书法表示遗憾，云："圣人之言，期以名道，学者务求诸道而遗其辞。辞之传于世者，必由于书。道假辞而明，辞假书而传。……今世因贵辞而矜书，粉泽以为工，道密以为能，不亦外乎？"（《报崔黯秀才论为文书》）柳宗元也并非完全否定其之于人生的价值，只是担心人们夸大它们的意义。

第四，书法还是修身养性的良方，具有娱乐的功能。宋代欧阳修提出书法的重要目的和价值在于"为乐""消日"，其晚年对书法艺术有了这样的体悟："苏子美尝言：'明窗净几，笔砚纸墨皆极精良，亦自是人生一乐。'……余晚知此趣，恨字体不工，不能到古人佳处，若以为乐，则自是有余。"（《欧阳修全集》）"不必取悦当时之人、垂名于后世，要于自适而已！"（《欧阳修全集》）书法的价值在于体会创作时的乐趣，是对人生超功利的、天然的超逸和释放，正如其《试笔》诗所云："试笔消长日，耽书遣百忧。余生得如此，万事复何求！"项穆在《书法雅言》中也肯定了书法的消遣功能，"功将礼乐同休，名与日月并曜，岂惟明窗净几、神怡务闲、笔砚精良、人生清福而已哉！"书法可以修养性情气质，可以怡神达情，更能扩充和发展书者的才学，清代周星莲称："作书能养气，亦能助气。静坐作楷法数十字或数百字，便觉矜躁俱平。若行草，任意挥洒，至痛快淋漓之候，又觉灵心焕发。下笔作诗、作文，自有头头是道，汩汩其来势。故知书道，亦足以恢扩才情、酝酿学问也。"（《临池管见》）学习书法亦是长寿之道，明代文徵明"年九十，犹作蝇头书"（马宗霍《书林藻鉴》）。元代郑杓《衍极》

中论及以书养生时说："以此养生，以此忘形，以此玩世。"清代姚孟起亦言："古之善书者多寿，心定故也。人能定其心，何事不可为，书云乎哉。"(《字学臆参》)可见书法是安定和舒缓身心的良药，有利于身心的愉悦和健康。

　　书法的功能和价值不一而足，对于当代书家而言，可能更加倾向于"书以为乐"。早在一千多年前，柳宗元就提出一个有名的观点："君子必有游息之物"。他说："邑之有观游，或者以为非政，是大不然。夫气烦则虑乱，视壅则志滞。君子必有游息之物，高明之具，使之清宁平夷，恒若有余，然后理达而事成。"(《零陵三亭记》)一个人如果没有一个纯洁平和的心胸，很难有所成就。所以我们应该有一个让身心得以休养生息的地方，书法便是书法人心中的那方"净土"。

（三）心性论

书者，散①也……为书之体，须入其形，②若坐若行，若飞若动，若往若来，若卧若起，若愁若喜，若虫食木叶，若利剑长戈，若强弓硬矢，若水火，若云雾，若日月。纵横有可象者，方得谓之书矣。

<div align="right">蔡邕《笔论》</div>

【注释】

①散：萧散、洒落，自己不拘束自己。

②须入其形：必须将物象即自然的某种形态化入书法中。

凡人各殊①气血、异筋骨。心有疏密，手有巧拙。书之好丑，在心与手，可强为哉？若人颜有美恶，岂可学以相若②耶？

<div align="right">赵壹③《非草书》</div>

【注释】

①殊：不同。

②相若：相像、相类。

③赵壹，主要活动在汉灵帝光和年间，字元叔。汉阳西县（今甘肃天水西南）人。东汉辞赋家，其代表作为《刺世疾邪赋》。

笔迹者，界①也。流美者，人也……见万象皆类之。

<div align="right">钟繇②《笔法》</div>

【注释】

①界：指界限或范围。

②钟繇（151—230），字元常。颍川长社（今河南长葛东北）人。三国魏书法家。官至太傅，世称"钟太傅"。传世书迹有《宣示表》《贺捷表》《荐季直表》等。

然字虽有质，迹本无为，禀阴阳而动静，体万物以成形，达

性通变，其常不主①。故知书道玄妙，必资②于神遇，不可以力求也，机巧必须心悟，不可以目取也……字有态度③，心之辅也，心悟非心，合于妙也。

<div align="right">虞世南④《笔髓论》</div>

【注释】

①其常不主：即"不主故常"。故常，指旧的法则和通例。

②资：凭借，依仗。

③态度：形态和法度。

④虞世南（558—638），字伯施。越州余姚（今属浙江）人。唐初书法家。官至秘书监，封永兴县子，人称"虞永兴"。传世碑帖有《孔子庙堂碑》《破邪论》等。

夫翰墨及文章至妙者，皆有深意以见其志，览之即令了然……玄妙之意，出于物类之表；幽深之理，伏于杳冥①之间；岂常情之所能言，世智之所能测？非有独闻之听、独见之明，不可议无声之音，无形之相。

<div align="right">张怀瓘《书议》</div>

【注释】

①杳冥：极高或极远以致看不清的地方。

书者，法象也。心不能妙探于物，墨不能曲尽于心，虑以图之，势以生之，气以和之，神以肃①之，合而裁成，随变所适。法本无体，贵乎会通②……其趣之幽深，情之比兴③，可以默识④，不可言宣。

<div align="right">张怀瓘《六体书论》</div>

【注释】

①肃：引导。

②会通：融会贯通，根据情况灵活处理。

③比兴：本为《诗经》六义的两类。比是比喻，兴是寄托，先言他

物以引入正题。

④识：记住。

穆宗政僻，尝问公权①笔何尽善，对曰：用笔在心，心正则笔正。

《旧唐书》

【注释】

①公权，即柳公权（778—865），字诚悬。京兆华原（今陕西耀县）人。唐代书法家，尤工正楷。有《玄秘塔碑》《神策军碑》等传世。

所谓"法帖"者，其事率皆吊哀、候病、叙暌离①、通讯问，施于家人朋友之间，不过数行而已。盖其初非用意，而逸笔余兴，淋漓挥洒，或妍或丑，百态横生，披卷发函，烂然②在目，使人骤见惊绝，徐而视之，其意态愈无穷尽。故使后人得之以为奇玩，而想见其人也。

欧阳修③《欧阳修全集》

【注释】

①暌离：分离。

②烂然：光彩明亮的样子。

③欧阳修（1007—1072），字永叔，号醉翁、六一居士。吉州吉水（今属江西）人。宋代文学家。工诗词文章，对金石和书法理论研究颇深，著有《集古录跋尾》《六一题跋》等。

夫书者，心之迹也。故有诸中而形诸①外，得于心而应于手。然挥运之妙，必由神悟。而操执之要，尤为当务也。

每观古人遗墨在世，点画精妙，振动若生，盖其功用有自来②矣。

盛熙明③《法书考》

【注释】

①诸：为"之于""之乎"的合音。

②自来：由来，来历。

③盛熙明，曲鲜人，后居豫章（今南昌）。元代书法家、书法理论
家，大约生活在元代末年。工翰墨，著作有《论书》《法书考》等。

　　心为人之帅，心正则人正矣。笔为书之充①，笔正则书正矣。
人由心正，书由笔正……夫经卦②皆心画也，书法乃传心也。

<div align="right">项穆《书法雅言》</div>

【注释】

①充：担任、充当。

②经卦：经，对古代典范之作、宗教典籍的尊称；卦，《周易》中象
征自然现象和人事变化的符号。

　　书之为言，散也、舒也、意也、如也……书者，心也。字虽
有象，妙出无为①；心虽无形，用从有主。初学条理，必有所事，
因象而求意；终及通会，行所无事，得意而忘象。②

<div align="right">项穆《书法雅言》</div>

【注释】

①无为：不造作、不雕琢。

②"因象而求意"和"得意而忘象"，本于《周易》"圣人立象以尽意"
和《庄子》"言者所以在意，得意而忘言"。晋代王弼进一步提出"言
者所以明象，得象而忘言；象者所以存意，得意而忘象"。

　　圆为规以象天，方为矩以象地。①方圆互用，犹阴阳互藏。所
以用笔贵圆，字形贵方，既曰规矩，又曰之至。是圆乃神圆，不
可滞也；方乃通方，不可执也。此由自悟，岂能使知哉？

<div align="right">项穆《书法雅言》</div>

【注释】

①圆为规以象天，方为矩以象地：古人认为天圆地方。

　　学书之法，在乎一心，心能转腕，手能转笔……手不主运而

以腕运，腕虽主运而以心运。右军曰："意在笔先。"①此法言②也。

<div align="right">宋曹③《书法约言》</div>

【注释】

①意在笔先：王羲之《笔势论十二章》云："先干研墨，凝神静虑，预想字形大小、偃仰、平直、振动，则筋脉相连，意在笔前，然后作字。"

②法言：指反映规律性的经典之言。

③宋曹（1620—1701），字彬臣，号射陵，又号耕海潜夫。江苏盐城人。明末清初书法家。工诗词，善书法，其所著《书法约言》为清初重要书论著作。

故前人作字，谓之字画。画，分也，界限也……乃后人不曰画字，而曰写字。写有二义：《说文》"写，置物也"；《韵书》"写，输也"。置者，置物之形；输者，输我之心。两义并不相悖①，所以字为心画。若仅能置物之形，而不能输我之心，则画字、写字之义两失之矣。无怪书道不成也。

<div align="right">周星莲《临池管见》</div>

【注释】

①悖：违背、相反。

书，如也。如其学，如其才，如其志，总之曰如其人而已。

<div align="right">刘熙载①《艺概》</div>

【注释】

①刘熙载（1813—1881），字伯简，号融斋。江苏兴化人。清代文学家，其所撰《艺概》为重要文艺理论著作。《书概》为《艺概》之一部分，对书法的源流和笔法、书体特征等均有较为深刻的阐述和发明。

【疏】

西汉扬雄在《扬子法言》中提出"书，心画也"。东汉许慎提出"书者，如也"。虽然二者之"书"均就文字而言，并不专指书法。即便如此，扬雄的这一表述被后世认为是揭示了书法与书者心性关系的精要论断，并成为后世书法"尚意"理论的源头。中国古代书论中很多重要的论述皆从"心画说"衍生而来。从汉末蔡邕的"书者散也，欲书先散怀抱"，到唐代孙过庭的"可达其情性，形其哀乐"，张怀瓘的"或寄以骋纵横之志，或托以散郁结之怀"，元代郝经的"书法即心法也"，盛熙明的"夫书者，心之迹也"，明代项穆的"夫经卦皆心画也，书法乃传心也"，清代刘熙载的"扬子以书为心画，故书也者，心学也"，这些论述对书法乃心性的外化这一本质进行了深入的揭示和阐发。

从某种程度上说，唐代之前的书法观念主要表现出对前人已有成就的尊重，并力求在此基础上向前推进一步；而宋代以苏轼、黄庭坚为代表的一批书法家，以"渐进"为烦琐，而强调直寻，特别是苏轼一句"我书意造本无法"，真是绝断千古。北宋苏黄等尊重书写者个人的心性，他们倡导的思想后来成为一个传统。但这一书学理念在南宋遭到理学家朱熹的批判。朱熹虽也言心性，"心以性为体……盖心之所以具是理者，以有性故也"（《朱子语类》卷五）。但其所言心性均由"理"来统摄。朱熹是用儒家正统的"善"来规定"美"，其主要从这一立场来矫正北宋时期的个性化潮流。朱熹并不强调对书法审美经验的发掘，而在已有的传统中寻找符合自己标准的风格，实际上是对已有传统的一次筛选。

明代中后期，有些文士也强调自己心性的抒发，反对复古的倾向，其理论上的代表人物是董其昌，创作上的代表人物有倪元璐、傅山等。他们继承和发扬了苏轼等人的书学思想，将文人的审美趣味作为自己的理想，在一定程度上恢复了为正统论所忽视的书法艺术创造性与个体性情的展示。项穆曾论及书法形式与创

作主体精神之间的关系，说："书之心，主张布算，想象化裁，意在笔端，未形之相也；书之相，旋折进退，威仪神采，笔随意发，既形之心也。"（项穆《书法雅言》）此乃扬雄"书为心画"命题的具体化，是对两千年前先贤观点的一次遥远的回响。类似的回响也发生在刘熙载身上，东汉许慎提出"书者，如也"。刘熙载说："书者，如也。如其学，如其才，如其志，总之如其人而已。"（《艺概》）他不是从文字与文字所指称的事物之间的关系出发，而是从书法的内涵出发，他认为书法的内涵就是书写者内在学养、精神的外化。

人是书法创作的主体，书法水平的高低、风格的差异等与人的心性有很大关联。如赵壹《非草书》中提出："凡人各殊气血、异筋骨。心有疏密，手有巧拙。书之好丑，在心与手，可强为之哉？"肯定了心与手对书法的直接影响。又如"笔迹者，界也。流美者，人也"（钟繇《笔法》）。书法的形制虽有自身的规定性，但书者从中传达流布出的美感却是丰富多样的，这其实是在强调人的主体作用。到了唐代，孙过庭在《书谱》中阐发了书法创作的"五合"（神怡务闲、感惠徇知、时和气润、纸墨相发、偶然欲书）与"五乖"（心遽体留、意违势屈、风燥日炎、纸墨不称、情怠手阑），体现了性情心境及创作欲望等主观条件对书法创作的决定性影响。张怀瓘论及文学与书法时说道："文则数言乃成其意，书则一字已见其心。"（《文字论》）尽管"文"与"书"表达方式不同，却又互为表里，其表"心"目的与作用是一致的。书法通过点画、章法等外在形式体现书者的眷眷之情，好的书法作品充满意蕴而神采焕发，是书者心性的完美传达。

纵观前人书论，"心性"对于创作的影响至关重要。"学书之法，在乎一心，心能转腕，手能转笔。"（宋曹《书法约言》）古代书论的发展，从大处着眼，经历了由最初的对外在物象的描摹，到对外在各项技术的追求，再到内在心性的回归这一曲折过程。所谓"无间心手，忘怀楷则"。而我们现在的争论，大多停留在技术的层

面，讲究与古人接近了多少，这样成长起来的书家都是经验性的人格。书法的内涵不仅仅是展示自然的完美与客观的秩序，更包含了创作者高尚的、难以把握的心灵。

书法最可贵的精神，是以人的内在超越来提升技术的境界。学习书法，不仅要用心来领悟笔法，用笔墨达情，也要关注自己的心性，相比于点画技法的锤炼，我们更需要有一个安静阅读、体察内心的时刻。真正的书法如同我们的生命一样，都是在日复一日的锤炼中，最终完成"自我"的构建。

二、书法技法

（一）执笔与运笔

凡学书字，先学执笔。若真书，去[1]笔头二寸一分；若行草书，去笔头三寸一分，执之。下笔点画、芰波、屈曲，皆须尽一身之力而送之。

<div align="right">（传）卫铄《笔阵图》</div>

【注释】

①去：离开，距离。

每秉笔[1]必在圆正气力，纵横重轻，凝神静虑。当审字势，四面停匀，八边具备……最不可忙，忙则失势；次不可缓，缓则骨痴[2]；又不可瘦，瘦则形枯；复不可肥，肥则质浊。详细缓临，自然备体，此字学要妙处。

<div align="right">欧阳询[3]《传授诀》</div>

【注释】

①秉笔：持笔，执笔。

②骨痴：字的骨格显得呆板迟滞而无神采。

③欧阳询（557—641），字信本。潭州临湘（今湖南长沙）人。唐初书法家，与虞世南、褚遂良、薛稷并称唐初四大家。有《用笔论》《八诀》等书论和《梦奠帖》《九成宫醴泉铭》等墨迹、碑刻传世。

笔长不过六寸，捉管不过三寸，真一、行二、草三，[1]指实掌虚。

<div align="right">虞世南《笔髓论》</div>

【注释】

①真一、行二、草三：执笔处离笔头，真书为一寸，行书为二寸，

草书为三寸。

用笔须手腕轻虚。……太缓而无筋，太急而无骨。侧管则钝慢而多肉，竖管则干枯而露骨。及其悟也，粗而不钝，细而能壮，长而不为有余，短而不为不足。

<div align="right">虞世南《笔髓论》</div>

用笔当如印印泥，如锥画沙，使其藏锋，书乃沉着，常欲透过纸背。

<div align="right">褚遂良①《论书》</div>

【注释】

①褚遂良（596—658 或 659），字登善，钱塘（今浙江杭州）人，封河南郡公，世称"褚河南"。唐代书法家，传世作品有《孟法师碑》《雁塔圣教序》等。

大抵腕竖则锋正，锋正则四面势全。次实指，指实则节力均平。次虚掌，掌虚则运用便易。

<div align="right">李世民①《笔法诀》</div>

【注释】

①李世民（599—649），即唐太宗，公元 626 年至 649 年在位，开创了中国历史上的"贞观之治"。书法有《温泉铭》《晋祠铭》等。

至有未悟淹留①，偏追劲疾；不能迅速，翻效迟重。夫劲速者，超逸之机；迟留者，赏会之致。将反其速，行臻会美之方；专溺于迟，终爽绝伦之妙。能速不速，所谓淹留；因迟就迟，讵名赏会！②

<div align="right">孙过庭《书谱》</div>

【注释】

①淹留：停留、久留，这里指运笔时的驻笔和停顿。

②讵名赏会：讵，岂。怎么能称得上是赏心会意呢！

一画之间，变起伏于锋杪①；一点之内，殊衄挫②于毫芒。

<div align="right">孙过庭《书谱》</div>

【注释】

①锋杪：笔锋的尖端。杪，树梢。

②衄挫：衄，这里指一种笔既下行、又往上去的用笔方法。挫，是笔锋顿后转动以改变运笔方向。衄挫常连用，方法略同。不同处在于，衄用圆笔，挫用方笔。

夫书第一用笔，第二识势①，第三裹束②。三者兼备，然后为书……夫用笔起止，偏旁向背，其要在蹲、驭③。

<div align="right">张怀瓘《玉堂禁经》</div>

【注释】

①势：指笔势，笔锋往来复去的趋势。

②裹束：指结字的方法。

③蹲、驭：蹲，即蹲锋；驭，即驭锋。

乃悟用笔，如锥画沙，使其藏锋，画乃沉着。当其用笔，常欲使其透过纸背，此成功之极矣。真草用笔，悉如画沙，则其道至矣。是乃其迹可久，自然齐于古人矣。

<div align="right">颜真卿《述张长史笔法十二意》</div>

执笔在乎便稳，用笔在乎轻健，故轻则须沉，便则须涩，谓藏锋也。不涩则险劲之状无由而生也，太流则便成浮滑，浮滑则是为俗也。

<div align="right">韩方明①《授笔要说》</div>

【注释】

①韩方明，活动于唐德宗贞元年间。唐代书学理论家。著有《授笔

要说》，专论执笔法。

所谓法者，擫、压、勾、揭、抵、拒、导、送也。……
擫者，擫大指骨上节，下端用力欲直，如提千钧。
压者，捺食指著中节旁。
勾者，勾中指著指尖钩笔令向下。
揭者，揭名指①著指爪肉之间揭笔令向上。
抵者，名指揭笔，中指抵住。
拒者，中指勾笔，名指拒定。
导者，小指引名指过右。
送者，小指送名指过左。

<div style="text-align:right">李煜②《书述》</div>

【注释】
①名指：即无名指。
②李煜（937—978），即李后主，字重光，号钟隐。徐州（今属江苏）人。五代南唐后主，词人，亦精书画鉴赏。

献之少时学书，逸少从后取其笔而不可，知其长大必能名世。①仆②以为不然。知书不在于笔牢，浩然听笔之所之③，而不失法度，乃为得之。然逸少所以重其不可取者，独以其小儿子用意精至，猝然掩之，而意未始不在笔。不然，则天下有力者，莫不能书也。

<div style="text-align:right">苏轼④《苏轼文集》</div>

【注释】
①南朝虞龢的《论书表》："羲之为会稽，子敬七八岁学书，羲之从后掣其笔不脱，叹曰：'此儿书，后当有大名。'"
②仆：谦称，即本人。
③之：至、到、往。
④苏轼（1037—1101），字子瞻，号东坡居士。眉州眉山（今属四川）人。北宋文学家、书画家，词开豪放一派。书法与黄庭坚、米

芾、蔡襄合称"宋四家"，代表作有《黄州寒食诗帖》等。

把笔无定法，要使虚而宽。欧阳文忠公①谓余"当使指运而腕不知"，此语最妙。方其运也，左右前后，却不免攲侧②；及其定也，上下如引绳，此之谓"笔正"，柳诚悬③之语良是。

<div align="right">苏轼《苏轼文集》</div>

【注释】

①欧阳文忠公，即欧阳修。

②攲侧：倾斜。

③柳诚悬，即柳公权。

盖用笔不知擒纵，故字中无笔耳。字中有笔，如禅家句中有眼①，非深解宗②趣，岂易言哉！

<div align="right">黄庭坚《山谷全书》</div>

【注释】

①佛教人士常用偈语阐发心得，句中主要的字称为"句中眼"。

②宗：这里指本源、主旨。

心能转腕，手能转笔，书字便如人意。古人工书无他异，但能用笔耳。

凡学书，欲先学用笔。用笔之法，欲双钩回腕，掌虚指实，以无名指倚笔，则有力。

<div align="right">黄庭坚《山谷全书》</div>

学书贵弄翰，谓把笔轻，自然手心虚，振迅天真，处于意外。

<div align="right">米芾①《自叙帖》</div>

【注释】

①米芾（1051—1107），初名黻，后改芾，字元章，号海岳外史。祖籍太原（今属山西），迁居襄阳（今属湖北）。能诗文，擅书画，

精鉴别，书画自成一家，与蔡襄、苏轼、黄庭坚人称"宋四家"。存世书作有《苕溪诗》《蜀素帖》等，著有《书史》《画史》。

古人作字，谓之字画。所谓画者，盖有用笔深意。作字之法，要笔直而字圆，若作画则无有不圆劲，如锥画沙者是也。不知何时改作写字。写训传，则是传模之谓，全失秉笔之意也。

<div align="right">何薳[1]《春渚纪闻》</div>

【注释】

①何薳，字子远，一作子楚，自号韩青老农。浦城（今属福建）人。曾由苏轼荐举而得官。撰有《春渚纪闻》。

执之欲紧，运之欲活，不可以指运笔，当以腕运笔。执之在手，手[1]不主运；运之在腕，腕不知执。

<div align="right">姜夔[2]《续书谱》</div>

【注释】

①手：此句中两个"手"字，均特指手指。
②姜夔（约1155—约1209），字尧章，号白石道人。饶州鄱阳（今属江西）人。南宋文学家、音乐家。有《白石道人诗集》《白石道人歌曲》《续书谱》《绛帖平》等传世。

用笔不欲太肥，肥则形浊；又不欲太瘦，瘦则形枯；不欲多露锋芒，则意不持重；不欲深藏圭角，则体不精神；不欲上小下大，不欲左低右高，不欲前多后少。

<div align="right">姜夔《续书谱》</div>

转折者，方圆之法，真多用折，草多用转。折欲少驻，驻则有力；转欲不滞，滞则不遒。然而真以转而后遒，草以折而后劲，不可不知也……古人遗墨，得其一点一画，皆昭然绝异者，以其用笔精妙故也。大令以来，用笔多尖，一字之间，长短相补，斜

正相拄，肥瘦相混，求妍媚于成体之后，至于今世尤甚焉。

<div align="right">姜夔《续书谱》</div>

迟以取妍，速以取劲。先必能速，然后为迟。若素不能速而专事迟，则无神气；若专事速，又多失势。

<div align="right">姜夔《续书谱》</div>

大抵用笔有缓有急，有有锋，有无锋；有承接上文，有牵引下字。乍徐还疾，忽往复收。缓以仿古，急以出奇；有锋以耀其精神，无锋以含其气味；横斜曲直，钩环盘纡，皆以势为主。

<div align="right">姜夔《续书谱》</div>

用笔如折钗股，如屋漏痕，如锥画沙，如壁坼，此皆后人之论。折钗股者欲其屈折圆而有力，屋漏痕者欲其无起止之迹，锥画沙欲其匀而藏锋，壁坼者欲其无布置之巧。然皆不必若是，笔正则锋藏，笔偃则锋出，一起一倒，一晦一明，而神奇出焉。常欲笔锋在画中，则左右皆无病矣。

<div align="right">姜夔《续书谱》</div>

书法以用笔为上，而结字亦须用工。盖结字因时相传，用笔千古不易。

<div align="right">赵孟𫖯[①]《兰亭十三跋》</div>

【注释】

①赵孟𫖯（1254—1322），字子昂，号松雪道人。吴兴（今属浙江湖州）人。能诗善文，工书善画，精鉴赏。与欧阳询、颜真卿、柳公权并称"楷书四大家"。存世书迹有《洛神赋》《胆巴碑》等。

直笔[①]圆，侧笔方；用法有异，而执笔初无异也。其所以异者，不过遣笔用锋之差变耳。盖用笔直下，则锋常在画中；欲侧

笔，则微倒其锋，而书体自方矣。

<div align="right">刘有定②《论书》</div>

【注释】

①直笔：正锋用笔，即"中锋"。

②刘有定，字能静，号原范。元代泰定年间书法家。

"笔正"之说，真格言也。笔正，则古人笔法皆如吾手矣。侧锋取妍，此钟王不传之秘。濡毫之次，法与锋合，然后运笔无非法也。

左者右之，右者左之；偏者正之，正者偏之；以近为远，以远为近；以连为断，以断为连；笔近者意远，笔远者意近。

<div align="right">《翰林粹言》</div>

大凡学书，指欲实，掌欲虚，管欲直，心欲圆。

<div align="right">陈绎曾①《翰林要诀》</div>

【注释】

①陈绎曾，字伯敷，一作伯孚。处州（今浙江丽水）人。元至正三年（1343）任国史院编修。尤善飞白书。著有《翰林要诀》。

善书者笔迹皆有本原，偏旁俱从篆隶，知者洞察，昧者莫闻。是以法篆则藏锋，折搭则从隶，用笔之向背，结体之方圆，隐显之中，皆存是道。人徒见其规摹乎八法①，而不知其从容乎六书②。

<div align="right">张绅③《法书通释》</div>

【注释】

①八法：即"永字八法"。

②六书：六种造字方法，即象形、指事、会意、形声、转注、假借。

③张绅，字士行，一字仲绅。济南（今属山东）人。元末明初书法家，精于鉴赏，撰《法书通释》。

古人作篆、分、真、行、草书，用笔无二，必以正锋为主，

间以侧锋取妍。分书以下，正锋居八，侧锋居二，篆则一毫不可侧也。

<div align="right">丰坊①《书诀》</div>

【注释】

①丰坊（1494—1566后），字人翁、存礼，更名道生。鄞县（今浙江宁波）人。明代嘉靖年间书法家，工书善画，亦擅长篆刻。著有《书诀》。

凡执管须识浅、深、长、短①。真书之管，其长不过四寸有奇，须以三寸居于指掌之上，只留一寸一二分着纸。盖去纸远则浮泛虚薄，去纸近则揾锋②势重……当明字之大小为深浅也。

<div align="right">徐渭③《徐渭集》</div>

【注释】

①浅、深、长、短：浅，离纸浅；深，离纸深；长，笔头长以离纸深；短，笔头短以离纸浅。

②揾锋：按下笔锋。

③徐渭（1521—1593），字文长，号天池山人、青藤道士。山阴（今浙江绍兴）人。明代文学家、书画家，擅长行草，被誉为"八法之散圣，字林之侠客"。著有《徐渭集》等。

枕腕以书小字，悬腕以书大字。行草即须悬腕，悬则笔势无穷，否则拘而难运。

<div align="right">徐渭《徐渭集》</div>

正锋、偏锋之说，古本无之。近来专欲攻祝京兆①，故借此为谈耳。苏、黄全是偏锋；旭、素时有一二笔；即右军行草中，亦不能尽废。盖正以立骨，偏以取态，自不容已也。文待诏②小楷时时出偏锋，固不特京兆，何损法书？

<div align="right">王世贞③《艺苑卮言》</div>

【注释】

①祝京兆，即明代书法家祝枝山。

②文待诏，即明代书法家文徵明（1470—1559），初名璧，字徵明，后以字行，号衡山。长洲（今江苏苏州）人。

③王世贞（1526—1588），字元美，号凤洲，又号弇州山人。太仓（今属江苏）人。明代文学家、史学家，著有《艺苑卮言》《弇山堂别集》等。

李阳冰云：“点不变谓之布棋，画不变谓之布算，方不变谓之斗，圆不变谓之环。”此言篆法也，篆亦须变，况其它乎？

<div align="right">王世贞《艺苑卮言》</div>

沈存中云，古人以散笔作隶书，谓之“散隶”。近岁蔡君谟又以散笔作草书，谓之“散草”，或曰飞草。其法皆生于飞白。

<div align="right">王世贞《艺苑卮言》</div>

梁武帝云：“点掣短则法拥肿，点掣长则法离澌。画促则字横，画疏则形慢；拘则乏势，放又少则；纯骨无媚，纯肉无力，少墨浮涩，多墨笨钝。”张长史传此于颜平原，而语少变。

<div align="right">王世贞《艺苑卮言》</div>

发笔处便要提得笔起，不使其自偃，乃是千古不传语。盖用笔之难，难在遒劲，而遒劲非是怒笔木强之谓，乃如大力人通身是力，倒辄能起，此惟褚河南、虞永兴行书得之，须悟后始肯余言也。

<div align="right">董其昌[1]《画禅室随笔》</div>

【注释】

①董其昌（1555—1636），字玄宰，号思白、香光居士。华亭（今上海松江）人。明代书画家、鉴藏家。其书画皆自成一格。著有《画禅室随笔》《容台文集》等。

作书须提得笔起，不可信笔①。盖信笔则其波画皆无力。提得笔起，则一转一束处皆有主宰。"转""束"二字，书家妙诀也。

<div align="right">董其昌《画禅室随笔》</div>

【注释】

①信笔：随意运笔。

余尝题永师《千文》后曰："作书须提得笔起，自为起，自为结，不可信笔。后代人作书，皆信笔耳。""信笔"两字，最当玩味。吾所云"须悬腕""须正锋"者，皆为破信笔之病也。东坡书笔俱重落，米襄阳谓之"画字"，此言有信笔处耳。

<div align="right">董其昌《画禅室随笔》</div>

正侧笔锋之说，沈存中尝于篆体发之，然各体惟隶纯用侧锋，真、行、草宜正锋多，必竟清致。不然，侧锋多，苟非用法精纯，难免于紫蚓墨猪之诮矣。

<div align="right">张懋修①《墨卿谈乘》</div>

【注释】

①张懋修，字惟时，号丰枢。江陵（今属湖北）人。明万历首辅张居正第三子。

古人论书有双钩、悬腕等语，李后主又有拨镫笔法。凡论此，知必不能书，政所谓死语不须参也。要诀在提得笔起，于转处着力。

<div align="right">陈继儒①《妮古录》</div>

【注释】

①陈继儒（1558—1639），字仲醇，号眉公、麋公。华亭（今上海松江）人。明代文学家、书画家，工诗文，善书法。著有《书画史》《小窗幽记》《妮古录》等。

正字全在用腕，用腕似难而实易，管直则求其用指不能也。若置腕使指，蜂腰鹤膝，篷蒬戚施，丑态尽出。唐以前得法者多无论矣，宋已下惟米氏纵横正锋，然不能祛篷蒬之病。彼能因病投药，不能药于未病之先，得之目，不得之心，是以不称上乘。

<div align="right">赵宧光①《寒山帚谈》</div>

【注释】

①赵宧光（1559—1625），字凡夫，一字水臣，号广平。太仓（今江苏太仓）人。一生不仕，偕妻陆卿隐于寒山。工诗文，精篆书。有《寒山帚谈》《寒山志》等。

凡用笔如聚材，结构如堂构；用笔如树，结构如林；用笔为体，结构为用；用笔如貌，结构如容；用笔为情，结构为性；用笔如皮肤，结构如筋骨；用笔如四肢百骸，结构如全体形貌；用笔如三十二相，结构如八十随好；用笔如饮食，结构如衣裳；用笔如善书，结构如能文。

用笔、结构二法，取大字帖指示以显小字帖之阃奥，取真迹帖以临墨本帖之悬殊，取古善刻参按以辨翻摹之脱失，取学人自书逐字逐笔褒弹得失，以便趋避轨范，如是教诲，未有不于俄顷间爽然自失，转暗为明，转无为有，转妄为真，转愚为慧者矣。若教工刻字，亦须此法。

<div align="right">赵宧光《寒山帚谈》</div>

米元章论书于道君①前，曰："蔡襄勒字，沈辽排字，黄庭坚描字，苏轼画字。"上问："卿何如？"对曰："臣书刷字。"世皆不解其何语，余为诠注②曰："勒字，颜法也；描字，虞永兴③法也；画字，徐季海④法也；刷字，本出飞白运帚之义⑤，意信肘不信腕、信指不信笔，挥霍迅疾、中含枯润，有天成之妙，右军法也。隐然凌轹⑥诸老，自占一头地。"

<div align="right">李日华⑦《六研斋笔记》</div>

【注释】

①道君，即宋徽宗赵佶。宋徽宗尊信道教，人称"道君"。

②诠注：详细解释，阐明事理。

③虞永兴，即唐代书法家虞世南。

④徐季海，即唐代书法家徐浩。徐浩（703—782），字季海。越州（今浙江绍兴）人。封会稽郡公，世称"徐会稽"。存世法书有《朱巨川告身》等，著作有《论书》。

⑤飞白运帚之义：唐张怀瓘《书断》说："汉灵帝熹平年，诏蔡邕作《圣皇篇》。篇成，诣鸿都门上。时方修饰鸿都门，伯喈待诏门下，见役人以垩帚成字，心有悦焉，归而为飞白之书。"垩，白色的土。

⑥凌：渡，逾越。轹：车轮辗过。

⑦李日华（1565—1635），字君实，号竹懒，又号九疑。浙江嘉兴人。明代文学家、画家，工书画，精鉴赏，世称博物君子。有《恬致堂集》《六研斋笔记》等。

轻、重、疾、徐四法，惟徐为要。徐者，缓也；即留得笔住也。此法一熟，则诸法方可运用。

<div align="right">倪后瞻①《倪氏杂著笔法》</div>

【注释】

①倪后瞻，明末清初书法家，号苏门。书法出董其昌门下。

羲、献①作字皆非中锋，古人从未窥破、从未说破……然书家搦②笔极活、极圆，四面八方笔意俱到，岂拘拘③中锋为一定成法乎？

<div align="right">倪后瞻《倪氏杂著笔法》</div>

【注释】

①羲、献：即王羲之和王献之。

②搦：握、持。

③拘拘：拳曲不伸的样子，这里指局限。

作字惟有用笔与结字。用笔在使尽笔势，然须收纵有度；结字在得其真态，然须映带匀美。

<div align="right">冯班①《钝吟书要》</div>

【注释】

①冯班（1602—1671），字定远，晚号钝吟老人。常熟（今属江苏）人。明末清初书法家、诗人，工书法，尤精小楷。有《钝吟集》《钝吟书要》和《钝吟诗文稿》等。

笔要中锋为第一，惟中锋乃可以学大家。若偏锋且不能见重于当代，况传后乎？中锋乃藏，藏锋乃古……笔法古乃疏、乃厚、乃圆活，自无刻、结、板之病。

<div align="right">龚贤《柴丈画说》</div>

藏锋之法，全在握笔勿深。深者，掌实之谓也。譬之足踏马镫，浅则易出入，执笔亦如之。

<div align="right">宋曹《书法约言》</div>

能运中锋，虽败笔亦圆；不会中锋，即佳颖亦劣。优劣之根，断在于此。

<div align="right">笪重光①《书筏》</div>

【注释】

①笪重光（1623—1692），字在辛，号君宣。江苏句容人。清代书画家。工书善画，精古文辞。有《书筏》《画筌》传世。

笔之执使在横画①，字之立体在竖画②，气之舒展在撇捺，筋之融结在纽转，脉络之不断在牵丝③，骨肉之调停在饱满，趣之呈露在勾点，光之通明在分布，行间之茂密在流贯，形之错落在奇正。

横画之发笔仰④，竖画之发笔俯⑤，撇之发笔重，捺之发笔轻，

折之发笔顿，裹之发笔圆，点之发笔挫，钩之发笔利。一呼之发笔露，一应之发笔藏，分布之发笔宽，结构之发笔紧。

<div align="right">笪重光《书筏》</div>

【注释】

①执使：执，谓执笔，作用在指；使，谓使笔，作用在腕。

②立体：确立字的体势。

③牵丝：笔与笔之间相牵引的笔丝。每一笔的起笔都从上一笔的收笔而来；而每一笔的收笔，又是下一笔起笔的开始。

④发笔：起笔。仰：按"永字八法"，横画不得卧其笔。

⑤发笔俯："永字八法"所谓竖画不宜直其笔，直则无力，立笔左偃而下。

古人笔法渊源，其最不同处最多相合。李北海①云：似我者病。正以其不同处求同，不似处求是。"同"与"似"皆病也。

<div align="right">恽寿平②《南田画跋》</div>

【注释】

①李北海，即唐代书法家李邕。

②恽寿平（1633—1690），名格，字寿平，号南田。武进（今属江苏）人。清初书画家，与王时敏等人称为"清六家"。著有《瓯香馆集》等。

学书有二诀：一曰执笔，二曰用意。执笔之诀，先将大姆指横顶笔端，食指中指双勾于外，次将无名指背抵于内，而以小指助之；无论大小字，皆悬肘书之。

<div align="right">杨宾①《大瓢偶笔》</div>

【注释】

①杨宾（1650—1720后），字可师，号大瓢、耕夫。浙江山阴（今绍兴）人。清代书法家，著有《塞外诗》《大瓢偶笔》等。

东坡书皆用卧笔，其中藏折自具，神龙变动，不可思议。今

之讲中锋者，置此不观乎？抑以门外汉待之乎？或古之名家如此，今之名家又如彼乎？智者可以思矣。

东坡书专以老朴胜，不似其人之潇洒，何也？

<div align="right">陈玠《书法偶集》</div>

顿挫与提顿相连。欲挫仍须提，既挫又须顿也。知顿则精神完固，不可重滞；知挫则骨节灵通，不可拖沓。顿字易晓，挫法难明，窃用鄙词以宣其旨：挫者，顿后以笔略提，使笔锋转动离于顿处，有横、有直、有转，看字之体势，随即用收笔或又用顿运行。盖点画用挫则笔意不周，勾趯用挫则法无不到。趯笔用挫，须用衄锋。衄者，即米老"无笔不缩，无往不收"[1]。

<div align="right">蒋骥[2]《续书法论》</div>

【注释】

[1]无笔不缩，无往不收：即北宋米芾所言"无垂不缩，无往不收"，指运笔忌直来直去。

[2]蒋骥，字涑塍。武进（江苏常州）人。康熙时生员，困于场屋三十余年，毕生研究楚辞。

藏锋者，点画起止不露芒铩也。前人作书，因一字之中点画重迭，或一篇之中有两字相并，或字不同而点画近似，间用藏锋变换章法。今人有专以此自矜为能者，虽一望古茂，究无生趣。

<div align="right">蒋骥《续书法论》</div>

作书有两"转"字：转折之"转"在字内，使转之"转"在字外。牵丝有形迹，使转无形迹。牵丝为有形之使转，使转是无形之牵丝。此即不着纸，极要留意。

<div align="right">蒋骥《续书法论》</div>

须是字外有笔，大力回旋，空际盘绕，如游丝，如飞龙，突

然一落，去来无迹，斯能于字外出力，而向背往来，不可端倪矣。隔笔取势、空际用笔①，此不传之妙。

<div align="right">王澍②《论书剩语》</div>

【注释】

①隔笔取势、空际用笔：指笔着纸之前，先在空中取势，一旦落笔，自然生姿。

②王澍（1668—1743），字若霖、箬林，号虚舟。江苏金坛人。清代书法家。四体并工，于唐贤欧、褚两家，致力尤深。著有《淳化阁帖考正》《古今法帖考》《虚舟题跋》等。

所谓中锋者，谓运笔在笔画之中，平侧偃仰，惟意所使。及其既定也，端若引绳。如此则笔锋不倚，上下不偏，左右乃能八面出锋。笔至八面出锋，斯往无不当矣。

<div align="right">王澍《论书剩语》</div>

劲如铁，软如棉，须知不是两语。圆中规，方中矩，须知不是两笔。使尽气力，至于沉劲入骨，笔乃能和，则不刚不柔①，变化斯出。故知和者，沉劲之至，非软缓之谓；变化者，和适之至，非纵逸之谓。

<div align="right">王澍《论书剩语》</div>

【注释】

①不刚不柔：即柔中有刚，刚中有柔，亦刚亦柔。

执笔欲死，运笔欲活；指欲死，腕欲活。

五指相次，如螺之旋。紧捻密持，不通一缝。则五指死而臂斯活，管欲碎而笔乃劲矣。

<div align="right">王澍《论书剩语》</div>

"灵""秀"二字，足尽笔墨之变。然有一分灵，即带一分蠢；

有一分秀，即带一分俗。灵而不蠢，秀而不俗，非既得笔墨外因缘①，又尽笔墨之能事，其安能知之？

<div align="right">张照②《天瓶斋书画题跋》</div>

【注释】

①因缘：佛教用语。这里指产生某种结果的原因及条件。

②张照（1691—1745），字得天，号天瓶居士。华亭（今上海松江）人。清代书画家，工书法，尤精音律。著有《天瓶斋书画题跋》《得天居士集》。刻有《天瓶斋帖》行世。

书学大原①在得执笔法，得法虽临元、明人书亦佳，否则日摹钟、王无益也。

不得执笔法，虽极作横撑苍老状，总属皮相②。得执笔法，临摹八方，转折皆沉着峭健，不仅袭③其貌。

<div align="right">梁巘④《评书帖》</div>

【注释】

①大原：根本问题。

②皮相：表面的、外表的东西。

③袭：继承、沿袭。

④梁巘（1711—1785年后），字闻山、文山，号松斋，又号断砚斋主人。安徽亳州人。清代书法家，书法以学李邕而名于世。著有《评书帖》，另有《承晋斋积闻录》等论书著作传世。

作书不可力弱，然下笔时用力太过，收转处笔力反松，此谓过犹不及。

<div align="right">梁巘《评书帖》</div>

藏锋之说，非笔如钝锥之谓，自来书家，从无不出锋者，古帖具在可证也。只是处处留得笔住，不使直走。

<div align="right">梁同书①《频罗庵论书》</div>

【注释】

①梁同书（1723—1815），字元颖，号山舟。浙江钱塘（今杭州）人。清代书法家，与刘墉、翁方纲、王文治并称"清四大家"。著有《频罗庵论书》《笔史》等。

"漏痕""钗股"，不必定是草书有之，行书亦何尝不然？只是笔直下处留得住，不使飘忽耳。亦不是临池作意能然。

<div align="right">梁同书《频罗庵论书》</div>

书家贵下笔老重，所以救轻靡之病也。然一味老辣，又是因药发病，要使秀处如铁、嫩处如金①，方为用笔之妙。

<div align="right">吴德旋②《初月楼论书随笔》</div>

【注释】

①秀处如铁、嫩处如金：秀雅中含着沉着老辣，秀而不轻靡、嫩而不脆弱。

②吴德旋（1767—1840），字仲伦。江苏宜兴人。清代书法家。有《初月楼集》等。

北朝人书，落笔峻而结体庄和，行墨涩而取势排宕①。万毫齐力，故能峻；五指齐力，故能涩。

<div align="right">包世臣②《艺舟双楫》</div>

【注释】

①排宕：通畅，大气鼓荡而有气势。

②包世臣（1775—1855），字慎伯，晚号倦翁、小倦游阁外史。安徽泾县人。清代书法家、书学理论家，善书法篆刻。著有《艺舟双楫》。

用笔之法，见于画之两端，而古人雄厚恣肆令人断不可企及者，则在画之中截。盖两端出入操纵之故，尚有迹象可寻，其中

截之所以丰而不怯、实而不空者，非骨势洞达①，不能幸致。更有以两端雄肆而弥使中截空怯者，试取古帖横直画，蒙其两端而玩其中截，则人人共见矣。中实之妙，武德②以后，遂难言之。

<div align="right">包世臣《艺舟双楫》</div>

【注释】

①洞达：畅通无阻，多形容人的胸襟开阔磊落。

②武德：唐高祖李渊年号，自 618 年至 626 年。

余见六朝碑拓，行处皆留，留处皆行。凡横、直平过之处，行处也——古人必逐步顿挫，不使率然径去，是行处皆留也；转折挑剔之处，留处也——古人必提锋暗转，不肯搣笔①使墨旁出，是留处皆行也。

<div align="right">包世臣《艺舟双楫》</div>

【注释】

①搣笔：指按笔、压笔。

横画起轻而收重，竖画起重而收轻。古人谓"横画竖起，竖画横起"，此言似难解而易知也。盖书中笔画，必有棱侧方笔，即三折势是也。如竖画之起，其上须有方势，方则左右皆有棱角；左右既有棱角，则似横起，非真正横起也。横画之理亦然。

<div align="right">朱履贞①《书学捷要》</div>

【注释】

①朱履贞，号闲云、闲泉。浙江秀水（今嘉兴）人。清代嘉庆年间书法家。著有《书学捷要》。

学书者有误认笔根着纸以为中锋，其病非浅。书之"锥画沙""印印泥"，谓用力也。"折钗股"，截笔也。"屋漏痕"，收笔也。截则不使笔根着纸，收则笔尖返内。故曰提得笔起，便是中锋。

<div align="right">范玑①《过云庐画论》</div>

【注释】

①范玑，号引泉。江苏常熟人。尤善鉴别书画、古物。著有《过云
庐画论》。

字画承接处，第一要轻捷，不着墨痕，如羚羊挂角①。学者工
夫精熟，自能心灵手敏。然便捷须精熟，转折须暗过②，方知折钗
股之妙。暗过处，又要留处行、行处留，乃得真诀。

<div align="right">朱和羹③《临池心解》</div>

【注释】

①羚羊挂角：严羽《沧浪诗话》有"羚羊挂角，无迹可求"句，比喻
诗的意境超脱。这里形容笔画承接处不见墨痕。

②暗过：即轻过，使转角圆劲而不见痕迹，不露方肩。

③朱和羹（约1795—约1850），字指山。江苏吴县（今苏州）人。清
代书法家，好收藏。著《临池心解》等。

作字以精、气、神为主。落笔处要力量，横勒处要波折，转
捩①处要圆劲，直下处要提顿，挑趯②处要挺拔，承接处要沉着，
映带处要含蓄，结局处要回顾。

<div align="right">朱和羹《临池心解》</div>

【注释】

①转捩：转折，这里指字中转角曲折之处。

②挑趯：姜夔在《续书谱》中指出："挑趯者，字之步履，欲其沉实。"

作字须有操纵。起笔处，极意纵去；回转处，竭力腾挪①。自
然结构稳惬②，所谓百丈游丝在掌中也。

<div align="right">朱和羹《临池心解》</div>

【注释】

①腾挪：挪动、跳跃。指书写时上下左右移动、避让。

②稳惬：妥帖、稳当。

要笔锋无处不到，须是用"逆"字诀。勒则锋右管左，努则锋下管上，皆是也。然亦只暗中机括[1]如此，著相[2]便非。

<div align="right">刘熙载《艺概》</div>

【注释】

①机括：弩上发箭的机件，后作机谋、心思。

②著相：本为佛教用语，此处指刻意在外形上表露出来。

行笔不论迟速，期于备法。善书者虽速而法备，不善书者虽迟而法遗。然或遂贵速而贱迟，则又误矣。

古人论用笔，不外"疾""涩"二字。涩非迟也，疾非速也。以迟速为疾、涩，而能疾、涩者无之。

<div align="right">刘熙载《艺概》</div>

书以侧、勒、努、趯、策、掠、啄、磔为八法[1]。凡书，下笔多起于一点，即所谓"侧"也，故"侧"之一法，足统余法。欲辨锋之实与不实，观其"侧"则思过半矣。

书能笔笔还其本分[2]，不稍闪避取巧，便是极诣。永字八法，只是要人横成横，竖成竖耳。

<div align="right">刘熙载《艺概》</div>

【注释】

①八法：即"永"字八个点画的书写法则。宋陈思《书苑菁华》载"永字八法"说："一、点为侧；二、横为勒；三、竖为弩；四、挑为趯；五、左上为策；六、左下为掠；七、右上为啄；八、右下为磔。"

②本分：这里指真率自然的本性。

每作一画，必有中心，有外界。中心出于主锋，外界出于副毫[1]。锋要始、中、终俱实，毫要上下左右皆齐。

起笔欲斗峻[2]，住笔欲峭拔[3]，行笔欲充实，转笔则兼乎住、起、行者也。

逆入④、涩行⑤、紧收，是行笔要法。如作一横画，往往末大于本，中减于两头，其病坐不知此耳⑥。竖、撇、捺亦然。

<div align="right">刘熙载《艺概》</div>

【注释】

①副毫：主锋周围的笔毫。

②斗峻：斗，通"陡"。本指山势的高峻，这里用来比作落笔的陡峻。

③峭拔：本指地势的陡峭，这里用来比喻收笔的挺拔。

④逆入：即逆锋落笔。

⑤涩行：指行笔要着实，顶着笔锋走，不可一拖而过。

⑥坐：由于、因为。

书家于"提""按"两字，有相合而无相离。故用笔重处正须飞提，用笔轻处正须实按，始能免堕、飘二病①。

书有"振""摄"二法②：索靖之笔短意长③，善"摄"也；陆柬之之节节加劲④，善"振"也。

<div align="right">刘熙载《艺概》</div>

【注释】

①堕：指用笔重处不飞提。飘：指用笔轻处不实按。

②振：奋发、张扬。摄：聚敛、收拢。

③索靖之笔短意长：黄庭坚《跋法帖》说："索征西笔短意长，诚不可及。"索靖，西晋书法家，擅章草书。

④陆柬之之节节加劲：宋《宣和书谱》说："陆柬之……论者以谓如偃盖之松，节节加劲，亦知言哉！"陆柬之，唐代书法家，其书学舅氏虞世南，有墨迹《文赋》传世。

运腕之要，全在指不动，笔不歇，正上正下，直起直落，无论如何皆运吾腕而已。

"直落"二字要体会，下笔微茫，全势已具。

<div align="right">陈介祺①《簠斋尺牍》</div>

【注释】

①陈介祺（1813—1884），字寿卿，号簠斋，晚号海滨病叟、齐东陶父。山东潍县（今潍坊）人。清代篆刻家、金石学家，富收藏，精鉴别。著有《簠斋传古别录》《十钟山房印举》等。

所谓"千古不易"①者，指笔之肌理言之，非指笔之面目言之也。谓笔锋落纸，势如破竹，分肌劈理，因势利导。要在落笔之先，腾掷而起，飞行绝迹，不粘定纸上讲求生活。笔所未到气已吞，笔所已到气亦不尽。故能墨无旁沈②，肥不剩肉，瘦不露骨，魄力、气韵、风神皆于此出。书法要旨不外是矣。

<div align="right">周星莲《临池管见》</div>

【注释】

①千古不易：即赵孟頫所说的"用笔千古不易"。
②墨无旁沈：指线条干净利落，没有墨水从边上渗出。

作字之法，先使腕灵笔活，凌空取势，沉着痛快，淋漓酣畅，纯任自然，不可思议。将能此笔正用、侧用、顺用、重用、轻用、虚用、实用；擒得定，纵得出，遒得紧，拓得开，浑身都是解数，全仗笔尖毫末锋芒指使，乃为合拍①。

<div align="right">周星莲《临池管见》</div>

【注释】

①合拍：指写字时各方面都很协调、符合要求。

字有解数，大旨在逆。逆则紧，逆则劲。缩者伸之势，郁者畅之机。而又须因迟见速，寓巧于拙，取圆于方。狐疑不决，病在馁；剽急不留，病在滑。得笔须随，失笔须救。细参消息，斯为得之。

<div align="right">周星莲《临池管见》</div>

作字须提得笔起，稍知书法者，皆知之。然往往手欲提，而转

折顿挫辄自偃者，无擒纵①故也。擒纵二字，是书家要诀。有擒纵，方有节制，有生杀，用笔乃醒；醒则骨节通灵，自无僵卧纸上之病。

周星莲《临池管见》

【注释】

①擒纵：指运笔时要收得住、放得开。笔势收敛为"擒"，放开为"纵"。

写书写经，则章程书之流也。碑碣摩崖，则铭石书之流也。章程以细密为准，则宜用指。铭石以宏廓为用，则宜运腕。因所书之宜适，而字势异，笔势异，手腕之异，由此兴焉。由后世言之，则笔势因指腕之用而生。由古初言之，则指腕之用因笔势而生也。

沈曾植①《海日楼札丛》

【注释】

①沈曾植（1850—1922），字子培，号巽斋，别号乙盦，晚号寐叟。浙江嘉兴人。近代学者、书法家，以"硕学通儒"蜚声中外。其藏书处有"海日楼"等。著有《海日楼题跋》《海日楼文集》等。

书法之妙，全在运笔。该举其要，尽于方圆。操纵极熟，自有巧妙。方用顿笔，圆用提笔。提笔中含，顿笔外拓。中含者浑劲，外拓者雄强。中含者篆之法也，外拓者隶之法也。提笔婉而通，顿笔精而密，圆笔者萧散超逸，方笔者凝整沉着。提则筋劲，顿则血融，圆则用轴，方则用絜。圆笔使转用提，而以顿挫出之。方笔使转用顿，而以提絜出之。圆笔用绞，方笔用翻，圆笔不绞则痿，方笔不翻则滞。

康有为①《广艺舟双楫》

【注释】

①康有为（1858—1927），字广厦，号长素。广东南海（今属佛山）人，人称"康南海"。是继阮元、包世臣后清代又一大书论家。所

著《广艺舟双楫》提出"尊碑"说，由此引发了书法领域内一场深刻的"变法"运动。

　　古人作书，皆重藏锋。中郎曰："藏头护尾。"①右军曰："第一须存筋藏锋，灭迹隐端。"又曰："用尖笔须落笔混成，无使毫露。"所谓"筑锋下笔，皆令宛成"②也。锥画沙、印印泥、屋漏痕，皆言无起止，即藏锋也。

<div align="right">康有为《广艺舟双楫》</div>

【注释】

①藏头护尾：蔡邕《九势》："藏头，圆笔属纸，令笔心常在点画中行。护尾，画点势尽，力收之。"

②筑锋下笔，皆令宛成：出自颜真卿《述张长史笔法十二意》。筑锋所用笔力比藏锋要重些，而比藏头则要轻得多。

　　盖方笔便于作正书，圆笔便于作行草。然此言其大较。正书无圆笔，则无宕逸之致；行草无方笔，则无雄强之神，则又交相为用也。

　　以腕力作书，便于作圆笔，以作方笔，似稍费力，而尤有矫变飞动之气，便于自运，而亦可临仿，便于行草，而尤工分楷。以指力作书，便于作方笔，不能作圆笔；便于临仿，而难于自运；可以作分楷，不能作行草；可以临欧、柳，不能临《郑文公》《瘗鹤铭》也。故欲运笔，必先能运腕，而后能方能圆也。然学之之始，又宜先方笔也。

<div align="right">康有为《广艺舟双楫》</div>

【疏】

用笔之于书法，如同发声之于歌唱，其重要性不言而喻。用笔之法直接关系到作品质量的好坏。黄庭坚讲"凡学书，欲先学用笔"，"古人工书无它异，但能用笔耳"。笔法一直以来都是书家们呕心沥血孜孜以求的。只有掌握了正确的用笔方法，方能"心能转腕，手能转笔，书字便如人意"。

笔法大体可分为执笔法和运笔法。

执笔之法多因人而异，且随坐具和坐姿的不同而呈现出明显的时代差异。唐代开始，对执笔法的讨论渐多，所谓双包、单包之法，书家多有论述，并总结出"指实掌虚"的执笔要领。唐代书法论著中，韩方明《授笔要说》、卢携《临池诀》、林蕴《拨镫序》三篇都是关于执笔的方法。

对运笔之法，古人的讨论更为详尽，涉及发笔法、行笔法、收笔法，中锋、侧锋、藏锋、露锋，以及方圆疾涩等不同的法则与要求。且古人在长期创作实践中总结出以"永"字笔画为例，概说楷书用笔法则的"永字八法"，对后世影响深远。唐代褚遂良、颜真卿、怀素等关于用笔有"锥画沙""屋漏痕""印印泥""折钗股"等形象比喻，宋代米芾提出"无垂不缩，无往不收"的八字真言，元代赵孟頫有"用笔千古不易"的不刊之论，明人董其昌和清人周星莲则强调作书要"提得笔起"，包世臣独辟蹊径提出笔画"中实说"，等等，均在很大程度上丰富了书法技法的理论。

笔法有着极其丰富的内涵，执笔是其中的关键一环。古人对执笔的作用和地位给予很高的评价，传卫夫人《笔阵图》中曾一语点出"凡学书字，先学执笔"。颜真卿、黄庭坚、徐渭、康有为等在其书论中也有类似观点。执笔方法虽因人因时而异，但总体而言还是有通约的原则，如唐初虞世南《笔髓论》云："笔长不过六寸，捉管不过三寸，真一、行二、草三，指实掌虚。"

"用笔之法，欲双钩回腕，掌虚指实，以无名指倚笔，则有力。"（黄庭坚《论书》）所谓"指实"即握笔要牢，如唐代张怀瓘《书

断》中记载："子敬五六岁时学书，右军潜于后，掣其笔不脱，乃叹曰：'此儿当有大名。'"认为"指实"就是要紧紧握住笔管。而苏东坡则提出了"把笔无定法，要使虚而宽"，认为这只是对小孩子认真执笔的一种褒扬，而不认为执笔牢便是懂笔法。唐代书论家韩方明在《授笔要说》中提出"执笔在乎稳健"，宋代姜夔则提出"执之欲紧，运之欲活。不可以指运笔，当以腕运笔"。执笔要用力适当，稳健便好，使手腕灵活，运动的幅度更广，方能运笔自如。所谓"掌虚"指掌心空可容卵。唐代张怀瓘《六体书论》中讲："笔在指端，则掌虚运动，适意腾跃顿挫，生气在焉。"韩方明认为要"双指苞管，亦当五指共执"，即沿用到现在的"五指执笔法"。

执笔法是学书者要掌握的基本技能，而书写过程中的运笔则对书法风貌的构成有着直接作用。

首先，运笔要有迟速疾涩的变化。书写不是一项匀速运动，不同的行笔速度所形成的点画效果是不一样的，书写节奏的把握也是用笔的一个重要方面。孙过庭《书谱》有"夫劲速者，超逸之机；迟留者，赏会之致"的论述；姜夔《续书谱》"迟速"一节中专门指出："迟以取妍，速以取劲。先必能速，然后为迟。若素不能速而专事迟，则无神气；若专事速，又多失势。"清初宋曹在其《书法约言》中也有类似表述："迟则生妍而姿态毋媚，速则生骨而筋络勿牵，能速而速，故以取神；应迟不迟，反觉失势。""疾涩"不仅关乎"迟速"，亦体现不同力量的对比，在行与留之间的阻力产生"涩"，形成速度与力感的对比，丰富了线条的变化与韵味。

其次，运笔时还要注意笔锋的调整。笔有八锋——中锋、侧锋、藏锋、露锋、实锋、虚锋、全锋、半锋。米芾曾自称刷字，实际上就是简化了八面出锋，他曾自谓："善书者只得一笔，我独有四面。"这也是对八面出锋理论的印证。唐代颜真卿《述张长史笔法十二意》讲："用笔，如锥画沙，使其藏锋，画乃沉着。当其用笔，常欲使其透过纸背，此成功之极矣。真草用笔，悉如画沙，则其道至矣。"所谓"锥画沙"，言锋藏笔中，中锋行笔，线条

浑厚有力、饱满而富有立体感。与中锋、侧锋相对应的还有一组概念：内擫和外拓。"右军用笔内擫而收敛，故森严而有法度；大令用笔外拓而开廓，故散朗而多姿。"（袁裒《书学纂要》）自元代袁裒在《书学纂要》中提出内擫和外拓以来，后世书学者一再阐发。"擫"即"按压"，"内擫"即笔锋向笔画内用力；"拓"即"开辟""拓展"，"外拓"即笔触向外扩展的用笔方法。明代丰坊《书诀》云："右军用笔内擫，正锋居多，故法度森严而入神；子敬用笔外拓，侧锋居半，故精神散朗而入妙。"到清代康有为，其在《广艺舟双楫·缀法第二十一》云："书法之妙，全在运笔。该举其要，尽于方圆……方用顿笔，圆用提笔。提笔中含，顿笔外拓。中含者浑劲，外拓者雄强，中含者篆之法也，外拓者隶之法也。"

再次，提按亦是书法用笔中的重要之法，两种相反的力量形成了笔画轻重与粗细的变化。"书家于'提''按'两字，有相合而无相离。故用笔重处正须飞提，用笔轻处正须实按，始能免堕、飘二病。"（刘熙载《艺概》）提笔处灵动婉转，线条中含平和；按笔处浑厚沉着，线条外拓雄强。范玑《过云庐画论》解释"折钗股"为截笔，不使笔根着纸；"屋漏痕"为收笔，笔尖返内。二者皆需"提得笔起"，即为中锋行笔，皆无起止。

除了提按顿挫、迟速疾涩的变化，使转也是书法的用笔技法之一。唐代孙过庭《书谱》中对于使转多有论述。清代蒋骥《续书法论》云："作书有两'转'字：转折之'转'在字内，使转之'转'在字外。牵丝有形迹，使转无形迹。牵丝为有形之使转，使转是无形之牵丝。"提得笔起、转处着力、使转得当，点画之间方能笔意连绵，并形成一种书写的韵律感。

翻开古人书论，论及执笔、运笔之法在在皆是，为后世留下了宝贵的经验。我们已无从得见古代大家挥运之时，但通过前人留下的书论和书迹，细心揣摩，不仅能够掌握最基本的用笔原则，而且有望将笔法的研究向前推进一步。当代书法的学科化无疑为笔法研究的"向前推进"提供了动力。

（二）结体与章法

夫书，字贵平正安稳……作一字，横竖相向；作一行，明媚相成[1]……若作一纸之书，须字字意别[2]，勿使相同。

<div align="right">王羲之《书论》</div>

【注释】

①明媚相成：笔画分明，字与字相互呼应。

②字字意别：每个字的笔意有所区别。

分间布白[1]，上下齐平；均其体制，大小尤难。大字促之贵小，小字促之贵大，自然宽狭得所[2]，不失其宜。

<div align="right">王羲之《笔势论十二章》</div>

【注释】

①分间布白：安排章法，即布置字与字、行与行之间的关系。

②得所：各得其所。

夫欲书者，先干研墨，凝神静思，预想字形大小、偃仰、平直、振动，令筋脉相连；意在笔前[1]，然后作字。若平直相似，状如算子[2]，上下方整，前后齐平，便不是书，但得其点画耳。

<div align="right">王羲之《题卫夫人〈笔阵图〉后》</div>

【注释】

①意在笔前：写字要先构思，后下笔。

②算子：原指古代计数用的筹子，此处比喻结字的呆板、无变化。

分间布白，勿令偏侧……四面停匀，八边具备，短长合度，粗细折中。心眼准程[1]，疏密欹正。筋骨精神，随其大小。不可头轻尾重，无令左短右长，斜正如人，上称下载，东映西带，气宇融和，精神洒落。

<div align="right">欧阳询《八诀》</div>

【注释】

①准程：符合标准和法式。

　　至若数画并施，其形各异；众点齐列，为体互乖[1]。一点成一字之规，一字乃终篇之准。违而不犯，和而不同；留不常迟，遣不恒疾；带燥方润，将浓遂枯；泯规矩[2]于方园，遁钩绳[3]之曲直；乍显乍晦，若行若藏；穷变态[4]于毫端，合情调于纸上；无间心手，忘怀楷则[5]；自可背羲、献而无失，违钟、张而尚工。

<div align="right">孙过庭《书谱》</div>

【注释】

①乖：违背、不和谐。

②泯规矩：不依靠圆规、曲尺。

③遁钩绳：离开木工用的钩和绳。

④变态：字体形态变化。

⑤忘怀楷则：不为法则所束缚。

　　至如初学分布，但求平正；既知平正，务追险绝[1]；既能险绝，复归平正。初谓未及，中则过之，后乃通会[2]。通会之际，人书俱老。

<div align="right">孙过庭《书谱》</div>

【注释】

①险绝：这里指结字不受拘束，笔画奇变，参差起伏。

②通会：融会贯通。

　　大凡点画，不在拘[1]之长短远近，但无遏[2]其势。俾[3]令筋骨相连，意在笔前，然后作字。若平直相似，状如算子，此画尔，非书也。

<div align="right">林蕴[4]《拨镫序》</div>

【注释】

①拘：限制、拘泥。

②遏：阻挡、妨碍。

③俾：使。

④林蕴，约唐宪宗元和年间在世，字复梦。福建莆田人。

今人笔美未能为书，须结体巧，常使左方高，气势自得遒媚①，乃为佳也。

<div align="right">王钦臣②《王氏谈录》</div>

【注释】

①遒媚：苍劲而妩媚。

②王钦臣（约1034—约1101），字仲至。应天宋城（今河南商丘）人。
北宋藏书家。

凡世之所贵，必贵其难。真书难于飘扬，草书难于严重，大字难于结密而无间，小字难于宽绰而有余。

<div align="right">苏轼《苏轼文集》</div>

书贵得法、自然，以点画论法者皆蔽于书者也。求法者当在体用备处一法，不忘浓纤健快，各当其意，然后结字不失疏密合度。

<div align="right">董逌①《广川书跋》</div>

【注释】

①董逌，字彦远。东平（今山东东平）人。北宋徽宗时书法家、书
画鉴赏家。著有《广川书跋》《画跋》等。

峻拔一角①，潜虚半腹②，此于书法其体裁当如此矣。至于分若抵背③，合如并目，以侧映斜，以斜附曲，然后成出，而古人于此盖尽之也。

<div align="right">董逌《广川书跋》</div>

【注释】

①峻拔一角：隋代僧智果《心成颂》："峻拔一角，字方者抬右角。"

②潜虚半腹：隋代僧智果《心成颂》："潜虚半腹，画稍粗于左，右亦须著，远近均匀，递相覆盖，放令右虚。"

③分若抵背：即"向背"之法。字的左右两部分面对着为"向"，字的左右两部分背向着为"背"。

　　昔人云："作大字要如小字，作小字要如大字。"盖谓大字则欲如小字之详细曲折，小字则欲具大字之体格气势也。

<div style="text-align:right">陈栖①《负暄野录》</div>

【注释】

①陈栖，长乐（今属广东）人。南宋绍熙年间书法家。生平事迹不详。

　　书以疏为风神，密为老气……必须下笔劲静，疏密匀停为佳。当疏不疏，反成寒乞①；当密不密，必致凋疏②。

<div style="text-align:right">姜夔《续书谱》</div>

【注释】

①寒乞：浅薄、风神不足。

②凋疏：零落、衰败的样子。

　　向背者，如人之顾盼、指画、相揖、相背。发于左者应于右，起于上者伏于下。大要点画之间，施设①各有情理。求之古人，右军盖为独步②。

<div style="text-align:right">姜夔《续书谱》</div>

【注释】

①施设：指书写中的安排、布置。

②独步：独一无二的。

"真书以平正为善"，此世俗之论、唐人之失也。古今真书之神妙，无出钟元常，其次则王逸少。今观二家之书，皆潇洒纵横，何拘平正……且字之长短、大小、斜正、疏密，天然不齐，孰能一之[①]？谓如"东"字之长，"西"字之短，"口"字之小，"体"字之大，"朋"字之斜，"党"字之正，"千"字之疏，"万"字之密，画多者宜瘦，少者宜肥。魏晋书法之高，良[②]由各尽字之真态，不以私意参[③]之耳。

<div align="right">姜夔《续书谱》</div>

【注释】

①一之：用同一的方法看待它们。

②良：确实、诚然。

③参：参杂、混合。

书法以用笔为上，而结字亦须用工。盖结字因时相传，用笔千古不易。

<div align="right">赵孟頫《兰亭十三跋》</div>

上字之于下字，左行之于右行，横斜疏密，各有攸当[①]。上下连延，左右顾瞩，八面四方，有如布阵。纷纷纭纭，斗乱而不乱；浑浑沌沌，形圆而不可破。

<div align="right">解缙[②]《春雨杂述》</div>

【注释】

①攸当：适当的地方。攸，所。

②解缙（1369—1415），字大绅，号春雨。江西吉水人。明代文学家、书法家。

大抵作书须结体平正，下笔有源，然后伸之以变化，鼓之以奇崛，则任心随意皆合规矩矣。

<div align="right">曾棨[①]《西墅集》</div>

【注释】

①曾棨(1372—1432)，字子棨。江西永丰人。永乐二年(1404)进士，授翰林修撰。工书法，尤擅草书。

行行要有活法，字字要求生动。
小心布置，大胆落笔。

<div align="right">杨慎①《升庵外集》</div>

【注释】

①杨慎(1488—1559)，字用修，号升庵。四川新都(今四川成都)人。明代文学家、书法家。

字形本有长短、广狭、大小、繁简，不可概齐。但能各就本体，尽其形势，虽复字字异形、行行殊致，乃能极其自然，令人有意外之想。

<div align="right">汤临初①《书指》</div>

【注释】

①汤临初，明代嘉靖中后期人，生平事迹不详。

古人论书以章法为一大事，盖所谓行间茂密是也。余见米痴小楷作《西园雅集图记》，是纨扇，其直如弦。此必非有他道，乃平日留意章法耳。右军《兰亭序》章法为古今第一，其字皆映带而生，或小或大，随手所如，皆入法则，所以为神品也。

<div align="right">董其昌《画禅室随笔》</div>

米海岳书"无垂不缩，无往不收"，此八字真言①，无等等咒②也。然须结字得势。海岳自谓"集古字"③，盖于结字最留意，比④其晚年，始自出新意耳。

<div align="right">董其昌《画禅室随笔》</div>

①真言：揭示本质的话。

②无等等咒：佛教用语，指最高级的能起神奇效用的咒语。

③"集古字"：米芾《海岳名言》说："人谓吾书为集古字，盖取诸长处，总而成之。"

④比：及。

作书所最忌者，位置等匀，且如一字。中须有收有放，有精神相挽①处……古人神气淋漓翰墨间，妙处在随意所如，自成体势。故为作者②，字如算子，便不是书，谓说定法也。

董其昌《画禅室随笔》

【注释】

①挽：集结。

②作者：创造者。

结构名义，不可不分。负抱联络者，结也；疏谧纵横者，构也。学书，从用笔来，先得结法；从措意来，先得构法。构为筋骨，结为节奏，有结无构，字则不立，有构无结，字则不圆，结、构兼至，近之矣，尚无胂也，故济以运笔。运笔，晋人为最，晋必王，王必义，义别详之。

赵宦光《寒山帚谈》

近代时俗书，独事运笔取妍媚，不知结构为何物。总猎时名，识者不取。正如画像者，但描颜面、身相，容态则他人也。画花者，但描须瓣、枝干，扶疏则异木也。尚可称能画乎？

赵宦光《寒山帚谈》

用笔品藻，古人亦云详矣，但多昧于结构、破体二法。晋人结构囿于情，唐人结构囿于法。以法显情，其义斯显，情为法缚，

皆桎梏也，勿论可矣。破体有篆破真不破，有真破篆不破，有篆、真俱破，有可破、不可破，有有义之破，有无义之破。不必破者，勿论可也。世谬以笔法为结构，或呼野狐怪俗之书为破体者，皆不知书法名义者也。名义尚昧，书道何有哉！

字须结束，不可涣散，须自然，不可勉然。各自成像而结束者，自然也。曲直避让而结束者，勉然也。若夫交错纷挐而结束者，妖邪野狐，无足道也。

<div align="right">赵宦光《寒山帚谈》</div>

结字，晋人用理，唐人用法，宋人用意。用理则"从心所欲不逾矩"；因晋人之理而立法，法定则字有常格，不及晋人矣；宋人用意，意在学晋人也，意不周匝[1]则病生，此时代所压[2]。

<div align="right">冯班《钝吟书要》</div>

【注释】

①周匝：周全、周到。

②压：压制、迫使。

作字惟有用笔与结字。用笔在使尽笔势，然须收纵有度；结字在得其真态，然须映带匀美。

<div align="right">冯班《钝吟书要》</div>

精美出于挥毫，巧妙在于布白，体度之变化由此而分。

黑之量度为分，白之虚净为布。

横不能平，竖不能直，腕不能展，目不能注，分布终不能工。分布不工，规矩终不能圆备。规矩有亏，难云法书矣。

<div align="right">笪重光《书筏》</div>

笔之执使在横画，字之立体在竖画，气之舒展在撇捺，筋之融结在纽转，脉胳之不断在丝牵，骨肉之调停在饱满，趣之呈露在勾

点，光之通明在分布，行间之茂密在流贯，形势之错落在奇正。

<div align="right">笪重光《书筏》</div>

笔画无俯仰、照应，则直画如梯架，横如栅栏，了无意思。

凡点画，左右上下皆相逊让，布置停匀，又能回抱照应，斯为合法。

<div align="right">蒋骥《续书法论》</div>

篇幅以章法为先。运实为虚，实处俱灵；以虚为实，断处俱续。观古人书，字外有笔、有意、有势、有力，此章法之妙也。

<div align="right">蒋骥《续书法论》</div>

一字之两直相对者，向则俱向，背则俱背，不得一向一背。

每一字有一笔是主，余笔是宾，皆当相顾，此皆古法当师。

<div align="right">蒋骥《续书法论》</div>

结字须令整齐中有参差①，方免字如算子之病。逐字排比，千体一同，便不复成书。

<div align="right">王澍《论书剩语》</div>

【注释】

①参差：不齐的样子，指字的变化。

作字不可豫①立间架。长短大小，字各有体，因其体势之自然，与为消息②，所以能尽百物之情状，而与天地之化③相肖。

有意整齐与有意变化，皆是一方④死法。

<div align="right">王澍《论书剩语》</div>

【注释】

①豫：同"预"，提前、事先。

②与为消息:《易经》:"天地盈虚,与时消息。"与,随着。消息,
一消一长。这里是指字的结构应顺其自然。

③化:变化。

④一方:一类、一种。

以正为奇,故无奇不法;以收为纵,故无纵不擒;以虚为实,
故断处皆连;以背为向,故连处皆断。学至解得连处皆断、正正
奇奇,无妙不臻矣。

<div align="right">王澍《论书剩语》</div>

张旭云:写字要笔法间架、骨格态度。笔法间架者,书法之
根本,此为体也。骨格态度者,书家之源流,此为用也。体用浑
然,方圆吻合中道,方才是书。故曰:笔法熟而筋力匀,结构精
而间架正。要活泼,要生动,小心布置,大胆落笔,笔假我意,
妙合天然,自然神运飘逸,体用皆有态度矣。

<div align="right">王棠①《知新录》</div>

【注释】

①王棠,字勿剪。清代学者。

布白有三:字中之布白,逐字之布白,行间之布白。

<div align="right">蒋和①《书法正宗》</div>

【注释】

①蒋和,字仲淑,号醉峰。江苏金坛人。清代书画家。善画,工隶
书。著有《书法正宗》《汉碑隶体举要》等。

《玉版十三行》①章法之妙,其行间空白处,俱觉有味……大抵
实处之妙,皆因虚处而生。

<div align="right">蒋和《学画杂论》</div>

【注释】

①《玉版十三行》：即王献之所书《洛神赋十三行》。

临池之法，不外结体、用笔。结体之功在学力，而用笔之妙关性灵。

<div align="right">朱和羹《临池心解》</div>

作字有主笔，则纪纲不紊。写山水家，万壑千岩经营满幅，其中要先立主峰，主峰立定，其余层峦叠嶂，旁见侧出，皆血脉流通。作书之法亦如之，每字中立定主笔。凡布局、势展、结构、操纵、侧泻、力撑，皆主笔左右之也。有此主笔，四面呼吸相通。

<div align="right">朱和羹《临池心解》</div>

结字疏密须彼此互相乘除[1]，故疏不嫌疏，密不嫌密也。然乘除不惟于疏密用之。

<div align="right">刘熙载《艺概》</div>

【注释】

①乘除：这里指荣衰、消长。

字体有整齐，有参差。整齐，取正应[1]也；参差，取反应[2]也。

<div align="right">刘熙载《艺概》</div>

【注释】

①正应：从正面呼应。

②反应：从反面呼应。

书之章法有大小，小如一字及数字，大如一行及数行，一幅及数幅，皆须有相避相形、相呼相应之妙。

<div align="right">刘熙载《艺概》</div>

古人草书，空白少而神远，空白多而神密。俗书反是。

昔人①言"为书之体，须入其形"，以"若坐、若行、若飞、若动、若往、若来、若卧、若起、若愁、若喜"状之，取不齐也。然不齐之中，流通照应，必有大齐存焉。

<div align="right">刘熙载《艺概》</div>

【注释】

①昔人：之前的人，此处指蔡邕。后面所引出自蔡邕的《笔论》。

古人作字，其方圆平直之法必先得于心手，合乎规矩，唯变所适，无非法者。是以或左或右，或伸或缩，无不笔笔卓立，各不相乱；字字相错，各不相妨；行行不排比，而莫不自如，全神相应。

<div align="right">陈介祺《簠斋尺牍》</div>

古人之法，真是力大于身而不丝毫乱用；眼高于顶、明于日而不丝毫乱下，所以遒练之至而出精神，疏散之极而更浑沦。字中字外极有空处，而转能笔笔、字字、行行、篇篇十分完全，以造大成而无小疵。

<div align="right">陈介祺《簠斋尺牍》</div>

字莫患于散，尤莫病于结。散则贯注不下，结则摆脱不开。古人作书，于联络处见章法，于洒落处见意境。

<div align="right">周星莲《临池管见》</div>

作楷，重宾主分明，如"日"字，左竖宾，宜轻而短；右竖主，宜重而长；中画宾，宜虚而婉；下画主，宜实而劲。

字宜上半右边欹，至末画放平。欹故峭，平故稳。

既曰"分间布白"，又曰"疏处可走马、密处不透风"。前者是讲立法，后言是论取势。二者不兼，焉能尽妙？

笔画繁，当促其小画，展其大画。《九成宫》"凿""鉴""台""萦"等字皆是。

九宫贵匀，惟第一层不妨稍疏。"水流心不竞，云在意俱迟。"此两句极尽书法之妙。意到笔随，不设成心，是上句景象也；无垂不缩，欲往仍留，是下句景象也。

<div style="text-align:right">姚孟起《字学臆参》</div>

唐有经生[1]，宋有院体[2]，明有内阁诰制体[3]，明季以来有馆阁书[4]，并以工整见长。名家薄之于算子之诮，其实名家之书又岂出横平竖直之外？推而上之唐碑，推而上之汉隶，亦孰有不平直者？虽六朝碑，虽诸家行草帖，何一不横是横、竖是竖耶？算子指其平排无势耳。识得笔法，便无疑已。

<div style="text-align:right">沈曾植《海日楼札丛》</div>

【注释】

①经生：以抄缮经书为业的人。此处指唐代经生所写佛经一类书体。

②院体：此处指宋代御书院所用书体。

③诰制体：指明代内阁所用楷书。

④馆阁书：与"诰制体"相近，均书写精美，但缺乏生气。

【疏】

关于笔画、结体、章法之间的关系，孙过庭有一句很经典的论述："一画之间，变起伏于锋杪；一画之内，殊衄挫于毫芒。至若数画并施，其形各异；众点齐列，为体互乖。一点成一字之规，一字乃终篇之准。违而不犯，和而不同。"尽管笔画、结构都呈现出不同的形态，但整体出现就要求和谐。"违而不犯，和而不同"既是书法古典美的准则，也是书法形式构成的最高要求。

如果说执笔和运笔主要针对的是点画的形态及其形成过程，那么结体和章法则是着眼布局。古代书论中有很多关于书法结构及章法的精辟论述，传僧智果的《心成颂》、欧阳询的《三十六法》和《八诀》等便是其中代表。《心成颂》措辞简洁，阐述了楷书构成的一些法则；《三十六法》是后人总结而成，但这些关于结构美的条目却能代表欧阳询楷书的用心，其中的一些规则（如穿插、向背、偏侧、相让等）已成为楷书结构美的最基本尺度。

结体，或称结字、间架，是指书法的单字结构和形体。元代赵孟頫云："书法以用笔为上，而结字亦须用工。"除了用笔这一基本技法，结字作为书法的外在形式表现也非常重要。"作字惟有用笔与结字。用笔在使尽笔势，然须收纵有度；结字在得其真态，然须映带匀美。"（冯班《钝吟书要》）

如何处理单字的结构呢？古人认为，大字结体易散漫，所以强调"茂密"。"作书所最忌者，位置等匀，且如一字。中须有收有放，有精神相挽处……古人神气淋漓翰墨间，妙处在随意所如，自成体势，故为作者，字如算子，便不是书，谓说定法也。"（董其昌《画禅室随笔》）所谓"精神相挽处"，即字之关节处要有收放变化。

时代不同、书体不同、书者不同，书法的结体当然各不相同，甚至同一书者在同一时期不同心境下的创作都会呈现不一样的风貌。姜夔认为，"真书以平正为善"是世俗的偏见，像钟繇、王羲之这样的大家，点画结体潇洒纵横，有着长短、大小、斜正、疏

密等丰富的变化，"各尽字之真态"。唐楷法度谨严，但也"长短疏密，极意作态"，所以我们看欧阳询的字"便觉字势峭拔"。楷书要结字平正，平正中亦应有参差变化。平正则有端庄持重之感，参差变化则姿态横生，体势飞动。

除了在"变化"中得字之真态，书法结体亦讲求点画的映带关系。"上字之于下字，左行之于右行，横斜疏密，各有攸当。上下连延，左右顾瞩，八面四方，有如布阵。"(解缙《春雨杂述》)点画之间左右上下相互谦让，主宾相顾，否则，若"笔画无俯仰、照应，则直画如梯架，横如栅栏，了无意思"(蒋骥《续书法论》)。

章法，即布白，是对通篇的布置安排，是书法形式美的另一个重要方面。明代张绅《书法通释》云："古人写字正如作文，有字法、有章法、有篇法，终篇结构首尾相应。故云：'一点成一字之规，一字乃终篇之准。'"明代董其昌《画禅室随笔》又云："古人论书以章法为一大事，盖所谓行间茂密是也。"书法的巧妙即在于布白，刘熙载论章法云："书之章法有大小，小如一字及数字，大如一行及数行，一幅及数幅，皆须有相避相形、相呼相应之妙。"(《艺概》)计白当黑，虚实相应而生章法之妙。"黑之量度为分，白之虚静为布。"书法之玄妙复杂，无外乎黑白二色的相生相克，对于书法创作者而言，就是如何将这黑白二色安排得和谐妥帖。

具体来说，何谓章法之妙呢？蒋骥云："篇幅以章法为先。运实为虚，实处俱灵；以虚为实，断处俱续。观古人书，字外有笔、有意、有势、有力，此章法之妙也。"书法美就在于分布，虚净之白的巧妙变化无疑增添了书法的神采。刘熙载也意识到空白的意义，其在《艺概》中言："古人草书，空白少而神远，空白多而神密。俗书反是。"古人的草书，章法紧密却给人开阔之感，章法宽松却能浑然一体。

事实上，一字之结体是为小章法，大章法中同样须有避让、

穿插等。或疏可走马，或密不透风；或顾盼向背，或欹正生姿；或牵丝映带，或笔断意连，等等。在点画的使转变换和行间疏密变化中展现出书法的势与力、静与动。作字时，唯有对结体、章法的基本规则了然于胸，做到意在笔先，方能在创作时得书法之精要，见作字行文之神采。总之，要使汉字具有生命的意象，让蓬勃生气灌注其间。

（三）用墨之法

　　世人论墨，多贵其黑而不取其光，光而不黑固为弃物[1]；若黑而不光，索然无神采，亦复无用。要使其光清而不浮，湛湛[2]如小儿目睛，乃为佳也。

<div align="right">苏轼《苏轼文集》</div>

【注释】

①弃物：无用的东西。

②湛湛：浓重而澄澈的样子。

　　砚之发墨者必费笔，不费笔则退墨，二德难兼，非独砚也。

<div align="right">苏轼《苏轼文集》</div>

　　盖墨质贵重实，轻则不坚；色贵光黑，清则不浓。

<div align="right">陈槱《负暄野录》</div>

　　凡作楷，墨欲干，然不可太燥。行草则燥润相杂，以润取妍，以燥取险。墨浓则笔滞，燥则笔枯，亦不可不知也。

<div align="right">姜夔《续书谱》</div>

　　字生于墨，墨生于水，水者字之血也。笔尖受水，一点已枯矣。水墨皆藏于副毫之内，蹲之则水下，驻之则水聚，提之则水皆入纸矣。捺以匀之，抢[1]以杀之，补之，衄[2]以圆之。过贵乎疾，如飞鸟惊蛇，力到自然，不可少凝滞，仍不得重改。

<div align="right">陈绎曾《翰林要诀》</div>

【注释】

①抢：这里指行笔将结束要提笔离纸时的回锋动作。

②衄：这里指行笔将停时又逆锋向上的用笔方法。

书有筋骨血肉，筋生于腕……血生于水，肉生于墨。水须新
汲，墨须新磨，则燥润调匀而肥瘦得所。

<div style="text-align: right">丰坊《书诀》</div>

古人用墨，必择精品，盖不特借美于今，更借传美于后。昔
晋唐之书，宋元之画，皆传数百年，墨色如漆，神气赖以全。若
墨之下者，用浓，见水则沁散湮污；用淡，重褙则神气索然。未
及数年，墨迹已脱，此用墨之不可不精也。高深甫云："墨之妙
用，质取其轻，烟取其清，嗅之无香，磨之无声，新研新水，磨
若不胜，忌急则热，热则生沫，用则旋研，研则久停，尘埃污墨，
胶力泥凝，用过则濯，墨积勿盈，藏久胶宿，墨用乃精。"诚鉴墨
三昧语。其古今名家造法，备详墨经墨书。

<div style="text-align: right">屠隆①《考槃余事》</div>

【注释】

①屠隆（1542—1605），字长卿，号赤水。鄞县（今属浙江宁波）人。
明代文学家。善诗文、戏曲，通书画鉴赏。著有《白榆集》《考槃余
事》等。

字之巧处在用笔，尤在用墨。然非多见古人真迹，又足与谈此
窍也。用墨使其有润，不可使其枯燥，尤忌浓肥，肥则太恶道矣。

<div style="text-align: right">董其昌《画禅室随笔》</div>

世人尽爱书，而不求用笔、用墨之妙。有笔妙而墨不妙者，
有墨妙而笔不妙者，有笔墨俱妙者，有笔墨俱无者。力乎巧乎，
神乎胆乎，学乎识乎，尽在此矣。总之，不出蕴籍①中沉着痛快②。

<div style="text-align: right">陈继儒《妮古录》</div>

【注释】

①蕴籍：亦作"蕴藉"，含蓄而不显露。

②沉着痛快："沉着"指用笔沉厚雄浑而不轻浮，"痛快"指用笔爽

利灵捷而流畅。

凡强纸用墨，使墨有余，浓墨用笔，使笔勿竭，饮墨如贪，吐墨如啬。不贪则不赡，不啬则不清。不赡可，不清未可，俗最忌也。

墨欲赡，勿尽用沈；笔欲和，勿尽用豪；腕欲劲，勿尽用力；指欲活，勿尽用转；目欲专，勿滞方所；意欲完，勿离锋杪。是以作书，墨须有余。故古人晨起作墨，及用墨时，墨稍过，字便丑，有余墨而不用，乃得佳书。余常有言：磨墨须奢，用墨须俭；渍笔须深，用笔须浅。

墨傅其笔，笔傅其字，字乃成形；墨浮于笔，笔浮于字，字乃神妙；墨不傅笔，笔不傅字，不成形矣。傅则支，浮则赡，不傅窘矣。虽然，赡不尽其材也，尽其材，病过于窘，书法谓之墨猪，余又谓之书道涂炭。

<div align="right">赵宧光《寒山帚谈》</div>

赵松雪云："古人作字，多不用浓墨，太浓则失笔意。"然羲之书，墨尝积三分，何也？东坡真迹，墨如漆，隐起楮素[1]之上。山谷亦谓其用墨太丰，而风韵有余。然则松雪所云，特楷书耳，行书则不然。

<div align="right">李日华《李君实评帖》</div>

【注释】

①楮素：宣纸与白绢。

磨墨欲熟，破水[1]用之则活；蘸笔欲润，蹙[2]毫用之则浊。

筋骨不生于笔，而笔能损之、益之；血肉不生于墨，而墨能增之、减之。

<div align="right">笪重光《书筏》</div>

【注释】

①破水：用清水化浓墨，会产生较强的水墨效果。

②蹙：紧迫，这里指压笔锋。

用墨，润则有肉，燥则有骨。肉不可痴，骨宜少露。笔得中锋，则肉在外而骨在内。

<div align="right">蒋骥《续书法论》</div>

东坡用墨如糊，云："须湛湛如小儿目睛乃佳。"古人作书未有不用浓墨者。晨起即磨墨汁升许，供一日之用。及其用也，则但取墨华而弃其渣滓，所以精采焕然，经数百年而墨光如漆，余香不散也。

墨须浓，笔须健，以健笔用浓墨，斯作字有力而气韵浮动。

<div align="right">王澍《论书剩语》</div>

用墨之妙，当观墨迹，其浓淡燥湿，如火如花。用笔之妙，当观石刻，其弱者强之，肥者瘦之，镂手亦大有力。

<div align="right">郑燮①《郑板桥集》</div>

【注释】

①郑燮（1693—1765），字克柔，号板桥。江苏兴化人。清代书画家、文学家。为清代"扬州八怪"的代表人物之一。

矾纸书小字墨宜浓，浓则彩生。生纸书大字墨稍淡，淡则笔利。

<div align="right">梁巘《评书帖》</div>

盖墨到处皆有笔，笔墨相称，笔锋着纸，水即下注，而笔力足以摄墨，不使旁溢，故墨精皆在纸内。不必真迹，即玩石本，亦可辨其墨法之得否耳。尝见有得笔法而不得墨者矣，未有得墨法而不由于用笔者也。

<div align="right">包世臣《艺舟双楫》</div>

笔、墨二字，时人都不讲究。要知画法、字体本于笔，成于

墨。笔实则墨沉，笔浮则墨漂。倘笔墨不能沉着，施之金石，尤弱态毕露矣。

<div align="right">朱和羹《临池心解》</div>

昔人"八生"之说，有"生水""生墨"。其意盖谓用新汲之清水，现研之顶烟，毋使胶滞，取助气韵耳。非谓未能用笔反有能用墨者……学者参透用笔之法即用墨之法，用墨之法不外用笔之法，有不浑合无迹者乎？"重若崩云，轻如蝉翼"，孙过庭真写得笔墨二字出。

<div align="right">华琳《南宗诀秘》</div>

观古人用笔之妙，无有不干湿互用者……干与枯异，易知也；而湿中之干，非慧心人不能悟。盖湿非积墨、积水于纸之谓。墨水一积，中渍如潦，四围配边，非俗即滞，此大弊也。

<div align="right">华翼纶[1]《画说》</div>

【注释】

[1]华翼纶，字赞乡，号篆秋。金匮(今江苏无锡)人。清代书画家。

书以笔为质，以墨为文[1]。凡物之文见乎外者，无不以质有其内也。

<div align="right">刘熙载《艺概》</div>

【注释】

[1]文、质：古代文论的基本概念和术语，最早由孔子提出。文即文采，质即质朴。两字常对举。

小笔写大不如大笔写小，能用大笔为要。能用浓墨，方有力量。小字可展之方丈，方丈须如作小字。用笔与墨气，看墨迹较易解：力足者，墨右淡左浓；中锋者，墨在正中。

<div align="right">陈介祺《习字诀》</div>

用墨之法，浓欲其活，淡欲其华。活与华，非墨宽①不可。"古砚微凹聚墨多"，可想见古人意也。

<div style="text-align:right">周星莲《临池管见》</div>

【注释】

①宽：这里指墨汁多。

"濡染大笔何淋漓"①，淋漓二字，正有讲究。濡染亦自有法。作书时须通开其笔，点入砚池，如篙之点水，使墨从笔尖入，则笔醋而墨饱；挥洒之下，使墨从笔尖出，则墨浥②而笔凝。

<div style="text-align:right">周星莲《临池管见》</div>

【注释】

①濡染：染湿笔毫，也代指写字或画画。淋漓：指笔墨醋畅。此句出自李商隐《韩碑》诗。

②浥：湿润，这里指墨从笔尖顺畅流出。

墨法古今之异，北宋浓墨实用，南宋浓墨活用，元人墨薄于宋。在浓淡间，香光①始开淡墨一派，本朝②名字又有用于墨者。大略如是，与画有相通处。自宋以前，画家取笔法于书；元世以来，书家取墨法于画。近人好谈美术，此亦美术观念之融通也。

<div style="text-align:right">沈曾植《海日楼札丛》</div>

【注释】

①香光，即明代书法家董其昌。

②本朝：指清朝。

笔墨之交亦有道。笔之著墨三分，不得深浸，至毫弱无力也。干研墨则湿笔点，湿研墨则干笔点。太浓则肉滞，太淡则肉薄。然与其淡也宁浓，有力运之，不能滞也。

<div style="text-align:right">康有为《广艺舟双楫》</div>

【疏】

墨作为书写原料，其优劣对书画作品的神采气韵有着至关重要的影响，古人甚重之。明代屠隆在其著作《考槃余事》中明确说明用墨的重要性和判断其优劣的方法，"古人用墨，必择精品，盖不特借美于今，更借传美于后。昔晋唐之书，宋元之画，皆传数百年，墨色如漆，神气赖以全。若墨之下者，用浓，见水则沁散湮污；用淡，重褙则神气索然。未及数年，墨迹已脱，此用墨之不可不精也"。

世人以墨黑为上，而苏轼对墨的要求为"黑而光"。其论墨"茶欲其白，墨欲其黑"，就是指墨越黑越好，但同时他也认为世人论墨只看重其黑是片面的，"光而不黑固为弃物；若黑而不光，索然无神采，亦复无用。要使其光清而不浮，湛湛如小儿目晴，乃为佳也"。墨不仅要黑，且要清澈有光泽方为优等。

墨是书写原料，而用墨之法，亦是书法形式美的另一个重要因素。明代董其昌云："字之巧处在用笔，尤在用墨。"可见是否善于用墨关系到作品的成败。古人作书，有喜用浓墨者，亦有喜用淡墨者，故有"浓墨宰相""淡墨探花"之谓。清代王澍在其《论书剩语》中言"东坡用墨如糊"，"以健笔用浓墨，斯作字有力而气韵浮动"《宣和书谱》评王安石："凡作行字率多淡墨……而评书者谓，得晋宋人用笔法，美而不夭，秀而不枯瘁。"其实，根据纸张、书体大小的不同，用墨之浓淡当不可一概而论，如"矾纸书小字墨宜浓，浓则彩生。生纸书大字墨稍淡，淡则笔利"（梁巘《评书帖》）。但浓淡要有度，"太浓则肉滞，太淡则肉薄"（康有为《广艺舟双楫》）。关于书体与用墨的燥润之异，南宋姜夔在其《续书谱》中言："凡作楷，墨欲干，然不可太燥。行草则燥润相杂，以润取妍，以燥取险。墨浓则笔滞，燥则笔枯，亦不可不知也。"

元代陈绎曾《翰林要诀》言："字生于墨，墨生于水，水者字之血也。"墨与水的关系也是墨法的内容之一，墨与水的结合以及运笔技法的不同，除了产生浓淡的变化外，还会产生燥润、层次

感等艺术效果。"用墨之妙，当观墨迹，其浓淡燥湿，如火如花。"（郑燮《题宋拓圣教序》）"用墨，润则有肉，燥则有骨。"（蒋骥《续书法论》）所谓润妍、燥险，神采出也。枯润亦需有度，润也并非一味多水，"观古人用笔之妙，无有不干湿互用者……盖湿非积墨、积水于纸之谓。墨水一积，中渍如潦，四围配边，非俗即滞，此大弊也"。由此可见用墨并非易事，要"以笔运墨，以手运笔，以心运手，干非无墨，湿非多水，在神而明之耳"（华翼纶《画说》）。清代笪重光曾论及破墨之法："磨墨欲熟，破水用之则活；蘸笔欲润，蹙毫用之则浊。""筋骨不生于笔，而笔能损之、益之；血肉不生于墨，而墨能增之、减之。"破水用墨法显然是从绘画法中得来的，在此之前尚无人提过。而这些手段都服从于其圆秀多姿的艺术理想。而书法整体的"秀"，与笔法之"圆"、用笔之"挺"、墨法之"润"等均息息相关。

书法本于笔，成于墨，用笔与控墨的技巧合二为一方能凑效。清代朱和羹《临池心解》中讲"笔实则墨沉，笔浮则墨漂"。参透了用笔之法，即能得到用墨之法，二者息息相关，融合无间。如何用笔控墨才能达到笔酣墨饱随性挥洒呢？如陈绎曾《翰林要诀》所讲："笔尖受水，一点已枯矣。水墨皆藏于副毫之内，蹲之则水下，驻之则水聚，提之则水皆入纸矣。"周星莲《临池管见》云："作书时须通开其笔，点入砚池，如篙之点水，使墨从笔尖入，则笔酣墨饱；挥洒之下，使墨从笔尖出，则墨泡而笔凝。"又如包世臣《艺舟双楫》云："盖墨到处皆有笔，笔墨相称，笔锋着纸，水即下注，而笔力足以摄墨，不使旁溢，故墨精皆在纸内……尝见有得笔法而不得墨法者矣，未有得墨法而不由于用笔者也。"

关于用墨的浓枯燥润，孙过庭有一段经典的论述："带燥方润，将浓遂枯；泯规矩于方圆，遁钩绳之曲直；乍显乍晦，若行若藏；穷变态于毫端，合情调于纸上；无间心手，忘怀楷则。"当然，论述中不仅仅就用墨而言，而是就用墨的浓枯，笔画、结构

的方圆、曲直、行藏等关系总而论之，这些原则可以说是书法之"通规"。刘熙载在《艺概》中说："凡苍而涉于老秃，雄而失于粗疏，秀而入于轻靡者，不深故也。"即强调笔画苍茫但过于干枯不好，在苍与老之间要有度的把握。也就是用笔与墨色之间要有和谐，不能一味的枯，要有将枯遂浓、带燥方润之效果。

刘熙载言："书以笔为质，以墨为文。"(《艺概》)墨法与笔法浑然相成，使书法作品有了枯湿浓淡的无穷变化，在绢素或宣纸上氤氲出了书法的雄浑或妍美，更淋漓尽致地展现出书法的奥妙与神奇。

（四）器具之用

若书虚纸[①]，用强笔[②]；若书强纸，用弱笔。强弱不等，则蹉跌[③]不入……用笔著墨，下过三分，不得深浸，毛弱无力。

<div align="right">王羲之《书论》</div>

【注释】

①虚纸：质地细密而柔软的纸。

②强笔：笔毫较硬的笔，又称"刚笔"。

③蹉跌：失足跌倒，比喻失误。

纸刚则用软笔，策掠按拂[①]，制在一锋；纸柔则用硬笔，衮努钩磔[②]，顺成在指。纯刚如锥画石，纯柔如以泥洗泥，既不圆畅，神格亡矣[③]。

<div align="right">卢携[④]《临池诀》</div>

【注释】

①策掠按拂：四种运笔动作。"策"和"掠"是"永"字八法中横和撇的写法。

②努钩磔：指"永"字八法中竖画、钩和捺的写法。

③神格亡矣：指字的神采和风格都丢失了。

④卢携（824—880），字子升。范阳（今河北涿州）人。唐代书法家。

善书者不择纸笔，妙在心手，不在物也。古之圣人耳目更用，惟心而已。

<div align="right">陈师道[①]《后山林谈》</div>

【注释】

①陈师道（1053—1102），字履常，号后山居士。徐州彭城（今江苏徐州）人。北宋文学家。

苏东坡一日得粗纸一幅，题云："此纸甚恶，止可镵钱饷鬼而

已。余作字其上，后世当有锦囊玉轴什袭之宠，物之遇不遇盖如此。"诸集中皆无书此一段者，间识之以补东坡遗事。

<div align="right">袁文①《瓮牖闲评》</div>

【注释】

①袁文（1119—1190），字质夫。四明（今浙江宁波）人。著《瓮牖闲评》八卷，于经史考订为主。

（黄庭坚）尝在湖湘间①用鸡毛笔，亦堪作字。盖前辈能书者，亦有时而乘兴不择佳笔墨也。

<div align="right">向若冰②《跋松风阁诗帖》</div>

【注释】

①湖湘间：湖北、湖南一带。

②向若冰，南宋书法家、鉴藏家。

用笔时，当先以清水濡毫令稍软，然后循毫理点染，仍别置洗具，用毕随即涤濯①，勿使留墨，则难秃也……如藏笔则高挂，用木匣悬于梁栋间。

<div align="right">陈槱《负暄野录》</div>

【注释】

①涤濯：洗涤。

砚贵细而润，然细则多不发墨。惟细而微有铓锷①，方其受墨时，所谓如热熨斗上煿蜡，不闻其声，而密相黏滞者，斯为上矣。墨贵黑光，笔贵易熟而耐久，然二者每交相为病。惟墨能用胶得宜，笔能择毫不苟，斯可兼层其善。

<div align="right">陈槱《负暄野录》</div>

【注释】

①铓锷：此处指砚石中匀均分布的极细微的颗粒，易于发墨。

笔欲锋长劲而圆：长则含墨，可以取运动；劲则刚而有力；圆则妍美。予尝评世有三物，用不同而理相似：良弓引之则缓来，舍之则急往，世俗谓之揭箭①；好刀按之则曲，舍之则劲直如初，世俗谓之回性；笔锋亦欲如此。若一引之后，已曲不复挺，又安能如人意耶？故长而不劲，不如弗长；劲而不圆，不如弗劲。

<div align="right">姜夔《续书谱》</div>

【注释】

①揭箭：揭，拉开，此处指使箭射得又远又快。

笔长而不劲，不如不长；劲而不圆，不如不劲。

<div align="right">唐怀德①《书学指南》</div>

【注释】

①唐怀德，字思诚。婺（今浙江金华）人。元代书法家。精字学，得虞世南法。著有《书学指南》等。

夫善书之得佳笔，犹良工之用利器，应心顺手是亦一快。彼谓不择笔而妍健者，岂通论①哉！

<div align="right">吴师道②《礼部集》</div>

【注释】

①通论：此处指正确的观点。

②吴师道（1283—1344），字正传。婺州兰溪（今属浙江金华）人。

绛县澄泥砚，缝绢袋置汾水中，逾年而设，取则泥沙之细者已入袋矣。陶以为砚，水不涸。

<div align="right">杨慎《升庵外集》</div>

砚宜常洗，不洗则滞墨，滞墨则损笔。

<div align="right">李诩①《戒庵老人漫笔》</div>

【注释】

①李诩（1506—1593），字原德，号戒庵。江阴人。

兔用肩毫，取其劲也，有全用者，有参半者，故笔有"全肩""半肩"之号。今笔标多作"坚"字皆非。笔籥竹，冬管不蛀，交春砟者则蛀。造笔羊毛，天下独出嘉兴，峡石为第一，秀水等县次之，嘉善、崇德、海盐俱不甚佳。

<div style="text-align:right">李诩《戒庵老人漫笔》</div>

砚以端、歙为上。古端之旧坑下岩，天生石子，温润如玉，眼高而活，分布成像，磨之无声，贮水不耗，发墨而不坏笔者，为希世之珍。有无眼而佳者，第白端、绿端，非眼不易辨也。歙亦如之，但无眼耳。大抵端取细润停水，歙取缜涩发墨，兼之斯为实矣，然皆难得。今惟取其质之坚腻，琢之圆滑，色之光采，声之清冷，体之厚重，藏之完整，传之久远，为可贵耳。

<div style="text-align:right">屠隆《考槃余事》</div>

凡砚，池水不可令干，每日易以清水，以养石润。磨墨处不可贮水，用过则干之，久浸则不发墨。

<div style="text-align:right">屠隆《考槃余事》</div>

以绵茧造成，色白如绫，坚韧如帛，用以书写，发墨可爱。此中国所无，亦奇品也。

<div style="text-align:right">屠隆《考槃余事》</div>

制笔之法，以尖齐圆健为四德。毫坚则尖；毫多则色紫而齐；用苘贴衬得法，则毫束而圆；用以纯毫，附以香狸角水得法，则用久而健。柳帖云：副齐则波掣有凭，管小则运动有力，毛细则点画无失，锋长则洪润自由。笔之元枢，当尽于是。今人毫少而

狸苪倍之，笔不耐写，岂笔之咎哉！为不用料耳。

<div align="right">屠隆《考槃余事》</div>

试墨，当用发墨砚磨，一缕如线，而鉴其光，紫光为上，黑光次之，青光又次之，白为下，黯白无光，或有云霞气为下之下。蔡君谟言：奚氏墨能削木。米元章言：古墨磨之无泡。故墨以口有锋刃而无泡者为贵，至于香味形制，鉴家略而弗论。

<div align="right">董其昌《筠轩清秘录》</div>

真古纸，色淡而匀净无杂，溃斜纹皱裂在前，若一轴前破，后加新甚众。薰纸，烟色或上深下浅，或前深后浅。真古纸，其表故色，其里必新；尘水浸纸，表里俱透。真古纸，试以一角揭起，薄者受糊既多，坚而不裂，厚者糊重纸脆，反破碎莫举。伪古纸，薄者即裂，厚者性坚韧而不断，其不同皆可辨。

唐绢粗而厚，宋绢细而薄，元绢与宋绢相似，而稍不匀净。三等绢，虽历世久近不同，然皆丝性消灭，受糊既多，无复坚韧，以指微跑，则绢素如灰堆起，纵百破，极鲜明，嗅之自有一般古香可掬，非若伪造者，以药水染成，无论指跑丝露白，即刀刮，亦不成灰，嗅之气亦不雅也。

<div align="right">董其昌《筠轩清秘录》</div>

用笔得之锋杪，纤而不文，得之笔根，涩而不韵，故濡欲透豪，运毋竭墨，不纤不涩，始合雅道。意在笔前者，岂惟运笔之顷，即濡翰而前已具全意。世俗取纤嫩为合时，誉粗涩为古雅者，皆漫兴喝彩而已。

<div align="right">赵宧光《寒山帚谈》</div>

偏才擅场，如真楷隶篆不能兼善者无论矣，即器用亦复如是，有善用败帚者，有必须佳豪者。豪之刚柔，人各异取，苟所遭相

左，即所造殊功。此无他，心手无权耳。能权之士，无所不宜，权正兼济，斯称大方。

昔人言：能书不择笔。有旨哉！择笔而书，笔也，非书也，雅士不为。

<div align="right">赵宧光《寒山帚谈》</div>

用草书笔作楷，具眼者不昧；以真书笔作草，能者亦乖。俗人反是者，其中无主，听令于笔耳，听令于笔，尚可谓之书乎？

<div align="right">赵宧光《寒山帚谈》</div>

书法云：学书不须佳笔，须佳纸。用恶笔，使后不择笔，用佳纸，使后不慑。似矣，未尽也。择笔，则事皮肉而忘其骨；纸疏，则墨走不堪留笔。即有善思，无从自见；即有丑态，无从自考。余故曰：笔致佳不妨，纸恶大病。近代名家有以模糊相掩，自蔽蔽人者，大谬不然也。

用败笔学书，以见字不在皮相，而在筋骨脂髓。须善豪作字，以见字不可苟且，勿以拖泥带水瞒人。二器兼长，乃是杰作。

<div align="right">赵宧光《寒山帚谈》</div>

（笔墨纸砚）四者不可废一，纸笔尤乃居先。俗语云："能书不择笔。"断无是理也。夫工欲善其事，必先利其器。

<div align="right">项穆《书法雅言》</div>

书家得一好笔，如壮士拾一宝刀；得一良墨，如统军者受千艘之饷；得数行古迹，如行师佩玄女兵符。

<div align="right">孙承泽[1]《砚山斋杂记》</div>

【注释】

[1]孙承泽（1593—1676），字耳北，号北海，又号退谷。山东益都（今山东青州）人。明末清初收藏家。

笔之言锋，皆毫为之耳。毫少则薄，毫轻则弱，故善书者必用重料好毫，使毫尽食墨，按下运行而毫端聚墨最浓处注在画中，乃得中锋之道。锋之在画者如人之筋骨，锋之在两旁者如人之肌理。肌理细腻，筋骨内含，斯中边俱到。

<div align="right">蒋骥《续书法论》</div>

用硬笔，须笔锋揉入画中；用软笔，要提得空。用软笔，管少侧，笔锋外出，笔肚著纸，然后指挥如意。用硬笔，管竖起，则笔锋透背，无涩滞之病。

<div align="right">梁巘《评书帖》</div>

笔要软，软则遒；笔头要长，长则灵；墨要饱，饱则腴；落笔要快，快则意出。

<div align="right">梁同书《频罗庵论书》</div>

书家燥锋，曰渴笔。画家双管，有枯笔二字，判然不同。渴则不润，枯则死矣。人人喜用硬笔故枯，若羊毫便不然。

<div align="right">梁同书《频罗庵论书》</div>

大凡书家以小笔书大字必薄，以大笔书小字必厚，其势然也。功夫浅则薄，功夫深则厚，其理然也。余幼时闻老辈作书，有取香火烧其笔尖，然后用之者，故其书秃，无有锋颖，以此为厚，不亦谬乎！

<div align="right">钱泳[1]《履园丛话》</div>

【注释】

[1]钱泳（1759—1844），字立群，号梅溪。江苏金匮（今无锡）人。清代书法家。著有《履园丛话》《履园谭诗》等。

褚、欧非精笔不作书。赵文敏书中有"陆颖笔近乃不佳至

此"之语。往时归安姚秋农宗伯向余言："吾乡之笔，夙以尖齐圆健称，近则只余一尖字。"余每于笔客自南来者商制霜毫，愿以时价倍蓰付之。对曰："公出善价，其如世无良工何！不敢诺。"可慨也。古云："不知磨墨抑磨人。"今则笔使人，人不能使笔矣。天资既逊古人，虽以人一己百之功，无佳笔称手，亦徒唤奈何耳。

<div align="right">英和^①《恩福堂笔记》</div>

【注释】

①英和（1771—1840），字树琴，一字定圃，号煦斋，索绰络氏，满洲正白旗人。清代书法家。

蔡中郎云："笔软则奇怪生焉。"余按此一"软"字，有独而无对。盖能柔能刚之谓软，非有柔无刚之谓软也。

<div align="right">刘熙载《艺概》</div>

作小楷宜清而腴；笔头过小，虽清不腴。

<div align="right">姚孟起《字学臆参》</div>

作书喜新笔，取其锋尖齐整圆饱。善书家，刚笔能用使柔，柔笔能用使刚，始为上品。

<div align="right">松年^①《颐园论画》</div>

【注释】

①松年（1829—？），字小梦，号颐园。蒙古族。清代咸丰、同治年间书画家。其所著《颐园论画》是清代后期较有影响的画论著作。

纸法，古人寡论之，然亦须令与笔墨有相宜之性，始可为书。

<div align="right">康有为《广艺舟双楫》</div>

【疏】

书写材料是书法学习和创作之所以能够实现的物质基础，其中首重笔墨纸砚，项穆尝言"（笔墨纸砚）四者不可废一"。这些器具都是数千年来能工巧匠的创造，不仅促进了书画艺术的繁荣，而且笔、纸的改良也促进了书风的转变。

关于器具的使用，书家自古以来就有以下两种截然不同的论点。第一种比较具有代表性的观点认为"工欲善其事，必先利其器"，即十分讲究对每一种器具在不同情况下的使用和它们之间的相互配合。

中国的毛笔发明于何时，至今尚无定论，根据考古研究，距今约六千年的西安半坡彩陶上的花纹图案，即用毛笔描绘。魏晋时期毛笔已经十分精致，笔杆已经不局限于竹制和木制，有用犀角和象牙等珍贵材料者。魏晋时期造纸术有了进一步提高，纸的名目也趋于多样化。传为王羲之的《书论》中云："若书虚纸，用强笔；若书强纸，用弱笔。强弱不等，则蹉跌不入……用笔著墨，下过三分，不得深浸，毛弱无力。"此时的笔、纸已经可以为当时书家提供一定的选择，从而配合和完善其表现技巧。到了晋代，由于多用漆烟、松煤混合制作的墨丸，砚的形制也随之发生改变，陶宗仪的《辍耕录》中载："至魏晋时，始有墨丸，乃漆烟、松煤夹和为之，所以，晋人多凹心砚者，欲以磨墨贮沈耳。"

至唐代，伴随着社会经济、文化的发展，也促使毛笔形制与功能的变化。其中最主要的是长锋毛笔的出现。柳公权曾有帖云："近蒙寄笔，深慰远情。但出锋太短，伤于劲硬。所要优柔，出锋须长，择毫须细，管不在大，副切须齐。副齐则波折有凭，管小则运动省力，毛细则点画无失，锋长则洪润自由。"于是，在一些书家的要求下，长锋毛笔应运而生，成为这一时代的特征。同时，唐代造纸原料更加丰富，纸张在书写领域的应用进一步扩大。南唐时期著名的澄心堂纸，在宋代开始大量仿造，笺纸、高丽纸也开始出现，丰富的书写用具的出现，为书画艺术的发展提供了更多可能。

明清时期随着社会物质文化更加繁荣，加上高台大案的出现，对书写器具产生了多重方面的影响。明清毛笔的形制、取材更加多样，出现了适应不同书写要求的毛笔，除了一般常用的小紫颖外，还有抓笔、提笔等等。而生纸的使用也开前代之先河。生纸渗化性强，易吸墨，可以很好地体现笔法和墨色的丰富变化。到了明代后期和清代，王铎、黄慎等人对纸性品格有了更细致的体会和更高的要求。秦汉时期已有的制墨工艺，在唐代突飞猛进地发展，到宋代则达到巅峰，大量制墨名家涌现，制墨方法改进并开始了油烟墨的制造。大量优质的墨，为书家创造了得天独厚的条件。这时的砚台早已不仅仅局限于实用和审美，文人墨客更是把它当作把玩的对象，发于宋、兴于明清的"文人砚"最终集实用、观赏、研究、收藏于一身。

关于器具的使用，还有另一种比较具有代表性的观点，即认为书法应"不择纸笔"。宋代陈师道《后山林谈》中记："善书者不择纸笔，妙在心手，不在物也。古之圣人耳目更用，惟心而已。"而观与其同时代的书家，类似言论多多。苏轼《苏轼文集》中提到"笔墨之迹，托于有形，有形则有弊，苟不至于无而自乐于一时，聊寓其心忘忧……"黄庭坚《东坡墨戏赋》中言："笔与心机，释冰为水。"向若冰《跋松风阁诗帖》云："盖前辈能书者，亦有时乘兴不择纸笔也。"可见"不择纸笔"的言论多发生在"尚意书风"的宋代，他们不愿亦步亦趋地模仿前人，而是追求"无意于佳乃佳"的书写境界，追求"手不知笔"近乎自然的创作自由，所以兴之所致，也就"不择纸笔"了。

清代戈守智在《汉溪书法通解》中也说："或云善书不择笔，或云欧（阳询）虞（世南）不择笔，余未之信也……抑且古人用笔亦各不同，如萧何用秃笔，子云胎发笔，欧阳通狸心兔盖象牙笔，王羲之鼠须笔，白乐天鸡距鹿毛笔，怀素枣心笔，王著散卓笔，蔡君谟粟尾鼠须笔，苏东坡鸡毛笔。"或谓各家有各家善用之纸笔，兴致来时，随意取出桌上放置之纸笔一挥而就，而谓之"不择纸

笔"耶？

　　总之，器具精良对创作主体来讲总还是人生一乐，所以对于书法器具的选择、养护亦有众多书家将经验、感悟诉诸笔端，例如屠隆的《考槃余事》、杨慎的《升庵外集》、董其昌的《筠轩清秘录》等等，都为后世学书者提供了丰富的经验。

　　当代书家对书写器具的选用，主要集中在纸、笔两个方面，墨汁的普及降低了砚台的重要性。当代书家出于展览的现实需求，对纸张的色彩、性能等提出更高的要求，进而促进了宣纸工艺的改进。特别是传统造纸业对于化工原料的采用，使得宣纸五花八门，这对于当代书法的创作无疑起到了推动作用。

三、书法临习

（一）学书门径

始书之时，不可尽其形势①，一遍正脚手，二遍少得形势，三遍微微似本，四遍加其遒润，五遍兼加抽拔②。如其生涩③，不可便休，两行三行，创临惟须滑健④，不得计其遍数也。

（传）王羲之《笔势论》

【注释】

①形势：古时有形态、形体之意，这里指字形和笔势。

②抽拔：即抽笔和拔笔，这里指捺笔之法。

③涩：不流畅，这里指涩势，即刘熙载所言"笔方欲行，如有物以拒之，竭力而与之争"。

④滑健：顺达有力。

初学之际，宜先筋骨①；筋骨不立，肉②何所附？

徐浩《论书》

【注释】

①筋骨：筋，指书法形象的力量感；骨，指使书法造型特征稳定的某些属性。

②肉：指书法的点画形象在肥瘦等方面给观赏者留下的感受。

初学书，先学真书，此不失节①也。若不先学真书，便学纵体②，为宗主③后，却学真体，难成矣！

张敬玄④《书则》

【注释】

①失节：失去控制，此处指失去次序。

②纵体：行书及草书。

③宗主：众所共仰的人，此处指书坛领袖。

④张敬玄，唐德宗贞元时人。善楷、行书。

凡作字，须熟观魏、晋人书，会之于心①，自得古人笔法也。

<div align="right">黄庭坚《山谷全书》</div>

【注释】

①会之于心：领会其精神并牢记于心中。

苏二处见东坡先生与其书云，二郎侄，得书知安，并议论可喜，书字亦进，文字亦若无难处，止有一事与汝说。凡文字，少小时须令气象峥嵘，采色绚烂，渐老渐熟，乃造平淡，其实不是平淡，绚烂之极也。汝只见爷伯而今平淡，一向只学此样，何不取旧日应举时文字看，高下抑扬如龙蛇捉不住，当且学此。只书字亦然，善思吾言。云云。此一帖乃斯文之秘，学者宜深味之。

<div align="right">赵令畤①《侯鲭录》</div>

【注释】

①赵令畤（1064—1134），字德麟，号聊复翁。宋太祖次子燕王德昭玄孙。

学书之法，非口传心授，不得其精。大要须临古人墨迹，布置间架，捏破管、书破纸，方有工夫。

<div align="right">解缙《春雨杂述》</div>

赵子固云：学唐不如学晋，人皆能言之。晋岂易学，学唐尚不失规矩，学晋不从唐入，多见其不知量也。

入道于楷，仅有三焉：《化度》《九成》《庙堂》耳。

<div align="right">杨慎《升庵外集》</div>

夫行草不能离真以为体，真不能舍篆隶以成势，习尚不同，

精理无二。譬之树木，篆其根也；八分与真，其干也；行草，其花叶也。譬之江河，篆其源也；八分与真，其滥觞①也；行草，其委输②也。根之不存，华叶安附？源之不浚，委输何从？故学书而不穷篆隶，则必不知用笔之方；用笔而不师古人，则必不臻③神理之致。

<div align="right">汤临初《书指》</div>

【注释】

①滥觞：本指水流发源处水浅，仅能浮起一个酒杯。泛指事物的开端、起源。

②委输：从上游向下游流送、转运。

③臻：达到。

书必先生而后熟，亦必先熟而后生。始之生者，学力未到，心手相违也；熟而生者，不落蹊径，不随世俗，新意时出，笔底具化工①也。故熟非庸俗，生不凋疏②……故由生入熟易，由熟得生难。

<div align="right">汤临初《书指》</div>

【注释】

①化工：指自然造化之工。此处指艺术修养达到的境界。

②凋疏：凋零、粗疏。

吾人学书，当兼收并蓄，聚古人于一堂，接丰采于几案，手执心谈，求其字体形势，转侧结构，若龙跳虎卧、风云转移，若四时代谢、二仪起伏，利若刀戈，强若弓矢，点滴如山颓雨骤，而织轻如烟雾游丝，使胸中宏博，纵横有象。庶学不窘于小成，而书可名于当代矣。

<div align="right">屠隆《考槃余事》</div>

初学之士，先立大体，横直安置，对待布白，务求其均齐方

正矣。然后定其筋骨，向背往还，开合连络，务求雄健贯通也。次又尊其威仪，疾徐进退，俯仰屈伸，务求端庄温雅也……必先临摹，方有定趋。始也专宗一家，次则博研众体，融天机于自得，会群妙于一心，斯于书也，集大成矣。

<div align="right">项穆《书法雅言》</div>

学书贵得其用笔之意，不专以临摹形似为工。然不临摹，则与古人不亲①，用笔结体，终不能去其本色。摹书然后知古人难到，尺尺寸寸而规之，求其肖②而愈不可得，故学者患苦之。然以为某书某书，则不肖，去自书则远矣。故多摹古帖而不苦其难，自渐去本色，以造入古人堂奥③也。

<div align="right">李流芳④《檀园集》</div>

【注释】

①亲：亲近，此处指技法和精神与古人相通。

②肖：像、相似。

③堂奥：厅堂和内室，喻含义深奥的意境和事理。

④李流芳（1575—1629），字长蘅，号泡庵。嘉定（今属上海）人。晚明文学家、书画家，工书法、篆刻。与唐时升、娄坚、程嘉燧合称"嘉定四先生"。著有《西湖卧游图题跋》。

凡欲学书之人，功夫分作三段：初段要专一，次段要广大，三段要脱化。每段要三五年，火候方足。所谓初段，必须取古之大家一人以为宗主，门庭一定，脚根牢把，朝夕沉酣其中，务使笔笔肖似，使人望之即知是此种嫡派。纵有誉我、谤我，我只不为之动。此段功夫最难，常有一笔一直，数十日不能合辙者。此处如触墙壁，全无入路。他人到此，每每退步灰心；我到此，心愈坚，志愈猛，功愈勤，无休无歇，一往直前，久之则自心手相应。初段之难如此，此后方许做中段功夫：取魏晋唐宋元明数十种大家，逐家临摹数十日。当其临摹之时，则诸家形模，时或引

吾而去。此时步步回头，时时顾祖，将诸家之字，点滴归源，庶几不为所诱。然此时终不能自作主张也。功夫到此，倏忽又五七年矣。此时是次段功夫。盖终段则无他法，只是守定一家，又时时出入各家，无古无今，无人无我，写个不休；写到熟极之处，忽然悟门大启，层层透入，洞见古人精微奥妙，我之笔底迸出天机来变动挥洒。回头视初宗主，不缚不脱之境，方可自成一家矣。到此又是五七年或十余年，终段功夫止此矣。书虽小道，果能上与羲、献齐驱，为千古风雅不朽之士，亦非易易也。

<div align="right">倪后瞻《倪氏杂著笔法》</div>

书至成时，神奇变化，出没不穷。若工夫浅，得少为足，便退落……大略初学时多可观，后来不学，便不成书耳。

<div align="right">冯班《钝吟书要》</div>

先学间架，古人所谓"结字"也；间架既明，则学用笔。间架可看石碑，用笔非真迹不可……然真迹只须数行，便可悟用笔，间架规模只看石刻亦可。

<div align="right">冯班《钝吟书要》</div>

初作字，不必多费楮墨，取古拓善本细玩而熟观之，既复，背帖而索之。学而思，思而学，心中若有成局，然后举笔而追之，似乎了了[①]于心，不能了了于手。再学再思，再思再校[②]，始得其二三，既得其四五，自此纵书以扩其量。

<div align="right">宋曹《书法约言》</div>

【注释】

①了了：明白、清楚。

②校：查正、核对。

学书必博采而兼收，主一家以为根本，乃能成其妙。古贤未

有不如此者。

<div align="right">陈奕禧①《隐绿轩题识》</div>

【注释】

①陈奕禧（1648—1709），字六谦，号香泉。浙江海宁人。清代书画家、诗人，诗书俱名当时。著有《金石遗文录》《绿荫亭集》《虞洲集》等。

魏晋人书，一正一偏，纵横变化，了乏蹊径①。唐人敛入规矩，始有门法可寻。魏晋风流，一变尽矣。然学魏晋正须从唐人，乃有门户。

<div align="right">王澍《论书剩语》</div>

【注释】

①了：全然。蹊径：门径、路子。

学书须步趋古人，勿依傍时人。学古人须得其神骨①，勿徒貌似。

<div align="right">梁巘《评书帖》</div>

【注释】

①得其神骨：得到古人的神采和骨法，即学得古人书法中最本质的东西。

学书勿惑俗议①。俗人不爱，而后书学进。

<div align="right">梁巘《评书帖》</div>

【注释】

①勿惑俗议：不要被世俗的议论所迷惑、所扰乱。

孙过庭云：始于平正，中则险绝，终归平正。须知始之平正，结构死法；终之平正，融会变通而出者也。

<div align="right">梁巘《评书帖》</div>

学书如穷经，先宜博涉，而后反约①。不博，约于何反？

<div align="right">梁巘《承晋斋积闻录》</div>

【注释】

①反约：即从庞杂返回到简约。

学书须临唐碑，到极劲健时，然后归到晋人，则神韵中自俱骨气，否则一派圆软，便写成软弱字矣。

<div align="right">梁巘《承晋斋积闻录》</div>

学书一字一笔须从古帖中来，否则无本。早矜脱化，必俪规矩。初宗一家，精深有得。继采诸美，变动弗拘。斯为不掩性情，自辟门径。

<div align="right">梁巘《承晋斋积闻录》</div>

凡事有志竟成，况学书一道，今岂不如古哉？按《九成宫》《皇甫》《虞恭公》等碑皆晚年书，初岁未必即佳。人苟英年刻励精进，奚虞难成？要在不自废耳。

<div align="right">梁巘《承晋斋积闻录》</div>

凡学必有要，若网在纲，有条而不紊。"永"字者，众字之纲领也；识乎此，则千万字在是矣。

<div align="right">戈守智①《汉溪书法通解》</div>

【注释】

①戈守智（1720—1786），字达夫，号汉谿。浙江平湖人。清代学者。

古帖不论晋、唐、宋、元，虽皆渊源书圣，却各有面貌，各自精神意度，随人所取。如蜂子采花，鹅王择乳①，得其一支半体，融会在心，皆为我用。若专事临摹，泛爱则情不笃，著意一

家则又胶滞，所谓"琴瑟专一，不如五味和调之为妙"。以我之意迎合古人则易，以古人之法束缚我则难。此理易明，无所谓何者为先、何者为后也。

<div align="right">梁同书《频罗庵论书》</div>

【注释】

①鹅王择乳：水乳同置一器，鹅王仅饮乳汁而留其水。比喻择上乘精华而学习。其意与"蜂子采花"相近。

欲观古书法，当澄心定虑，勿以粗心浮气乘之。先观用笔、结体、精神、照应，次观人为、天巧、真率、做作，真伪已得其六七矣。次考古今跋尾、相传来历，次辨收藏印识、纸色绢素，而真伪无能逃吾鉴中矣。或得其结构而不得其锋芒者，模本也；得其笔意而不得其位置者，临本也；笔势不联属，字形如算子者，集书也。或双钩形迹犹存，或无精彩神气，此又不难辨者也。又，古人用墨，无论燥润肥瘦，俱透入纸素，后人伪作，墨浮而易辨。

<div align="right">阮葵生①《茶余客话》</div>

【注释】

①阮葵生（1727—1789），字宝诚，号吾山。淮安山阳（今江苏淮安）人。

作书之道，规矩在心，变化在手。体欲方而用欲圆①，指欲实而腕欲虚，神欲行而官欲止②。审量于此，方可学古人法帖。

<div align="right">王宗炎③《论书法》</div>

【注释】

①体欲方而用欲圆：字的形体要方，给人的感觉要圆。

②神欲行而官欲止：神，指人的精神活动。官，指人的感官，口、耳、鼻、舌等。

③王宗炎（1755—1826），字以除，号谷塍。浙江萧山人。清代文

学家、书法家。

学书如学拳。学拳者，身法、步法、手法，扭筋对骨，出手起脚，必极筋所能至，使之内气通而外劲出。予所以谓临摹古帖，笔画地步必比帖肥长过半，乃能尽其势而传其意者也。至学拳已成，真气养足，其骨节节可转，其筋条条皆直，虽对强敌，可以一指取之于分寸之间，若无事者。书家自运之道亦如是矣。盖其直来直去，已备过折收缩①之用。观者见其落笔如飞，不复察笔先之故，即书者亦不自觉也。

<div align="right">包世臣《艺舟双楫》</div>

【注释】

①过折收缩：四种不同笔法。过，写主笔时多用此法，疾速流畅；折，写方笔多用此法；收，写横画至笔画终了时收笔；缩，写竖画至末端向上收笔。

临摹用工，是学书大要。然必先求古人意指，次究用笔，后像形体。

<div align="right">朱履贞《书学捷要》</div>

学书有捷径。古人居地则画地，广数步；卧则画席，穿表里①。以此推之，则学书者不必皆笔也。解学士②谓：古人学书，几石皆陷③。则学书之法不必皆笔，又可知矣。古人有不传之秘，在后人心领神会，力行无怠耳。

<div align="right">朱履贞《书学捷要》</div>

【注释】

①穿表里：磨穿席子。

②解学士，即明代学者解缙。

③几石皆陷：几案的石面都被磨得凹陷下去。

　　学书须先明源流，次谙法度，次明传习之异同。源流者，书有十体、六体、五体之类，以及其所自始也；法度者，间架结构之类，以及精神气魄，寄于用笔用墨是也；传习异同者，魏晋之书与唐宋各别。

<div align="right">朱和羹《临池心解》</div>

　　余以凡事皆用困知勉行①工夫，尔不可求名太骤，求效太捷也。②以后每日习柳字百个……专学其开张处。数月之后，手愈拙，字愈丑，意兴愈低，所谓困也。困时切莫间断，熬过此门，便可稍进；再进再困，再熬再奋，自有亨通精进之日。不特习字，凡事皆有极困极难之时，打得通的，便是好汉。

<div align="right">曾国藩③《曾文正公全集》</div>

【注释】

①困知勉行：遇困而求知，并勉力加以实行。语出《中庸》。

②骤、捷：都是急的意思。

③曾国藩（1811—1872），字伯涵，号涤生。湖南湘乡白杨坪（今属双峰）人。清末洋务派主将，湘军首领，道光进士。有《曾文正公全集》。

　　作字之道……有着力而取险劲之势，有不着力而得自然之味。着力如昌黎①之文，不着力如渊明②之诗。着力，则右军所称如锥画沙者；不着力，则右军所称如印印泥也。二者缺一不可。犹文家③所谓"阳刚之美""阴柔之美"矣。

<div align="right">曾国藩《曾文正公全集》</div>

【注释】

①昌黎，即唐代文学家韩愈。

②渊明，即东晋文学家陶潜。

③文家：指研究诗文的专家。

学书者始由不工求工，继由工求不工。不工者，工之极也。《庄子·山木篇》曰："既雕既琢，复归于朴。"善夫！

<div align="right">刘熙载《艺概》</div>

初学先求形似，间架未善，遑言①笔妙……古碑贵熟看，不贵生临，不贵多写，贵无间断。

<div align="right">姚孟起《字学臆参》</div>

【注释】

①遑言：遑，通"惶"，仓惶、匆忙。遑言，匆忙地下结论。

晋人取韵，唐人取法，宋人取意，人皆知之。吾谓晋书如仙，唐书如圣，宋书如豪杰。学书者从此分门别户，落笔时方有宗旨。

<div align="right">周星莲《临池管见》</div>

书家入手，先作精楷大字，以充腕力，然后再作小楷。楷书既工，渐渐作行楷，由行楷而又渐渐作草书。日久熟练，则书大草。要知古人作草书，亦当笔笔送到，以缓为佳。信笔胡涂，油滑甜熟，则为字病。

<div align="right">松年《颐园论画》</div>

学书有序，必先能执笔，固也。至于作书，先从结构入，画平竖直，先求体方，次讲向背、往来、伸缩之势。字妥贴矣，次讲分行、布白之章。求之古碑，得各家结体章法，通其疏密、远近之故。求之书法，得各家秘藏验方，知提顿、方圆之用。浸淫①久之，习作熟之，骨血气肉精神皆备，然后成体。体既成，然后可言意态也。《记》曰："体不备，君子谓之不成人。"体不备，亦谓之不成书也。

<div align="right">康有为《广艺舟双楫》</div>

【注释】

①浸淫：浸润，引申为濡染。指长期、反复，逐渐积累而扩大或渐进。

学书必须摹仿，不得古人形质，无自得性情也。……欲临碑必先摹仿，摹之数百过，使转行立笔尽肖，而后可临焉。

<div align="right">康有为《广艺舟双楫》</div>

学魏碑者，必旁及造像①；学汉分隶者，必旁及镜铭砖瓦；学鼎钟盘敦者，以大器②立其体，以小器③博其趣。

<div align="right">李瑞清④《题胡光炜金石蕃锦集》</div>

【注释】

①造像：即造像题记。

②大器：指钟鼎一类大型铜器上面的文字。

③小器：指盘盂一类较小铜器上面的铭文。

④李瑞清（1867—1920），字梅庵，晚号清道人。江西临川人。清代书法家。与曾熙并称"北李南曾"。书法博通兼善，能以篆籀之意行于北碑，自成面目。

【疏】

凡事须得其"门径"，方能登堂入室。"门径"即途径、方法、窍门。古人对习书者如何了解学书过程、领悟技法要诀等有着诸多的论断和方法。学而得法，事半功倍，若能窥得书法门径，便能步入书法艺术的殿堂。所以，对于学书规律、取法对象、临摹方法等方面的把握就显得尤为关键。

初学书者，首先要知晓学书的规律。传王羲之《笔势论》中讲道："始书之时，不可尽其形势。"刚开始学习书法，不能一下要求面面俱到、样样掌握，第一遍"正脚手"，即掌握执笔方法和姿态；第二遍初步掌握笔画形态；第三遍微微能体现书法的根本；第四遍熟练中加强枯润变化；第五遍加强对笔力的理解和体现。唐孙过庭《书谱》则提出了学习书法的三个阶段，曰："至如初学分布，但求平正；既知平正，务追险绝；既能险绝，复归平正。初谓未及，中则过之，后乃通会。通会之际，人书俱老。"孙过庭的"三段式"论述非常具有代表性，也是唐以后历代书家所公认的经典论述。与此相应，徐浩在《论书》中还论及一些形式要求："初学之际，宜先筋骨，筋骨不立，肉何所附？用笔之势，特须藏锋，锋若不藏，字则有病，病且未去，能何有焉？字不欲疏，亦不欲密，亦不欲大，亦不欲小。小促令大，大蹙令小，疏肥令密，密瘦令疏，斯其大经矣。"徐浩认为，宜先学筋骨，即掌握书法的间架结体及力量，然后再掌握点画的肥瘦、墨色等，即"肉"，否则，"筋骨不立，肉何所附？"这些言论比较符合徐浩作为宫廷书家的书写要领，注重于笔画、字形的安排，特别强调整齐端正。

学书有序，对于书体学习的顺序和规律，古人也提出一些要求。如张敬玄认为，当"先学真书"，若先学行、草，日后再学楷书便"难成矣"，汤临初等人的书论中亦指出，"行草不能离真以为体"。随着当代书法朝着职业化和专业化方向发展，人们不再像古人那样墨守前人陈规，在书体的选择上也趋于多元，有初学书法选篆隶者，亦有径选行草者。总之，写得好方是王道，至于由何

种书体入手倒是其次了。

但有一点可以肯定的是，无论由何种书体入手，但凡学书，必先学古人。清代梁巘云："学书须步趋古人，勿依傍时人。"(《评书帖》)康有为亦云："学书必须摹仿，不得古人形质，无自得性情也。"(《广艺舟双楫》)学习古人、临摹古帖是学书的重要门径。古代很多书法家或书论家都主张学习书法要远追晋唐，如黄庭坚《山谷题跋》云："凡作字，须熟观魏、晋人书，会之于心，自得古人笔法也。"告诫我们，要领会古人尤其是魏晋书法的精神，并放在心里，才能得到古人笔法之精髓。又如清代王澍《论书剩语》中道："魏晋人书，一正一偏，纵横变化，了乏蹊径。唐人敛入规矩，始有门法可寻。魏晋风流，一变尽矣！然学魏晋正须从唐入，乃有门户。"虽道学唐不如学晋，但魏晋风流并不容易习得，由唐入晋不失为学书的一条津梁。

明代屠隆在其《考槃余事》中为我们描绘了一种理想的图景，即"聚古人于一堂，接丰采于几案"。在博采兼收中笔走龙蛇，融会贯通，呈现出生动淋漓的笔墨变化。当然，博涉前人亦须"主一家以为根本"(陈奕禧《隐绿轩题识》)，有专工，精深有得，方能脱化而自辟门径。临摹是任何一位学书者无法绕过去的步骤，读帖时应认真观察其用笔、结体、照应关系及布局章法等，然后举笔追之，反复揣摩。然而临摹不能专以形似为目的，若"尺尺寸寸而规之，求其肖而愈不可得"(李流芳《檀园集》)。倘若摹古能在笔笔求似之外，得其神骨与笔意，领悟古帖之精神和技法，做到形神毕肖，则可步入古人书法之堂奥了。

张邦基《墨庄漫录》载："学书须先晓规矩法度，然后加以精勤，自入能品。能之至极，心悟妙理，心手相应，出乎规矩法度之外，无所适而非妙者，妙之极也。由妙入神，无复踪迹，直如造化之生成，神之至也。然先晓规矩法度，加以精勤乃至于能，能之不已，至于心悟而自得，乃造于妙。由妙之极，遂至于神。

要之不可无师授与精勤耳。凡用笔日益习熟，日有所悟，悟之益深，心手日益神妙矣。"学书之时，要通晓其规矩法度，后勤于研习，则达"能品"，转而由"能"转化为"心手相应"的境界。

学书门径不止一条，但均贵在持之以恒。学习书法不是一朝一夕之功，所谓"人书俱老""大器晚成"，书法需要在不断的坚持和练习中提升。若论学书捷径，即在于此。古人居地则画地，时时处处地思考和心领神会，再加上持之以恒的刻苦精进，则"不中亦不远矣"。

（二）学书方法

　　夫人工书，须从师授。必先识势①，乃可加功；功势既明，则务迟涩②；迟涩分矣，无系拘跔③；拘跔既亡，求诸变态④；变态之旨，在于奋斫；奋斫之理，资于异状；异状之变，无溺荒僻⑤；荒僻去矣，务求神采；神采之至，几于玄微，则宕逸无方矣。设乃一向规矩，随其工拙，以追肥瘦之体，疏密齐平之状，过乃戒之于速，留乃畏之于迟，进退生疑，臧否不决，运用迷于笔前，震动惑于手下，若此欲速造玄微，未之有也。

<div align="right">张怀瓘《玉堂禁经》</div>

【注释】

①识势：了解字的体势。

②迟涩：迟慢，不流畅。迟指初学写字不要求快。涩为书法中的涩笔，下笔时，笔锋有顿涩感。

③拘跔：拘，拘束、限制；跔，（腿脚）抽筋。意为有所顾忌，施展不开。

④变态：变化字的形态。

⑤荒僻：指字的形态荒率、怪僻。

　　繇①临终于囊中出授子会曰，吾精思三十余年，行坐未尝忘此②，常读他书未能终尽，惟学其字，每见万类悉书象③。若止息一处，则画其地，周广数步；若在寝息，则画其被，皆为之穿。

<div align="right">蔡希综④《法书论》</div>

【注释】

①繇，指钟繇。

②此：指写字。

③悉书象：此句指都写得很像自然事物的形态和意趣。

④蔡希综，唐天宝年间书法家。曲阿（今江苏丹阳）人。自述为蔡

邕十九世孙。著有《法书论》等。

（唐太宗）尝谓朝臣曰，……今吾临古人之书，殊①不学其形势，惟在求其骨力，及得其骨力，而形势自生耳。然吾之所为，皆先作意，是以果能成也。

<div align="right">《唐朝叙书录》</div>

【注释】

①殊：很、甚，根本的意思。

张伯英①临池学书，池水尽墨；永师②登楼不下，四十余年。张公精熟，号为草圣；永师拘滞，终能著名。以此而言，非一朝一夕所能尽美。俗云："书无百日工。"盖悠悠之谈也。宜白首攻之，岂可百日乎！

<div align="right">徐浩《论书》</div>

【注释】

①张伯英，即汉代张芝。

②永师，即隋代智永。

真卿前请曰："幸蒙长史九丈①传授用笔之法。敢问攻书之妙，何如得齐于古人？"张公曰："妙在执笔，令其圆畅，勿使拘挛②。其次识法，谓口传手授之诀，勿使无度，所谓笔法也。其次在于布置，不慢不越，巧使合宜。其次纸笔精佳。其次变化适怀，纵舍掣夺，咸有规矩。五者备矣，然后能齐于古人。"

<div align="right">颜真卿《述张长史笔法十二意》</div>

【注释】

①长史九丈：指唐代书法家张旭。

②拘挛：拘束、拘泥。

夫欲书先当想，看所书一纸之中是何字句，言语多少；及纸

色目①相称于何等书，令与书体相合，或真，或行，或草，与纸相当……有难书之字，预于心中布置，然后下笔，自然容与②徘徊，意态雄逸。

<div style="text-align: right">徐琦③《笔法》</div>

【注释】

①色目：种类名目。

②容与：从容、闲舒，悠闲自得的样子。

③徐琦，唐代著名书家徐浩的长子，亦善书。

楷法欲如快马入阵，草法欲左规右矩，此古人妙处也。书字虽工拙在人，要须年高手硬，心意闲澹，乃入微耳。

<div style="text-align: right">黄庭坚《论书》</div>

古人学书不尽临摹，张古人书于壁间，观之入神，则下笔时随人意。学字既成，且养于心中无俗气，然后可以作，示人为楷式。凡作字须熟观魏、晋人书，会之于心，自得古人笔法也。欲学草书，须精正书，知下笔向背，则识草书法，不难工矣。

<div style="text-align: right">黄庭坚《论书》</div>

《兰亭》虽真、行书之宗，然不必一笔一画为准。譬如周公、孔子不能无小过①。过而不害②其聪明睿圣，所以为圣人。不善学者，即圣人之过处而学之，故蔽于一曲。今世学《兰亭》者，多此也。

<div style="text-align: right">黄庭坚《论书》</div>

【注释】

①小过：小的过错。

②害：有损、妨碍。

吾每论学书，当作意，使前无古人，凌厉钟、王，直出其上，始可即自立少分，若直尔低头，就其规矩之内，不免为之奴矣。

从复脱洒至妙，犹当在子孙之列耳，不能雁行也，况于抗衡乎？此非苟作大言，乃至妙之理也。禅家有云：见过于师，方堪传授；见与师齐，减师半德。悟此语者，乃能晓吾言矣。夫于师法不传，字学废绝，数百年之后，欲兴起之，以继古人之迹，非至强神悟，不能至也。

学书宜先极取骨力，骨力充盈有羡，乃渐变化收藏，至于潜伏不露，始为精妙。若直尔暴露，便是柳公权之比，张筋努骨，如用纸武夫，不足道也。

<div align="right">张邦基①《墨庄漫录》</div>

【注释】

①张邦基，字子贤。高邮人。生平事迹不详。

世人多不晓临、摹之别：临，谓以纸在古帖旁，观其形势而学之，若临渊之临，故谓之"临"。摹，谓以薄纸覆古帖上，随其细大而拓之，若摹画之摹，故谓之"摹"。又有以厚纸覆帖上，就明牖影而摹之，又谓之"响拓"焉。临之与摹，二者迥殊，不可乱也。

<div align="right">黄伯思《东观余论》</div>

前人多能正书，而后草书。盖二法不可不兼有。正则端雅庄重，结密得体①，若大臣冠剑，俨立廊庙；草则腾蛟起凤，振迅笔力，颖脱豪举，终不失真②。

<div align="right">赵构③《翰墨志》</div>

【注释】

①结密得体：（楷书）的结构疏密合适。

②失真：失去法度和规矩。

③赵构（1107—1187），即宋高宗。字德基，徽宗第九子，徽、钦二宗被俘后在南京（今河南商丘南）即位。爱好艺术，曾不遗余力访求法书、名画，其本人也工书擅画。著有《翰墨志》。

学书须是收昔人真迹佳妙者，可以详细其先后笔势轻重往复之法。若只看碑本，则惟得字画，全不见其笔法神气，终难精进。

又，学时不在旋看①字本，逐画临仿；但贵行、住、坐、卧常谛玩②，经目著心。久之，自然有悟入处。

<div align="right">范成大③《吴船录》</div>

【注释】

①旋看：立即就看。

②谛玩：仔细品味玩赏。

③范成大（1126—1193），字致能，号石湖居士。吴县（今江苏苏州）人。南宋诗人，著作有《石湖集》《吴船录》等。

学书在玩味古人法帖，悉知其用笔之意，乃为有益。

<div align="right">赵孟頫《松雪斋文集》</div>

学书以沉着顿挫为体，以变化牵掣为用，二者不可缺一。若专事一偏，便非至论。

<div align="right">解缙《春雨杂述》</div>

学书之法，非口传心授，不得其精。大要须临古人墨迹，布置间架，捏破管，书破纸，方有工夫。张芝临池学书，池水尽墨。钟丞相入抱犊山十年①，木石尽黑。赵子昂国公②十年不下楼。巎子山③平章每日坐衙罢，写一千字才进膳。唐太宗皇帝简板④马上字，夜半起把烛学《兰亭序》。大字须藏间架，古人以帚濡水，学书于砌，或书于几，几石皆陷。

<div align="right">解缙《春雨杂述》</div>

【注释】

①抱犊山：在今河南省。

②赵子昂国公，即赵孟頫，字子昂，封魏国公。

③巎子山，元代书法家康里巎巎，字子山，号正斋、恕叟。康里

人。有书迹《颜鲁公传张旭笔法十二意》《谪龙说》等。

④简板：以板作书帖。

学书者，既知用笔之诀，尤须博观古帖，于结构布置，行间疏密，照应起伏，正变巧拙，无不默识于心，务使下笔之际，无一点一画不自法帖中来，然后能成家数。

<div align="right">丰坊《笔诀》</div>

自欧、虞、颜、柳、旭、素以至苏、黄、米、蔡，各用古法损益，自成一家。若赵承旨则各体俱有师承，不必己撰。评者有奴书之诮，则太过。然谓直接右军，吾未之敢信也。小楷法《黄庭》《洛神》，于精工之内，时有俗笔。碑刻出李北海。北海虽佻而劲，承旨稍厚而软。惟于行书极得二王笔意，然中间逗漏处不少，不堪并观。承旨可出宋人上。比之唐人，尚隔一舍。

<div align="right">王世贞《艺苑卮言》</div>

颜平原屋漏痕、折钗股①，谓欲藏锋。后人遂以墨猪②当之，皆成偃笔③，痴人前不得说梦④。欲知屋漏痕、折钗股，于圆然求之，未可朝执笔而暮合辙也⑤。

<div align="right">董其昌《画禅室随笔》</div>

【注释】

①屋漏痕、折钗股：屋漏痕是对竖画用笔及其艺术效果的一种比喻，要求竖画勿直泻而下，须手腕微微时左时右顿挫运行，好像屋漏雨水蜿蜒而下的痕迹。折钗股是对书法转折处用笔及其艺术效果的一种比喻，即笔画转折时，笔毫要平铺纸上，笔锋要正圆而勿扭曲。

②墨猪：形容点画痴肥、臃肿而乏筋骨。

③偃笔：写字时笔常卧倒。

④痴人前不得说梦：不要在愚昧的人前说荒诞的话。

⑤合辙：合拍。这句话的意思是不要认为自己早上刚学习，晚上就
已经学得古人精髓。

临帖①如骤遇异人，不必相其耳目手足头面，而当观其举止笑
语②，精神流露处，《庄子》所谓目击而道存③者也。

　　　　　　　　　　　　　　　　　董其昌《画禅室随笔》

【注释】

①临帖：这里当解作读帖、看帖。

②举止笑语：可解作一切表情。

③目击而道存：语见《庄子·田子方》。其大意是说眼光一经接触，
便知"道"所在的地方。

书法虽贵藏锋，然不得以模糊为藏锋，须有用笔如太阿刜截
之意①。盖以劲利取势，以虚和取韵，颜鲁公所谓如印印泥、如锥
画沙是也。细参《玉润帖》②，思过半矣。

　　　　　　　　　　　　　　　　　董其昌《画禅室随笔》

【注释】

①太阿：古宝剑名，相传为春秋时欧冶子、干将所铸。刜：割，
截断。

②《玉润帖》：晋王羲之书法作品，又名《官奴帖》。

古人写字，用笔必有味，用墨必有流珠处。

世人爱书画而不求用笔用墨之妙，有笔妙而墨不妙者，有墨
妙而笔不妙者，有笔墨俱妙者，有笔墨俱无者。力乎？巧乎？神
乎？胆乎？学乎？认乎？尽在此矣。总之，不出蕴藉中沉着痛快。

　　　　　　　　　　　　　　　　　陈继儒《妮古录》

本原来历为上，支分末流为下。不知本，无以下笔；不知末，
昧于使转。务上则不情，甘下则不典。

学一家书，知其好不知其恶，学诸家书，好恶了然矣。知好不知恶，亦能进德，不能省过，好恶通晓，德日进，过日退矣。

<div align="right">赵宦光《寒山帚谈》</div>

仿帖不得不记前人笔画，又不得全泥前人笔画，比量彼之间同异，生发我之作用，变化随疑，始称善学。若钞取故物，佣奴而已，即不失形似，屋下架屋，士君子不取。字字取裁，家家勿用，方得脱骨神丹。苟不精熟，势必记念旧画，杂乱系心，何由得流转不穷之妙，求其成就，不可得也。

仿书时不得预求流转，预求流转，不得其形似，反弄成鲁莽。亦不可不预知流转，不知流转，到底不能生发，竟成描写佣工。

临帖作我书，盗也，非学也。参古作我书，借也，非盗也。变彼作我书，阶也，非借也。融会作我书，是即师资也，非直阶梯也，乃始是学。能具此念而作书，即笔笔临摹，无妨盗比，但问初心何心耳。若中道而废，肝胆未易明白。

<div align="right">赵宦光《寒山帚谈》</div>

临仿法书，始而仿佛，不必拘泥，拘则难成而易倦，数临不得形似，然后细阅古帖，求彼好处，求我恶处，参照相左在于何所，逐笔逐画依曲效直，详细描写，一字不似不已，一笔不似不已。如是数过，字字记忆，笔笔不忘，至不用意亦不误时，然后宁念自己笔端，自有一得意佳字在我眼中矣。心手相适，古今不倍，书乃淳雅，为我之物矣。既得，则须求熟，能熟，而后任意纵横，小大损益，无所不宜。故曰：得意不循此功，而但拘拘为之，不过书奴，则见书苦。未到此境，而莽莽为之，遂作野狐，不知书乐。家承旨云：夏月据案作书，可以忘暑。胸中自有清凉，炎熇自是不敌。

凡学书时，一笔不可苟且，一念不可他移，移即苟，苟即鄙俗俱出，鄙俗成熟，法器自远，书远于法，古雅二字，一生无分，

不可不慎。从不苟中生纵逸，始得佳字，否则，总令艺成，时露鄙野。试拈古今高下名迹，虚心较量，何常不悬如日月。

<div align="right">赵宧光《寒山帚谈》</div>

不熟则不成字，熟一家则无生气。熟在内不在外，熟在法不在貌。

凡玩一帖，须字字经意，比量于我已得未得。若已得者，功在加熟，若未得者，作稀有想，藏之胸中，掩卷记忆。不能记忆，更开卷重玩，必使全记不忘而后已。他时再转，便作已得想。

阅一帖中字有相同者，即于同处求其异。若无同字，须想别帖同字相参。苟不记他帖，即以自己念中欲作之字相参。虚心比量，何处不相似，何处可到，何处不可到。如是探讨，真是真非，无遁形矣。

攻一帖为当家，若不能生发，流而为绣工描样。集众美为大家，若不能取裁，流而为乡愿媚世。一为浅俗，一为时俗，俗等耳。浅易革，时难移，何也？世人共趋也。昔贤不说恶紫，几乎浑至今日，时俗书者，书家之三隅也。

<div align="right">赵宧光《寒山帚谈》</div>

学书不可漫为散笔，必于古人书中择百余字成片断者，并其行间布置为学之，庶血脉起伏，有一种天行之趣。久之，自书卷轴文字，不必界画筹量[1]，信手挥之，亦成准度，所谓目权铢两[2]者也。

<div align="right">李日华《紫桃轩杂缀》</div>

【注释】

[1]界画筹量：筹，通"算"。拿尺子计算丈量。
[2]目权铢两：用眼睛就能看出钱的重量。

王觉斯写字课，一日临帖，一日应请索[1]，以此相间，终身不易。

<div align="right">倪后瞻《倪氏杂著笔法》</div>

【注释】

①应请索：应酬求字画的人。

写字无奇巧，只有正拙。正极奇生，归于"大巧若拙"已矣。不信时，但于落笔时先萌一意，我要使此为何如一势，及成字后，与意之结构全乖①，亦可以知此中天倪造作不得矣②。手熟为能，迩言③道破。王铎④四十年前字极力造作，四十年后无意合拍，遂能大家。

<div align="right">傅山⑤《字训》</div>

【注释】

①乖：违反、背离、不和谐。

②天倪：事物本来的差别。《庄子·齐物论》："和之以天倪。"郭象注："天倪者，自然之分也。"这里所谓的"天倪"，应作自然、天趣解。

③迩言：浅近或亲近的话。

④王铎（1592—1652），字觉斯，号嵩樵。河南孟津人。清初书法家，工行、草书，以得力于王羲之、颜真卿、米芾为多。有《拟山园帖》。

⑤傅山（1607—1684），字青主，别号公之它。太原（今属山西）人。明末清初思想家、医学家、书画家。

书必先生而后熟，既熟而后生。先"生"者，学力未到，心手相违；后"生"者，不落蹊径，变化无端。

<div align="right">宋曹《书法约言》</div>

使笔笔着力，字字异形，行行殊致①，极其自然，乃为有法。仍须开逸气，令其萧散，又须骨涵于中，筋不外露。"无垂不缩、无往不收"，方是藏锋，方令人有字外之想。

<div align="right">宋曹《书法约言》</div>

【注释】

①殊致：不一致，不相同。

学书莫难于临古，当先思其人之梗概，及其文之喜、怒、哀、乐，并详考其作书之时与地，一一会于胸中，然后临摹。即此可以涵养性情，感发志气。若绝不念此，而徒求形似，则不足与论书。

<div align="right">蒋骥《续书法论》</div>

学书知规矩绳墨①，始可纵临钟、王，及唐宋诸贤，以自成一家，如圣道一以贯之也。由是字里行间，其人之度量志气，一一毕露。若间架未定，随笔涂抹，即心切追摹，此不能有帖，更不能有我。

<div align="right">蒋骥《续书法论》</div>

【注释】

①规矩绳墨：规矩，画圆、画方的工具；绳墨，量直的工具。这里指学习书法应当遵守法则、标准。

古人言，虞书内含刚柔，欧书外露筋骨，君子藏器①，以虞为优。然学虞不成，不免精散肉缓，不可收拾。不如学欧，有墙壁可寻。

学褚须知其沉劲，学欧须知其跌荡②，学颜须知其变化，学柳须知其妩媚。

学颜公书，不难于整齐，难于骀宕③；不难于沉劲，难于自然。以自然骀宕求颜书，即可得其门而入矣。

<div align="right">王澍《论书剩语》</div>

【注释】

①藏器：即身怀才学。出自《易·系辞下》："君子藏器于身，待时而动。"

②跌荡：富于变化，有顿挫波折。

③驼宕：舒展起伏，无所局限。

《争座》一稿，便可陶铸苏、米四家①。及陶铸成，而四家各具一体貌，了不相袭。正惟其不相袭，所以为善学颜书者也。若千手一同，只得古人，岂复有我们？

<div align="right">王澍《论书剩语》</div>

【注释】

①陶铸：陶冶熔铸。四家：指苏轼、黄庭坚、米芾、蔡襄北宋四大书家。

欲摹晋人书，先须临唐人碑，以立其骨。
临晋人小楷，结体方紧。临《黄庭》忌流肥弱。

<div align="right">梁巘《承晋斋积闻录》</div>

初学先宜大字，勿遽作小楷；从小楷入手者，以后作书皆无骨力。盖小楷之妙，笔笔要有意有力，一时岂能遽到。故宜先从径寸以外之字，尽力送足，使笔笔皆有准绳，乃可以次收小。古人先于点画及偏旁研究习熟，然后结字。

<div align="right">蒋和《书法正宗》</div>

学书无他道，在静坐以收其心、读书以养其气、明窗净几以和其神，遇古人碑版墨迹，则心领而神契之，落笔自有会悟。斤斤①临摹，已落第二义矣。

<div align="right">梁同书《频罗庵论书》</div>

【注释】

①斤斤：过分着意。

或有问余云："凡学书毕竟以何碑何帖为佳？"余曰："不知也。"昔米元章初学颜书，嫌其宽，乃学柳，结字始紧。知柳出于

欧，又学欧。久之类印板文字，弃而学褚，而学之最久。又喜李北海书，始能转折肥美，八面皆圆。再入魏晋之室，而兼乎篆隶。夫以元章之天资，尚力学如此，岂一碑一帖所能尽！

<div align="right">钱泳《履园丛话》</div>

学书不必展卷即临，须细玩之，渐得其一种秀气，则此帖全神在目。半月后临之，事半功倍矣。

<div align="right">陈希祖①《云在轩稿》</div>

【注释】

①陈希祖（1765—1820），字敦一，又字穉孙，号玉方。江西新城（今黎川县）人。乾隆五十五年（1790）进士，诗文兼得，书名尤盛。

其始也，专以临摹一家为主；其继也，则当遍仿各家……米元章学书，四十以前，自己不作一笔，时人谓之集书。四十以后，放而为之，却自有一段光景。细细按之，张、钟、二王、欧、虞、褚、薛①，无一不备于笔端。使其专肖一家，岂钟繇以后，复有钟繇？羲之以后，复有羲之哉？即或有之，正所谓奴书而已矣。

<div align="right">沈宗骞②《芥舟学画编》</div>

【注释】

①张、钟、二王、欧、虞、褚、薛，即张芝、钟繇、王羲之、王献之、欧阳询、虞世南、褚遂良、薛稷。

②沈宗骞，字熙远，号芥舟。浙江乌程（今湖州）人。清代乾隆、嘉庆年间书画家。著有《芥舟学画编》等。

初学欲知笔墨，须临摹古人。古人笔墨，规矩方圆之至也。山舟先生①论书，尝言帖在看不在临。仆谓看帖是得于心，而临帖是应于手。看而不临，纵观妙楷所藏，都非实学。临而不看，纵池水尽黑，而徒得其皮毛。

<div align="right">董棨②《养素居画学钩深》</div>

【注释】

①山舟先生，即清代书法家梁同书。

②董棨（1772—1844），字石农，号乐闲。浙江秀水（今嘉兴）人。清代书画家。

每习一帖，必使笔法章法透入肝膈；每换后帖，又必使心中如无前帖。积力既久，习过诸家之形质性情，无不奔会腕下，虽日与古为徒，实则自怀杼轴①矣。

<div align="right">包世臣《艺舟双楫》</div>

【注释】

①杼轴：旧式织布机上管经、纬线的两个部件，也指诗文组织构思。这里指书法构思。

临池之法，不外结体、用笔。结体之功在学力，而用笔之妙关性灵。苟非多阅古书，多临古帖，融会于胸次①，未易指挥如意也。能如秋鹰搏兔，碧落摩空，目先四射，用笔之法得之矣！

<div align="right">朱和羹《临池心解》</div>

【注释】

①胸次：心里、胸襟。

临书异于摹书。盖临书易失古人位置，而多得古人笔意；摹书易得古人位置，而多失古人笔意。临书易进，摹书易忘，则经意不经意之别也。

<div align="right">朱和羹《临池心解》</div>

凡临摹须专力一家，然后以各家纵览揣摩，自然胸中餍饫①，腕下精熟。久之眼光广阔，志趣高深，集众长以为己有，方得出群境地。若未到此境地，便冀移情感悟，安可得耶？

<div align="right">朱和羹《临池心解》</div>

【注释】

①餍饫：食物极丰盛，引申为博览。

余往年在京，深以学书为意，苦思力索，几于困心衡虑，但胸中有字、手下无字。近岁在京，不甚思索，但每日笔不停挥，除写字及办公外，尚习字一张，不甚间断，专从间架上用心，而笔意、笔力与之俱进；十年前胸中之字，今竟能达之腕下，可见思与学不可偏废。

<div style="text-align: right">曾国藩《曾文正公全集》</div>

凡书，笔画坚而浑，体势要奇有稳，章法要变而贯。

<div style="text-align: right">刘熙载《艺概》</div>

学汉、魏、晋、唐诸碑帖，须各各还他神情面目，不可有我在，有我便俗。迨纯熟后，会得众长，又不可无我在，无我便杂。

古碑无不可学，如汉代诸摩崖，手不能摹，可摹以心。心识其妙，手亦从之。

<div style="text-align: right">姚孟起《字学臆参》</div>

初学不外临摹。临书得其笔意，摹书得其间架。临摹既久，则莫如多看，多悟，多商量，多变通。坡翁学书，尝将古人字帖悬诸壁间，观其举止动静，心摹手追，得其大意。此中有人、有我，所谓学不纯师也。又尝有句云："诗不求工字不奇，天真烂漫是吾师。"古人用心不同，故能出人头地。余尝谓临摹不过学字中之字，多会悟则字中有字、字外有字，全从虚处着精神。

<div style="text-align: right">周星莲《临池管见》</div>

临模古人之书，对临不如背临。将名帖时时研读，读后背临其字，默想其神，日久贯通，往往逼肖……若终日对临，固能肖

其面目，但恐一日无帖，则茫无把握，反被古人法度所囿，不能
摆脱窠臼①，竟成苦境也。

<div align="right">松年《颐园论画》</div>

【注释】

①窠臼：比喻现成的格式。

所习不论何种，总以点画周至、起讫分明、向背有情、空白
整洁为佳。

<div align="right">魏锡曾①《书学绪闻》</div>

【注释】

①魏锡曾（？—1882），字稼孙。浙江仁和（今杭州）人。清代篆刻
家、收藏家。贡生，官福建盐大使，嗜金石。有《绩语堂碑录》《书
学绪闻》。

学草书先写智永《千文》、过庭《书谱》千百过，尽得其使转顿
挫之法。形质具矣，然后求性情；笔力足矣，然后求变化。

<div align="right">康有为《广艺舟双楫》</div>

【疏】

西谚有言"条条道路通罗马"。同样，学习书法的方法也有很多种。大略言之，主要是解决"心"和"手"的关系，而必经之途则是对古代经典法帖的临摹。故董其昌说："学书不从临古入，必堕恶道。"(《容台别集》)

临古应从"对临"始，在此之前还有"摹"。"临摹"常常并举，"临"和"摹"其实是两种学书方法："临"谓以纸在古帖旁，观其形势而学之，若临渊之临，故谓之"临"；"摹"谓以薄纸覆古帖上，随其细大而拓之，若摹画之摹，故谓之"摹"。(黄伯思《东观余论》)"对临"追求的是形神毕肖，更进一步则是"背临"和"意临"。在这一过程中，人们不受客观对象外在形式的束缚和限制，而是对古代法帖的"风格"和"神采"作更为有效的把握，强调的是充分发挥主观能动性，从而通过选择和取舍达到对"神采"和"神情"的把握。"以无帖本相对，故多出入，然临帖正不在形骸之似"，因为是有选择、有取舍的临帖，就不可能与古人字帖保持完全一致，这也是"聊以意取，乃不似耳"等所包含的深意。

由于"背临"时无帖相对，在"意临"时不再执着于外在的形似，这就为人们主观意趣的发挥开辟了一个自由的空间。西方美学家阿恩海姆曾认为，由记忆机制所提供的"心理意象"，决不是对可见物的忠实完整和逼真的复制，也不可能将"现实中各个细节机械地拼凑成一个复制性的形象"，但是这种"心理意象"决不会"由于缺少具体的细节而变模糊"。恰恰相反，由于心理意象"可以集中于事物的少数几个本质的特征，集中于意象中最关紧要的部位，把无关紧要的部位舍弃"，从而使它的复现更加清晰、更加确定、更加鲜明。阿恩海姆认为，这是"有选择力的大脑认识功能所能得到的必然结果，比那种纯粹是对细节的忠实复现要高级得多"(阿恩海姆《艺术心理学》)。

书法的学习，主要是解决"心"与"手"的关系，二者的默契程度，也成为检验学书效果的一个指标。虞世南《笔髓论》中言："迟

速虚实，若轮扁斫轮，不疾不徐，得之于心，应之于手，口所不能言也。拂掠轻重，若浮云蔽于晴天；波撇勾截，如微风摇于碧海。气如奔马，亦如朵钩，轻重出于心，而妙用应乎手。"由心之所想通过手的运转再借笔墨而映之于纸上，"得心应手"乃书法精妙之所在。

孙过庭虽仅《书谱》一篇传世，但无疑是初唐书论的重镇，而通篇关于"心手"关系的讨论在在皆是。如：

信可谓智巧兼优，心手双畅，翰不虚动，下必有由。

任笔为体，聚墨成形；心昏拟效之方，手迷挥运之理，求其妍妙，不亦谬哉！

假令薄能草书，粗传隶法，则好溺偏固，自阂通规。讵知心手会归，若同源而异派；转用之术，犹共树而分条者乎？

心不厌精，手不忘熟……随而授之，无不心悟手从，言忘意得，纵未穷于众术，断可极于所诣矣。

穷变态于毫端，合情调于纸上；无间心手，忘怀楷则；自可背羲献而无失，违钟张而尚工。

孙过庭关于"心手"关系的论述无疑融合了其自身的思考与书写体验，他理想的"心手"关系乃是"得心应手"和"心手双畅"，即极度精熟之后的挥洒自如。

两宋之际，围绕"心手"关系的讨论趋于多元。苏轼仍然强调"心手相应"，而黄庭坚追求的则是"心手两忘"的境界。其在《论书》中说："张长史折钗股，颜太师屋漏痕，王右军锥画沙、印印泥，怀素飞鸟出林，惊蛇入草，索靖银钩虿尾，同是一笔法：心不知手，手不知心法耳。"又云："数十年来，士大夫作字尚华藻，而笔不实，以风樯阵马为痛快，以插花舞女为姿媚，殊不知古人用笔也。客有惠棕心扇者，念其太仆，与之藻饰，书老杜《巴中》十诗，颇觉驰笔成字，都不为笔所使，亦是心不知手，手不知笔。"黄庭坚追求的是近乎自然的"心不知手""手不知笔"的创作之境，这是对"心手"关系的进一步总结，这种"心手两忘"之境是令

历代无数书法家神往的书写的胜境。

姜夔也主张技法精熟之后的心手相应，其在《续书谱》中曰："大抵下笔之际，尽仿古人，则少神气；专务遒劲，则俗病不除。所贵熟习精通，心手相应，斯为美矣。"元代书法笼罩在赵孟頫尊古崇晋的书学思想之下。虞集评赵孟頫书法曰："书法甚难，有得于天资，有得于学力，天资高而学力到，未有不精奥而神化者也。赵松雪书，笔既流利，学亦渊深。观其书，得心应手，会意成文。"点出了"得心应手"的必要条件是"天资高而学力到"。郝经在《移诸生论书法书》中指出："澹然无欲，翛然无为，心手相忘，纵意所如，不知书之为我，我之为书，悠然而化，然后技入于道。"此处提到的"心手相忘"，即"心"不为"手"所束缚，"手"不为"心"所拖累，在当时崇古思想的背景下，这种观点无疑具有极大的进步性。

明代徐渭跋《张东海草书千字文卷》云："夫不学而天成者尚矣。其次则始于学，终于天成。天成者，非成于天也，出乎己而不由乎人也。"董其昌跋《临王羲之官奴帖真迹》云："兹对真迹，豁然有会，盖渐修、顿证，非一朝一夕。"两人关于"天成""顿悟"的表述，强调的都是不要单纯模仿古人，要从学习传统中参悟。清代梁同书则更进一步提出："学书无他道，在静坐以收其心、读书以养其气、明窗静几以和其神。遇古人碑版墨迹，则心领而神契之，落笔自有会悟。斤斤临摹，已落第二义矣。"(《频罗庵论书》)朱和羹亦言："苟非多阅古书，多临古帖，融会于胸次，未易指挥如意也。"(《临池心解》)到清代中后期，碑帖并举，包世臣等人提出"铺毫""逆锋"等用笔方法，以期达到线条"中实""气满"的效果，由碑学反观帖学，两者相互补充。

历代书家们通过对学书方法孜孜不倦的探索与追求，为我们积累了丰富的经验。后之学者必须经历"纸成堆、墨成臼"的磨砺和积累过程，所有的经验、秘诀才能真正落实到自己的笔下。正所谓"虽在父兄，不能以移子弟"，书法的精髓处只有靠自己领悟了。

（三）学书避忌

欲书之时，当收视反听①，绝虑凝神，心正气和，则契②于妙。心神不正，书则欹斜；志气不和③，字则颠仆。

<div align="right">虞世南《笔髓论》</div>

【注释】

①收视反听：收，聚集；反，归回原处。这里指写字前的准备，排除干扰，虚静专一。

②契：相合，相投。

③和：调和，谐调。

一时而书，有乖有合，合则流媚，乖则雕疏……心遽①体留，一乖也；意违势屈，二乖也；风燥日炎，三乖也；纸墨不称，四乖也；情怠手阑②，五乖也。乖合之际，优劣互差。得时不如得器③，得器不如得志。若五乖同萃，思遏手蒙；五合交臻，神融笔畅。畅无不适，蒙无所从。

<div align="right">孙过庭《书谱》</div>

【注释】

①遽：仓猝、匆忙。

②阑：残、尽、晚，此处指疲惫。

③器：器具，即笔墨纸砚等书写工具。

虽学宗一家，而变成多体，莫不随其性欲①，便以为姿。质直者则径侹②不遒，刚很③者又掘强无润，矜敛者弊于拘束，脱易者失于规矩，温柔者伤于软缓，躁勇者过于剽迫，狐疑者溺于滞涩，迟重者终于蹇钝，轻琐者染于俗吏④。斯皆独行之士⑤，偏玩所乖。

<div align="right">孙过庭《书谱》</div>

【注释】

①性欲：指个性和志向。

②俓侹：平直没有变化。俓，古同"径"，直。侹，同"挺"，平直。
③刚很：刚强凶狠。很，狠、凶，残忍。
④染于俗吏：沾染上庸俗官吏的气习，此处指俗吏所为风格不高的
书法。
⑤独行之士：本指不随俗流之人，这是指与众不同的人。

　　故与众同者俗物，与众异者奇材，书亦如然。为将之明，不
必披图讲法①，精在料敌制胜；为书之妙，不必凭文按本②，专在
应变，无方③皆能，遇事从宜，决之于度内者也。

<div align="right">张怀瓘《评书药石论》</div>

【注释】
①披图讲法：挂着地图讲如何运用兵法。
②凭文按本：完全按照书本上的话去做。
③无方：没有固定的方向和规定。

　　夫马，筋多肉少为上，肉多筋少为下。书亦如之……若筋骨
不任其脂肉，在马为驽骀①，在人为肉疾，在书为墨猪。

<div align="right">张怀瓘《评书药石论》</div>

【注释】
①驽骀：劣马，常指才能低劣者。

　　古文、篆、籀，书之祖也，都无角节①，将古合道，理亦可明。
盖欲方而有规，圆不失矩，亦犹人之指腕，促②则如指之拳，赊③则
如腕之屈，理须裹之以皮肉，若露筋骨，是乃病也，岂曰壮哉！书
亦须用圆转，顺其天理；若辄成棱角，是乃病也，岂曰力哉！

<div align="right">张怀瓘《评书药石论》</div>

【注释】
①角节：角，棱角。节，关节。角节，此处指收笔或转折时锋芒
外露。

②促：紧迫，此处指收紧。

③赊：宽缓，迟。《篇海》中云：凡人谓迟缓为赊。此处指放松。

字不可拙，不可巧；不可今，不可古；华质相半①可也。

李华《论书》

【注释】

①华质相半：华，华丽；质，质朴。这里指写字不可太媚，又不可太拙。

大字难结密，小字常局促。真书患不放，草书苦无法。

苏轼《苏轼文集》

书法备于正书，溢而为行、草。未能正书而能行、草，犹未尝庄语而辄放言，无是道也。

苏轼《苏轼文集》

《兰亭》虽是真、行书之宗，然不必一笔一画为准。譬如周公①、孔子，不能无小过，过而不害其聪明睿圣，所以为圣人。不善学者，即圣人之过处而学之，故蔽于一曲②。

黄庭坚《山谷全书》

【注释】

①周公，即周公旦，西周初期政治家，后多作圣贤的典范。

②蔽于一曲：典出《荀子·解蔽》，意思是被片面的东西所蒙蔽。

肥字须要有骨，瘦字须要有肉。古人学书，学其二处，今人学书，肥瘦皆病。又常偏得其人丑恶处，如今人作颜体，乃其可慨然者。

黄庭坚《山谷全书》

凡书要拙多于巧。近世少年作字，如新妇子妆梳，百种点缀，终无烈妇态也。

<div style="text-align: right">黄庭坚《山谷全书》</div>

凡书害姿媚[1]是其小疵[2]，轻佻是其大病，直须落笔一一端正。至于放笔自然成行，则虽草而笔意端正，最忌用意装缀，便不成书。

<div style="text-align: right">黄庭坚《山谷全书》</div>

【注释】

①害姿媚：即受害于"姿媚"。姿媚：犹妩媚，形容姿态美好。此处指用意点缀，故作姿态。

②小疵：小过失、小缺点。

学书在法，而其妙在人。法，可以人人而传；而妙，必其胸中之所独得。书工笔吏，竭精神于日夜，尽得古人点画之法而模之，浓纤横斜，毫发必似，而古之妙处已亡。妙不在于法也。

<div style="text-align: right">晁补之[1]《鸡肋集》</div>

【注释】

①晁补之（1053—1110），字无咎。济州巨野（今属山东）人。北宋文学家。与黄庭坚、张耒、秦观并称为"苏门四学士"。著有《鸡肋集》《晁氏琴趣外篇》等。

王羲之之先讳"正"，故法帖中谓"正月"为"一月"，或为"初月"，其他"正"字率以"政"代之。

<div style="text-align: right">陆游《老学庵笔记》</div>

大抵下笔之际，尽仿古人，则少神气；专务遒劲，则俗病不除。所贵熟习精通，心手相应，斯为美矣。

<div style="text-align: right">姜夔《续书谱》</div>

用笔不欲太肥，肥则形浊；又不欲太瘦，瘦则形枯；不欲多
露锋芒，露则意不持重；不欲深藏圭角①，藏则体不精神；不欲上
大下小，不欲左高右低，不欲前多后少。

<div align="right">姜夔《续书谱》</div>

【注释】

①圭角：圭是古代用作凭信的玉，形状上圆或上尖下方。圭角指圭
的棱角有锋芒，借指书法上的笔锋。

若泛学诸家，则字有工拙，笔多失误，当连者反断，当断者
反续，不识向背，不知起止，不悟转换，随意用笔，任笔赋形，
失误颠错，反为新奇。自大令以来①，已如此矣，况今世哉！

<div align="right">姜夔《续书谱》</div>

【注释】

①大令：指晋王献之。

知《兰亭》韵致，取有映带，不知先自背了绳墨，欹斜跛偃，
虽有态度①，何取？态度者，书法之余也；骨格②者，书法之祖也。
今未正骨格，先尚态度，几何不舍本而求末耶？

<div align="right">赵孟坚③《论书法》</div>

【注释】

①态度：气势，姿态。

②骨格：骨气，品格。此处指书法作品的格调。

③赵孟坚（1199—1267 前），字子固，号彝斋。海盐（今属浙江）
人。南宋书画家。著有《彝斋文编》《论书法》等。

为书之妙，不必凭文按本，妙在应变无方。

字形在纸，笔法在手，笔意在心，笔笔生意。分间布白，小
心布置，大胆落笔。

<div align="right">《翰林粹言》</div>

自书学不讲，流习成弊。聪达者病于新巧，笃古①者泥于规模②……就令学成王羲之，只是他人书耳。按张融自谓"不恨己无二王法，但恨二王无己法"，则古人固以规模为耻矣。

<div align="right">文徵明《甫田集》</div>

【注释】

①笃古：笃，专一。笃古，纯厚古朴，好古。

②规模：规制，格局。这里指前人的规则、模式。

书法之坏自颜真卿始，自颜而下终晚唐，无晋韵矣。至五代李后主始知病①之，谓"颜书有楷法而无佳处，正如叉手并脚田舍翁耳"。李之论一出，至宋米元章评之曰：颜书笔头如蒸饼，大丑恶，可厌。又曰：颜行书可观，真便入俗品。米之言虽近风②，不为无理，然能言而行不逮。至赵子昂出，一洗颜、柳之病，直以晋人为师，右军之后，一人而已。

<div align="right">杨慎《升庵外集》</div>

【注释】

①病：缺点，错误，此处指批评、指责。

②风：古同"讽"，讽刺。

大字但须气足以盖之，眼底有成字，即一笔书就，乃免钩勒近俗耳。

<div align="right">汤临初《书指》</div>

若专尚清劲，偏乎瘦矣，瘦则骨气易劲，而体态多瘠。独工丰艳，偏乎肥矣，肥则体态常妍，而骨气每弱。犹人之论相①者，瘦而露骨，肥而露肉，不以为佳；瘦不露骨，肥不露肉，乃为尚也。使骨气瘦峭，加之以沈密雅润，端庄婉畅，虽瘦而实腴也。体态肥纤，加之以便捷遒劲，流丽峻洁，虽肥而实秀也。瘦而腴者，谓之清妙，不清则不妙也。肥而秀者，谓之丰艳，不丰

则不艳也。

<div align="right">项穆《书法雅言》</div>

【注释】

①论相：即相术。指观察人的形貌以预言命运吉凶的一种方术。

学书者，不可视之为易，不可视之为难；易则忽而怠①心生，难则畏而止心起矣。鉴书者，不可求之浅，不可求之深；浅则涉略泛观而不究其妙，深则吹毛索瘢②而反过于谲③矣。

<div align="right">项穆《书法雅言》</div>

【注释】

①怠：怠惰。

②吹毛索瘢：索，寻找；瘢，瘢痕。此处指吹开皮上的毛寻疤痕。比喻刻意挑剔缺点，寻找差错。

③谲：奇特，怪异。

书有三要：第一要清整，清则点画不混杂，整则形体不偏斜；第二要温润，温则性情不骄怒，润则折挫不枯涩；第三要闲雅，闲则运用不矜持①，雅则起伏不恣肆。

<div align="right">项穆《书法雅言》</div>

【注释】

①矜持：拘谨，拘束。不矜持，指书写不局促，一任自然。

大率①书有三戒：初学分布，戒不均与欹；继知规矩，戒不活与滞；终能纯熟，戒狂怪与俗。

<div align="right">项穆《书法雅言》</div>

【注释】

①大率：大体、大概。

作书之法，在能放纵，又能攒捉①。每一字中失此两窍，便如

昼夜独行，全是魔道②矣。

<div align="right">董其昌《画禅室随笔》</div>

【注释】

①攒捉：聚集或控制的意思，与"放纵"相对。

②魔道：本指魔鬼的世界。后泛指歧途、邪路。

学书者不学晋辙①，终成下品。

<div align="right">范允临②《输蓼馆集》</div>

【注释】

①晋辙：辙，车轮压的痕迹。晋辙，指晋人的书迹。

②范允临（1558—1641），字长倩，号长白。吴县（今江苏苏州）人。

明代书画家，万历年间进士。其书画与董其昌齐名。

仿书知其好处固要，知其不好处尤要，败笔人人不免，名家即不过差少过失耳。善学者取其长，不善学者兼其短，何也？无真鉴也。至于不经事少年惟败笔是效，何也？败是我家故物，不自觉其易人。释家所谓熟境易于渐染，苟能开眼，痛惩何难，但恐大梦中翻怪人推觉，此最难治。

<div align="right">赵宧光《寒山帚谈》</div>

好古不知今，每每入于恶道；趋时不知古，侵侵陷于时俗。宁恶毋俗，宁俗毋时，恶俗有觉了之日，时俗则方将轩轩①自好，何能出离火坑。

不见古人书，不能洒俗；不见今人书，不能祛妄。

问：如何作书？曰：画得出，竖得出，撇得，点得，辏得，便是书法。真能有得，自一至十，即是法帖。或"永"或"图"，一字可蔽。

评书，不特毁人书难，即誉人书亦难。尝作书遇败笔，世人

漫然喝彩者，无论矣，至真认以为好而誉之，益令书者愧怍。

<div align="right">赵宧光《寒山帚谈》</div>

【注释】

①轩轩：扬扬自得之貌。

仿书始不可不拘，后不可不纵，一于拘，不为我有，一于纵，古法全乖。故曲士不情，达士不典。仿大字作小字，欲其拘也；仿小字作大字，欲其纵也。

常言仿大作小，仿小作大，为仿书要诀。更进乎此，须仿纵逸帖为修整书，仿修整帖为纵逸书，以至篆、隶、真、草悉相为用，乃是善学。善学者师其意不师其迹。迹躁便落野狐中，中此魔便是心腹之疾，去之极难，虽有箴砭①，无补毒螫。此无他，从学力来，方自喜不暇，舍其故步，能无吝心？无怪也已。

<div align="right">赵宧光《寒山帚谈》</div>

【注释】

①箴砭：古代用石针治病，后借喻为纠谬、规谏。

学时笔笔仿古，成功字字自作。但仿古，如学究讲诵；徒自作，如狂狡无仪。

时人语言，言不由衷，即甘何益；书生文字，字非自作，虽好何干。故诐语、临字，君子耻之。

<div align="right">赵宧光《寒山帚谈》</div>

字以知好恶难。别他人好恶易，别自己好恶难；识古名家好处易，识古名家恶处难；识今无名人恶处易，识今无名人好处难；如此识得，如白黑不差，方是识好恶。此无难，多看法书，得之矣。

皎皎而好为好书，浑浑而好为恶书，翩翩而好为佳书，莽莽而好为野书。佳好故难，野恶何难，不知愧何难，知愧斯难。

后世以笔锋掩书，已自俗谬，至于近代，又将以墨汁掩笔，大可怪也。古人未始无之，此偶然落笔浓淡失所，谓不伤于书可耳，若借此遮丑，法果如是乎？譬之残印章，烂画片，折足鼎，阙池砚，妙处不在破而在全，去其妙处，独取残阙，织者喷饭。

<div align="right">赵宧光《寒山帚谈》</div>

字须一笔成就乃佳，若以点缀飞转补其前失，即是伪物，况可独借肥瘠秾纤①瞒人耳目乎！是以不具胸中完字，必毋动笔，不淹贯法书，书法必无完文，无完文非法器。

<div align="right">赵宧光《寒山帚谈》</div>

【注释】

①肥瘠秾纤：肥瘠、秾纤，均指肥瘦。

仿书有二病：一不知去取，败笔效颦；二未窥人长，先求人短。二者皆非也。学生初基，笔笔趋承，无论矣。稍知去就，对帖握管，趋其所长，弃其所短，苟胜前哲，何乐不为。如不可及，随力改辙，数变不得，然后回观前人，工拙具现，自觉恍然，不患不到。

好奇之徒，每效古帖中怪异结构，未始不自谓有本有原。及考校法书，众刻罗列，始知大半石剥墨残，翻工巧饰，造此丑态，工匠过十一，效颦过十九。回视怪妄之书，如屠沽儿厕①群贤中，可胜愧恨。须实见得，方可下笔。常历指古今翻摹诸异同得失，别详他谱，不能尽录。

<div align="right">赵宧光《寒山帚谈》</div>

【注释】

①屠沽儿：以屠牲沽酒为业者，亦指执业卑贱者。厕，通"侧"，旁边。

能结构不能用笔，犹得成体，若但知用笔不知结构，全不成形矣。俗人取笔不取结构，盲相师也。用笔取虞，结构取欧，虞

先欧后，结构易更，用笔难革，此笔一误，废尽心力。

学用笔法，能作一画；学结构法，能作二画、三画以上，可类推也。不然，千万画无一画之几乎道，千万字无一字几乎道。始而鲁莽作字，稍闻此道则见笔笔倔强不和，字字畸邪不合，才觉甚难，始是进德。未难即易，不足与言。

<div align="right">赵宧光《寒山帚谈》</div>

近世多尚行草，未始学真而先习草，如人未学立而欲走，盖可笑也！况章草之来，作于蝌蚪籀篆①，观其运笔圆转，用意深妙，焉有不通篆籀而能学草者哉！

<div align="right">汪砢玉②《珊瑚网》</div>

【注释】

①蝌蚪籀篆：指蝌蚪书，也称蝌蚪文、蝌蚪篆。因形状像蝌蚪而得名。是西周晚期或战国时的文字。

②汪砢玉（1587—？），字玉水，号乐卿，又号乐闲外史。秀水（今浙江嘉兴）人。明代崇祯年间书画家、鉴赏家。

古人书皆以奇宕为主，绝无平正等匀态。自元人遂失此法。余欲集《阁帖》中最可见者作一书谱。所谓字如算子，便不是书。摇笔便当念此，自然超乘而上。

书家好观《阁帖》，此正是病。盖王著辈绝不认晋唐人笔意，专得其形，故多正局。字须奇宕潇洒，时出新致，以奇为正，不主故常。此赵吴兴所未梦见者，惟米痴能会其意耳。今当以王僧虔、王徽之、陶隐居、大令帖几种为宗，余俱不必学。

<div align="right">孙承泽《砚山斋杂记》</div>

书法有十戒：一蠢俗，二力弱，三柔细，四妩媚，五让右，六板律，七狭长，八葳蕤①，九向背不得宜，十上下不联属是也。蠢俗则不大雅，力弱则不遒劲，柔细则不卓练，妩媚则不苍古，

让右则奄落②庸劣，板律则气韵不动，狭长则势不冠冕，葳蕤则不扬眉吐气，向背不得宜则结体无情，上下不联属则神不流贯。凡此十者，犯一不可言书。

<div align="right">潘之淙③《书法离钩》</div>

【注释】

①葳蕤：形体委顿、委靡不振的样子。

②奄落：气息微弱、衰败。

③潘之淙，字无声，号达斋。浙江钱塘（今杭州）人。明代天启年间书法家，著有《书法离钩》。

未能速而速，谓之狂驰①；不当迟而迟，谓之淹滞②。狂驰则形势不全，淹滞则骨肉重慢。

<div align="right">潘之淙《书法离钩》</div>

【注释】

①狂驰：原指拼命乱跑，此处指动笔太快而失去控制。

②淹滞：久留、拖延。

余论草书须心气和平，敛入规矩，使一波一磔①，无不坚正，正为不失右军尺度。稍一纵逸，即偭规改错②，恶道弁③出。米老讥素书谓：但可悬之酒肆。非过论也。

<div align="right">王澍《论书剩语》</div>

【注释】

①一波一磔：这里泛指一撇一捺、一点一画。

②偭规改错：语出屈原《离骚》："偭规矩而改错。"偭，违背；圆曰规，方曰矩；错，通"措"，措施；改错，改变正当的措施。

③弁：并，一起。

临颜书者，当得其谵古①之韵；但以雄厚求之，皮相②耳。

<div align="right">王澍《虚舟题跋》</div>

【注释】

①谵古：谵，病中胡言乱语。这里指颜真卿的书法学习古人，又不全以古人为尊。

②皮相：从外表上看，肤浅而不深入。

习古人书，必先专精一家。至于信手触笔，无所不似，然后可兼收并蓄，淹贯①众有。然非淹贯众有，亦决不能自成一家。若专此一家，到得似来，只为此家所盖，枉费一生气力。

<div align="right">王澍《论书剩书》</div>

【注释】

①淹贯：深通广晓。

昔人善草者必先工楷法。楷工则规矩备，善草则使转灵。楷工而不能草，由于天姿鲁钝也。若不能楷而徒习草，则点画狼藉①，必流于怪僻矣。

<div align="right">蒋衡②《拙存堂题跋》</div>

【注释】

①狼藉：散乱不整、乱七八糟的样子。

②蒋衡（1672—1743），原名振生，字湘帆，一字独存。江苏金坛人。清代书法家。

夫书，必先意足，一气旋转，无论真草，自然灵动，若逐笔安顿，虽工必呆。可语此者鲜矣。

<div align="right">蒋衡《拙存堂题跋》</div>

作楷书须有行、草意，使其气贯。而行、草亦要具楷法，庶点画可寻。今人不解此，楷则方板散漫，草则蛇蚓萦回，毫无展束，甚至狂怪怒张。真飘坠罗刹①，不可救药。

<div align="right">蒋衡《拙存堂题跋》</div>

【注释】

①罗刹：佛教中指恶鬼。

书着意则滞，放意则滑。其神理超妙、浑然天成者，落笔之际，诚所谓不居内外及中间①也。

张照《天瓶斋书画题跋》

【注释】

①不居内外及中间：居，停留；内外，指意内、意外；及，到达。这句话是指作书时应既不"着意"，又不"放意"，而力求处于不即不离的最佳状态。

字有收放……当收不收，境界填塞；当放不放，境不舒展。

蒋和《学画杂论》

书对联，宜遒劲苍古，勿板滞过大，忌流丽而不庄①。

梁巘《评书帖》

【注释】

①庄：庄重、端庄

学欧字时以颜字为太肥，学赵字时以欧、颜为太瘦、太板，学米字时以赵字为近俗，学董字时以米字为太纵……当未解时，看古人字皆有毛病，到于今方知古人皆有不能及处。

梁巘《承晋斋积闻录》

唐人劲健，书如烈士拔剑，雄视一世。及观时人作软弱圆熟态，直是少妇艳装，妩媚有余，气概不足。

梁巘《承晋斋积闻录》

吾少年学苏、米，意气轩举，多有欺人之概，晚年结构渐密，

收束自然，往往近赵，而不知者以为降格。

<div align="right">梁巘《承晋斋积闻录》</div>

学书不可貌似，貌似者反增一种习气①……然学勿能至，大都习为恶状。故前辈于诸名书，每每指摘其瑕疵②，虽责备贤者之意，亦欲使学者夺胎换骨③，毋蹈其习气耳。

<div align="right">戈守智《汉溪书法通解》</div>

【注释】

①习气：习惯，习性，后多指逐渐形成的毛病。

②瑕疵：微小的缺点。

③夺胎换骨：原为道教语，谓脱去凡胎俗骨换为圣胎仙骨。后比喻师法前人而不露痕迹，并能创新。

帖教人看，不教人摹。今人只是刻舟求剑，将古人书一一摹画，如小儿写仿本，就便形似，岂后有我？试看晋唐以来，多少书家，有一似者否？

<div align="right">梁同书《频罗庵论书》</div>

今人论书，以颜公三稿①皆信手点窜②所为，故谓不加意之书更妙。然亦不可以概论也。有加意而愈妙者，有不加意而愈妙者。若概以不加意为工，则非亦持平③之论耳。

<div align="right">翁方纲④《复初斋文集》</div>

【注释】

①颜公三稿：指颜鲁公（真卿）书写的《祭侄文稿》《争座位稿》和《告伯父文稿》。

②点窜：修改字句。

③持平：主持公平，不偏不倚。

④翁方纲（1733—1818），字正三，号覃溪。直隶大兴（今属北京）人。清乾隆年间学者、书学家。能诗文、精鉴赏、工书法，与刘

墉、梁同书、王文治齐名，称"清初四大家"。

沉着^①痛快，书之本也。黄山谷云："书贵沉厚，姿媚是其小疵，轻佻是大病。"夫书贵肥，其实沉厚非肥也，故肥而无骨者，为墨猪、为肉鸭^②。书贵瘦硬，其实清挺非瘦硬也，故瘦而不润者，为枯骨^③、为断柴。

<div align="right">朱履贞《书学捷要》</div>

【注释】

①沉着：指书法上用笔沉厚浑雄而不轻浮。

②肉鸭：与上文"墨猪"都是书病，指笔画过肥而无力。

③枯骨：与下文"断柴"都是书病，指笔画枯瘦无力或运笔未完突然提笔。

草书之法，笔要方，势要圆。夫草书简而益，简全在转折分明，方圆得势，令人一见便知。最忌扛肩阔脚，体势疏解，尤忌连绵游丝，点画不分。

<div align="right">朱履贞《书学捷要》</div>

学书要识古人用笔，不可徒求形似，若循墙依壁，只寻辙迹，则疵病百出。如欧阳正书，刻励劲险，碑字偏于长；颜鲁公正书，沈厚郁勃，碑字偏于肥；褚河南深于用笔，字势似软弱；李北海笔画遒丽，字形多宽阔不平；米襄阳奇逸超迈，体势似疏散；苏文公书得晋、宋风格，用笔丰而多扁；赵文敏虽摹二王碑刻，颇似张司直。

<div align="right">朱履贞《书学捷要》</div>

米元章、董思翁皆天资清妙，自少至老，笔未尝停。尝立论临古人书不必形似，此聪明人欺世语，不可以为训也。吾人学力既浅，见闻不多，而资性又复平常，求其形似尚不能，况不形似

乎？譬如临《兰亭序》，全用自己戈法[①]，亦不用原本行款[②]，则是抄录其文耳，岂遂为之临古乎？

<div align="right">钱泳《履园丛话》</div>

【注释】

①戈法："永字八法"以外的又一笔法。《中国书法大辞典》中记"戈法，如老松挂壁，稍直即失之拙，过弯又失之柔"。

②行款：书法书写格式。

作书贵泯没痕迹[①]，不使笔笔板刻[②]在纸上。

<div align="right">张式[③]《画谭》</div>

【注释】

①泯没痕迹：泯没，消灭，消失。此处指看不出那些矫揉造作的地方。

②板刻：僵硬、死板。

③张式（？—1850），字抱翁，号荔门。江苏无锡人。清代书画家，尤精小楷和山水画。著有《荔门集》《画谭》传世。

临本伪书画亦有不可尽弃者，大者气运神采虽远不逮古人，而布置脉理自有可寻者，善学者融会而领之耳。

<div align="right">杨夔生[①]《匏园掌录》</div>

【注释】

①杨夔生，字伯夔。金匮（今无锡）人。清代诗人。

临池切不可有忽笔。何谓忽笔？行间折搭[①]稍难，不顾章法，昧然[②]一笔是也。忽笔或竟无疵，然与其忽略而无疵，何如沉着而不苟。盖笔笔不苟，久之方沉着有进境，倘不从难处配搭，那得深稳。

<div align="right">朱和羹《临池心解》</div>

【注释】

①折搭：折，弯曲；搭，相接。

②昧然：冒冒失失的、心中无数的状态。

南田与石谷①论书画一则，语有精理。其论思翁书云：凡人往往以己所足处求进，服习既久，必至偏重，习气亦由此生。习气者，即用力之过，不能适补其本分之不足，而转增其气力之有余，是以艺成而习亦随之。

<div align="right">朱和羹《临池心解》</div>

【注释】

①南田与石谷，指清代书画家恽南田和王石谷。

信笔①是作书一病。回腕藏锋，处处留得笔住，始免率直。大凡一画起笔要逆，中间要丰实，收处要回顾，如天上之阵云。一竖起笔要力顿，中间要提运，住笔要凝重；或如垂露，或如悬针，或如百岁枯藤，各视体势为之。

<div align="right">朱和羹《临池心解》</div>

【注释】

①信笔：随意用笔，不甚经意。

作书要发挥自己性灵，切莫寄人篱下……要知得形似者有尽，而领神味者无穷。

<div align="right">朱和羹《临池心解》</div>

书贵熟，熟则乐；书忌熟，熟则俗。

<div align="right">姚孟起《字学臆参》</div>

渣滓①未净，遽言浑厚，不可也。渣滓净，嫌微薄弱，方向浑厚一路写去。

<div align="right">姚孟起《字学臆参》</div>

【注释】

①渣滓：糟粕。这里是指笔法不纯之处。

　　用笔之法，太轻则浮，太重则踬[1]。到恰好处，直当得意。唐人妙处，正在不轻不重之间，重规叠矩，而仍以风神之笔出之……不善学者，非失之偏软，即失之生硬；非失之浅率，即失之重滞。貌为古拙，反入于颓靡；托为强健，又流于倔强。

<div align="right">周星莲《临池管见》</div>

【注释】

①踬：被绊倒，形容困顿、无法行动。

　　凡作书，不可信笔，董思翁尝言之。盖以信笔则中无主宰，波画易偃[1]故也。吾谓信笔固不可，太矜意也不可。意为笔蒙[2]，则意阑[3]；笔为意拘，则笔死。要使我顺笔性，笔随我势；两相得，则两相融，而字之妙处从此出矣。

<div align="right">周星莲《临池管见》</div>

【注释】

①偃：倒、侧。
②蒙：裹包，掩盖。
③阑：通"拦"。阻隔、遮拦。

　　凡书，笔画要坚而浑，体势要奇而稳，章法要变而贯。

<div align="right">刘熙载《艺概》</div>

　　正书居静以治动，草书居动以治静……草书比之正书，要使画省而意存，可于争让、相背间悟得。

<div align="right">刘熙载《艺概》</div>

　　唐有经生，宋有院体，明有内阁诰敕体，明季以来有馆阁书，

并以工整专长，名家薄之于算子之诮，其实名家之书，又岂出横平竖直之外。推而上之唐碑，推而上之汉隶，亦孰有不平直者。虽六朝碑，虽诸家行草帖，何一不横是横、竖是竖耶？算子指其平排无势耳。识得笔法，便无疑已。永字八法，唐之间阎书师语耳。作字自不能出此范围，然岂能尽。

<div align="right">沈曾植《海日楼札丛》</div>

若真书未成，亦勿遽^①学用笔如飞。习之既惯，则终身不能为真楷也。

<div align="right">康有为《广艺舟双楫》</div>

【注释】

①遽：急，仓猝，立刻、很快。

吾闻人能书者，辄言写欧写颜，不则言写某朝某碑，此真谬说！今天下人终身学书，而无所就者，此说误之也。至于写欧则专写一本，欲以终身，此尤谬之谬，误天下学者在此也。

<div align="right">康有为《广艺舟双楫》</div>

作书初甚速，因速生熟；后力矫之，始渐沉着；然沉着太过，又不免露骨。因悟作书必迟速互救，且使刚柔相调方可。

<div align="right">姚华^①《与姚鋆书》</div>

【注释】

①姚华（1876—1930），字一鄂，号重光、茫父。贵州贵筑（今贵阳）人。近代篆刻家、藏书家。

【疏】

学书最怕沾染习气，一旦受到时风的裹挟，则数十年抖擞，俗气难除。清代姚鼐尝有《论书绝句》云："裙屐风流贵六朝，也由结习未全销。古今习气除教尽，别有神龙戏绛霄。"可见古人对于书学的认识也是在不断试错、不断调整中向前发展的。

每个朝代均有其独特的书风，我们现在常说的"晋尚韵、唐尚法、宋尚意"等都是经过岁月积淀和历史选择的结果，而每个朝代当时不只呈现一种书法风格和趣尚，很多被淘汰的"书法风尚"也是逐渐被证明属于不高明的"习气"。张怀瓘针对初唐以来流行甚广的工巧精致的褚派书法，写了著名的《评书药石论》，提出从古代雄浑的质朴书法经典汲取营养，以达到书风向劲健昂扬的转变。作为一篇研究盛唐书风丕变的重要文献，它是盛唐时期书法风气转变在当时书学理论中的反映。针对当时的时代风气，张怀瓘指出需痛下针砭的书风之弊有二，一是肢体"肥腯"，二是太多"棱角"。"夫马，筋多肉少为上，肉多筋少为下。书亦如之……若筋骨不任其脂肉，在马为驽骀，在人为肉疾，在书为墨猪。""书亦须用圆转，顺其天理；若辄成棱角，是乃病也，岂曰力哉！"

肥腯一弊，唐玄宗首当其冲；而棱角一弊，又合于宫廷艺术的需求，故张怀瓘这篇进御之作写得如此苦心孤旨，但又都点到为止。同样是初唐的书法理论家，孙过庭在《书谱》中分析了人的性格倾向（或者说性格缺陷）对书法风格的制约和影响："虽学宗一家，而变成多体，莫不随其性欲，便以为姿。质直者则径侹不遒，刚佷者又掘强无润，矜敛者弊于拘束，脱易者失于规矩，温柔者伤于软缓，燥勇者过于剽迫，狐疑者溺于滞涩，迟重者终于蹇钝，轻琐者染于俗吏。斯皆独行之士，偏玩所乖。"

人的性情各异，难免存在偏颇，以至于在作品风格上均有所偏差，而比较理想的作品都体现出一种中和之美。"中和"作为一种审美类型，后世书论家反复强调，特别是项穆，其《书法雅言》自始至终围绕"中和"二字展开，所谓规矩从心，中和为的。其论

古今、辨体、规矩、神化、取舍等，无不以"中和"观照。项穆言："圆而且方，方而复圆，正能含奇，奇不失正，会于中和，斯为美善。"把"中和"的美学思想上升到了"美"和"善"的高度，这明显受到儒家中庸思想中"无过无不及"的影响。

同样受儒家思想影响的苏轼，论及学书的进阶时言："书法备于正书，溢而为行、草。未能正书而能行、草，犹未尝庄语而辄放言，无是道也。"这一观点对后世影响是比较大的，因为涉及到了学书从何种书体入手的问题。

南宋姜夔是一位艺术方面的通才，在词和音乐方面的造诣非常高，其《续书谱》为仿孙过庭《书谱》而撰写，但并非《书谱》之续，是南宋书论中成就最高、影响最大的学术著作。姜夔对唐人之"弊"多有批评："欧阳率更结体太拘……颜、柳结体既异古人，用笔复溺于一偏，予评二家为书法之一变。数百年间，人争效之，字画刚劲高明，固不为书法之无助，而晋、魏之风轨，则扫地矣。然柳氏大字……近世亦有仿效之者，则俗浊不除，不足观。""不可太密、太巧。太密、太巧者，是唐人之病也……当疏不疏，反成寒乞；当密不密，必至凋疏。"

姜夔指出唐人书法有科举习气，即用笔上逆入回收，割裂了起、行、收动态的书写过程，结体和章法上状若算子，毫无体势可言。姜夔认为书法应如自然万物那样勃发生机，故提出"风神说"，以矫唐代书法"板正"之弊和宋代书法"失法"之弊。

关于书法的避忌，明代潘之淙在其《书法离钩》中明确提出了书法的"十戒"："书法有十戒：一蠢俗，二力弱，三柔细，四妩媚，五让右，六板律，七狭长，八葳蕤，九向背不得宜，十上下不联属是也。蠢俗则不大雅，力弱则不道劲，柔细则不卓练，妩媚则不苍古，让右则奄落庸劣，板律则气韵不动，狭长则势不冠冕，葳蕤则不扬眉吐气，向背不得宜则结体无情，上下不联属则神不流贯。凡此十者，犯一不可言书。"

明代赵宦光则提出"四法"与"四病"之说，"四法"包含书法

艺术美之所以成立的关键，"四病"则是要尽力摆脱的弊端。他说："字有四法：曰骨，曰脉，曰格，曰调。方圆肥瘦，我自能主，谓之骨；缓急从意，流转不穷，谓之脉；取法乎上，不蹈时俗，谓之格；情游物外，不囿法中，谓之调。""字有四病：曰拘，曰稚，曰俗，曰野。为法所系谓之拘，为笔所使谓之稚，为墨所使谓之俗，为手所使谓之野。"

通过赵宧光对"四法"与"四病"的阐发，我们可以看出其对于书法的审美标准。具体到操作层面，项穆提出："大率书有三戒：初学分布，戒不均与欹；继知规矩，戒不活与滞；终能纯熟，戒狂怪与俗。"（《书法雅言》）可谓经验之谈。

到清代，帖学积弊已深，傅山提出"四毋四宁"，即"宁拙毋巧，宁丑毋媚，宁支离毋轻滑，宁直率毋安排"。其所谓"拙""丑"，应理解为直率、不失本色，是审美趣味上的"真"，更蕴含了人格精神，即以真、善、美为基本的审美取向。在此之前，黄庭坚就提出"凡书要拙多于巧"的观点，并进一步阐发道："凡书害姿媚是其小疵，轻佻是其大病，直须落笔一一端正。至于放笔自然成行，则虽草而笔意端正，最忌用意装饰，便不成书。"（《山谷文集》）"轻佻"的最主要原因，在于笔画的"中怯"，即用笔只关注起收，而忽视了运笔的过程。对此，包世臣在《历下笔谭》中云："用笔之法，见于画之两端，而古人雄厚恣肆令人断不可企及者，则在画之中截；盖两端出入操纵之故，尚有迹象可寻，其中截之所以丰而不怯、实而不空者，非骨势洞达，不能幸致。"包世臣呼吁大家避免用笔不当使线条"中怯"，而应追求结体的"朴质"，振奋了当时的书风。

古代书论中所阐发的学书避忌，曰"三戒"，曰"四病"，均是前人在创作中所积累的经验之谈，后知来者自当细读深思以为借鉴。

四、书法创作

（一）笔势与笔意

凡落笔结字，上皆覆下，下以承上，使其形势递相映带，无使势背。

<div align="right">蔡邕《九势》</div>

藏头护尾①，力在字中，下笔用力，肌肤之丽。故曰：势②来不可止，势去不可遏③。

<div align="right">蔡邕《九势》</div>

【注释】

①藏头护尾：指用笔采取逆势。逆入逆收，才能把力留在字中。

②势：这里指笔势。有两种说法：其一，指书法的形体、态势和气势；其二，指每一种点画各自顺从各具的特殊姿势的写法，它是在笔法的基础上发展起来的，因时代和书者的性情而有所不同。

③遏：抑止、阻止。

凡书贵乎沉静，令意在笔前，字居心后①，未作之始，结思成矣。

<div align="right">（传）王羲之《书论》</div>

【注释】

①意在笔前，字居心后：指作书之前先构思字的形体结构，字与字、行与行及通篇的章法布局，做到胸有成竹。

心忘于笔，手忘于书，心手达情，书不忘想……努如植槊①，勒若横钉②。开张凤翼，耸擢芝英。粗不为重，细不为轻。纤微向

背，毫发死生。

<div align="right">王僧虔《笔意赞》</div>

【注释】

①努如植槊：努，"永"字八法之一，指竖画的写法。植槊，树立起长矛。

②勒若横钉：勒，"永"字八法之一，指横画的写法。横钉，横放着铁钉。

心不厌精，手不忘熟。若运用尽于精熟，规矩暗①于胸襟，自然容与②徘徊，意先笔后，潇洒流落，翰③逸神飞。

<div align="right">孙过庭《书谱》</div>

【注释】

①暗：通"谙"，通晓、熟练。

②容与：悠闲自适。

③翰：本指毛笔。这里引申为笔迹。

气势生乎流便，精魄出乎锋芒。

<div align="right">张怀瓘《文字论》</div>

夫书之为体，不可专执；用笔之势，不可一概。虽心法古，而制在当时，迟速之态，资于合宜。大凡笔法，点画八体，备于"永"字。

<div align="right">张怀瓘《玉堂禁经》</div>

用笔之势，特须藏锋。锋若不藏，字则有病。病且未去，能何有焉？

<div align="right">徐浩《论书》</div>

夫始下笔，须藏锋转腕，前缓后急，字体形势状如虫蛇相钩

连，意莫令断……大抵之意，圆规①最妙。其有误发，不可再摹②，
恐失其笔势。

<div align="right">蔡希综《法书论》</div>

【注释】

①圆规：这里指丰满、婉转而符合法度。

②摹：依样写或画。

握管濡①毫，伸纸引墨；亦在其中，点点画画，放意则荒②，
取妍则惑。

<div align="right">程颢③《书字铭》</div>

【注释】

①濡：沾湿。

②荒：迷乱。

③程颢（1032—1085），字伯淳。洛阳（今属河南）人。北宋哲学家、
教育家。与其弟程颐同为北宋理学奠基者，并称"二程"。

仆书尽意作之似蔡君谟，稍得意便似杨风子，更放似言法华。

<div align="right">苏轼《苏轼文集》</div>

凡大字要如小字，小字要如大字……世人多写大字时用力捉
笔，字愈无筋骨神气，作圆笔头如蒸饼，大可鄙笑。要须如小字，
锋势备全，都无刻意做作乃佳。

<div align="right">米芾《海岳名言》</div>

书法贵在得笔意。若拘于法者，正唐经生所传书①尔，其于古
人极地②不复到也。视前人于书自有得于天然者，下手便见笔意。

<div align="right">董逌《广川书跋》</div>

【注释】

①正唐经生所传书：唐代抄写佛经的人所用的字体。

②极地：最高水平。

迟以取妍，速以取劲。必先能速，然后为迟。若素不能速而专事迟，则无神气；若专务速，又多失势。

<div align="right">姜夔《续书谱》</div>

大要以笔老为贵，少有失误，亦可辉映。所贵乎秾纤间出，血脉相连，筋骨老健，风神洒落，姿态备具，真有真的态度，行有行的态度，草有草的态度。必须博学，可以兼通。

<div align="right">姜夔《续书谱》</div>

学书在玩味古人法帖，悉知其用笔之意，乃为有益。右军书《兰亭》是已退笔[①]，因其势而用之，无不如志，兹其所以神也。

<div align="right">赵孟頫《兰亭十三跋》</div>

【注释】

①退笔：用旧了的笔。

字有自然之形，笔有自然之势：顺笔之势，则字形成；尽笔之势，则字法妙；不假安排，目前皆具此化工[①]也。

<div align="right">汤临初《书指》</div>

【注释】

①化工：自然形成的工巧。

书之大要，可一言而尽之，曰笔方势圆。方者，折法也；点画波撇起止处是也；方出指，字之骨也。圆者，用笔盘旋空中作势[①]是也；圆出臂腕，字之筋也。故书之精能，谓之逋媚[②]。盖不方则逋，不圆则不媚也。书贵峭劲，峭劲者，书之风神骨格也。书贵圆活，圆活者，书之态度流丽也。

<div align="right">赵宧光《寒山帚谈》</div>

【注释】

①势：姿势、姿态。

②遒媚：遒劲而秀美。

用笔学钟，结字学王；晋人循理而法生，唐人用法而意出，宋人用意而古法俱在。知此方可看帖。用意险而稳，奇而不怪，意生法中，此心法要悟。

<div align="right">冯班《钝吟书要》</div>

唐人用法谨严，晋人用法潇洒，然未见有无法者，意即是法。

<div align="right">冯班《钝吟书要》</div>

笔意贵淡不贵艳，贵畅不贵紧，贵涵泳不贵显露，贵自然不贵作意。

<div align="right">宋曹《书法约言》</div>

盖形圆则润，势疾则涩。不宜太紧而取劲，不宜太险而取峻。迟则生妍而姿态毋媚，速则生骨而筋络勿牵。能速而速，故以取神；应迟不迟，反觉失势。

<div align="right">宋曹《书法约言》</div>

学书有二诀：一曰执笔，二曰用意……用意之诀，必先凝神定虑，万念俱空，然后下笔，务使意在笔中，不令心笔字外，而以顿挫出之，加以习之勤而用之熟，不出三年，可以纵横上下，奴视①宋、元矣。

<div align="right">杨宾《大瓢偶笔》</div>

【注释】

①奴视：轻视。

学书先求其笔意，再摹其粗细，如颜书之粗，褚书之细，而笔意皆可见。

<div style="text-align:right">蒋骥《续书法论》</div>

束①腾天潜渊②之势于毫忽之间，乃能纵横潇洒，不主故常③，自成变化。然正须笔笔从规矩中出，深谨之至，奇荡自生，故知奇正两端，实惟一局。

<div style="text-align:right">王澍《论书剩语》</div>

【注释】

①束：收、制约。

②腾天潜渊：能上天空，能下深水。

③不主故常：不拘于老的一套。

能用拙①，乃得巧；能用柔，乃得刚。

用笔沉劲，姿态乃出。

须是字外有笔，大力回旋，空际盘绕，如游丝，如飞龙，突然一落，去来无迹，斯能于字外出力，而向背往来，不可得其端儿②矣。

<div style="text-align:right">王澍《论书剩语》</div>

【注释】

①拙：质朴的，本色的，自然的。

②端儿：即"端倪"，解作头绪。

隔笔取势①，空际用笔②，此不传之妙。

<div style="text-align:right">王澍《论书剩语》</div>

【注释】

①隔笔取势：隔一笔获取笔势，如写第二笔的笔势从第一笔来。这样，笔与笔之间便有着一种照应了。

②空际用笔：即空中运笔，这种用笔的好处是在没有笔画的地方，

或笔与笔之间的空隙，都会有笔意存在。

古人稿书①最佳，以其意不在书，天机自动，往往多人神解。如右军《兰亭》，鲁公《三稿》，天真烂然，莫可名貌，有意为之，多不能至。正如李将军射石没羽，次日试之，便不能及。②此有天然，未可以智力取已。

<div align="right">王澍《论书剩语》</div>

【注释】

①稿书：手稿、草稿。

②此句指汉代武将李广射虎的故事。《史记·李将军传》："广出猎，见草中石，以为虎而射之，中石没镞；视之，石也。因复更射之，终不能复入石矣。"

山舟曰：写字要有"气"。"气"须从熟得来，有"气"则自有势。大小长短，高下攲整①，随笔所至，自然贯注，成一片段，却著不得丝毫摆布，熟后自知。

<div align="right">梁同书《频罗庵论书》</div>

【注释】

①攲整：即攲正，指书法章法中，字的结体倾斜布势得体。

书法劲易而圆难。夫圆者，势之圆，非磨棱倒角之谓，乃八面拱心，即九宫法①也。然书贵挺劲，不劲则不成书。藏劲于圆，斯乃得之。

<div align="right">朱履贞《书学捷要》</div>

【注释】

①九宫法：古代书家认为方块字均有八面，而八面点画又皆拱向中心，故形成八面拱心之"九宫"（字心为中宫）。就一个字而言，称"小九宫"。就一幅作品而言，称"大九宫"。可参看包世臣《艺舟双楫·述书下》。

作书须纵横得势。若前后齐平，上下一等，则有字如算子之讥；独字中横画宜平，忌左低右高，左长右短……古人作一字，横画须连满一行。一画之势，如千里阵云，谓下笔之际，须存意思，忌左右圆匀无力。

<div style="text-align:right">朱履贞《书学捷要》</div>

既曰"分间布白"，又曰"疏处可走马、密处不透风"；前言是讲立法，后言是论取势。二者不兼，焉能尽妙？

圣①于指者，形断意连；神于草者，形连意断。

<div style="text-align:right">姚孟起《字学臆参》</div>

【注释】

①圣：这里是精通的意思。

"水流心不竞，云在意俱迟"，可通书法之妙。意到笔随，不设成心是上句景象；无垂不缩，欲往仍留是下句景象。

<div style="text-align:right">姚孟起《字学臆参》</div>

"振衣千仞岗，濯足万里流"①，作书须有此气象。而其细心运意，又如穿针者束线纳孔，毫厘有差，便不中窍。

<div style="text-align:right">姚孟起《字学臆参》</div>

【注释】

①振衣千仞岗，濯足万里流：语出魏晋左思《咏史》，意思是在千仞高的山岗上抖掉衣服的灰尘，在万里奔腾的江河中洗去脚上的污浊。形容一种放任自由的姿态。这里指书法奔放自由。

意在笔先，实非易事。穷微测奥①，通乎神解，方到此高妙境地。夫逐字临摹，先定位置，次玩②承接，循其伸缩攒捉③，细心体认，笔不妄下，胸有成竹，所谓"意在笔先"也。

<div style="text-align:right">朱和羹《临池心解》</div>

【注释】

①穷微测奥：对事物的深奥道理寻根追源。

②玩：思索、研习。

③攒捉：聚集、由散而聚。

作字之道，点如珠、画如玉、体如鹰、势如龙，四者缺一不可。体者，一字之结构也；势者，数字、数行之机势也。

曾国藩《曾文正公全集》

笔画少处，力量要足以当多；瘦处，力量要足以当肥。信得"多少""肥瘦"形异而实同，则书进矣。

刘熙载《艺概》

他书，法多于意①；草书，意多于法。故不善言草者，意、法相害；善言草者，意、法相成。草之意、法，与篆、隶、正书之意、法，有对待②，有傍通③；若行，固草之属也④。

刘熙载《艺概》

【注释】

①法多于意：这里的"意""法"，是指笔意和笔法。

②对待：双方对峙，这里有对应、对立的意思。

③傍通：接近，相通。

④行：指行书；属：附属、部属。

草书之法，当使意在笔先、笔绝意在①为佳耳。

徐度②《却扫编》

【注释】

①笔绝意在：笔画已经完成而笔意还没完结。

②徐度，字尺楼。江苏江都（今扬州）人。清代咸丰年间书画家。

王侍中①曰：杜度之书，杀字甚安②。又称："钟、卫、梁、韦之书，莫能优劣。但见其笔力惊绝。"吾谓行草之美，亦在"杀字甚安""笔力惊绝"二语耳。大令沉酣矫变，当为第一。宋人讲意态，故行草甚工。米书得之，后世能学之者，惟王觉斯耳。

<div align="right">康有为《广艺舟双楫》</div>

【注释】

①王侍中，南朝齐书法家王僧虔（426—485）。字简穆，琅邪临沂（今属山东）人。官至侍中，王羲之四世族孙。著有《论书》。

②杜度之书，杀字甚安：王僧虔《又论书》原文作："昔杜度杀字甚安。"杀，安排。

新理异态，古人所贵。逸少曰："作一字须用数种意。"故先贵存想，驰思造化①、古今之故，寓情深郁、豪放之间，象物于飞、潜、动、植、流、峙之奇，以疾涩通八法②之则，以阴阳备四时之气；新理异态，自然佚③出。

<div align="right">康有为《广艺舟双楫》</div>

【注释】

①造化：创造化育，也指天地、自然界。

②八法：指"永"字八法。

③佚：古通"迭"。轮流、更替。

古人论书，以势为先。中郎曰"九势"，卫恒曰"书势"，羲之曰"笔势"。盖书，形学也。有形则有势。兵家重形势，拳法亦重扑势，义固相同。得势便则已操胜算。

<div align="right">康有为《广艺舟双楫》</div>

凡学古人书，无论隶古隶楷，或汉或唐，笔势皆宜高起高落，是谓远势。清诸家十九用近势，所以不能令人满意也。学汉隶尤

要远势，又须明"明折潜转"①之法，则得其门而入矣。

<div align="right">姚华《韩仁铭碑题跋》</div>

【注释】

①明折潜转：指写"折"和"转"的两种笔法。明折，指写"折"时明显改变动笔方向，显露棱角。潜转，指写"转"时线条连续而略有停顿，连断之间似可分而又不可分，暗中转过。

【疏】

笔势与笔意是古代书法理论中出现频率较高的两个核心概念，书法中处处蕴含着力与势、形态与意蕴之美，势与意是书法艺术的生命源泉，更是其重要的审美范畴和理论基础。

清代康有为《广艺舟双楫》云："古人论书，以势为先。中郎曰'九势'，卫恒曰'书势'，羲之曰'笔势'……得势便则已操胜算。"这段话肯定了"势"的重要性，而"势"不仅与字体结构相关，还与用笔紧密相关。关于这点中国传统书论中早有很多论述。东汉蔡邕将九种用笔之法（落笔、转笔、藏锋、藏头、护尾、疾势、掠笔、涩势、横鳞）称之为"九势"。用笔是书法的基础，亦是造就势的关键。蔡邕通过对用笔中的"藏""护""疾""涩"的节奏感以及从中透发出来的对笔力的控制和把握与"势"的构成联系起来，并作了进一步阐述："藏头护尾，力在字中，下笔用力，肌肤之丽。故曰：势来不可止，势去不可遏。"（蔡邕《九势》）用笔之势，通过藏锋将笔力蕴含在点画出入之中，并且揭示出点画空间运动的不可遏止之势态。势是一种空间中的运动，力的运动趋向不同，所产生的点画形质不同，就会有丰富多样的笔势和姿态。王羲之提出了一个著名的命题："视笔取势。"（王羲之《笔势论十二章并序》）唐代徐浩说："锋若不藏，字则有病。"（《论书》）蓄势需要逆锋起笔，即藏锋；收笔需回锋，形成势的呼应和回环。

用笔的迟速、疾涩与笔势的所成也有着密切的联系。"迟以取妍，速以取劲。必先能速，然后为迟。若素不能速而专事迟，则无神气；若专务速，又多失势。"（姜夔《续书谱》）点画运笔力度饱满则墨色淋漓，运笔急速则墨象凝涩。董其昌说："书法虽贵藏锋，然不得以模糊为藏锋，须有用笔如太阿劃截之意，盖以劲利取势。"（《容台别集》）董其昌似乎更加强调用笔中的"疾"，认为用笔的"劲利"是"取势"的关键。"迟则生妍而姿态毋媚，速则生骨而筋络勿率。能速而速，故以取神；应迟不迟，反觉失势。"（宋曹《书法约言》）写字是快与慢的有机配合，能急不愁缓，能重方能

轻，才能运用自如，得其神采，不失形势。

用笔之外，通过偏旁部件之间的离合、收放、偏侧、疏密的微妙的变化也可以营造出一种"势"。董其昌讲："然须结字得势，海岳自谓集古字，盖于结字最留意，比其晚年，始自出新意耳。"（《画禅室随笔》）董其昌所说的"势"，就是从字体结构的变化中传达出一种动感。因而所谓"势"其实就是一种具有"动势"的艺术风格。"离合""收放""偏侧"等，既是对"奇"之艺术风格所作的描述，又是对"动势"形成的原因的具体说明。董其昌评价米芾书法时说："米元章此卷，如狮子捉象，以全力赴之，当为生平合作。"（跋米芾《蜀素帖》）这段论述形象刻画出米芾书法那种神采飞扬的动感和动势，书法的动态形象也正是由于"正"与"奇"的内在冲突，构成了内在紧张的"力场"，这种"力"从书法动态形象的中心播散开来，同时又使其动态形象在"力"的摇撼中尽显其"势"。

所谓"笔意"，是凝结在点画中的笔墨趣味，是人与书的契合。书法贵在得笔意，"学书在玩味古人法帖，悉知其用笔之意，乃为有益。右军书《兰亭》是已退笔，因其势而用之，无不如志，兹其所以神也"（赵孟頫《兰亭十三跋》）。赵孟頫强调学习古帖要了解古人笔意，且提出了一种用笔的规律，其关键在于因势而用，顺应笔势才能如意出神。

书法也注重自然天成，"无刻意做作乃佳"（米芾《海岳名言》），笔有自然之势，字有天然之意，顺应二者，能得自然之形、字法之妙。又如董逌《广川书跋》："若拘于法者，正唐经生所传书尔，其于古人极地不复到也。视前人于书自有得于天然者，下手便见笔意。"意与法是密切联系、相互生发的，"晋人循理而法生，唐人用法而意出，宋人用意而古法俱在"（冯班《钝吟书要》），意生法中，法中得意，要用心去领悟。然而法度固然重要，但若拘泥于法，便失去了天趣，如宋曹《书法约言》中讲："笔意贵淡不贵艳，贵畅不贵紧，贵涵泳不贵显露，贵自然不贵作意。"

古人论书，特重笔意和笔势。王羲之认为，作书应"意在笔

前，字居心后"，且作字须用数种意，字字意别。"意在笔先"是指创作前的立意，融入了创作主体的思想情感，要做到"心忘于笔，手忘于书；心手达情，书不忘想"（王僧虔《笔意赞》）。同时在创作的过程中，要注意丰富字形笔意，表现不同点画的笔势特点和意趣，将笔势与笔意有机配合，这样才能构成整体作品的意境和精神。

一件作品获一个字，是否具有一种"势"，是否能够"尽势"，甚至关系到书法能否传诸后世。董其昌说："襄阳少时不能自立家，专拟摹帖，人谓之集古字，已有规之者，曰须得势乃传，正谓此。"（《容台别集》）可见，是否能"得势"，乃是判断书法优劣和生命力的一个重要的审美标准。

对于一件作品的欣赏和品鉴，古人强调"惟观神采，不见字形"，同样是自然界中的"孤蓬自振，惊沙坐飞"，只有张旭等少数几个人看出其中所蕴含的变动不居的"无常势"，见出了"势来不可止，势去不可遏"的挥运之理。而大多数人，仍然是"见山是山，见水是水"，由于"笔势"和"笔意"的难以量化，看见的自然就看见了，看不见的也就真的看不见了。

（二）形质与性情

夫书，先默坐静思，随意所适，言不出口，气不盈息①，沉密神彩②，如对至尊③，则无不善矣。

<div align="right">蔡邕《笔论》</div>

【注释】

①盈息：气息充满，外溢。气不盈息，谓心平气和。

②沉密神彩：这里指作书神情专注。

③至尊：地位最尊贵的人。

书者，散也①。欲书先散怀抱，任情恣性，然后书之；若迫于事，虽中山兔毫②不能佳也。

<div align="right">蔡邕《笔论》</div>

【注释】

①散：舒展或排遣。

②中山兔毫：中山，指汉之中山郡（国），治所在卢奴，即今河北定县。兔毫，用兔毛制作的好笔。

夫欲书者，先干研墨，凝神静思，预想字形大小、偃仰①、平直、振动，令筋脉相连，意在笔前，然后作字。

<div align="right">王羲之《题卫夫人〈笔阵图〉后》</div>

【注释】

①偃仰：俯仰，指起伏。

书之妙道，神彩①为上，形质②次之。兼之者方可绍③于古人。

<div align="right">王僧虔《笔意赞》</div>

【注释】

①神彩：指书法作品中表现出来的精神和风采等。

②形质：指构成字的形体的基础，如点画的长短、肥瘦、方圆、刚

柔。它与"神彩"的关系，其实质就是古代书画理论中的形与神的
关系。

③绍：继承。

　　每秉笔必在圆正，气力纵横轻重，凝神静虑。当审字势，
四面停均，八边具备；短长合度，粗细折中；心眼准程①，疏密
攲②正。

<div style="text-align:right">欧阳询《传授诀》</div>

【注释】

①准程：一定的规程和法式。

②攲：斜、侧。

　　草不兼真，殆于专谨①；真不通草，殊非翰札②。真以点画为
形质③，使转为情性④；草以点画为情性，使转为形质。⑤草乖⑥使
转，不能成字；真亏点画，犹可记文。回互虽殊，大体相涉。⑦

<div style="text-align:right">孙过庭《书谱》</div>

【注释】

①殆于专谨：殆，仅、只。专谨，单调拘谨的意思。

②翰札：书信，古代书信多为真、草之间的行书或行草。

③形质：指字的形体基础，如点画的长短、方圆、肥瘦等。

④情性：用人的性格、情绪来比喻字的精神、气质等，如行笔的流
畅稚拙、运笔的抑扬顿挫等。

⑤据日本空海和尚的《书谱》写本，下面还有六句二十八字：草无
点画，不扬魁岸；真无使转，都乏神明。真势促而易从，草体赊而
难就。

⑥乖：互相抵触、不和谐。

⑦这句话的意思是：彼此间相互交错，虽有不同之处，但大体上是
相交叉的。

如人面不同，性分各异，书道虽一，各有所便。顺其情则业成，违其衷①则功弃。

<div align="right">张怀瓘《六体书论》</div>

【注释】

①衷：内心。

书必有神、气、骨、肉、血，五者阙①一，不为成书也。

<div align="right">苏轼《苏轼文集》</div>

【注释】

①阙：同"缺"。

老夫之书，本无法也。但观世间万缘，如蚊蚋①聚散，未尝一事横于胸中，故不择笔墨，遇纸则书，纸尽而已，亦不计较工拙与人之品藻②讥弹。譬如木人，舞中节拍，人叹其工，舞罢，则又萧然矣。

<div align="right">黄庭坚《山谷全书》</div>

【注释】

①蚋：一种小昆虫，体形似蝇。

②品藻：评论、品题。

肥字须要有骨，瘦字须要有肉。

<div align="right">黄庭坚《论书》</div>

字要骨格，肉须裹筋，筋须藏肉，帖乃秀润生。

书在布置。稳不俗，险不怪，老不枯，润不肥。

<div align="right">米芾《述书帖》</div>

要得笔，谓骨筋皮肉、脂泽风神皆全，犹如一佳士也。又，笔笔不同，三字三画异，故作异；重轻不同，出于天真，自然

异……又，得笔则虽细如髭发①，亦圆；不得笔虽粗如椽，亦褊。②
此虽心得，亦可学。

<div align="right">米芾《自述学书帖》</div>

【注释】

①髭发：胡须和头发。

②褊：同"扁"。圆，指笔画圆润华滋，神采飞扬，有立体感。扁，
指笔画平拖而过，呆板无神。

独钜①之立论，以"性"之与"习"②自是两途：有字性不可无
学，有字学者复不可以无性。故其言曰："习而无性者，其失也
俗；性而无习者，其失也狂。"盖以谓有规矩绳墨者，其习也，至
于超诣绝尘③处，则非性不可；二者相有④以相成，相无以相废，
至此然后可以论书欤！

<div align="right">《宣和书谱》</div>

【注释】

①钜：杨钜，字文硕，唐代学者。

②"性"之与"习"：性，指情性、灵性。习，指学力、功夫。

③超诣绝尘：技艺高超、非同一般。

④相有：两者有互助关系。下文"相无"即两者没有互助关系。

与其工也宁拙，与其弱也宁劲，与其钝也宁速。然极须淘洗
俗姿，则妙处自见矣。

<div align="right">姜夔《续书谱》</div>

盖书者，聚一以成形；形质既具，性情见焉；异者则体，同
者其理也。能尽其理，可以为则矣。三代①之时，书以记事，未始
以点画较工拙也；然而鼎彝铭志之文，俯仰向背，精入芝发②，是
岂有意于工哉？亦尽其理，不能不工耳。

<div align="right">韩性③《书则》</div>

【注释】

①三代：指中国古代夏、商、周三个朝代。

②芝发：芝，菌类小草。发，头发。这里用来形容点画精确、法度谨严。

③韩性（1266—1341），字明善。绍兴人。元代学者、教育家。善文、工书，著有《礼记说》《书辨疑》等。

喜怒哀乐，各有分数。喜即气和而字舒，怒则气粗而字险，哀即气郁而字敛，乐则气平而字丽。情有重轻，则字之敛舒、险丽亦有浅深，变化无穷。

学之骨者，大指下节骨是也。提之则字中骨健矣，纵之则字中骨有转轴而活络矣。提者，大指下节骨下端小竦动①也；纵者，骨下节转轴中筋络稍和缓也。

<div align="right">陈绎曾《翰林要诀》</div>

【注释】

①竦：同"耸"。竦动，指震动，向上提。

字之肉，笔毫是也。疏处捺满，密处提飞；平处捺满，险处提飞。捺满即肥，提飞则瘦。肥者毫端分数足也，瘦者毫端分数省也。

字之筋，笔锋是也。断处藏之，连处度之。藏者首尾蹲抢①是也；度者空中打势，飞度笔意也。

<div align="right">陈绎曾《翰林要诀》</div>

【注释】

①蹲抢：即蹲锋、抢笔。蹲是指写钩时用力一顿，随即将笔上挑；抢笔指行笔至点画尽处，提笔离纸时一种轻捷的折回动作。

予书每于动上求静，放而不放，留而不留，此吾所以妙手动也。得志弗惊，厄而不忧，此吾所以保乎静也。法而不囿，肆而不流，拙而愈巧，刚而能柔；形立而势奔焉，意足而奇溢焉，以

正吾心，以陶吾情，以调吾性，吾所以游于艺也。

<div align="right">陈献章①《白沙集》</div>

【注释】

①陈献章（1428—1500），字公甫，号石斋。新会（今属广东江门）白沙里人。明代哲学家、教育家、书法家，正统举人。著有《白沙集》。

书有筋骨血肉：筋生于腕，腕能悬则筋脉相连而有势，指能实则骨体坚定而不弱；血生于水，肉生于墨，水须新汲，墨须新磨，则燥湿调匀而肥瘦得所。此古人所以必资乎器也。

<div align="right">丰坊《书诀》</div>

无垂不缩，无往不收，则如屋漏痕：言不露圭角也。违而不犯，和而不同，带燥方润，将浓遂枯，则如壁坼①：言布置有自然之巧也。指实臂悬，笔有全力，撅衄顿挫，书必入木，则如印印泥②：言方圆深厚而不轻浮也。点必隐锋，波必三折，肘下风生，起止无迹，则如锥画沙：言劲利峻拔而不凝滞也。水墨得所，血润骨坚，泯规矩于方圆，遁钩绳于曲直，则如折钗股③：言严重④浑厚而不必蛇蚓之态⑤也。

<div align="right">丰坊《书诀》</div>

【注释】

①壁坼：指新泥墙壁的裂缝，痕迹天成。

②印印泥：书法术语，用来比喻书法"中锋""藏锋"之妙。

③折钗股：书法术语，用钗股虽折而其体仍圆，比喻笔画转折时笔毫平铺，锋正、圆而不扭曲、偏斜。

④严重：这里意庄重。

⑤蛇蚓之态：即"春蚓秋蛇"。比喻不善草书者，随意将若干字连写，像是春天的蚓蚯和秋天的蛇爬行的痕迹。

　　人之于书，得心应手，千形万状，不过曰"中和"，曰"肥"，曰"瘦"而已。若而①书也，修短合度，轻重协衡，阴阳②得宜，刚柔互济。犹世之论相者，不肥不瘦，不长不短，为端美也，此中行③之书也。若专尚清劲，偏乎瘦矣，瘦则骨气易劲，而体态多瘠④。独工丰艳，偏乎肥矣，肥则体态常妍，而骨气每弱。犹人之论相者，瘦而露骨，肥而露肉，不以为佳；瘦不露骨，肥不露肉，乃为尚也。使⑤骨气瘦峭，加之以沉密雅润，端庄婉畅，虽瘦而实腴⑥也。体态肥纤，加之以便捷遒劲、流丽峻洁，虽肥而实秀也。瘦而腴者，谓之清妙，不清则不妙也。肥而秀者，谓之丰艳，不丰则不艳也。

<div align="right">项穆《书法雅言》</div>

【注释】

①若而：如果这样，如此。

②阴阳：事物统一之中的两个对立面。

③中行：就好比说"中和"一样。

④瘠：瘦弱。

⑤使：假使，如果

⑥腴：丰肥。

　　书有老少，区别浅深，势虽异形，理则同体。所谓老者，结构精严，体裁高古，岩岫①耸峰，旌旗列阵是也。所谓少者，气体充和，标格秀雅，百般滋味，千种风流是也。老而不少，虽②古拙峻伟，而鲜③丰茂秀丽之容。少而不老，虽婉畅纤妍，而乏沉重典实之意。二者混为一致，相待④而成者也。

<div align="right">项穆《书法雅言》</div>

【注释】

①岫：山穴；峰峦。

②虽：即使。

③鲜：缺少。

④待：对待。

书之心[1]，主张布算，想象化裁，意在笔端，未形之相也；书之相[2]，旋折进退，威仪神采，笔随意发，既形之心也。

<div align="right">项穆《书法雅言》</div>

【注释】

①心：创作构思。

②相：艺术形象。

书有性情，即筋力之属[1]也；言乎形质，即标格[2]之类也。真以方正为体[3]，圆奇为用[4]；草以圆奇为体，方正为用。真则端楷为本，作者[5]不易速工；草则简纵居多，见者亦难便晓。不真不草，行书出焉。似真而兼乎草者，行真也；似草而兼乎真者，行草也。圆而且方，方而复圆，正能含奇，奇不失正，会于中和，斯为美善。

<div align="right">项穆《书法雅言》</div>

【注释】

①属：类。

②标格：风范，风度。

③体：本体。"体"与"用"是中国古典哲学的一对范畴，一般认为"体"是最根本的、内在的。

④用：作用。"用"是"体"的外在表现。

⑤作者：创作者，书写者。

书之法则，点画攸同[1]；形之楮墨[2]，情性各异。

<div align="right">项穆《书法雅言》</div>

【注释】

①攸同：攸，语助词，无义。攸同，相同。

②楮墨：纸和墨。也指书法作品。

未书之前，定志以帅其气①；将书之际，养气以充其志。勿忘勿助，由勉入安②，斯于书也，无间③然矣。

<div align="right">项穆《书法雅言》</div>

【注释】

①帅其气：帅，统领、控制。气，精气。

②由勉入安：由勉强逐渐过渡到自然。

③间：空隙，隔开。

夫字犹用兵，同在制胜。兵无常阵，字无定形，临阵决机，将书审势①；权谋妙算，务在万全。然阵势虽变，行伍不可乱也；字形虽变，体格不可逾也。

<div align="right">项穆《书法雅言》</div>

【注释】

①将书审势：将要作书时，先仔细地观察、思考字的形体和态势。

草书须刚柔相济乃佳。直则刚，曲则柔；折则刚，转则柔；轻重捺笔则刚，首尾匀袅①则柔。

<div align="right">赵宧光《寒山帚谈》</div>

【注释】

①匀袅：匀称而姿态婉转。

孙过庭论草书，以使转为形质，以点画为情性；此语草书三昧①也。旭、素一派流传，此意遂绝。余于草书亦少②知转而已，情性终不近也。观者当自知之。

<div align="right">张瑞图③《跋草书后赤壁赋》</div>

【注释】

①三昧：佛教语。也用来指事物的诀要或精义。

②少：稍、略微。

③张瑞图（1570—1641），字长公，号二水，别号果亭山人。晋江

（今属福建）人。晚明书法家。善画山水，尤工草书。著有《白毫庵集》等。

书以骨为体，以主其内；以肉为用，以彰其外。气宜清，色宜温，骨宜丰，肉宜润。

<div align="right">潘之淙《书法离钩》</div>

盖字必先有成局于胸中……至临写之时，神气挥洒而出，不主故常，无一定法，乃极势耳。

<div align="right">倪后瞻《倪氏杂著笔法》</div>

字要骨格，肉须裹筋，筋须藏肉。其布置，稳不俗、险不怪、老不枯、润不肥。变态贵和不贵苦[①]，贵异不贵撰[②]。一笔入俗，皆字病也。

<div align="right">倪后瞻《倪氏杂著笔法》</div>

【注释】

①贵和不贵苦：和，和谐。苦，这里指苦心经营、刻意为之。

②贵异不贵撰：异，与众不同。撰，编、聚集，指把各种不同字形不和谐地凑在一起。

宁拙毋巧，宁丑勿媚，宁支离毋轻滑，宁直率毋安排，足以回临池既倒之狂澜矣。

<div align="right">傅山《霜红龛集》</div>

夫欲书先须凝神静思，怀抱萧散，陶性写情[①]，预想字形偃仰平直，然后书之。若迫于事，拘于时，屈于势[①]，虽钟、王不能佳也。凡书成自宜观其体势，果能出入古法，再加体会，自然妙生。但拘于小节，畏惧生疑，惑于腕下，不成书矣。

<div align="right">宋曹《书法约言》</div>

【注释】

①陶性写情：陶冶品性、抒发感情。

②屈于势：屈服于权势或压力。

骨体筋而植立，筋附骨而萦旋；骨有修短①，筋有肥细，二者未始相离，作用因而分属……欲知多力，观其使运中途；何谓丰筋？察其纽络②一路。

<div align="right">笪重光《书筏》</div>

【注释】

①修短：长短。

②纽络：笔画的转接之处。

《祭季明稿》①心肝抽裂，不自堪忍，故其书顿挫郁屈，不可控勒②……情事不同，书法亦随以异，应感之理也。

<div align="right">王澍《虚舟题跋》</div>

【注释】

①《祭季明稿》：即颜真卿为哀悼其侄季明而书的《祭侄文稿》。

②控勒：勒住马缰，此处"不可控勒"指情感无法抑制。

书有筋骨血肉……盖分而为四，合则一焉。分而言之，则筋出臂腕，臂腕须悬，悬则筋生；骨出于指，指尖不突，则骨格难成；血为水墨，水墨须调；肉是笔毫，毫须圆健。血能华色①，肉则姿态出焉；然血肉生于筋骨，筋骨不立，则血肉不能自荣②，故书以筋骨为先。

<div align="right">朱履贞《书学捷要》</div>

【注释】

①华色：华，光彩。华色，使墨色生辉。

②荣：茂盛、繁荣。

书贵峭劲，峭劲者，书之风神骨格也。书贵圆活，圆活者，书之态度流丽也。

<div align="right">朱履贞《书学捷要》</div>

工夫深，虽枯亦润；精神足，虽瘦亦肥。

与其肥也宁瘦，与其肆也宁谨。

字越小越要清晰，稍留纤毫渣滓不得。作小楷宜清而腴[1]，笔头过小，清而不腴。

<div align="right">姚孟起《字学臆参》</div>

【注释】

①清而腴：清晰而又丰美。

心正则气定，气定则腕活，腕活则笔端，笔端则墨注，墨注则神凝，神凝则象滋[1]，无意而皆意，不法而皆法。

<div align="right">周星莲《临池管见》</div>

【注释】

①滋：生长、增多。

古人作书无论行、楷、草、隶，钩、磔、波、撇，皆有性情，书卷[1]行乎其间，绝无俗态、扭捏诸弊。故能章法浑成[2]，神明贯注，令观者兴会飙举[3]，精力陡健，不特搦管而思结构之密，昔贤所以有"特健药"[4]之喻也。

<div align="right">毛庆臻[5]《一亭考古杂记》</div>

【注释】

①书卷：即书卷气息。

②浑成：浑然一体，不见雕琢痕迹。

③兴会飙举：兴会，兴致。飙，暴风；飙举，卷得很高。这里指兴致极高。

④特健药：有唐宋以来，有些文人用"特健药"来赞赏书画中的精

品，以示这些艺术作品对人的健康的作用比名贵的药物还强。

⑤毛庆臻，字润甫，别号一亭。苏州人。清代嘉庆年间学者、书法家。著有《一亭考古杂记》等。

予尝谓天下万事万理，皆出于乾、坤二卦①。即以作字论之，纯以神行、大气鼓荡、脉络周通、潜心内转，此乾道也；结构精巧、向背有法、修短合度，此坤道也。凡乾以神气言，凡坤以形质言，礼乐不可斯须去身，即此道也。乐本于乾，礼本于坤。作字而优游自得、真力弥满者，即乐之意也；丝丝入扣、转折合法者，即礼之意也。偶与子贞②言及此，子贞深以为然，谓渠③生平得力，尽于此矣。

<div style="text-align:right">曾国藩《曾文正公全集》</div>

【注释】

①乾、坤二卦：乾、坤是《周易》中两个卦名。乾象征阳性或刚健，坤象征阴性或柔韧。

②子贞，即清代书家何绍基。

③渠：他。

以力而言，云水之为力也隐，树石之为力也显。书力亦有隐显之分：隐则腕力胜者多筋是已，显则指力胜者多骨是已。

<div style="text-align:right">刘熙载《昨非集》</div>

高韵深情，坚质浩气，缺一不可以为书。

笔性墨情，皆以其人之性情为本。是则理性情者，书之首务也。

<div style="text-align:right">刘熙载《艺概》</div>

学书必须摹仿，不得古人形质，无自得性情也……形质具矣，然后求其性情；笔力足矣，然后求变化。

<div style="text-align:right">康有为《广艺舟双楫》</div>

【疏】

形质与性情，是书法创作过程中的两大要素。东汉蔡邕云："书者，散也。欲书先散怀抱，任情恣性，然后书之；若迫于事，虽中山兔毫不能佳也。"（《笔论》）散，指舒展或排遣，这两句开宗明义，道出了中国书法表情达性的本质属性。同时，书法的美也离不开其笔墨形态美，即形质，二者有机结合，方能达到"随心所欲而不逾矩"的艺术高度。

"性情"二字可细分为"性"与"情"，二者之间是有差别的。孙过庭不仅谈人的性格气质对书法创作的影响，还认为书法可以"形其哀乐"，也就是表现人类的情感。明代李日华于《紫桃轩杂缀》中论述道："古人作一段书，必别立一种意态：若《黄庭》之玄淡简远，《乐毅》之英采沉鸷，《兰亭》之俯仰尽态，《洛神》之飘飘凝伫，各自标新拔异，前手后手，亦不相师。此是何等境界，断断乎不在笔墨间得者，可不于自己灵明上大加淬冶来。"可见书法家性情的抒发，不单止于"发乎情，止乎礼仪"的平和之态。书法的最高境界是以情动人，而不仅仅是让人看到很多形象。"性情"不仅只是笼统的内心世界，也不仅仅是喜、怒、哀、乐等情感。孙过庭说："情动形言，取会风骚之意；阳舒阴惨，本乎天地之心。"孙过庭认为应该像《诗经》《离骚》那样表现出最为淳朴的情感。孔子说：《诗》三百，一言以蔽之，曰：'思无邪。'"（《论语》）情感是发自内心，而且不过分。《离骚》虽然一唱三叹，无非忠君爱国之辞。所以，孙过庭对于情感是有所期望的，不是一般人的任何情感发泄都能成为书法艺术表现之理想。而且要求像《诗经》《离骚》那样情之纯、之高，还要像春夏秋冬之节候的变化随着天地之间的规律而动一样。（甘中流《中国书法批评史》）

"形质"，包括点画、结体、章法及墨法等，是书法作品所体现的笔墨形态。这种笔墨形态，有"过肥"，有"偏瘦"，亦有"中和"。项穆崇尚中和，认为书法过瘦或偏肥都是有缺陷的，"若专尚清劲，偏乎瘦矣，瘦则骨气易劲，而体态多瘠。独工丰艳，偏乎

肥矣，肥则体态常妍，而骨气每弱……瘦不露骨，肥不露肉，乃为尚也。"（《书法雅言》）书法以筋骨为先，以骨力主其内，以肉彰其外，骨丰而肉润，形质出也。书法有"屋漏痕""折钗股""印印泥"等形象生动的比喻，书法形质的变化与用笔有着密切的联系。行笔藏锋而不露圭角，"无垂不缩，无往不收，则如屋漏痕"。自然布置而无做作之气，"违而不犯，和而不同，带燥方润，将浓遂枯，则如壁坼"；中锋用笔，深厚稳重而方圆兼顾，"如印印泥"；"肘下风生，起止无迹，则如锥画沙"；"泯规矩于方圆，遁钩绳于曲直，则如折钗股"……（丰坊《书诀》）变化多样的笔法，都丰富了书法的形质美的类型。

南北朝时期的王僧虔在其《笔意赞》中，着重论述了"神采"与"形质"的关系："书之妙道，神彩为上，形质次之，兼之者方可绍于古人。""神彩"包含了书者的性情怀抱、精神意蕴，是书法作品栩栩动人的风神。书法具有表情达性的功能和特质，如孙过庭《书谱》对王羲之六篇书作的形容："写《乐毅》则情多怫郁，书《画赞》则意涉瑰奇，《黄庭经》则怡怿虚无，《太师箴》又纵横争折。暨乎兰亭兴集，思逸神超；私门诚誓，情拘志惨。"表现了因作者作书的思想感情不同而产生了不同的笔墨意蕴。清代书论家刘熙载《艺概》云："高韵深情，坚质浩气，缺一不可以为书。"笔墨的表现以人的性情为根本，是书法的灵魂和审美标准。祝允明认为，在不同的情绪下，书法形质亦有明显的区别："情之喜怒哀乐，各有分数：喜则气和而字舒，怒则气粗而字险，哀则气郁而字敛，乐则气平而字丽。"随着情绪的不同，字有舒、险、敛、丽的区别，也形成了清和、肃壮、奇丽、古淡等书法风格的变化。

关于性情对书法的影响，韩愈《送高闲上人序》中对张旭的描写最具代表性。文云："往时张旭善草书，不治他技。喜怒、窘穷、忧悲、愉佚、怨恨、思慕、酣醉、无聊、不平，有动于心，必于草书焉发之。观于物，见山水崖谷，鸟兽虫鱼，草木之花实，日月列星，风雨水火，雷霆霹雳，歌舞战斗，天地事物之变，可

喜可愕，一寓于书。故旭之书，变动犹鬼神，不可端倪，以此终其身而名后世。"韩愈塑造了一个艺术典型，他心目中的张旭是一个情感丰富的人，对于世间善恶有着强烈的爱憎，他的喜、怒、哀、乐都通过草书释放出来，正因为有这样的心理，所以其草书才具有震撼人心的力量。另一方面，天地事物之变皆化为草书，大自然中风雨雷霆、人间的歌舞战斗等一切视觉形象都被张旭囊括融会到其草书之中，最终达到"变动犹鬼神"的境界。

古人论及"形质"与"性情"时，还特别强调"心"与"手"的关系。东晋书法家王羲之在书论中提出了"意在笔前"，作字要凝神静思，预想字形的大小、偃仰的姿态、笔画的平直、笔意的连带等，然后作字，才能做到胸中有字，落笔有形。"书之心，主张布算，想象化裁，意在笔端，未形之相也；书之相，旋折进退，威仪神采，笔随意发，既形之心也。"（项穆《书法雅言》）只有做到成竹在胸，才能心手相应，神奇挥洒，达到"心忘于笔，手忘于书，心手达情，书不忘想"（王僧虔《笔意赞》）的境界。

孙过庭云："讵知心手会归，若同源而异派；转用之术，犹共树而分条者乎？"朱履贞注曰："此四句乃探本穷源之论。盖书法在心，运笔在手，虽模仿古人，而自出性灵，譬犹人具五官，而音容笑貌，无一同者，所谓同源异派，共树分条是也。"孙过庭认为人的各种情感都可以宣情于纸上。所谓："泯规矩于方圆，遁钩绳之曲直；乍显乍晦，若行若藏；穷变态于毫端，合情调于纸上；无间心手，忘怀楷则；自可背羲献而无失，违钟张而尚工。"无间心手，也即心手双畅，是书法创作过程中最美好的感觉，而这种感觉又是所有创作主体孜孜以求的状态。

（三）继承与通变

夫质以代兴，妍因俗易。虽书契①之作，适以记言；而淳醨一迁②，质文三变③，驰骛沿革④，物理常然。贵能古不乖时，今不同弊，所谓"文质彬彬，然后君子"⑤。何必易雕宫于穴处⑥，反玉辂于椎轮⑦者乎！

<div style="text-align:right">孙过庭《书谱》</div>

【注释】

①书契：书，写；契，刻。这里指文字。

②淳醨一迁：淳，古通"醇"。酒味厚者为醇，薄者为醨。淳醨一迁，指书风由醇厚变为浮薄。

③质文三变：旧史上称夏商周三代，夏尚忠、商尚质、周尚文。由忠而质、由质而文，称为"质文三变"。这里是指书法由质朴变为华美。

④驰骛沿革：驰骛，原意为奔走。这里与"沿革"同用，指新的不断地推动、替代旧的。

⑤此句见《论语·雍也》。这里指质朴和华美配合适当，才是优秀的书作。

⑥易雕宫于穴处：雕宫，装饰华美的宫室。穴处，野外洞穴。这句意为把精美的宫殿弃置一旁而去住野外的洞穴。

⑦反玉辂于椎轮：玉辂，镶玉的大车。椎轮，原始的无辐车轮。这句意为：不用华美的大车而用简陋的笨车。

凡书通即变。王变白云①体，欧变右军体，柳变欧阳体。永禅师、褚遂良、颜真卿、李邕、虞世南等，并得书中法，后皆自变其体，以传后世，俱得垂名。若执法不变，纵能入石三分，亦被号为"书奴"，终非自立之体。是书家之大要。

<div style="text-align:right">释亚栖②《论书》</div>

【注释】

①白云：白云先生，相传王羲之曾向他请教过书法。

②释亚栖，洛阳人。晚唐书法家。生平事迹不详。

今取钟、王、虞、柳，久必入其仿佛。至于大人达士，不局于一家，必兼收并览，广议博考，以使我自成一家，然后为得。

<div align="right">郭熙、郭思①《林泉高致》</div>

【注释】

①郭熙，字淳夫，河阳温县(今属河南)人。北宋画家。《林泉高致》由郭思编述其父熟熙的创作经验和艺术见解而成。

吾书虽不甚佳，然自出新意，不践①古人，是一快也。

<div align="right">苏轼《苏轼文集》</div>

【注释】

①不践：不承袭。这里还有不走老路的意思。践，履行、实行。

近时士大夫罕得古法，但弄笔左右缠绕，遂号为草书耳；不知与科斗①、篆、隶同法同意②。数百年来，惟张长史③、永州狂僧怀素及余三人，悟此法耳。

<div align="right">黄庭坚《山谷全书》</div>

【注释】

①科斗：蝌蚪文。

②同意：笔意相同。

③张长史，即张旭。

壮岁未能立家，人谓吾书为集古字，盖取诸长处，总而成之。既老，始自成家，人见之，不知以何为祖也。

<div align="right">米芾《海岳名言》</div>

书法要自然……随机制宜，不守一定，若一切束于法者，非书也。世称王逸少为书祖；后世论书法太严，尊逸少太过，如谓《黄庭》①"清""浊"字，三点为势：上劲、侧中、偃下；《告誓文》"容"字，一要三动，上则左竖右揭；如此类者，岂复有书耶……所为字若尽求于此，虽逸少未必能合也。今人作字既无法，而论书之法又常过②，是亦未尝求于古也。

<div align="right">董逌《广川书跋》</div>

【注释】

①《黄庭》：即传为王羲之小楷《黄庭经》。

②过：过分。这里指过分拘守陈法。

每论学书，当作意使前无古人，凌厉①钟、王，直出其上，始可自妙分。若直尔②低头就其规矩之内，不免为奴矣。

<div align="right">张邦基《墨庄漫录》</div>

【注释】

①凌厉：意气昂扬、奋起直前的样子。

②直尔：竟然如此。

古人作篆，率用笔尖，变通自我。

<div align="right">陈槱《负暄野录》</div>

士人于字法，若少加临池①之勤，则点画便有位置，无面墙信手②之愧。前人作字焕然可观者，以师古而无俗韵，其不学臆断，悉扫去之。因念字之为用大矣哉！于精笔佳纸，遣数十言，致意千里，孰不改观，存叹赏之心。以至竹帛金石③传于后世，岂只不泯④，又为一代文物，亦犹今之视昔，可不务乎？

<div align="right">赵构《翰墨志》</div>

【注释】

①临池：即学习书法。晋卫恒《四体书势》说："(张伯英)临池学

书，池水尽墨。"后人把练习书法也叫作"临池"。

②面墙信手：指随意用笔题写。

③竹帛金石：竹，竹简；帛，丝织物之统称，古代曾用于书写；金，指钟、鼎等青铜器；石，指碑碣之属。竹帛金石，泛指书札碑铭。

④泯：消没，丧失。

唯初学书者不得不摹，亦以节度①其手，易于成就。皆须是古人名笔，置之几案，悬之座右，朝夕谛观②，思其用笔之理，然后可以摹临。

姜夔《续书谱》

【注释】

①节度：规则，分寸。

②谛观：仔细观摹。

吾闻之：精于一则尽善，遍用智则无成。圣人疾没世而名不称①。彼张公者，东吴之精，去之五百②，再见伯英。以此③养生，以此忘形，以此玩世，以此流名。

郑杓④《衍极》

【注释】

①疾没世而名不称：以死后不能留名为憾。

②五百：五百年。

③此：指书法。

④郑杓，字子经。福建莆田人。元代泰定年间书法家。所著《衍极》为元代重要的书论著作。

钟、王笔法，隋人所得与唐人不同，大抵隋多钟，唐多王尔。

陆友①《研北杂志》

【注释】

①陆友，字友仁，自号研北生。吴（今江苏苏州）人。元代书法家。

吴宽①云，称善书者，必曰师钟、卫。及睹颜、柳诸家，异体而同趣，亦未必不自卫、钟来也。若夫宋之苏、黄、米、蔡，群公交作，极一代书家之盛，其构势②虽各不侔③，要之于理，又不能外颜、柳而他求者也。

<div align="right">杨慎《墨池琐录》</div>

【注释】

①吴宽（1435—1504），字原博，号匏庵。长洲（今江苏苏州）人。明代学者、书法家。著有《匏翁家藏集》等。

②构势：此处构，指结体、布白；势，指笔势。

③侔：等同。

学书者，既知用笔之诀，尤须博观古帖，于结构布置，行间疏密，照应起伏，正变巧拙，无不默识于心，务使下笔之际，无一点一画不自法帖中来，然后能自成家数。今人不闻古法，不见古帖，妄以小慧，杜撰①为书；或体势俗恶，或锋劲侧戾②，邪气洋溢，流俗慕其时名，更相效习，转成画虎③，此古法之所以益泯也。

<div align="right">丰坊《笔诀》</div>

【注释】

①杜撰：没有根据和来源地编造。

②戾：猛烈、劲疾。

③画虎：典出《后汉书·马援传》，本为"画虎类狗"，即画虎不成，却像狗。这里用来比喻模仿得不成功，不伦不类，不像样子。

临书，易得意，难得体；摹书，易得体，难得意。临进易，摹进难。离之而近者，临也；合之而远者，摹也。

<div align="right">王世贞《艺苑卮言》</div>

吾人学书当兼收并蓄，聚古人于一堂，接丰采于几案。手执心谈，求其字体形势转侧结构，若龙跳虎卧，风云转移，若四时代谢，二仪①起伏，利若刀戈，强若弓矢，点滴如山颓雨骤，而纤轻如烟雾游丝。使胸中宏博纵横有象，庶②学不窘于小成，而书可名于当代矣。

<div align="right">屠隆《考槃余事》</div>

【注释】

①二仪：指天地或日月。

②庶：希冀。

书家未有学古而不变者也。

字须奇宕潇洒，时出新致①，以奇为正，不主故常。

<div align="right">董其昌《画禅室随笔》</div>

【注释】

①致：指风度、意态，情趣。

翰墨虽技，然不专工则无以诣极，不博涉则无以取裁，不精熟则无以应变。前古名士岂艺不苦习，名由浪得者乎？如后汉张芝临池学书，池水尽墨，家之衣帛必书而练之。魏钟繇求蔡邕笔法于韦诞，诞不许，捶胸呕血死，曹操以五灵丹救之，得活。后诞死，繇窃墓得之，乃习之穷昼夜，卧则以手画被，被穿。晋王羲之观鹅得颈上转运而悟草书，乃自往山阴道士观鹅。唐张长史旭睹孤蓬自振，惊沙乍飞，得其奇怪。后见公孙大娘舞剑器，得其回翔低昂之状。李阳冰见绛州《碧落碑》，寝其下数日不忍去。欧阳询见索靖碑，驻马观之，已去复还，布毡宿三日方去。僧智永，姓王，习书，笔头坏皆收之，及死，笔头数石同葬。僧怀素，姓钱，习草书，寺壁、里墙、衣裳、器皿靡不书之。贫无纸，种蕉万株以叶代纸，漆一方盘、一方板，书之皆穿。夫以古人苦力如此，始能成名，岂有作辍为功，肤求穴见，欲以成字乎？凡临

古帖，必须一临百纸，不肖不休，庶几工夫到而运用熟，思虑审而神理通矣。摹者，以纸摹帖，近而模之；临者，以纸对帖，远而象之。摹，眼力省而得手难；临，眼力费而得手易。摹，得其形貌；临，得其神情也。

<div style="text-align: right">张懋修《墨卿谈乘》</div>

不专攻一家，不能入作者阃奥；不泛滥诸帖，不能辩自己妍媸。阃奥即在面前，不研则忽而不觉其美。是以专治一家帖，不必改而新意自出。见得昨日临摹一画非是，乃是进德。苟新意不出，皆皮相也。若此帖果无新意，非佳书矣，便须改图而后可。自己妍媸多在骨髓，不博则习而不觉其恶。是以博览名家帖，虽不同而书法一轨，见得他人得失各具一短长，乃是自知。苟得失无辨，皆耳食也。若果无所见，莫得强议，便须加功而后可。加功在读书谱，改图在玩法帖。至于识鉴，虽曰非人所能，然未有耽玩日久而识鉴不稍为之开发者矣。要在立志高、发愿固，未有不得者。若泛泛从事之人，姑置勿论。不专一家，不得其髓，不博众妙，孰取其腴。髓似胜腴，然人役也，其机死矣，腴乃转生，生始为我物。

<div style="text-align: right">赵宦光《寒山帚谈》</div>

初临帖时求其逼真，勿求美好，既得形似，但求美好，勿求逼真。

仿书与临帖绝然两途，若认作一道，大谬也。临帖丝发惟肖，无论矣。仿书但仿其用笔，仿其结构，若肥瘠短长，置之牝牡骊黄之外，至于引带粘断，勿问可也。若留心于所不当留，枉费一生力气。皓若太阳升朝霞，灼若芙蕖出绿波，于美人何有？而远近皆以为比，固知人情在阿堵[1]中。

<div style="text-align: right">赵宦光《寒山帚谈》</div>

【注释】

[1]阿堵：六朝和唐时俗语，相当于现代汉语的"这个"。

临摹法帖不必字字趋步，泛览一周，觉有得失，便握管拟作，技痒不已，然后再阅，会心处喜不自胜，或依仿结构，或顺其波折而为之，再四再三，不得即已，三四仿阅，妙迹自呈，十数翻摹，古人败笔亦已不掩。能辨得失，败笔皆我师资。

<div align="right">赵宦光《寒山帚谈》</div>

小大互临，不特使后日事事无碍，且能及时笔笔著力，著力则不苟，无碍遂为腕中神物。

阅古帖逐字掩卷，如在目前，想见此帖佳书在我笔端，方能不失。若虽能悬想，想见此字而不在笔端，则写时仍惘然不类。

<div align="right">赵宦光《寒山帚谈》</div>

古人名迹，愈阅愈佳。仆性喜草书，每一阅，必有所得，益知古人不易到也。……壬戌正月廿六日，文彭[①]记。

<div align="right">李日华《六研斋二笔》</div>

【注释】

①文彭（1497—1573），字寿承，号三桥。长洲（今江苏苏州）人。文徵明长子，明代著名的书画家、篆刻家。

学书妙在神摹。神摹之法：将古人真迹置案间，起行绕案，反复远近不一观之，必已得其挥运用意处，若旁立而视其下笔者，然后以锐师追之，即未授首，亦直薄城下矣。

摹法书，即楮札长短亦须经意，求与原者不差分毫，方易于追步。此无它法，一似欲作伪迹欺人者，则无不肖矣。

<div align="right">李日华《紫桃轩杂缀》</div>

不知篆籀从来[①]，而讲字学书法，皆痱[②]也。适发[③]明者一笑。

<div align="right">傅山《杂记》</div>

【注释】

①从来：由来、从何而来。

②寐：这里用作"昧"，不明白。

③适发：正好引得。

必以古人为法，而后能悟生于古法之外也。悟生于古法之外，而后能自我作古，以立我法也。

<div align="right">宋曹《书法约言》</div>

冕服①须自己是君卿②方好着，若梨园弟子③龙章被体④，人终不尊贵，非其真也。董思白⑤书比之古人有间，然尚是官着衣冠……此何义门⑥语，盖谓华亭有自己面目，运用得来，不尔，旁别人门户，岂能长久！

<div align="right">徐用锡⑦《字学札记》</div>

【注释】

①冕服：古代帝王、大臣的礼服。

②君卿：国君和大臣。

③梨园弟子：唐代以后，人们常把戏曲演员称为梨园子弟。

④龙章被体：帝王的衣服披在身上。被，古同"披"。

⑤董思白，即董其昌。

⑥何义门，即何焯，清代康熙年间书法家。

⑦徐用锡（1656—1737后），字坛长，又字鲁南。宿迁（今属江苏）人。清初学者，工书。

学书莫难于临古，当先思其人之梗概，及其人之喜怒哀乐，并详考其作书之时与地，一一会于胸中，然后临摹，即可以涵养性情，感发志气。若绝不念此，而徒求形似，则不足以论书。

<div align="right">蒋骥《续书法论》</div>

　　学书知规矩绳墨，始可纵临钟、王及唐、宋诸贤，以自成一家，如圣道一以贯之也。由是字里行间，其人之度量、志气一一毕露。若间架未定，随笔涂抹，即心切追摹，此不能有帖，更不能有我。

<div align="right">蒋骥《续书法论》</div>

　　世称颜书者，多以雄劲题目[①]，不知其变化乃尔。人不自立家，不能与古人惟肖[②]。颜公能打破右军铁围，故能为右军血嗣[③]。有志临池者不可不知此语。

<div align="right">王澍《虚舟题跋》</div>

【注释】

①题目：评价、品题。

②惟肖：即惟妙惟肖。

③血嗣：指子孙。这里是称真正的继承人。

　　临古须是无我。一有我，只是己意，必不能与古人相消息[①]。

<div align="right">王澍《论书剩语》</div>

【注释】

①消息：增减。消，消减；息，增长。

　　习古人书，必先专精一家。至于信手触笔，无所不似，然后可兼收并蓄，淹贯众有。然非淹贯众有，亦决不能自成一家。若专此一家，到得似来，只为此家所盖，枉费一生气力。

<div align="right">王澍《论书剩语》</div>

　　人必各自立家，乃能与古人相抗。魏晋迄今，无有一家同者。匪独风会迁流[①]，亦缘规模自树。仆尝说使右军在今日，亦学不得，正恐为古人盖也。

<div align="right">王澍《论书剩语》</div>

【注释】

①风会迁流：指风气和机会发生了迁移和变化。风，风气；会，机会。

黄山谷云："世人只学兰亭面，欲换凡骨无金丹。"可知骨不可凡，面不足学也。况兰亭之面，失之已久乎！板桥道人以中郎之体，运太傅之笔，为右军之书，而实出以己意，并无所谓蔡、钟、王者，岂复有兰亭面貌乎！古人书法入神超妙，而石刻木刻千翻万变，遗意荡然。若复依样葫芦，才子俱归恶道。

<div align="right">郑燮《郑板桥全集》</div>

学书须步趋古人，勿依傍时人。学古人须得其神、骨，勿徒貌似。

<div align="right">梁巘《评书帖》</div>

试看晋唐以来，多少书家，有一似者否？羲献父子不同，颜平原诸帖，一帖一面貌，正是不知其然而然，非有一定绳尺。故李北海云"学我者死，似我者俗"，正为世之向木佛求舍利者痛下一针。

<div align="right">梁同书《频罗庵论书》</div>

凡人遇心之所好，最易投契。古帖不论晋唐宋元，虽皆渊源书圣，却各自面貌，各自精神意度，随人所取，如蜂子采花，鹅王择乳，得其一支半体，融会在心，皆为我用。若专事临摹，泛爱则情不笃，若意一家，则又胶滞。所谓琴瑟专一，不如五味和调之为妙。以我之意，迎合古人则易；以古人之法，束缚我则难。此理易明，无所谓何者为先，何者为后也。

<div align="right">梁同书《频罗庵论书》</div>

山舟曰：帖教人看，不教人摹。今人只是刻舟求剑，将古人

书——摹画，如小儿写仿本，就便形似，岂复有我？

<div align="right">梁同书《频罗庵论书》</div>

书只学一家，学成不过为人作奴婢。集众长归于我，斯为大成……师古人则可，为古人奴隶则断乎不可。此可为知者道也。

<div align="right">邵梅臣[①]《画耕偶录》</div>

【注释】

①邵梅臣（1776—？），字香伯。浙江吴兴人。清代书画家。著有《画耕偶录》等。

古碑贵熟看，不贵生临。心得其妙，笔始入神。

<div align="right">姚孟起《字学臆参》</div>

学汉、魏、晋、唐诸碑帖，各各还他神情面目，不可有我在；有我便俗。迨纯熟后会得众长，又不可无我在，无我便杂。

<div align="right">姚孟起《字学臆参》</div>

书家须自立门户，其旨在熔铸古人，自成一家。否则，习气未除，将至性至情[①]不能表见于笔墨之外。

<div align="right">何绍基《使黔草邬鸿逵叙》</div>

【注释】

①至性至情：最纯朴的心灵和最真诚的感情。

学诗如僧家钵，积千家米煮成一锅饭。余谓学书亦然，执笔之法，始先择笔之相近者仿之，逮步伐点画稍有合处，即宜纵览诸家法帖，辨其同异，审其出入，融会而贯通之，酝酿之，久自成一家面目。否则刻舟求剑，依样葫芦，米海岳所谓"奴书"是也。

<div align="right">周星莲《临池管见》</div>

求法先须形似，形似又须神似，神似乃非貌袭，而为心得其规。仿而无神理者，徒讲间架，尺寸而无匠心者也。

是心里分明，手里分明，自然形似，乃能神似，以至于自成一家。

<div style="text-align:right">陈介祺《习字诀》</div>

吾辈处世，不可一事有我；惟作书画，必须处处有我。我者何？独成一家之谓耳。此等境界，全在有才。才者何？卓识高见，直超古人之上，别创一格也……必须造化在手，心运无穷，独创一家，斯为上品。

<div style="text-align:right">松年《颐园论画》</div>

梁山舟[①]答张芑堂[②]书，谓学书有三要：天分第一，多见次之，多写又次之，此定论也。尝见博通金石，终日临池，而笔迹钝稚，则天分限之也；又尝见下笔敏捷，而墨守一家，终少变化，则少见之蔽也；又尝见临摹古人，动合规矩，而不能自名一家，则学力之疏也。

<div style="text-align:right">杨守敬[③]《学书迩言》</div>

【注释】

①梁山舟，即梁同书。

②张芑堂（1738—1814），名燕昌，以字行，号文渔。浙江海盐人。清代嘉庆间篆刻家、书法家。著有《金石契》《飞白书录》。

③杨守敬（1839—1914），字惺吾，号邻苏老人。湖北宜都人。清代学者、书法家。

吾之术以能执笔、多临碑为先务，然后辨其流派，择其精奇，惟吾意之所欲，以时之，临碑旬月，遍临百碑，自能酿成一体，不期其然而然者。

<div style="text-align:right">康有为《广艺舟双楫》</div>

【疏】

历代书家都面临着继承前人的问题，同时又难免有如何别开生面的焦虑。继承和创新是老生常谈的问题，但历代书家都无法跨越这两个环节。古人很少用"创新"这样的词，而多用"通变"二字概括之。

书法发展的历史离不开继承与创新，中国文字为了适应实用的需要，形成了大篆、小篆、隶书、草书、楷书、行书等字体，字体的演进经过了漫长的时期。到魏晋时期，各种字体的基本形态俱已确立，直至今日，也没有发生太大的改变。而书法史上关于继承与创新的种种论述也多出现在魏晋之后，这些论述又构成了书法艺术觉醒的一个表征。

王羲之"尽善尽美"的书法形象，不仅包含了艺术上的"美"，同时又兼具了道德上的"善"，对后世来说，王羲之是一个标杆式的存在，具有典范的意义，而王羲之在当年却属于"新体"，也经历了继承基础上的"通变"这一蜕变过程。尽管"志气和平，不激不厉"的审美标准成了普适性的原则，但这并不妨碍后世书家对自我风格的塑造。刘勰在《文心雕龙·通变》中说："凡诗赋书记，名理相因，此有常之体也；文辞气力，通变则久，此无方之数也。""常"与"变"是一对矛盾的存在，"常"中寓"变"，"变"中有"常"，这也是书体的演进与书风的变迁所暗含的规律。

孙过庭说："纯俭之变，岂必古式。"书体的变迁是由实用需要推动的，而美学风尚的时代变迁，整体来看是沿着"古质而今妍"的趋势发展，故孙过庭说，"夫质以代兴，妍因俗易。虽书契之作，适以记言；而淳醨一迁，质文三变，驰骛沿革，物理常然。……何必易雕宫于穴处，反玉辂于椎轮者乎！"

崇古还是崇今，不但涉及到对于书法历史的认识，还关系到当时的书法发展走向。南朝刘宋时期虞龢在《论书表》中坚持"今妍"说，大概受到当时奢华靡丽之社会风尚的影响。当然，那个时代也有人反对这种趋向。梁武帝与陶弘景等人就有意识改变当时

书法艺术中的新巧趋向。南朝以后，有关古质与今妍的争论仍不时出现在书论中，孙过庭提出一个原则，即"古不乖时，今不同弊"，继承古人而不脱离时代，创新而不流于浅薄。这个标准依然适用于当下。

就书法而言，"中和"是一条中轴线，向左是"古质"，向右是"今妍"，或者说，向后是"复古"，向前是"创新"。将书法史拉长来看，历史上无论是复古还是创新，都始终遥相呼应着这条中轴线。"古质""今妍"是一个相对的范畴。"事不则古而能长久者，未之有也。"在古人心中是比较普遍的观念，即要以历史上的经验为借鉴，来指导自己的行动。初唐时期人们学习书法大都恪守六朝的传统，尤其唐太宗标举王羲之书法，孙过庭在《书谱》中也再三强调王羲之的重要，以至于"良可据为宗匠，取立旨归"。到盛唐时期，这种状况发生了改变，李嗣真感叹"古之学者皆有规法，今之学者但任胸怀"。这种"但任胸怀"之势在盛唐时期变成了一股潮流，当时的一部分书家感受到了"二王"法度所带来的压力，他们拥有了成就一种特立杰出的书法艺术的理想，这里既饱含了盛唐时人的自信，也端赖天才式人物的出现，如张旭，如怀素，如颜真卿。

李嗣真的"但任胸怀"，发展到宋代，形成一种潮流。以苏轼、黄庭坚为代表的文士强调作品应该反映出一种性格，苏轼更直言其书法追求的是"不践古人，自是一快"。这种观点逐渐发展为对"意"的张扬。宋人的书法不是不谈继承，像蔡襄的书法就主要表现为对唐人的继承，只是在"尚意"风潮的裹挟下难以构成主流而已。康德在《判断力批判》中说："某些艺术作品，虽然从鉴赏力的角度来看，是无可指责的，然而却没有灵魂。……究竟什么是我们所说的'灵魂'呢？从美学的意义上来看，所谓'灵魂'（Geist），是指心灵中起灌注生气作用的那种原则。"这个灵魂正是宋人所普遍关注的，诸如人格、学养、气质、性情等在书法作品中的映现。

整个元代的书法都是以"复古"为基调的，他们更关心书法如何继承前人。中国历史上以复古为旗帜的文艺思潮很多，一类是

纯粹意义上的复古，不仅要复古代之"形"，还要复古代之"质"；另一类是"以复古为更新"（康有为《万木草堂藏画目序》）。元代的复古是纯粹意义上的复古，即继承魏晋时期的书法。如果说宋人追攀魏晋书法精神品格的最终目的是为了成就自己，那么，元人追攀魏晋书法是寻求书法之正统。"无论是赵孟頫，还是邓文原，他们的章草是那样的一丝不苟，这种努力不使故物丧失的精神正是宋人所缺乏的。他们似乎不在乎魏晋为什么会成为魏晋的原因，只是关注他们心目中的典型，并努力追攀。这在别的文艺领域几乎是匪夷所思的，因为文艺所忌在模仿，而元朝书法并不因为模仿而失去他的历史地位。"（甘中流《中国书法批评史》）元代无论从理论上，还是实践上都遵循"继承古人"的原则，所以整个元代的书风都呈现出典雅的气象，而这种重视继承而不轻言创新的风尚，一直持续到明代。

清代前期的书法仍以继承为主，王铎《临古法帖后》云："书不师古，便落野俗一路。"而清代中后期开始，创新成为主流，"求变"成为这个时期的书家们的追求。清人主要从两个方面寻找书法的新的趣味：一是有一批身兼画家和书家双重身份者，如金农、郑燮等，他们强调师心独运，以个性化的方式探索出全新的书法面貌；二是乾嘉考据学派中的一些人，如阮元等，他们对三代以来的金石书法的重视和汲取，加上其时大量金石材料的出土，这些对清代中后期书法的发展产生了至关重要的影响。

董其昌在《画禅室随笔》中说："书家妙在能合，神在能离。""能合"是不变，而"能离"则必须变。继承与创新这一对矛盾，在书法史上一直以来此消彼长。近代以来，随着西方艺术观念的传入，"开出生面"作为一个重要命题渗透到书法家们的意识中，所以20世纪最初的几十年中，涌现出一批独树一帜的书法大家。反观当下，受展厅文化的影响，书法得到极大的发展，但也造成"千人一面"的弊端，故今人应在继承前人的基础上，更多地考虑如何融通变化。正所谓"穷则变，变则通，通则久"。

五、书法源流

（一）书体演变

虫篆①既繁，草藁②近伪；适之中庸，莫尚于隶。规矩有则，用之简易。随便适宜，亦有弛张。操笔假墨③，抵押④毫芒。

<div align="right">成公绥⑤《隶书体》</div>

【注释】

①虫篆：即虫书。篆书的一种，因蜿蜒屈曲似虫形，故名。

②草藁：即藁书，亦称草稿。其书多涂改而潦草，故名。又，张怀瓘《书断》云："藁亦草也，因草呼藁，正如真正书写而又涂改，亦谓之草藁。"

③假墨：借助于墨。

④抵押：这里是指执笔、运笔。

⑤成公绥（231—273），字子安。东郡白马（今河南滑县城东）人。西晋文学家、书论家。善辞章，通音律，工书法。明张溥辑有《成公子安集》。

秦既用篆，奏事繁多，篆字难成，即令隶人佐书，曰隶字。汉因用之，独符玺①、幡信②、题署用篆。隶书者，篆之捷也。

<div align="right">卫恒《四体书势》</div>

【注释】

①符玺：印信。符，古代朝廷传达命令时所用的凭证。玺，本为印之统称，秦代开始指皇帝的印。

②幡信：幡，一种旗。古人题官号于旗帜或符节上作为符信，以传达命令。

汉兴而有草书，不知作者姓名。至章帝时，齐相杜度①，号称

善作。后有崔瑗、崔寔②，亦皆称工。杜氏杀字甚安③，而书体微瘦；崔氏甚得笔势，而结字小疏。弘农张伯英④者因而转精其巧，凡家之衣帛，必先书而后练之。临池学书，池水尽墨。下笔必为楷则⑤，常曰："匆匆不暇草书。"寸纸不见遗，至今世尤宝其书，韦仲将⑥谓之"草圣"。

<div align="right">卫恒《四体书势》</div>

【注释】

①杜度，东汉书法家，汉章帝时为齐相，以章草著名于世。当时与崔瑗齐名，并称"崔杜"。

②崔瑗、崔寔，父子二人，都是东汉书法家。

③杀字甚安：结字妥帖的意思。杀，终止，收束。杀字，收笔。

④张伯英，东汉书法家张芝（？—约192），以字行。敦煌渊泉（今甘肃瓜州东）人。尤善章草，有"草圣"之誉。

⑤楷则：楷模、法式。

⑥韦仲将，三国魏书法家韦诞（179—253），字仲将。京兆（今属西安）人。

隶体发源秦时，隶人下邽程邈①所作，始皇见而重之。以奏事繁多，篆字难制，遂作此法，故曰隶书，今时正书是也。草势起于汉时，解散隶法，用以赴急，本因草创之义，故曰草书。建初中，京兆杜操②始以善草知名，今之草书是也。

<div align="right">庾肩吾③《书品》</div>

【注释】

①程邈，字元岑。下邽（今江苏邳州）人。秦朝书法家，秦始皇时为狱吏。相传因罪入狱，在狱中简化大篆而创新书体。因其简易，用于徒隶，故曰隶书。

②杜操，东汉书法家杜度，字伯度。京兆杜陵（今陕西西安东南）人。三国魏时因避魏武帝讳，改称为杜度。

③庾肩吾（487—551），字子慎。南阳（今属河南）人。南朝梁文学

家、书法评论家。工书法，善隶、草书。原有文集已佚，明人张溥
辑有《庾度支集》。

文字者，总而为言。若分而为义，则文者祖父，字者子孙。
察其物形，得其文理，故谓之曰文。母子相生，孳乳寖多[1]，因名
之为字。题于竹帛，则目之曰书。文也者，其道焕焉；日月星辰，
天之文也；五岳四渎[2]，地之文也；城阙朝仪，人之义也。字之与
书，理亦归一。因文为用，相须而成……阐《典》《坟》[3]之大猷，
成国家之盛业者，莫近乎书。其后能者，加之以玄妙，故有翰墨
之道光焉。

<div align="right">张怀瓘《文字论》</div>

【注释】

①孳乳寖多：孳乳，滋生繁衍；寖，古同"浸"，逐渐。

②四渎：古代称江、淮、河、济四水为四渎。

③《典》《坟》：即"三坟五典"，相传为我国最早的古籍。

欧阳询与驸马书章草《千文》批后云，张芝草圣，皇象八绝[1]，
并是章草，西晋悉然。迨乎东晋，王逸少与从弟洽[2]，变章草为今
草，韵媚婉转，大行于世，章草几将绝矣。

<div align="right">张怀瓘《书断》</div>

【注释】

①张芝，东汉书法家，善章草书。皇象，三国吴书法家，师法杜
度，工章草。当时人们以皇象的草书、曹不兴的画、严武的棋等合
称为"八绝"。

②洽：王洽，王羲之的堂弟，工书，尤精行、草书。

《周官》[1]内史教国子六书，书之源流，其来尚矣。程邈变隶
体，邯郸[2]传楷法，事则朴略，未有功能。厥后钟善真书，张称草
圣。右军行法，小令破体，皆一时之妙。近古萧[3]、永[4]、欧、虞，

颇传笔势，褚、薛已降，自《邻》不讥矣……欧阳率更⑤云"萧书出于章草"，颇为知言，然欧阳飞白，旷古无比。

<div align="right">徐浩《论书》</div>

【注释】

①《周官》：《尚书·周书》的篇名，也称《周礼》或《周官经》。西汉末列为经书而属于礼，故有《周礼》之名。

②邯郸，三国魏书家邯郸淳。

③萧，南朝梁书法家萧子云。

④永，隋朝书法家智永。

⑤欧阳率更，唐代书法家欧阳询。

东汉末多善书，唯隶书最盛。晋、魏之分，南北差异，钟、王多楷书，为世所尚。

<div align="right">蔡襄《蔡忠惠公文集》</div>

自秦变六体，汉兴有章草……极盛于晋、宋、隋、唐之间，穷精殚①妙，变态②百出，无以尚矣。当彼之时，士以不工书为耻，师授家习，能者益众，形于简牍，耀于金石，后人虽相去千百龄，得而阅之，如揖③其眉宇也。

<div align="right">朱长文《续书断》</div>

【注释】

①殚：竭尽。

②变态：书法线条形态的变化。

③揖：拱手为礼。

篆法之坏，肇李监；草法之弊，肇张长史；八分之俗，肇韩择木。此诸人书非不工也，而阙古人之渊原。教俗士之升木，于书家为患最深。夫篆之方稳、草之颠放、八分之纤丽，学便可至，而天势失矣。彼观钟彝文识，汉世诸碑，王、索遗迹，宁不少损

乎？此可为知者道。

<div align="right">黄伯思《东观余论》</div>

　　唐初，字书得晋、宋之风，故以劲健相尚，至褚、薛则尤极瘦硬矣。开元、天宝以后，变为肥厚，至苏灵芝辈，几于重浊。故老杜云"书贵瘦硬方有神"，虽其言为篆字而发，亦似有激于当时也。贞元、元和已后，柳、沈之徒，复尚清劲。唐末五代，字学大坏，无可观者。其间杨凝式至国初李建中妙绝一时，而行笔结字亦主于肥厚，至李昌武以书著名，而不免于重浊。故欧阳永叔评书曰："书之肥者譬如厚皮馒头，食之味必不佳，而每命之为俗物矣。"亦有激而云耳。江南李后主善书，尝与近臣语书，有言颜鲁公端劲有法者，后主鄙之曰："真卿之书，有楷法而无佳处，正如叉手并脚田舍汉耳。"

<div align="right">魏泰[①]《东轩笔录》</div>

【注释】

①魏泰，字道辅。襄阳人。北宋学者。

　　尝夷[①]考魏晋行书，自有一体，与草书不同。大率变真，以便于挥运而已。草出于章，行出于真……大要以笔老为贵，少有失误，亦可辉映。所贵乎秋纤间出，血脉相连，筋骨老健，风神洒落，姿态备具，真有真之态度，行有行之态度，草有草之态度。

<div align="right">姜夔《续书谱》</div>

【注释】

①夷：语助词，无义。常用在"考"字前以舒缓语气。

　　古文、籀、篆，同源而殊流。篆直、分侧，用二而理一[①]。自其殊者而观之，则古文而籀，籀而隶，若不可相入；自其一者而观之，则直笔圆、侧笔方，用法有异而执笔初无异也。其所以异

者，不过遣笔用锋之差变耳。

<div align="right">刘有定《衍极注》</div>

【注释】

①用二而理一：功用不同而道理是一样的。

古无真书之称，后人谓之正书、楷书者，盖即隶书也。

<div align="right">张绅《法节通释》</div>

宋时惟蔡忠惠、米南宫用晋法，亦只是具体而微。直至元时，有赵集贤出，始尽右军之妙，而得晋人之正脉。故世之评其书者，以为上下五百年，纵横一万里，举无此书。又曰：自右军以后，唐人得其形似而不得其神韵。米南宫得其神韵而不得其形似。兼形似神韵而得之者，惟赵子昂一人而已。此可为书家定论。

<div align="right">何良俊①《四友斋丛说》</div>

【注释】

①何良俊（1506—1573），字元朗，号柘湖居士。松江华亭（今上海）人。明代学者、书法家。

唐人书，欧阳率更得右军之骨，虞永兴得其肤泽，褚河南得其筋，李北海得其肉，颜鲁公得其力，此即所谓皆有圣人之一体者也。其后徐季海则师褚河南，张从申则宗李北海，柳公权则规模颜鲁公，而去晋法渐远矣。

<div align="right">何良俊《四友斋丛说》</div>

自唐以前，集书法之大成者，王右军也。自唐以后，集书法之大成者，赵集贤也。盖其于篆、隶、真、草无不臻妙。如真书大者法智永，小楷法《黄庭经》，书碑记师李北海，笺启则师二王，皆咄咄逼真，而数者之中，惟笺启为尤妙。盖二王之迹见于诸帖者，惟简札最多，松雪朝夕临摹，盖已冥会神契，故不但书

迹之同，虽行款亦皆酷似。乃知二王之后，便有松雪，其论盖不
虚也。

<div align="right">何良俊《四友斋丛说》</div>

真生行，行生草。真如立，行如行，草如走，未有未能行立
而能走者也，比善论也。字渐玄妙，方可草书，而世人竞率意为
之，自谓天放，岂复有书意乎？古人云："事忙不及草书。"尝举以
戏草草者，其人辄妄对云："章草固不易作。"此尤可笑。古来疾书
无如怀素、颠旭。古诗云："兴来绝叫三两声，粉壁纵横千万字。"
读此者，要得其踌躇满志之态，正不当先以豪放目之也。

<div align="right">张大复《梅花草堂笔谈》</div>

古人作一段书，必别立一种意态。若《黄庭》之玄淡简远，《乐
毅》之英采沉鸷①，《兰亭》之俯仰尽态，《洛神》之瓢摇凝伫②，各自
标新拔异，前手后手③，亦不相师④。此是何等境界！

<div align="right">李日华《紫桃轩杂缀》</div>

【注释】

①沉鸷：深沉勇猛。

②凝伫：凝神伫立。

③前手后手：同是一人，先写的和后写的。

④相师：相互模仿。

书字自以遒媚为宗，加之浑深，不坠佻靡①，便足上流矣。卫
夫人称右军书，亦云"洞精笔势、遒媚逼人"而已。虞、褚而下，
逞奇露艳，笔意偏往，屡见蹊径②。颜、柳继之，援戈舞椎，千笔
一意。自此以还，遂复颇撇③，略不堪观……宋时不尚右军，今人
大轻松雪④，俱为淫遁⑤，未得言诠⑥。

<div align="right">黄道周⑦《与倪鸿宝论书》</div>

【注释】

①佻靡：轻薄、靡弱。

②屡见蹊径：常常露出痕迹来。蹊径，小路，此处作痕迹解。

③颇撤：偏邪不正，这里指更加偏于一端。

④松雪，元代书法家赵孟頫。

⑤淫遁：淫，淫辞，夸大失实之言；遁，遁辞，理屈词穷或不愿吐露真话。

⑥言诠：能阐明事理的言论。

⑦黄道周（1585—1646），字幼玄，人称石斋先生。漳浦（今属福建）人。明代学者、书画家，著有《孝经集传》《石斋集》。

吾学书之四十年，颇有所从来，必有深于爱吾书者。不知者，则谓为高闲、张旭、怀素野道。吾不服，不服，不服。

<div align="right">王铎《草书杜诗长卷自跋》</div>

学书者竞言钟、王，顾①古人何师？当撷诸家法、意，自成一体。

<div align="right">陈洪绶②《宝纶堂集》</div>

【注释】

①顾：但。

②陈洪绶（1598—1652），字章侯，号老莲。诸暨（今属浙江）人。明末书画家。其诗、书、画都有鲜明的个人风格。著有《宝纶堂集》等。

书法无他秘，只有用笔与结字耳。用笔近日尚有传，结字古法尽矣。变古法须有胜古人处，都不知古人，却言不取古法，直是不成书耳。

<div align="right">冯班《钝吟书要》</div>

写字之妙，亦不过一正。然正不是板，不是死，只是古法。

写字无奇巧，只有正拙。正极生奇，归于大巧若拙而已。不信时，但于落笔时先萌一意：我要使此为何如一势。及成字后，与意之结构全乖①；亦可以知此中天倪②，造作不得矣。

<div align="right">傅山《霜红龛集》</div>

【注释】

①乖：不顺，违背。

②天倪：自然的分际。语出《庄子·齐物论》，意即事物本来存在着差别。

杜移年早岁曾识王孟津，述其言曰，书法之始也，难以入帖；继也，难以出帖。可谓入理深谈矣。

<div align="right">刘献廷《广阳杂记》</div>

唐人隶书，昔人谓皆出诸汉碑，非也。汉人各种碑碣，一碑有一碑之面貌，无有同者，即瓦当、印章以至铜器款识皆然①，所谓俯拾即是，都归自然。若唐人则反是，无论玄宗、徐浩、张廷珪、史惟则、韩择木、蔡有邻、梁升卿、李权、陆郢诸人书，同是一种戈法②，一种面貌，既不通《说文》，则别体杂出，而有意圭角③，擅用挑踢，与汉人迥殊。吾故曰：唐人以楷法作隶书，固不如汉人以篆法作隶书也。

<div align="right">钱泳《履园丛话》</div>

【注释】

①瓦当：古代中国建筑中覆盖建筑檐头筒瓦前端的遮挡，上多有纹饰和文字，以作为装饰之用。款识：古代铸刻在钟鼎彝器上的花纹和文字。

②戈法：书法中一种斜钩向右的笔法。右钩谓"戈"，与左钩"趯"对应。

③圭角：圭的棱角，比喻锋芒。圭，玉制的礼器，上尖或圆下方。

唐人严于法。法者左顾右盼，前呼后应，笔笔断，笔笔连，修短合度，疏密相间耳。后人欲觅针线痕，必先熟习褚《圣教》。

<div align="right">姚孟起《字学臆参》</div>

楷则至唐而极，其源出八分。唐人八分去两京远甚，然略能上手。其于真书已有因规折矩之妙。宋人不讲楷法，至以行草入真书，世变为之也。

<div align="right">何绍基《东洲草堂文集》</div>

有唐一代，书家林立。然意兼篆、分，涵抱万有，则前惟渤海[1]、后惟鲁公，非虞、褚诸公所能颉颃[2]也。此论非深于篆、分、真、草源流本末者固不能信。

<div align="right">何绍基《东洲草堂文集》</div>

【注释】

①渤海：即欧阳询。因其被封为"渤海县男"，故后人亦称其为渤海。

②颉颃：不相上下、可以抗衡。

由篆变隶，而隶法失；隶之佳者，其犹有篆法者也。由隶变楷，而楷法失；楷之佳者，其犹有隶法者也。

<div align="right">陈介祺《簠斋尺牍》</div>

尝见二王书"弦"字下一点竟作一竖，或讥其乖于法，不知此盖之汉隶。《张迁碑》曰"西门带弦"。"弦"字点作一竖，赵鸥波亦尝学之。

<div align="right">蔡澄[1]《鸡窗丛话》</div>

【注释】

①蔡澄，清代书法家。

书虽六艺之一，亦随风气为转移。唐玄宗好八分，自书《石台孝经》①，泰、华两铭②，郧国、凉国两公主碑③，于是天下翕然④从之。开、天之际，丰碑大碣，八分书居泰半⑤。

<div align="right">叶昌炽⑥《语石》</div>

【注释】

①《石台孝经》：唐玄宗李隆基加注并自书，隶书。现存西安碑林。石四块合成台形，上附盖，故名"石台"。

②泰、华两铭：泰铭，指《纪泰山铭》摩崖刻石，隶书，唐玄宗撰文并自书，今存于泰山。华铭，未见著录。

③郧国、凉国两公主碑：指唐玄宗亲自用隶书书写的《郧国长公主碑》和《凉国长公主碑》。

④翕然：统一、一致。

⑤泰半：大半、过半数。

⑥叶昌炽（1849—1917），字鞠裳，号缘督庐主人。江苏长洲（今苏州）人。清代学者、金石学家。著有《藏书纪事诗》《语石》等。

楷之生动多取于行，篆之生动多取于隶。隶者，篆之行也。

篆参隶势而姿生，隶参楷势而姿生，此通乎今以为变也。楷参隶势而质古，隶参篆势而质古，此通乎古以为变也。

<div align="right">沈曾植《海日楼札丛》</div>

完白以篆体不备，而博诸碑额瓦当，以尽笔势，此即香光、天瓶、石庵以行作楷之术也。碑额瓦当，可用以为笔法法式，则印篆又何不可用乎？孙渊如有《广复古篇》三十卷，《复古篇》不必广也。此必为篆人作耳（钱十兰有《篆人录》）。钱星梧给谏称徐莘田著李斯作篆之迹为《僮篇》，此意亦学篆者所当知。

<div align="right">沈曾植《海日楼札丛》</div>

陈寿卿①言："有李斯而古篆亡，有中郎②而古隶亡，有右军而

书法亡。"此语政与明人文亡于韩、诗亡于杜、书亡于颜同。③右军当易以大令。李斯亡篆以简直，中郎亡隶以波发，陈氏归咎于行款姿态，有人见存，犹少隔膜。金文曷尝无行款姿态耶？

<div align="right">沈曾植《海日楼札丛》</div>

【注释】

①陈寿卿，即陈介祺（1813—1884），字寿卿，号簠斋，山东潍县（今潍坊）人。清代金石学家、篆刻家。

②中郎，即蔡邕。

③韩、杜、颜，指韩愈、杜甫、颜真卿。

草势之变，性在展蹙，展布纵放，大令改体，逸气自豪，蹙缩敹节，以收济放，则率更行草，实师大令而重变之。旭、素奇矫皆从以出，而杨景度为其嫡系。《神仙起居法》，即《千文》之悬腕书也。《新步虚词》，亦同步骤，而指力多于肘力。一书于壁，一书于纸也。香光虽服膺景度，展蹙之秘，犹未会心，及安吴而后拈出。然不溯源率更，本迹仍未合也。偶临《秘阁》欧帖，用证《千文》，豁然有省。大令草继伯高，率更其征西之裔乎？

<div align="right">沈曾植《海日楼札丛》</div>

国朝书法凡有四变：康、雍之世，专仿香光；乾隆之代，竞讲子昂；率更贵盛于嘉、道之间；北碑萌芽于咸、同之际。至于今日，碑学益盛，多出入于北碑、率更间，而吴兴亦踥蹀伴食焉①。

<div align="right">康有为《广艺舟双楫》</div>

【注释】

①踥蹀：小步行走。伴食，陪同，陪衬。

吾谓书莫盛于汉，非独其气体①之高，亦其变制最多，皋牢②百代。杜度作草，蔡邕作飞白，刘德昇③作行书，皆汉人也。晚季

变真楷，后世莫能外，盖体制至汉，变已极矣。

<div align="right">康有为《广艺舟双楫》</div>

【注释】

①气体：气势、气韵。

②皋牢：牢笼、笼络。

③刘德昇，东汉书法家，善行书。

　　六朝笔法，所以过绝后世者，结体之密，用笔之厚，最其显者。而其笔画意势舒长，虽极小字，严整之中，无不纵笔势之宕往。自唐以后，局促褊急，若有不终日之势，此真古今人之不相及也。约而论之，自唐为界：唐以前之书密，唐以后之书疏；唐以前之书茂，唐以后之书凋；唐以前之书舒，唐以后之书迫；唐以前之书厚，唐以后之书薄；唐以前之书和，唐以后之书争；唐以前之书涩，唐以后之书滑；唐以前之书曲，唐以后之书直；唐以前之书纵，唐以后之书敛。学者熟观北碑，当自得之。

<div align="right">康有为《广艺舟双楫》</div>

【疏】

书法的发展，经历了漫长的时间。随着社会发展和实际应用的需要，书法不断更新成长，不仅其所依托的文字形体发生着改变，历代的书家对书法的艺术性和审美风尚也有着不同见解，从而为书法源源不断地注入新的活力，生生不息。如果作一个大体的划分，则可以汉末为界，在此之前以书体演变为特征，在此之后则以书风变迁为特征。书体的演进在汉末就已经完成，由于书写"求便趋利"的需要，书体演变的趋势是从繁到简。

汉字是记录语言的工具，汉字的书写本来就是为了方便交流，故书法的实用性一直处于比较重要的地位。实用的前提是要把字写得标准，因此，每个朝代都有官方的标准字体。许慎《说文解字叙》云："尉律：学童十七以上始试，讽籀书九千字，乃得为史，又以八体试之，郡移大史并课，最者以为尚书史。书或不正，辄举劾之。"从这些记载来看，先秦至两汉，人们对汉字书写教育注重的是其实用功能，书写的标准化是人们追求的目标，而审美的问题是在标准的基础上派生出来的结果。标准化出于实用，艺术性指向审美，书体的演变即在这两大标准间不断发展。

在书法的发展过程中，形成了名目繁多的书体，但随着时间的推移，很多书体渐渐从人们的视野中消失，一方面出于实用性的降低，另一方面也可看出人们审美观念的变化。《说文解字叙》中提到秦书有八体：大篆、小篆、刻符、虫书、摹印、署书、殳书、佐书、隶书。到南北朝时期，书体的名目大大增加，王愔《古今文字志目》列举了三十六种：古文篆、大篆、象形篆、科斗篆、小篆、刻符篆、摹篆、虫篆、隶书、署书、殳书、缪书、鸟书、尚方大篆、凤书、鱼书、龙书、麒麟书、龟书、蛇书、仙人书、云书、芝英书、金错书、十二时书、悬针书、垂露篆、倒薤书、偃波书、蚊脚书、草书、行书、楷书、稿书、填书、飞白书。其中大篆、小篆、隶书、行书、草书、楷书等为通行的书体，其他则是出于美化汉字目的而将篆书、隶书图案化的书体，近于工

艺化书体。随着社会发展和时代变迁，人们还是以日常生活中最常见、最实用的书体作为书法艺术创造的对象，其他名目繁多的书体渐渐淡出人们的视野。

在汉字初始阶段，书写者最大的追求就是把字写得整齐、标准、好看。除了甲骨文字中存在"繁化"现象外，从两周金文开始，书写者开始更多地追求简便和快捷，所以字体向简化方向不断演进，最终促使了字体形态的变化。同时书写方式也在改变，使笔法可以表现出更加繁复的形态，增加了书法的艺术性。唐人李嗣真在《后书品》中云："虫篆者小学之所宗，草隶者士人之所尚。"唐兰也说："古文字跟近代文字有很大的不同，古文字是'篆'，近代文字是'隶'跟'草'。"到王羲之那个时代，士人们更追求那种超乎"象形"的旨趣，汉隶式的蚕头雁尾，章草式的银钩虿尾都被洗涤追尽，取而代之的是一整套丰富而抽象的书法形式系统。其时书法五体均已出现，其后的书家只能在风格的营造上倾注心力和才华。

书体的嬗变与书写工具的发展也有直接关系，纸张发明后，毛笔的作用开始被发挥到极致。在古文字阶段，构成文字的元素是"线"，笔法主要表现为"平动"，到了隶书及以后，不仅字形发生了变化，而且构成文字的笔画也发生了变化，这些笔画有很强的可塑性，笔法中"提按"的大量使用，毛笔的性能得到了充分的发挥，即所谓"笔软而奇怪生焉"。"隶变"是古今文字的分水岭，隶书的出现对笔法的拓展也具有深远的影响。

隋代书法上承两晋，下启唐代，书体这时开始趋于规范化。随着时代审美的改变，以苏轼为代表的宋人不再满足于步趋前人，而是追求自我个性的抒发。所以，唐以前书法理论很少就书体的标准化问题展开讨论，而到宋代，汉字字体与书法的矛盾开始显露出来。朱熹曾阐述唐宋两朝书法与文字的关系，朱熹认为，魏晋以前，文字虽然体变纷纭，那是文字本身发展的使然，并未被个体求美的欲望所驱使。而唐代以来，一方面是文字要求书写的

标准与便捷，另一方面是书法强调风格多样。书家按照自己的意志为汉字塑形，人各一体，特别是北宋时期，苏、黄、米强调书法的个性美，为了达到这个目标，必须在字体上作些变化。朱熹认为这造成了汉字体态标准化的破坏。虽然朱熹是以儒家经世致用的立场来看待和评判书法的，但从汉字书写的实用与审美之间的关系来看，朱熹等人的思考也有一定的合理性。

　　每个历史时期都有自己的时代特征，刘熙载在《艺概》中云："秦碑力劲，汉碑气厚，一代之书，无不肖乎一代之人与文者"。辛亥革命元老张树侯（1866—1935）在《书法真诠·绪言》中对书法的历史发展也颇有见地，说："从来人情之常，率多范围于时势，即书法亦莫能外焉。商屡播迁，金文龟甲，迥然殊科。周重尊王，彝器所传，大都不远。秦以法治，小篆所遗，严整无似。汉法宽大，石刻所见，张弛任情。晋尚清淡，风韵独绝。唐始统一，概归齐整。有宋以降，政尚因循，书崇殿体，沿及满清，六七百年，用作干禄之具，更无兴会可言矣。"他进一步认为书法在宋代之后，至于清朝，由于政治上的因循，书法崇尚"殿体"，过分地强调实用，而导致书法毫无风气可言。其间有一次转机，即清代中期训诂与金石学的兴盛促使碑学崛起，隶书、篆书再次引起重视，"金石气"的重新引入书法，一改帖学软媚之风。时至今日，碑帖并举，书风更是灿然。

（二）书体特征

篆尚婉而通[①]，隶欲精而密，草贵流而畅，章务检而便[②]。然后凛之以风神[③]，温之以妍润，鼓[④]之以枯劲，和之以闲雅。故可达其情性[⑤]，形其哀乐[⑥]。

<div align="right">孙过庭《书谱》</div>

【注释】

①篆尚婉而通：篆书应该写得婉转而圆通。婉：婉转，回旋；通，圆通。

②章务检而便：章，章草；务，着意于；检，法度；便，简洁。

③凛之以风神：用风神来使它（书法作品）令人肃然起敬。

④鼓：振动。这里有显得矫健的意思。

⑤达其情性：显露出书者的性格和情绪。

⑥形其哀乐：体现出书者的快乐和哀伤。

草与真有异，真则字终意亦终，草则行尽势未尽……夫行书，非真非草，离方遁圆，在乎季、孟[①]之间。兼真者，谓之真行；带草者，谓之行草。

<div align="right">张怀瓘《书议》</div>

【注释】

①季、孟：季，同辈中排行最小的；孟，同辈中排行最大的。

善为书者，以真楷为难；而真楷又以小楷为难。

<div align="right">欧阳修《跋茶录》</div>

楷法欲如快马入阵，草法欲左规右矩，此古人妙处也。

<div align="right">黄庭坚《山谷文集》</div>

事忙不及草书，此特一时之语耳，正不暇则行，行不暇则草，

盖理之常也。

<div align="right">李之仪①《姑溪居士文集》</div>

【注释】

①李之仪，字端叔。沧州无棣（今属山东）人。北宋词人、书法家。有书论，著有《姑溪居士文集》等。

小篆自李斯之后，惟阳冰独擅其妙，尝见真迹，其字画起止处，皆微露锋锷。映日观之，中心一缕之墨倍浓，盖其用笔有力，且直下不欹，故锋常在画中……常见今世篆字者率皆束缚笔端，限其大小，殊不知篆法虽贵字画齐均，然束笔岂复更有神气！山谷云："摹篆当随其喎斜、肥瘦与槎牙处皆镌乃妙，若取令平正，肥瘦相似，俾令一概，则蚯蚓笔法也。"

<div align="right">陈槱《负暄野录》</div>

真贵方，草贵圆，方者参之以圆，圆者参之以方，斯为妙矣。然而方圆、曲直不可显露，直须涵泳一出于自然。

<div align="right">姜夔《续书谱》</div>

自唐以前多是独草，不过两字属连。累数十字而不断，号曰连绵、游丝，此虽出于古人，不足为奇，更成大病。古人作草，如今人作真，何尝苟且？其相连处，特是引带①。尝考其字，是点画处皆重，非点画处偶相引带，其笔皆轻。虽复变化多端，而未尝乱其法度。张颠、怀素规矩最号野逸，而不失此法。

<div align="right">姜夔《续书谱》</div>

【注释】

①特是引带：特，只。引带，又称"丝牵"，指出现于先后点画之间的纤细痕迹。

真书以平正为善，此世俗之论，唐人之失也。古今真书之神

妙，无出钟元常，其次则王逸少。今观二家之书，皆潇洒纵横，何构平正？良由唐人以书、判取士，而士大夫字书，类有科举习气。颜鲁公作《干禄字书》^①，是其证也。

<div align="right">姜夔《续书谱》</div>

【注释】

①《干禄字书》：唐颜真卿叔祖颜元孙创作的一部字书类著作。他将日常文字分为平上去入四声，定为正、通、俗三体。大历九年（774），由颜真卿楷书上石，刻于湖州。原本早已佚失，后人有重刻本。

真书用笔，自有八法。吾尝采古人之字，列之以为图，今略言其指：点者，字之眉目，全籍^①顾盼精神，有向有背，随字形异。横直画者，字之体骨，欲其坚正匀静，有起有止，所贵长短合宜，结束坚实。丿（音撇）乀（音拂）者，字之手足，伸缩异度，变化多端，要如鱼翼鸟翅，有翩翩自得之状。乚挑剔者^②，字之步履，欲其沉实。晋人挑剔或带斜拂，或横引向外，至颜、柳始正锋为之，正锋则无飘逸之气。转折者，方圆之法，真多用折，草多用转。折欲少驻，驻则有力；转不欲滞，滞则不遒。然而真以转而后遒，草以折而后劲，不可不知也。悬针者，笔欲极正，自上而下，端若引绳。若垂而复缩，谓之垂露。

<div align="right">姜夔《续书谱》</div>

【注释】

①籍：通"借"，凭借。

②剔：此处指勾趯。

草书尚矣，自汉以下，崔、张精其能；魏晋以来，钟、王擅其美。自兹以降，代不乏人。夫其徘徊闲雅之容，飞走流注之势，惊竦峭拔之气，卓荦跌宕之志；矫若游龙，疾若惊蛇，似斜而复

直，欲断而还连，千态万状，不可端倪。亦闲中之一乐也。

<div style="text-align:right">赵秉文^①《草书集韵》</div>

【注释】

①赵秉文（1159—1232），字周臣，号闲闲居士。磁州滏阳（今河北磁县）人。金代诗人、书法家。

　　草书虽连绵宛转，然须有停笔……或歇或连，乃为正当。草极难于拙。

　　晋贤草体，虚淡萧散，此为至妙。唯大令缩秋蛇，为文皇^①所讥。至唐旭、素，方作连绵之笔，此黄伯思、简斋^②、尧章^③所不取也。今人但见烂然如藤缠者，为草书之妙，要之晋人之妙不在此，法度端严中，萧散为胜耳。

<div style="text-align:right">赵孟坚《书法论》</div>

【注释】

①文皇，唐太宗李世民。

②简斋，宋代文学家陈与义。

③尧章，即姜夔。

　　隶书人谓宜扁，殊不知妙不在扁。挑拨平硬，如折头刀，方是汉隶。

<div style="text-align:right">吾丘衍^①《学古编》</div>

【注释】

①吾丘衍（1272—1311），字子行，号贞白。元代学者。

　　晋人书以韵度胜，六朝书以丰神胜。唐人求其中丰神而不得，故以筋骨胜。

<div style="text-align:right">柯九思^①《跋赵书黄庭经》</div>

【注释】

①柯九思（1290—1343），字敬仲，号丹丘生。台州仙居（今属浙

江）人。元代诗人、书画家。擅行楷、精墨竹画。有《丹丘生集》辑本传世。

凡写字，先看文字宜用何法，如经学①文字，必当真书；诗赋之类，行草不妨②。又看纸笔卷册合用字体，大小务使相称，然后寻古人写过样子。

<div align="right">张绅《法书通释》</div>

【注释】

①经学：训解或阐述儒家经书之学。

②行草不妨：不妨用行草书。

一血、二骨、三肉、四筋、五圆、六直、七平、八方、九结构、十变化。十者备，谓之楷书。

<div align="right">祝允明《论楷书及扇面》</div>

黄山谷云：近时士夫罕得古法，但弄笔左右缠绕，遂号为草书，盖前世已如此，今日尤甚。张东海名曰能草书，每草书凿字以意自撰，左右缠绕，如镇宅符篆。文徵明尝笑之云：《草书集韵》尚未经目，何得为名书耶？

<div align="right">杨慎《升庵外集》</div>

古大家之书，必通篆籀，然后结构淳古，使转劲逸。伯喈①以下皆然。米元章称谢安石②之《中郎帖》、颜鲁公《争坐》书有篆籀气象，乃其证也。

<div align="right">丰坊《书诀》</div>

【注释】

①伯喈，东汉书学家蔡邕。

②谢安石，东晋政治家谢安（320—385）。亦工书法，《中郎帖》传为谢安所书。

正书祖钟太傅，用笔最古，至右军稍变遒媚，如《黄庭经》《乐毅论》皆神笔也。此后历唐、宋绝无继者，惟赵松雪与文衡山，小楷直追右军，遂与之抗行矣。

<div align="right">何良俊《四友斋丛说》</div>

作草书难于作真书；作颠、素草书又难于作二王草书，愈无蹊径可着手处也。

<div align="right">谢肇淛①《五杂俎》</div>

【注释】

①谢肇淛，字在杭。福建长乐人。明代万历年间文学家、书法家。著有《文海披沙》《北河纪略》《五杂俎》等。

作小楷须用大力，柱笔著纸①，如以千金铁杖柱地。若谓小字无须重力，可以飘忽点缀而就，便于此技说梦②。

<div align="right">傅山《字训》</div>

【注释】

①柱笔著纸：柱，通"拄"，支撑。著，通"着"，落笔。
②说梦：即"痴人说梦"。比喻愚昧的人说妄诞的话。

所谓行（书）者，即真书之少纵略。后简易相间而行，如云行水流，秾纤①间出，非真非草，离方遁圆，乃楷隶之捷也……又有行楷、行草之别。

<div align="right">宋曹《书法约言》</div>

【注释】

①秾纤：秾，草木繁盛貌；纤，细小。这里是指笔画的粗细、浓淡。

如作大楷，结构贵密，否则懒散无神；若太密恐涉于俗。作小楷易于局促，务令开阔，有大字体段。

<div align="right">宋曹《书法约言》</div>

楷书须如文人，草书须如名将，行书介乎二者之间，如羊叔子缓带轻裘，正是佳处。（程帡老曰：心斋不工书法，乃解作此语耶？张竹坡曰：所以羲之必做右将军。）

<div align="right">张潮①《幽梦影》</div>

【注释】

①张潮（1650—约1709），字山来，号心斋居士。歙县（今安徽歙县）人。清代文学家。

篆书有三要：一曰圆，二曰瘦，三曰参差①。圆乃劲，瘦乃腴②，参差乃整齐。三者失其一，奴书耳。

<div align="right">王澍《论书剩语》</div>

【注释】

①参差：长短、高低不齐；不一致。
②乃：这里作转折连词用，却，可是。腴：肥美。

汉、唐隶法，体貌不同，要皆以沉劲为本。唯沉劲斯健古，为不失汉人遗意，结体弗论也。不能沉劲，无论为汉为唐，都是外道①。

<div align="right">王澍《论书剩语》</div>

【注释】

①外道：佛教对于其他宗教或学说的通称。佛教自称为内道，认为其他宗教或学说都不能"契合真理"，故视为"外道"。后引申为异端邪说的称呼。

楷书不当布置平稳，然须从平稳入。
以楷法作行则太拘，以草法作行则太纵。不拘不纵，潇洒纵横，秋纤得中，高下合度，《兰亭》《圣教》，郁①焉何远！

<div align="right">王澍《论书剩语》</div>

【注释】

①郁：通"彧"，文采明盛的样子。

榜书须我之气足，盖此书虽字大寻①丈，只如小楷，乃可指挥。匠意有意展拓，即气为字所夺，便书不成。

<div align="right">王澍《论书剩语》</div>

【注释】

①寻：古代长度单位，八尺为寻。

古人云：忙中不及作草。足见草字之难，必先具神理于胸中，而后心忘手，手忘书，妙合天然，方称草圣。

古人作草字如作真，断不苟且，其相连引带皆轻，其点画处皆重，变化多端，未尝乱其法度。唐太宗云：行行若萦春蚓，字字如绾秋蛇。恶其无骨也。

<div align="right">王棠《知新录》</div>

草参篆籀，如怀素是也；而右军之草书，转多折笔，间参八分。楷参八分如欧阳询、褚遂良是也；而智永、虞世南、颜真卿楷，皆折作转笔，则又兼篆籀。以此见体格多变，宗尚难拘。

<div align="right">梁巘《承晋斋积闻录》</div>

初唐字尚瘦硬，如欧、虞、褚皆是，故工部①云："书贵瘦硬方通神。"至玄宗字肥，其后颜鲁公、徐浩、王缙、苏灵芝②诸人字皆写肥了。鲁公字至老年始瘦；王缙字开后来赵字之门。

<div align="right">梁巘《承晋斋积闻录》</div>

【注释】

①工部，唐代诗人杜甫。

②王缙、苏灵芝：王缙和苏灵芝都是唐玄宗开元年间书法家。

世间无物非草书。

<div align="right">翁方纲《题徐天池水墨写生卷》</div>

篆书之圆劲满足，以锋直行于画中也；分书①之骏发满足，以毫平铺于纸上也。真书能敛墨入毫，使锋不侧者，篆意也；能以锋摄墨，使毫不裹者，分意也。有涨墨而篆意湮，有侧笔而分意漓②。

<div align="right">包世臣《艺舟双楫》</div>

【注释】

①分书：即八分书，一般视之为隶书之一种。也有人称隶书为分书。

②漓：淡薄。

作隶，须有万壑千岩奔赴腕下气象。

<div align="right">姚孟起《字学臆参》</div>

真草同源而异派：篇用盘纡①于虚，其行也迷，无迹可寻；草用盘纡于实，其行也缓，有象可睹。唯锋俱一脉相承，无问藏露；力必通身俱到，不论迅迟。盘纡之用神，草真之机合矣。

<div align="right">姚配中②《论书诗自注》</div>

【注释】

①盘纡：纡回曲折。

②姚配中（1792—1844），字仲虞。安徽旌德人。清代书法家。

正书居静以活动，草书居动以治静。

<div align="right">刘熙载《艺概》</div>

草书尤重筋节①，若笔无转换，一直溜下，则筋节亡矣。虽气脉雅尚绵亘②，然总须使前笔有结，后笔有起，明续暗断，斯非浪作③。

<div align="right">刘熙载《艺概》</div>

【注释】

①筋节：字之笔画的转换处。

②雅尚绵亘：规范、高雅而绵绵不断。

③浪作：轻率之作。

隶书不难于方整，而难于浑厚。

<div style="text-align:right">江琼①《随山馆藏汉碑题记》</div>

【注释】

①江琼（1828—1891），字芙生，号无闻子。浙江山阴（今绍兴）人。晚清学者，工诗词书法，对隶书颇有研究。

东坡曰：大字当使结密而无间。此非榜书之能品，试观《经石峪》①，正是宽绰有余耳。

<div style="text-align:right">康有为《广艺舟双楫》</div>

【注释】

①《经石峪》，《石经峪金刚经》大摩崖刻，在山东泰安县泰山石经峪花岗岩溪床，清阮元《山左金石记》作北齐天保间人所作。字大在一尺到一尺半见方左右，现残存八九百字，其书隶楷参半，浑朴雄深，被康有为推为榜书圆笔之宗。

作榜书须笔墨雍容，以安静简穆为上，雄深雅健次之。若有意作气势，便是伧父①。凡不能书人，作榜书未有不作气势者，此实不能自揜②其短之迹。昌黎所谓"武夫桀颉③作气势"正可鄙也。

<div style="text-align:right">康有为《广艺舟双楫》</div>

【注释】

①伧父，指鄙夫，粗野的人。

②揜：掩盖，遮蔽。

③桀颉：骄横强颈。桀，凶暴；颉，颈项僵直，硬着头颈。

【疏】

在书法漫长的发展进程中，逐渐形成了篆、隶、楷、行、草五大书体。此外还有很多书体，例如古文、科斗、刻符书、署书、鸟虫书、麒麟篆、龙虎书、云书、垂露书、芝英书、飞白书、倒薤书、悬针书、蚊脚书、鹄头书、填书、缪篆、回鸾书等等。庾元威《论书》中列出一百种书体，这些新奇书体以及似是而非的名称，反映了南北朝时期人们好奇尚异的一面。然而这些五花八门的书体在后世不能适应时代的需要，逐渐退出了历史舞台。

东汉至魏晋时期，对书体特征的关注大多是围绕几种书体美感的讨论展开，例如崔瑗《草书势》、蔡邕《篆势》、成公绥《隶书体》、卫恒《字势》、刘劭《飞白势》、杨泉《草书赋》、索靖《草书势》，以及东晋王珉《行书状》等。这些书论均用大量的自然物象和华美辞藻来形容各种书体之美，都是关于书体姿态的描述，反映了先民们最早的书法审美意识的自觉。从文章的标题来看，诸如势、体、状、赋等，其重心都在于对各种书体体势特征的认知。

关于各种书体之美，六朝书法理论家已经有所阐述，唐代孙过庭在《书谱》中更进一步，曰："篆尚婉而通，隶欲精而密，草贵流而畅，章务检而便。"他论述了各种字体的基本审美趋向：篆书的长处在于婉转通达，隶书（唐人所谓隶书是指我们现在所说的隶书与楷书的总称）要求精准严密，草书的特色是流畅优美；章草要简练便捷。书法中的各种书体都有其自身的发展历史和各自的应用领域，由此形成了各自的审美趋向。可以说，孙过庭是试图找寻各种书体之美的原理的第一人，其认为不要拘泥于各种字体的具体技巧，"强名为体，共习分区"最终会导致"自阂通规"，而是要各种字体之间互相融会，即"旁通二篆，俯贯八分，包括篇章，涵泳飞白"。

篆隶所蕴含的那种古朴浑穆的气息，不仅能唤起人们对远古的遐想，而且具有很强的形式美感特征，这就是书家们所追求的"篆籀气"。元代郝经在《叙书》中非常明确地说："凡学书须学篆

隶，识其笔意，然后为楷，则字画自高古不凡矣。"并进一步在《移诸生论书法书》中说："其后颜鲁公以忠义大节，极古今之正，援篆入楷；苏东坡以雄文大笔，极古今之变，以楷用隶，于是书法备极无余蕴矣。"关于小篆，前人最为强调的是中锋用笔，指线条不仅要具有圆融的筋力，还需要有婉畅的动势。故宋代陈槱在《负暄野录》中云："小篆自李斯之后，惟阳冰独擅其妙，尝见真迹，其字画起止处，皆微露锋锷。映日观之，中心一缕之墨倍浓，盖其用笔有力，且直下不欹，故锋常在画中。"

篆籀古法使篆书的线条简约苍劲，加上自然风化等因素，造成了浑圆鼓荡的质感。"篆籀气"甚至成为人们品评其他书体格调高低和雅俗的一个重要标尺。清初的傅山论及楷书时有段精辟的论述："楷书不知篆隶之变，任写到妙境，终是俗格。钟、王之不可测处，全得自阿堵。老夫实实看破，地工夫不能纯至耳，故不能得心应手。若其偶合，亦有不减古人之分厘处。及其篆隶得意，真足吓骇，觉古、籀、真、行、草、隶，本无差别。楷书要雄深高古，不同凡俗，必通篆籀，知晓隶意。由此触类旁通真、行、草诸体，则皆可入道矣。"钟繇的楷书之所以被后世推为高标（明代何良俊《四友斋丛说》言"正书祖钟太傅，用笔最古"），就是因为其楷书去古未远，洋溢着一种盎然古意和篆籀之气。

篆书和隶书两种书体，古人往往将其对举，其形不同，而其意则相互为用。包世臣在《艺舟双楫·答熙载九问》中曰："篆书之圆劲满足，以锋直行于画中也；分书之骏发满足，以毫平铺于纸上也。真书能敛墨入毫，使锋不侧者，篆意也；能以锋摄墨，使毫不裹者，分意也。"刘熙载也说："书之有隶，生于篆，如音之有征，生于宫。故篆取力弇气长，隶取势险节短，盖运笔与奋笔之辨也。"又说："隶形与篆相反，隶意却要与篆相用。以峭激蕴纤余，以倔强寓款婉，斯征品量。"

唐人把书法的法度与风神造极为两端，落实在书体上就是楷书和草书。唐代楷书可谓集魏晋以来楷书法度之大成，于实用而

言近乎完美，而对于审美则显得过于端严。唐代的草书则飞扬激厉，作为审美对象可谓登峰造极，就审美风格而言则稍有"过之"之弊。晋人的书法则随手挥洒尽皆佳妙，平和简静且不离法度。宋代讲求"出新意于法度之中，寄妙理于豪放之外"，米芾即对唐代欧阳询、颜真卿、柳公权等大家提出批评，认为他们过于刻板。米芾指出："书至隶兴，大篆古法大坏，篆籀各随字形大小，如百物之状，活动完备，各各自足。隶乃有展促之势。"宋代各种书体并无较多时代特征，其承唐之后，如大江之水，潴而为湖，由动而变为静，由惊涛汹涌而变为清波容与。

楷书与草书完全是两种气质，清代张潮《幽梦影》言："楷书须如文人，草书须如名将，行书介乎二者之间，如羊叔子缓带轻裘，正是佳处。"二者的差异，从技法到审美风格都普遍存在。唐代张怀瓘《书议》："然草与真有异，真则字终意亦终，草则行尽势未尽。"黄庭坚《论书》："楷法欲如快马入阵，草法欲左规右矩，此古人妙处也。书字虽工拙在人，要须年高手硬，心意闲淡，乃入微耳。"

宋、元、明三代，楷书、行书和草书的发展都比较稳健，各有其代表人物作支撑，篆书和隶书整体比较沉寂，但亦有发展。如明代赵宦光致力于草篆的创作，其草篆"点画以大篆为宗，波折以真草托迹"。赵宦光的草篆，用笔简率，不仅加入了草书的意趣，且有意运用《天发神谶碑》之法，突破了传统的"二李"（李斯、李阳冰）的篆书规范。宋珏隶书从汉《夏承碑》入手，直追汉碑，虽未脱去前人用笔，但以汉碑立身书坛，个性鲜明。这一时期，篆、隶书家虽未成大势，却堪为清代篆、隶书法大潮之先导。

清代碑派书家张扬"奇崛高古"一路碑刻，可以看作是对帖学软媚书风的矫正。康有为列《爨龙颜碑》《灵庙碑》《石门铭》等碑为"神品"，这些碑刻都属于隶楷杂糅，且经多年风雨侵蚀，虽不是本来面目，但别有一种沧桑之美。康有为对那种新奇、古茂的东西表现出极大的热情，其言："魏碑无不佳者，虽穷乡儿女造

像，而骨血峻宕，拙厚中皆有异态，构字亦紧密非常，岂与晋世皆当书之会邪，何其工也！譬江汉游女之风诗，汉魏儿童之谣谚，自能蕴蓄古雅，有后世学士所不能为者，故能择魏世造像记学之，已自能书矣。"对碑版的重视和倡导，为当时书法的发展注入了新的生机与活力。

　　书法一道，虽"理隐而意深，固天下寡于知音"（张怀瓘《书议》）。然终"以风神骨气者居上，妍美功用者居下"。于令淓言："篆变为隶，隶变为楷，楷变为行草，形体于时变迁，势所必至，然变其貌，未尝变其精神气骨也。不得篆隶神气，而从真草自豪，愈浏漓愈觉韵俗耳。"自古以来，无论书体如何演进，书风如何变换，对于"精神气骨"的重视未曾改变，这种"精神气骨"也许正是书法最为本质的内涵。

六、书法品鉴

（一）气韵与神采

书之妙道，神彩为上，形质次之，兼之者方可绍于古人。

<div style="text-align: right">王僧虔《笔意赞》</div>

夫字以神为精魄，神若不和，则字无态度也；以心为筋骨，心若不坚，则字无劲健也；以副毛①为皮肤，副若不圆，则字无温润也。

<div style="text-align: right">李世民《指意》</div>

【注释】

①副毛：本指笔锋的外围部分，这里代整个笔锋。副，辅佐。

深识书者，惟观神彩，不见字形，若精意玄鉴①，则物无遗照，何有不通？

<div style="text-align: right">张怀瓘《文字论》</div>

【注释】

①玄鉴：明镜，喻高超的见解。

作字要熟，熟则神气充实而有余。

<div style="text-align: right">欧阳修《欧阳修全集》</div>

学书之要，唯取神、气为佳。若模①象体势，虽形似而无精神，乃不知书者所为耳。

<div style="text-align: right">蔡襄《蔡忠惠公文集》</div>

【注释】

①模：描摹、模仿。

书画之妙当以神会，难可以形器①求也……此乃得心应手，意到便成；故造理入神，迥②得天意，此难可与俗人论也。

<div align="right">沈括③《梦溪笔谈》</div>

【注释】

①形器：有形的、具体的东西。

②迥：远。

③沈括（1031—1095），字存中。钱塘（今浙江杭州）人。北宋政治家、科学家。著有《梦溪笔谈》《长兴集》等。

予从子辽①喜学书，尝论曰，书之神韵虽得之于心，然法度必资讲学②。

<div align="right">沈括《梦溪笔谈》</div>

【注释】

①辽，即沈辽（1032—1085），字睿达。钱塘（今浙江杭州）人。宋代书法家。

②必资讲学：资，凭借。讲学，讲求学力、功夫。

书必有神①、气②、骨、肉、血，五者阙一，不为成书也。

<div align="right">苏轼《苏轼文集》</div>

【注释】

①神：指神采，表现于外的精神风采。

②气：指气韵，精神气和韵味。

两晋士大夫类①能书，笔法皆成就，右军父子拔其萃②耳。观魏晋间人论事，皆语少而意密，大都犹有古人风泽，略可想见。论人物要是韵胜为尤难得，蓄书者能以韵观之，当得仿佛。

<div align="right">黄庭坚《山谷全书》</div>

【注释】

①类：大抵，大都。

②拔其萃：出类拔萃，即其中最杰出的。

凡书精神为上，结密次之，位置又次之。杨少师①度越前古，而一主于精神；柳诚悬、徐季海②纤悉皆本规矩，而不自展拓，故精神有所不足。

<div align="right">李之仪《姑溪居士文集》</div>

【注释】

①杨少师，即五代书法家杨凝式。

②徐季海，即唐代书法家徐浩。

大抵饱学宗儒，下笔处无一点俗气，而暗合书法，兹胸次使之然也。至如世之学者，其字非不尽工，而气韵病俗①者，政坐②胸次之罪，非乏规矩尔。

<div align="right">《宣和书谱》</div>

【注释】

①病俗：病于俗，问题出在俗气。

②坐：因为。

风神者，一须人品高，二须师法古，三须笔纸佳，四须险劲，五须高明，六须润泽，七须向背得宜，八须时出新意。自然长者如秀整之士，短者如精悍之徒，瘦者如山泽之癯①，肥者如贵游之子，劲者如武夫，媚者如美女，欹斜如醉仙，端楷如贤士。

<div align="right">姜夔《续书谱》</div>

【注释】

①山泽之癯：留连于山水的清瘦名士。癯，瘦。

右军字势，古法一变，其雄秀之气出于天然，故古今以为师法。齐梁间人，结字非不古，而乏俊气，此又存乎其人，然古法

终不可失也。

<div align="right">赵孟頫《兰亭十三跋》</div>

　　唐人临模古迹，得其形似，而失其气韵；米元章得其气韵，而失其形似。气韵、形似俱备者，唯吴兴赵子昂得之。

<div align="right">陆友《研北杂志》</div>

　　有功无性①，神彩不生；有性无功，神彩不实。

<div align="right">祝允明《论书帖》</div>

【注释】

①功：即书功，指笔墨的功力。性：即书性，指创作的个性。

　　凡事至于入神之境，则自不可多有，盖其发①之亦自不易；非一时精神超然格度之外者，不尔②也。

<div align="right">祝允明《跋黄山谷草书释典》</div>

【注释】

①发：抒发、发挥。

②尔：这样、如此。

　　法书惟风韵难及，唐人书多粗糙，晋人书虽非名法之家，亦自奕奕有一种风流蕴藉①之气，缘当时人物以清简相尚，虚旷为怀，修容发语②，以韵相胜，落华散藻，自然可观。可以精神解领，不可以语言求觅也。

<div align="right">杨慎《升庵外集》</div>

【注释】

①风流蕴藉：形容风流潇洒，含蓄有致。风流，旧时指才华横溢而又不拘礼法的风度和气派。蕴藉，蕴含不露。

②修容发语：修饰仪表、言谈举止。

古人论诗之妙，必曰"沉着痛快"。惟书亦然，沉着而不痛快，则肥浊而风韵不足；痛快而不沉着，则潦草而法度荡然。

<div align="right">丰坊《书诀》</div>

写字之法，在心不在手，在神不在心；神则妙矣，不可知矣，故曰"规矩可以言传，神妙必由悟入"。何谓"悟入"？悟其所以立规矩之前，故多在规矩烂熟之后。

<div align="right">周显宗①《感寓录》</div>

【注释】

①周显宗，字子考。濮州人。明代学者。

非特字也，世间诸有为事，凡临摹直寄兴耳……优孟之似孙叔敖，①岂并其须眉躯干而似之耶？亦取诸其意气而已矣。

<div align="right">徐渭《徐渭集》</div>

【注释】

①优孟之似孙叔敖：即"优孟衣冠"。春秋时优孟擅模仿，曾着楚相孙叔敖衣冠见楚王，使楚庄王以为死者复生。

以筋骨立形，以神情润色。出没须有倚伏，开阖借乎阴阳。一画之间，变起伏于锋杪；一点之内，殊衄挫于豪芒。一画失所，如壮士之折一肱；一点失所，如美女之眇一目。

<div align="right">王世贞《艺苑卮言》</div>

取《兰亭》之半以参《宣示》，则华实配矣；取《化度》之半以参《庙堂》，则方圆协矣。

<div align="right">王世贞《艺苑卮言》</div>

欲书必舒散怀抱，至于如意所愿，斯可称神。书不变化，匪足语神也……规矩入巧，乃名神化，固不滞不执，有圆通之妙焉。

况大造^①之玄功，宣泄于文字，神化也者，即天机自发，气韵生动之谓也。

<div style="text-align: right;">项穆《书法雅言》</div>

【注释】

①大造：即造化，指天地，大自然。

昔人以翰墨为不朽事，然亦有遇不遇……此亦有运命存焉。总之，欲造极处，使精神不可磨没；所谓"神品"，以吾神所著^①故也。

<div style="text-align: right;">董其昌《画禅室随笔》</div>

【注释】

①著：显露、明显。

笔法尚圆，过圆则弱而无骨；体裁尚方，过方则刚而无韵。笔圆而用方谓之道，体方而用圆谓之逸；逸近于媚，道近于疏；媚则俗，疏则野；惟预防其滥觞^①。

<div style="text-align: right;">赵宧光《寒山帚谈》</div>

【注释】

①滥觞：语出《荀子》，原指江河起源处水少。后用来指事物的起源或开头。

晋人法度，不露圭角，无处揣摸，直以韵胜。唐人法度，历历可数，颜有颜法，欧有欧法，虞有虞法。虞实近古而返拘，欧似习俗而入妙，颜则全用后世法矣。其他随人指纵，不足道也。

<div style="text-align: right;">赵宧光《寒山帚谈》</div>

晋人以无意得之，唐人以有意得之，宋元诸人有意不能得，今之书家无意求，亦不知所得者何物。

不学唐字，无法；不学晋字，无韵。不惟无韵，且断古人血

脉；不惟无法，且昧宗支家数。谓晋无法，唐无韵，不可也。晋法藏于韵，唐韵拘于法。能具只眼，直学晋可也，不具只眼，而薄唐趋晋，十九谬妄。

<div align="right">赵宧光《寒山帚谈》</div>

时书之于法书，分明别是一重世界。时帖之于古帖，分明别是一重世界。拓本之于真迹，分明别是一重世界。泛尝名家书于第一流书，分明别是一重世界。不宁惟是，即一人之作，平时书于得意时书，分明别是一重世界。学者玩法书，必如是重重互案，等而上之，等而下之，无不烛照数计，始可以为鉴赏之真。如是赏鉴，其书必进，迹不从心者亦或有之，至于雅俗当前，水镜之辨，如薰莸苍素，必不为所撼摇矣。

<div align="right">赵宧光《寒山帚谈》</div>

凡字、画、诗文，皆天机[①]浩气所发……无机无气，死字、死画、死诗文也，徒苦人耳。

汉隶之不可思议处，只在硬拙[②]。初无布置等当之意，凡偏旁、左右、宽窄、疏密，信手行去，一派天机。

<div align="right">傅山《杂记》</div>

【注释】

①天机：天性，犹灵性。

②硬拙：硬，这里主要是力感强、气势大；拙，这里主要是形态古朴、自然。

满取肥，提取瘦。太瘦则形枯，太肥则质浊。筋骨不立，脂肉何附？形质不健，神彩何来？肉多而骨微者谓之墨猪，骨多而肉微者谓之枯藤[①]。

<div align="right">宋曹《书法约言》</div>

凡作书要布置、要神采。布置本乎运心，神采生乎运笔。
用力到沉着痛快处，方能取古之神。

<div align="right">宋曹《书法约言》</div>

筋骨、血肉、精神、气脉八者全具，而后可为人，书亦犹是。
俗子作书，但有血肉，都无筋骨，墨猪耳。高手矫之而过[1]，遂至
枯朽骨立。

<div align="right">王澍《竹云题跋》</div>

古人之书，鲜有不具姿态者。虽峭劲如率更，遒古如鲁公，
要其风度，正自和明悦畅。一涉枯朽，即筋骨具而精神亡矣。作
字如人，然筋、骨、血、肉、精、神、气、脉，八者备而后可为
人。阙其一，行尸耳。不欲为行尸，惟学乃免。[1]

<div align="right">王澍《论书剩语》</div>

写字要有气。气须从熟得来。有气则自有势，大小、长短、
高下、欹整，随笔所至，自然贯注，成一片段[1]。却着不得丝毫摆
布，熟后自知。

<div align="right">梁同书《频罗庵论书》</div>

书法如画沙印泥，此拳勇家使劲子之说也。然劲之出也有两路，曰气，曰力，气力虽殊，其归一致。未有用力而不行气，亦未有行气而不用力者也。如锥画沙，行气之谓；如印印泥，用力之谓。所谓字外出力中藏棱者，气运于中而力见乎外也。每作一笔，自首至尾，气必贯注，非如锥之画沙与？就而察之，不隐隐见其中之藏棱乎？每作一笔，由中及边，力必均齐，非如印之印泥与？遥而望之，不灼灼见其外之出力乎？一笔进出，两路交行，故时而见其如印泥也。而画沙之状，久已透露，时而见其如画沙也。而印泥之形，先已毕呈，盖首尾之妙，妙通中边，中边之妙，妙根首尾，故气非力不达，而力非气不充。惟劲子使到，斯气盛力大，豪发无遗憾矣。

<div style="text-align:right">程瑶田①《九势碎事》</div>

【注释】

①程瑶田（1725—1814），字易田，号让堂。安徽歙县人。清代学者。

昔人谓笔力能扛鼎①，言气之沉着也。凡下笔当以气为主，气到便是力到。

<div style="text-align:right">沈宗骞《笔法论》</div>

【注释】

①扛鼎：把鼎举起来，后用以形容气力大。扛，举起；鼎，古代烹煮器物，多为青铜器。

观古人书，只须望其气韵便自不同，不待规规①论形似也。晋、唐、宋、元诸大家，得力全是个"静"字。须知火色纯青，夫非容易。

<div style="text-align:right">郭尚先②《劳坚馆题跋》</div>

【注释】

①规规：拘谨、拘泥。

②郭尚先(1785—1833),字兰石。福建莆田人。清代书法家,工
书善画。

书之大局,以气为主;使转所以行气,气得则形随之,无不
如志,古人之缄秘①开矣。
字有骨肉筋血,以气充之,精神乃出。

<div align="right">姚配中《论书诗自注》</div>

【注释】

①缄秘:闭守的、未能被发现的秘密。

古之书家,字里行间别有一种意态,如美人之眉目,可画者
也,其精神意态,不可画者也。意态超人者,古人谓之"韵胜"①。
余近年于书略有长进,以后当更于意态上着些体验工夫。

<div align="right">曾国藩《曾文正公全集》</div>

【注释】

①韵胜:黄庭坚在《跋东坡墨迹》中赞美苏轼的笔法"笔圆而韵
胜",又在《论书》中云:"笔墨各系其人,工拙须要其韵胜。"其表
现为萧散简远、飘逸疏淡的书风,是书法的一种内在审美。

高韵深情、坚质浩气,缺一不可以为书。
凡论书气,以士气①为上。若妇气、兵气、村气、市气、匠
气、腐气、伧气②、俳气③、江湖气、门客气、酒肉气、蔬笋气,
皆士之弃也。

<div align="right">刘熙载《艺概》</div>

【注释】

①士气:读书人的气息,即人们常说的书卷气。

②伧气:粗野之气。

③俳气:油滑之气。

学书通于学仙，炼神最上，炼气次之，炼形又次之。

书贵入神，而神有"我神""他神"之别。入"他神"者，我化为古也；入"我神"者，古化为我也。

<div align="right">刘熙载《艺概》</div>

一体之书、一成之行，而使相合，是非精熟之至孰能为之？各字结构已定，难于融通；字外留空，尤难于疏而不散。须如物在明镜之中，乃为得之。须笔笔见法，笔笔有力，乃能得神。

<div align="right">陈介祺《簠斋尺牍》</div>

书画皆以韵为贵。山谷云："美而病韵者王著，劲而病韵者周越，皆渠侬胸次之罪也。"病韵谓少韵也。唐志契云："作画以气韵为本，读书为先。"（纪文达公以为确论）恽南田云："潇洒风流谓之韵，尽变穷奇谓之趣，有韵有趣，斯谓之笔墨。"皆本山谷语耳。

<div align="right">蒋超伯[1]《南漘楛语》</div>

【注释】

[1]蒋超伯，字叔起，号通斋。江都（今扬州）人。清代文学家。

【疏】

在中国传统艺术理论中，"气韵"一词较早出现于绘画领域。南朝谢赫《古画品录》中将"气韵生动"作为绘画艺术的最高理想，"气韵"强调的是一种整体的审美感受。在此之前，"韵"已被用在人物品鉴方面，如"拔俗之韵""风韵迈达"等。书法理论中类似的概念，如"神采"，在南朝时也开始出现，王僧虔《笔意赞》云："书之妙道，神彩为上，形质次之，兼之者方可绍于古人。"唐代张怀瓘《文字论》云："深识书者，惟观神彩，不见字形。"所谓"神彩"，是指以具体点画、字形为基础，又超越具体点画、字形的一种整体感，它更多依赖于意会的精神气韵，是书法"意象"的直接呈现。

魏晋人"尚韵"，不仅反映在人们的日常生活与文艺批评中，在书法中也深刻地体现了尚韵的审美风尚，由此形成的书法风格成为后人追攀的对象。宋代黄庭坚提出"韵"的标准，其对于"韵"刻意追求，并不像晋人那样于无意之间得之，因此，宋人书法中彰显的"韵"，已不是晋人书法中所流露出来的风格。如果说晋人之韵是"无我之境"，那么宋人之韵则是"有我之境"，这是宋人与晋人在"韵"上的差别。

隋唐时期，"气韵"与"神采"多用来形容书法风貌，成了具有独立审美意义的书法品评用语。李嗣真《书后品》云："陆平原、李夫人犹带古风，谢吏部、庾尚书创得今韵。"书法要遵循的原则并不是一成不变的，但都是以体现出"神""骨""气"的美学意味为上，以表现"功用"的实用性为下。神采不仅是作者精神的体现，也是宇宙间万事万物生命力的体现。张怀瓘《书议》云："夫草木各务生气，不自埋没，况禽兽乎？况人伦乎？猛兽鸷鸟，神彩各异，书道法此。"书法应该从世间万物汲取"生气"与"神彩"，这样的书法才有生命力。

及至宋代，以"韵""神采"论书有了极大的发展，此时体现的是一种萧散简远、妙在笔墨之外的审美意味。宋人强调书为心画、

书如其人，强调人品、胸次、学养对创作的影响，把技巧因素放在较为次要的位置，极大提升了气韵、神采的地位和价值。苏东坡云："作字要熟，熟则神气充实而有余韵。"意在寻求希声已去余音复来、羚羊挂角无迹可寻的余韵。黄庭坚强调书法作品要"韵胜"："笔墨各系其人，工拙要须其韵胜耳。"姜夔在《续书谱》中也谈道："襟韵不高，记忆虽多，莫湔尘俗。若风神萧散，下笔便当过人。"这些论述凸显着姜夔对于书家的道义、人品、修养的重视，而道义、人品、修养所直接影响到的，则是书法艺术的气韵和神采。

唐人普遍关注的是意象，苏轼、黄庭坚关注的是意韵，由唐到宋，书法艺术的创作动力也由激情转化成意兴。这种趋向形成了此后中国书法艺术创造的一种偏向，即更多地从前人作品中寻求变化的根据，而不重视师法自然。作为一种以文字为塑造对象的造型艺术，书法生命力的源泉主要在于向自然学习，所以，宋朝书法与唐人相比，总是缺少一些生气与活力，究其原因，也不能不从苏轼、黄庭坚这一代人的思维里寻找缘由。

明人以"韵"与"神采"论书甚为普遍。祝枝山《论书帖》云："有功无性，神彩不生；有性无功，神彩不实。"文徵明倡言："绳墨之中自有逸韵。"何良俊标举"神韵"，他说："宋时惟蔡忠惠、米南宫用晋法，亦只是具体而微，直到元时，有赵集贤出，始尽右军之妙，而得晋人之正脉……"徐渭论书画主张"不求形似求生韵"。董其昌不仅在论画时标举"气韵生动"，论书法时也讲求"意韵"。赵宦光《寒山帚谈》言："晋人法度，不露圭角，无处揣摸，直以韵胜。唐人法度，历历可数，颜有颜法，欧有欧法，虞有虞法。"字分雅俗，全在含蓄。对于书法艺术而言，含蓄不仅仅是技巧上的藏多于露，圆多于方，更是笔外之意、字外之奇的充分表达。

清人对"韵"与"神采"的重视较前人有过之而无不及。如陈奕禧评价《李仲璇修孔子庙碑》云："议者唐人以书判取士，所作类皆端重，无晋贤韵致。"他认为唐人乏"韵致"在于书判之作过

于端重。张照最赏董其昌之淡泊萧散"逸韵"，在《跋自临董书别赋》中云："右临思翁真迹，刻在玉烟堂帖内者即此。是书真得晋人潇洒出尘之韵。"其论书标举"神韵"，说："思翁临仿，专取神韵，所谓师其意不师其语，必悟此然后可学古。"王文治提出了书法要"品韵"："然余之观书画，唯在品韵，不斤斤于此也。"刘熙载称"劲气、坚骨、深情、雅韵四者，诗文书画不可缺一"，又称"南书温雅，北书雄健""北书以骨胜，南书以韵胜"，不仅指出南书胜在韵，而且认为韵中亦自有骨。曾国藩《曾文正公全集》言："古之书家，字里行间别有一种意态，如美人之眉目，可画者也；其精神意态，不可画者也。意态超人者，古人谓之'韵胜'。"曾国藩所谓的"古人"即黄庭坚（黄庭坚在《跋东坡墨迹》中盛赞苏轼笔法"笔圆而韵胜"，又在《论书》中云"笔墨各系其人，工拙须要其韵胜"）。总之，书法之"韵"表现为萧散简远、飘逸疏淡的书风，是书法的一种内在美。

　　书法是形的艺术，无论是神采飞扬，还是意韵简淡，最终都是要落实到字形上。但"气韵"不关乎具体的形式，而是一种整体的感觉，显示出一种特有的精神气质。曹丕在《典论·论文》中提出"文以气为主"，气与韵实际上是创作者精神气质的外露。无论是"气韵""神采"，还是后人一再强调的"金石气""文人气"，都是指脱离了具体的形体而获得的一种审美感受。

　　总之，字之形体如人之貌，一件作品只有在形体之上具备"气韵"与"神采"，方能给人以想象的空间，并让人品味不尽。

（二）境界与格调

善笔力者多骨，不善笔力者多肉；多骨微肉者谓之筋书[1]，多肉微骨者谓之墨猪；多力丰筋者圣[2]，无力无筋者病。

卫铄《笔阵图》

【注释】

①筋书：比喻笔画瘦劲有力的字体。

②圣：高尚、高超。

夫诵圣人之语，不如亲闻其言；评先贤之书，必不能尽其深意……纵异形奇体，辄以情理一贯，终不出于洪荒[1]之外，必不离于工拙之间。然智则无涯，法固不定。且以风神骨气者居上，妍美功用者居下。

张怀瓘《书议》

【注释】

①洪荒：谓混沌蒙昧状态，这里指远古时代。

夫马，筋多肉少为上，肉多筋少为下。书亦如之……含识[1]之物，皆欲骨肉相称，神貌洽然，若筋骨不任其脂肉者，在马为驽骀，在人为肉疾，在书为墨猪。

张怀瓘《评书药石论》

【注释】

①含识：佛教用语。指有意识、有感情的生物。

能：千种风流曰能。妙：百般滋味曰妙……古：除去常情曰古。逸：踪任无方曰逸。高：超然出众曰高。伟：精彩照射曰伟。老：无心自达曰老……嫩：力不副心曰嫩。……浅：涉于俗流曰浅。丰：笔墨相副曰丰。茂：字外情多曰茂。丽：体外有余曰丽。宏：裁制绝壮曰宏。实：气感风云曰实。轻：笔道流便曰

轻……疏：违犯阴阳曰疏。拙：不依致巧曰拙。重：质胜于文曰重。……媚：意居形外曰媚……成：一家体度曰成……滑：遂乏风彩曰滑……秀：翔集难名曰秀……质：自少妖妍曰质。

<div align="right">窦蒙①《〈述书赋〉语例字格》</div>

【注释】

①窦蒙，字子全。扶风（今陕西麟游）人。窦臮兄。唐代书法家。

杰立特出，可谓之神；运用精美，可谓之妙；离俗不谬，可谓之能。

<div align="right">朱长文《续书断》</div>

凡书要拙多于巧。近世少年作字，如新妇子妆梳，百种点缀，终无烈妇态也。

<div align="right">黄庭坚《山谷全书》</div>

张旭妙于肥，藏真妙于瘦。然以予论之，瘦易而肥难。扬子云曰：女有色，书亦有色，试以色论。《诗》云："硕人其颀。"《左传》云："美而艳。"艳，长大也。《汉书》载昭君丰容靓饰。《唐史》载杨妃肌体丰艳。东坡诗："书生老眼省见稀，画图但见周昉肥。"知此，可以论字矣。

<div align="right">杨慎《升庵外集》</div>

刘正夫云：观今之字如观文绣，观古之字如观钟鼎。

<div align="right">杨慎《升庵外集》</div>

高书①不入俗眼，入俗眼者必非高书。然此言亦可与知者道，难与俗人言也。

<div align="right">徐渭《题自书一枝堂帖》</div>

【注释】

①高书：水平极高的书法作品。

　　因人而各造其成，就书而分论其等，擅长殊技，略有五焉：一曰正宗，二曰大家，三曰名家，四曰正源，五曰傍流。并列精鉴，优劣定矣……夫击宗尚矣，大家其博、名家其专乎，正源其谨、傍流其肆乎。欲其博也先专，与其肆也宁谨；由谨而专，自专而博，规矩通审，志气和平，寝食不忘，心乎无厌，虽未必妙入正宗，端①越乎名家之列矣。

<div align="right">项穆《书法雅言》</div>

【注释】

①端：究竟。

　　书家以豪逸有气、能自结撰①为极则。

<div align="right">董其昌《画禅室随笔》</div>

【注释】

①自结撰：结撰，结构撰述。后用作构思文字、布局成章。指自有法则、自成一法、风格独特。

　　夫物有格调。文章以体制为格，音响为调；文字以体法为格，锋势为调。格不古则时俗，调不韵则犷野。故籀《鼓》斯碑，鼎彝铭识，若钟之隶，索之章，张之草，王之行，虞、欧之真楷，皆上格也。若藏锋运肘，波折顾盼，画之平，竖之正，点之活，钩之和，撇拂之相生，挑剔之相顾，皆逸调也。作字三法，一用笔，二结构，三知趋向。用笔欲其有起止，无圭角；结构欲其有节奏，无斧凿；趋向欲其有规矩，无固执。

<div align="right">赵宦光《寒山帚谈》</div>

　　昔人言：善鉴者不书，善书者不鉴。一未到，一不屑耳，谓

不能鉴者，无是理也，果不能鉴，必不能书。

阅名人书，须具有只眼，不然，未得其佳处，先蹈其败笔，效颦之态见之欲呕，是则不如无学，翻有一分自适处。

古人书直是气象不同，晋汉帖无有晋汉人气象，即知是伪。故旧帖虽非善本，自有作用。新帖虽极力揣摹，直是弃物。何也？出自浅学之手，不知书法为何物，直以俗笔厕古书，分明别造一个宇宙，何取于古帖乎！

<div style="text-align:right">赵宧光《寒山帚谈》</div>

钟、王并称，钟以格胜，王以调胜。晋、唐媲美，晋以韵胜，唐以力胜。格力名近，品味殊绝矣。晋韵独冠古今，自足千古。骨似稍逊，力足以扶之。后之学书者不得振救，方徒事妩媚态，流而不返，法书何有哉！

<div style="text-align:right">赵宧光《寒山帚谈》</div>

古帖即不甚知名者必有可取，后世知名士亦远不逮。虽云时代下趋，亦作用有异，两限之耳。何谓作用？古人重事，不善不止，故必有自得处。自得乃真实妙境，自足师资。今人逞才，稍可即娇，故无非懵人之作。懵①人则一团假面，乌得不憎。

<div style="text-align:right">赵宧光《寒山帚谈》</div>

【注释】

①懵：糊涂。

古字直，今字曲，时也，习也；小儿直，老人曲，势也，趋也；学则直，不学则曲，正学也；学古则直，学今则曲，俗学也。唐以前字，未始有曲；唐以后字，始开曲之门户。李北海、柳公权为时俗之祖，从此而往，惟曲是遵矣。流毒至于胜国诸人，谓曲为妙境，直为简卒，故学者但悦时俗名家，谓为近人，置古雅法帖投之于高阁，如是颠倒，沦于肌肤，入于骨髓，即使晚岁省

悟，猝难拔其深根，可不慎欤！

<div align="right">赵宧光《寒山帚谈》</div>

字格之取调，犹人体之加饰，无饰不文，无体不立。又如食物之有五味，五味故不可阙，然不得失其调和。岂惟调和难，即迟速之叙，自有先后，若盐醯①齐入，不成享矣。世俗人舍格取调，所谓何暇及此，无学逞妍，皆此类也。

<div align="right">赵宧光《寒山帚谈》</div>

【注释】

①盐醯：盐和醋，泛指调味品。

宋严仪卿论诗，姜尧章论书，皆精刻深至，具有卓见。及所自远，顾远出诸名家后。大抵议论与实诣，确然两事。议论者识也，实诣者力也。力旺者能蔑识，识到者又能消力。语云："识法者惧。"每多拘缩，天趣不得泛溢也。

<div align="right">李日华《李君实评帖》</div>

观古法书当澄心定虑，先观用笔结体、精神照应；次观人为天巧、自然强作。次考古今跋尾，相仿来历，次辨收藏印识、纸色绢素。或得结构而不得锋镘①者，模本也；得笔意而不得位置者，临本也；笔势不联属、字形如算子者，集书也；形迹虽存而真彩神气索然者，双钩也。

<div align="right">文震亨②《长物志》</div>

【注释】

①锋镘：指笔画的锋芒。

②文震亨（1585—1645），字启美。长洲（今江苏苏州）人。文徵明曾孙。明代学者、书画家。著有《长物志》等。

晋人书，法在态中，故圆而多逸；唐人书，态在法中，故方

而多遒。宋初诸人犹遵唐矩，至四大家而唐法尽变，竟为倾侧矣。

<div align="right">孙承泽《砚山斋杂记》</div>

吾极知书法佳境，第①始欲如此而不得如此者，心手纸笔，主客互有乖左②之故也。期于如此而能如此者，工③也。不期如此而能如此者，天④也。一行有一行之天，一字有一字之天。神至而笔至，天也；笔不至而神至，天也；至与不至，莫非天也。吾复何言，盖难言之。

<div align="right">傅山《字训》</div>

【注释】

①第：但、只。

②乖左：背离而不配合。

③工：人的功力。

④天：出于自然、天然的。

法可以人人而传，精神兴会①则人所自致②。无精神者，书虽可观，不能耐久玩索；无兴会者，字体虽佳，仅称字匠。

<div align="right">蒋和《书法正宗》</div>

【注释】

①兴会：意趣，兴致。

②致：表示或达到。

拙者胜巧，敛者胜舒，朴者胜华……书，小技也，而精其义可以入神。宋、元、明以来，品书者未必皆知道也。

<div align="right">翁方纲《复初斋文集》</div>

平和简净，遒丽天成，曰神品。

酝酿无迹，横直相安，曰妙品。

逐迹穷源，思为交至，曰能品。

楚调自歌，不谬风雅，曰逸品。

墨守迹象，雅有门庭，曰佳品。

<div align="right">包世臣《艺舟双楫》</div>

书画之理，元元妙妙[1]，纯是化机。从一笔贯到千笔万笔，无非相生相让，活现出一个特地境界来。

<div align="right">张式《画谭》</div>

【注释】

①元元妙妙：玄玄妙妙。清代人为避康熙名（玄烨）讳，而改"玄"为"元"。

字可古，不可旧。尘则旧，尘净则古，古则新。

<div align="right">姚孟起《字学臆参》</div>

晋人取韵，唐人取法，宋人取意，人皆知之。吾谓晋书如仙，唐书如圣，宋书如豪杰。学书者从此分门别户，落笔时方有宗旨。

<div align="right">周星莲《临池管见》</div>

论书者曰"苍"、曰"雄"、曰"秀"，余谓更当益一"深"字。凡苍而涉于老秃，雄而失于粗疏，秀而入于轻靡者，不深故也。

<div align="right">刘熙载《艺概》</div>

自古来学问家虽不善书而其书有书卷气，故书以气味第一，不然但成手技，不足贵矣。

<div align="right">李瑞清《玉梅花庵书断》</div>

【疏】

　　黄庭坚在《山谷全书》中云："近世少年作字，如新妇子妆梳，百种点缀，终无烈妇态也。"此言置之当下，尤具警世意义。书法是讲究境界与格调的，不徒描摹笔画、装点形态耳。即张怀瓘《书议》中所言："且(书法)以风神骨气者居上，妍美功用者居下。"

　　就书法的风格和气象而言，唐宋之间的差异，从本质上来说是意象与意境之别。叶朗先生说："'象'与'境'('象外之象')的区别，在于'象'是某种孤立的、有限的物象，而'境'则是大自然或人生的整幅图景。'境'不仅包括'象'，而且包括'象'外的虚空。"(《中国美学大纲》)唐人重视"意象"的呈现，宋人则倾向于追求"意境"。唐人主要从形式法则、自然物象与情感表现几个方面来认识书法艺术的美感；宋人主要是从人的精神文化方面来讨论书法的美和价值，特别重视作为创作者的人品、学养等。故日本中田勇次郎在《中国书法理论史》中说："宋代书论却是以人为中心，对书法精神性方面的评价，远远超过对具体书写技法的评价。"

　　"格调"说起于明代文学批评，明代前后七子在文学批评史上称为"格调派"，而以"格调"论书则由赵宦光提出。他说："文章以体制为格，音响为调；文字以体法为格，锋势为调。格不古则时俗，调不韵则犷野。"(《寒山帚谈》)赵宦光甚至在《寒山帚谈》中专列"格调"一节，足见"格调"问题殊为关键。所谓"格"就是形体法度，"调"指用笔之安排与形体构造。有古人之格，才能不俗；有韵致之调，才能不野。赵宦光言："钟王并称，钟以格胜，王以调胜。晋、唐媲美，晋以韵胜，唐以力胜。格力名近，品味殊绝矣。晋韵独冠古今，自足千古。骨似稍逊，力足以扶之。"(《寒山帚谈》)即以格调问题来评述钟繇和王羲之以及晋人与唐人的优劣长短。赵宦光也对"舍格取调"的现象提出批评："字格之取调，犹人体之加饰，无饰不文，无体不立。……世俗人舍格取调，所谓何暇及此，无学逞妍，皆此类也。"(《寒山帚谈》)字里行间，可见书法应先"立格"再"取调"。朱和羹则更进一步，其在《临池心解》

中言："书学不过一技耳，然立品是第一关头。品高者，一点一画，自有清刚雅正之气；品下者，虽激昂顿挫，俨然可观，而纵横刚暴，未免流露楮外。"品格高的人写出的字自然不俗，朱和羹这里已不仅仅关涉书法的格调，更直指人品与书品这一命题。

刘熙载《艺概》曰："论书者曰'苍'、曰'雄'、曰'秀'，余谓更当益一'深'字。凡苍而涉于老秀，雄而失于粗疏，秀而入于轻靡者，不深故也。"刘熙载论书张扬"深"字，着重从境界的层面上评价。张怀瓘评钟繇书"幽深无际，古雅有余"，所谓"幽深无际"就是指幽远深邃的境界，这种境界给人以无限的遐想空间。张怀瓘在评价王羲之书法时说："其道微而味薄，固常人莫之能学；其理隐而意深，故天下寡于知音。"王羲之书最能体现"不激不厉，风规自远"的中和之美，具有儒家倡导的"中和"的精神实质。虽然各时代对于书法境界与格调的标准略有差异，但"不激不厉，而风规自远"都是主旋律。王羲之书法没有过分的张扬，又充满着无处不在的变化，故孙过庭认为其"风规自远"，并将之作为书法的典型，孙过庭看出了王羲之书法在貌似平常之中蕴含的不平常，可谓深得书圣之旨。

"雅"是古代书论中的高频词，"雅"从一开始就代表着"正"，其积极向上，具有一定的儒家礼教色彩。围绕"雅"字衍变出了许多语词，如古雅、闲雅、雅正、雅秀，等等。如果说"古雅"体现了幽深含蓄之美，那"闲雅"则体现了散淡坦然之美。明清书论家评书之"雅秀"的核心准则是以"二王"书法为典范的，即要求书法创作应合乎王羲之开创的"志气平和，不激不厉"的中和之境界。

书法的境界与格调特重雅俗之分，对"雅"的彰显和对"俗"的排斥，是书法评价的一大基点。黄庭坚云："近世惟颜鲁公、杨少师特为绝伦，甚妙于笔，不好处亦妩媚。大抵更无一点一画俗气。"王铎《临古法帖后》云："书不师古，便落野俗一路。"包世臣云："至于狂怪软媚，并系俗书，纵负时名，难入真鉴。"天下百病可医，唯俗病难除，历代书家对于"俗"有种天然的警戒和排斥。

具体而言，除了取法乎上、严谨精进外，还需提高书家自身的人文素养和精神气格，做到"非胸中有万卷书，笔下无一点尘俗气"，故李瑞清《玉梅花庵书断》云："自古来学问家虽不善书而其书有书卷气，故书以气味第一，不然但成手技，不足贵矣。"

　　书法中最为理想的境界，是堪称"神品"之作，包世臣在《艺舟双楫》中云："平和简净，遒丽天成，曰神品。酝酿无迹，横直相安，曰妙品。逐迹穷源，思为交至，曰能品。楚调自歌，不谬风雅，曰逸品。墨守迹象，雅有门庭，曰佳品。"刘熙载在《游艺约言》中说："文章书画有神品、逸品。神无方无体，逸无思无为。'神气风霆，逸情云上'二语，可以见意。""圣而不可知之谓神。书之神者，变动无方，不但人不能知，己亦不能知，己亦不能预知。圣殆不足以名之。"神品是形式与内容的完美结合，逸品则是超出常规。在历史上，神品与逸品所显示出来的性质是有距离的，这个在画论中尤为明显。而在刘熙载的观念中，神品与逸品的性质很接近，均是达到至高无上境地的一种表征。

　　刘熙载对于书法终极境界的认识更偏重于"天然"与"无为之境"，其在《游艺约言》中说："无为之境，书家最不易到，如到便是达天。"又说："无为者，性也，天也。有为者，学也，人也。学以复性，人以复天，是有为乃蕲至于无为也。"这种境界是对规律、技巧精熟之极后的一任自然，是从心所欲而不逾矩。董其昌曾评价颜真卿的书法有"平淡"之气，这主要是从精神的层面上立论的，否则我们就无法理解刚健雄浑的颜体怎么会有"淡"的趣味。黄庭坚也曾自言："老夫之书，本无法也，但观世间万缘，如蚊蚋聚散，未尝一事横于胸中，故不择笔墨，遇纸则书，纸尽则已，亦不计较工拙与人之品藻讥弹。譬如木人，舞中节拍，人叹其工，舞罢，则又萧然矣。"（《豫章黄先生文集》）这种境界就是顺其自然地书写，却都能够"舞中节拍"。历史上流传至今的经典名作大都是在这种"无意于书"的状态下完成的。

（三）北碑与南帖

　　法帖真伪，入手少不用心着眼，即不能辨。昔张思聪善摹古帖，自名"翻身凤凰"，最能乱真。唐萧诚伪为古帖，以示李邕曰："此右军真迹。"邕忻然曰："是真物也。"诚以实告，邕复视曰："细看亦未能辨，但稍欠精神耳。"北海且然，况下者乎！

<div align="right">屠隆《考槃余事》</div>

　　古人作书，多肥少瘦。凡碑初刻，未经多拓，画深而字必肥；久而拓多，画浅而字渐瘦，瘦非真相也。余每笑世人学《圣教序》多作细画，不知误学断碑后字耳。

<div align="right">王肯堂①《郁冈斋笔麈》</div>

【注释】

　　①王肯堂（1549—1613），字宇泰，号损斋。江苏金坛（今江苏金坛）人。明代医学家、书法家。

　　学书仅摹石刻而不多见真迹，便是虮虱未见唐太宗也。

<div align="right">陈继儒《妮古录》</div>

　　凡临仿拓本，要须作真迹想，临仿后人镌刻，要须作古人佳帖想，否则瀳染其失处，大谬也。如模糊混杂，乃剥蚀误之；挑踢狂肆，乃俗学改作。故凡仿一代人书，须致此心于彼时风气中，始不失汉魏晋唐规范。不然，名为学古，都成杜撰，即使成就，不过宋元波折而已。

<div align="right">赵宧光《寒山帚谈》</div>

　　工人能刻绘事，未必能刻文字，能刻文字，未必能刻名家善书，能刻名家善书，未必能刻古人法帖，能刻古人法帖，未必能

刻同本异摹诸拓，刻同本异摹诸拓，工拙必露矣。

<div align="right">赵宧光《寒山帚谈》</div>

墓之有碑，始自秦、汉。碑上有穿，盖下葬具，并无字也。其后有以墓中人姓名官爵，及功德、行事刻石者。《西京杂记》载杜子夏葬长安，临终作文，命刻石埋墓。此墓志之所由始也。至东汉渐多，有碑、有诔①、有表、有铭、有颂。然惟重所葬之人，欲其不朽，刻之金石，死有令名也。故凡撰文、书碑姓名俱不著，所列者如门生故吏，皆刻于碑阴，或别碑，汉碑中如此例者不一而足。自此以后，谀墓②之文日起，至隋、唐间乃大盛，则不重所葬之人，而重撰文之人矣。宋、元以来，并不重撰文之人，而重书碑之人矣。

<div align="right">钱泳《履园丛话》</div>

【注释】

①诔：哀悼文章。

②谀墓：替人作墓志而揄扬过实。谀，奉承，谄媚。

刻手不可不知书法，又不可工于书法。假如其人能书，自然胸有成见，则恐其将他人之笔法，改成自己之面貌；如其人不能书，胸无成见，则又恐其依样胡芦，形同木偶，是与石工木匠雕刻花纹何异哉？

<div align="right">钱泳《履园丛话》</div>

刻行楷书似难而实易，刻篆隶书似易而实难。盖刻人自幼先从行楷入手，未有先刻篆隶者，犹童蒙学书，自然先习行楷，行楷工深，再进篆隶。今人刻行楷尚不精，况篆隶乎？

<div align="right">钱泳《履园丛话》</div>

短笺长卷，意态挥洒，则帖擅其长。界格方严，法书深刻，

则碑据其胜。

<div align="right">阮元①《北碑南帖论》</div>

【注释】

①阮元(1764—1849)，字伯元，号芸台。江苏仪征人。清代经学家、文学家、书法家、金石学家。

盖由隶字变为正书、行草，其转移皆在汉末、魏晋之间；而正书、行草分为南、北两派者，则东晋、宋、齐、梁、陈为南派，赵、燕、魏、齐、周、隋为北派也。南派由钟繇、卫瓘及王羲之、献之、僧虔等，①以至智永、虞世南；北派由钟繇、卫瓘、索靖及崔悦、卢谌、高遵、沈馥、姚元标、赵文深、丁道护等②，以至欧阳询、褚遂良。

<div align="right">阮元《南北书派论》</div>

【注释】

①卫瓘，魏、晋间书法家。僧虔，王僧虔，南朝书法家，王羲之四世族孙。

②崔悦，十六国时期书法家。卢谌，晋代书法家，范阳涿（今河北涿县）人。高遵，北魏书法家。沈馥，北魏书法家。姚元标，北朝书法家。赵文深，北朝书法家，本作赵文渊，唐时因避唐高祖李渊讳改。丁道护，隋代书法家。

晋室南渡，以《宣示表》诸迹为江东书法之祖，然衣带所携者，帖也。帖者，始于卷帛之署书。后世凡一缣半纸珍藏墨迹，皆归之帖。今《阁帖》如钟、王、郗、谢诸书，皆帖也，非碑也。且以南朝敕禁刻碑之事，是以碑碣绝少，惟帖是尚，字全变为真行草书，无复隶古遗意。

<div align="right">阮元《北碑南帖论》</div>

南派乃江左风流，疏放妍妙，长于启牍，减笔至不可识……

北派则是中原古法，拘谨拙陋，长于碑榜。

<div align="right">阮元《南北书派论》</div>

北碑字有定法，而出之自在，故多变态；唐人书无定势，而出之矜持，故形板刻。

<div align="right">包世臣《艺舟双楫》</div>

今人临摹古人书者，统曰临帖。不知帖之名，起于晋而盛于宋，秦汉以前之钟鼎款识，及石鼓等，皆当谓之金石文字。李斯各篆刻，但当谓之摩崖。至两汉以后，树石书丹者，则谓之碑碣，而皆不可以帖名。帖者，始于卷帛之署书，凡后世一缣半纸，珍藏墨迹者，皆归之帖。宋以后阁帖，如钟、王、郗、谢[1]诸书皆帖非碑。

<div align="right">梁章钜[2]《退庵随笔》</div>

【注释】

①钟、王、郗、谢，指钟繇、王羲之、郗愔、谢安。

②梁章钜（1775—1849），字闳中，号退庵。福建长乐人。清代文学家，楹联学开山之祖。著有《楹联丛话》《退庵题跋》等。

古今之中，唯南碑与魏为可宗。可宗为何？曰：有十美，一曰魄力雄强，二曰气象浑穆，三曰笔法跳跃，四曰点画峻厚，五曰意态奇逸，六曰精神飞动，七曰兴趣酣足，八曰骨法洞达，九曰结构天成，十曰血肉丰美。是十美者，唯魏碑、南碑有之。

<div align="right">康有为《广艺舟双楫》</div>

凡魏碑，随取一家，皆足成体，尽合诸家，则为具美。虽南碑之绵丽，齐碑之逋峭[1]，隋碑洞达，皆涵盖停蓄，蕴于其中。故言魏碑，虽无南碑及齐、周、隋碑，亦无不可。

<div align="right">康有为《广艺舟双楫》</div>

【注释】

①逋峭：同"峬峭"。本为屋柱曲折貌，引申为风致、文笔优美。

董文敏书学全是帖学，故书碑便见轻弱无骨干，以于碑学少工力故也。国初书家无不学董者，故简札妍雅，而一书碑便见搔首弄姿之态，此大可叹也。

<div align="right">李瑞清《玉梅花庵书断》</div>

【疏】

当刘裕在建康废晋自立的时候，鲜卑拓跋氏也挥戈逐步征服了北方中国。从此，南北开始了长达近二百年的对峙。南北有着不同的风土和人情，这些差别自然反映在当时书家的笔下。北齐颜之推《颜氏家训·杂艺篇》中论述道："晋宋以来，多能书者，故其时俗，递相染尚。所有部帙，楷正可观，不无俗字，非为大损。至梁天监之间，斯风未变。大同之末，讹替滋生。""北朝丧乱之余，书迹鄙陋，加以专辄造字，猥拙甚于江南。"自唐初将王羲之定为书法正统以来，人们对东晋书法珍若拱璧，北朝书法及书法家几乎无人问津。至宋代欧阳修纂《集古录》云："南朝士人，气尚卑弱，率以纤劲清媚为佳。自隋以前，碑志文辞鄙浅，又多言浮屠，然其字画往往工妙。"其《集古录》很多言论是直接针对书法工拙的，尤其是对北朝一些石刻书法作品给予了关注，并从前人不太关注的北魏、北齐乃至隋朝的碑刻中发现其中的书法价值，这无疑扩展了书法的视野。南宋赵孟坚《论书》则说得更为明确："晋宋而下，分而南北……北方多朴，有隶体，无晋逸雅"。

自唐代开始，论书者多以"二王"以来的传统为正宗，北碑则乏人问津，黄伯思甚至批评北碑有"毡裘气"。宋代欧阳修《集古录》对金石学的研究同时引发了后人对金石书法的兴趣。清初，随着朱彝尊、郑簠等学者对金石研究的不断深入，汉代碑刻书法的价值也渐渐为有识之士所重视，并由此推动了隶书在清初的复兴。从欧阳修开始意识到北碑书法的艺术价值，此后清初陈奕禧等人也对魏碑加以推崇，至阮元、康有为旗帜鲜明地张扬碑学，逐渐变成了一种明确的书法理论。

元明赵孟頫、董其昌后，学书者专以姿媚为尚，北碑一度鲜有人关注。清初陈奕禧指出"二王"之外还有另一条书法发展的途径——北碑，他在书法的审美上突破了元明以来帖学风气笼罩下专取妍媚的风尚，发现北朝书法散发的那种奇崛而又古朴的自然之美。至阮元《南北书派论》《北碑南帖论》出，当时书学界对于

"北碑"开始关注。在此之后，碑学一派力矫元明以来媚俗卑弱的传统帖学书风，将一种宏大、刚健的气质融入书写中，在金石学的迅速发展下，士人们开始推重秦汉篆隶，碑学则借助篆隶和魏碑的高古形式，突破了数百年来帖学"清秀""秀媚"的单一格局。

阮元从书法史的角度考察，将书法分为两大流派——北碑与南帖。由于地域的差异，南朝文人注重各方面的文化素养，崇尚风流蕴藉，并且"敕禁刻碑之事，是以碑碣绝少，惟帖是尚"，而北朝"族望质朴，不尚风流，拘守旧法，罕肯通变"，加上"东汉山川庙墓，无不刊石勒铭，最有矩法。降及西晋北朝，中原汉碑林立，学者慕之，转相摩习"。阮元认为魏晋南北朝之间已出现地域书风的明显差异，并将南北风格作出总结，即"南派乃江左风流，疏放妍妙，长于启牍……北派则是中原古法，拘谨拙陋，长于碑榜"。在《北碑南帖论》中也说："短笺长卷，意态挥洒，则帖擅其长。界格方严，法书深刻，则碑据其胜。"尽管阮元更偏向于"北碑"，但同时又承认北碑与南帖各有千秋。

继阮元之后，对于南北书派论有诸多人前呼后应，尤其包世臣《艺舟双楫》和康有为《广艺舟双楫》构成书坛尊碑抑帖的两大"双楫"，碑派占据上风。包世臣认为北碑能于刚健中寓妩媚，欹侧中见平衡，以雄强厚重取代秀劲精巧，纠正"董赵皆陋"的书风。他从笔法、结体、用墨等方面深入钻研探美，力颂北碑。包世臣认为具有"篆分遗意"的笔法愈到后世愈趋浇薄，唯六朝人书尚能保存较多："大凡六朝相传笔法，起处无尖锋亦无驻痕，收处无缺笔，亦无挫锋，此所谓不失篆分遗意者。"他还指出："北朝人书，落笔峻而结体庄和，行墨涩而取势排宕。万毫齐力，故能峻；五指齐力，故能涩。"并且包世臣还把奠定北碑功业者——邓石如的书法推为"神品"，这就为清中后期的书坛树起了创作和理论的一面大旗。

康有为对碑版刻石"雄强、浑穆、峻厚"的气质推崇备至："魏碑无不佳者，虽穷乡儿女造像，而骨肉峻宕，拙厚中皆有异态。"

对康有为来说，即使是"穷乡儿女造像"，其蕴含的生命力和美感也是不可比拟的。康有为写道："书至南北朝，隶楷行草，体变各极，奇伟婉丽，意态斯备，至矣！观斯止矣。"且列举"笔墨精神""考隶楷之变""各体毕备"等五条尊碑理由。我们可以看到他鲜明的审美倾向，即对唐以前"茂密苍深、朴茂雄逸"风格的激赏，以及对唐以后媚姿、薄弱书风的诟病。由此，雄强一路的书法风格成为主流。

碑派书法理论不仅确立了南北朝碑刻书法的历史地位，改变了长期以来以帖为主的继承路径，同时也改变了书法继承与发展的方向。魏晋以来所建立的名家等级秩序范围被突破了，以人为中心的书法研究转向以作品为中心的书体及艺术形式之研究，古拙阳刚之美渐渐占据主流，王羲之定于一尊的地位也随之黯淡。从近处看，碑派书法理论及书法实践真正完成了对赵、董秀逸书法风格的改造。(甘中流《中国书法批评史》)

就推崇碑派者们来说，在对唐朝以后书法的反思中，他们为古老的书学找出一条途径，作为对于传统的继承和改变书法发展的方向，他们的努力在清朝中后期乃至当今的书法中已经体现了出来。这场运动式的革新改变了宋朝以后书法逐渐文雅化的格局，走出了书斋，使书法不依赖于更多的社会因素，但是碑派过分地强调碑刻作品的意义，把碑和帖对立起来。这种单纯的崇碑抑帖的观点为民国时期的一些书法理论家所诟病，并加以修正。其实早在明代，赵宧光就在《寒山帚谈》中谈道："凡临仿拓本，要须作真迹想，临仿后人镌刻，要须作古人佳帖想，否则瀸染其失处，大谬也。如模糊混杂，乃剥蚀误之；挑踢狂肆，乃俗学改作。故凡仿一代人书，须致此心于彼时风气中，始不失汉魏晋唐规范。不然，名为学古，都成杜撰，即使成就，不过宋元波折而已。"就书法史而言，无论崇帖还是崇碑，都有其自身的历史背景，对于当代学书者，无论习碑还是临帖，均当"透过刀锋看笔锋"，并想见古人"挥运之时"，如此，则可谓善学。

（四）论历代名家

1. 王羲之

王羲之，晋右军将军、会稽内史，博精群法，特善草隶。羊欣云："古今莫二。"

<div align="right">羊欣①《采古来能书人名》</div>

【注释】

①羊欣（370—442），字敬元。泰山南城（今山东费县西南）人。南朝书法家。

义之书，在始未有奇殊，不胜庾翼①、郗愔②，迨其末年，乃造其极。尝以章草答庾亮③，亮以示翼，翼叹服。因与义之书云："吾昔有伯英章草书十纸，过江亡失，常痛妙迹永绝，忽见足下答家兄书，焕若神明，顿还旧观。"

<div align="right">虞龢④《论书表》</div>

【注释】

①庾翼，字稚恭。颍川鄢陵（今河南鄢陵西北）人。庾亮弟。其书法初与王羲之比肩。

②郗愔，字方回。高平金乡（今属山东）人，东晋时任临海太守。王羲之的妻弟，善章草、隶、草书。

③庾亮（288—340），字元规。颍川鄢陵（今河南鄢陵西北）人，庾翼之兄。东晋文学家。

④虞龢，会稽余姚（今属浙江）人。南朝宋泰始年间书法家。

王右军书如谢家子弟①，纵复不端正者，爽爽有一种风气。

<div align="right">袁昂②《古今书评》</div>

【注释】

①谢家子弟：王、谢为东晋最大士族，人称谢安、谢石之后代为谢家子弟。

②袁昂（461—540），字千里。扶乐（今属河南）人，一说陈郡阳夏
人。南朝书法家。

　　王羲之书字势雄逸，如龙跳天门，虎卧凤阙①，故历代宝之，
永以为训。

<div style="text-align:right">萧衍②《古今书人优劣评》</div>

【注释】

①龙跳天门，虎卧凤阙：此语原是袁昂《古今书评》中评萧思话的
　行书："走墨连绵，字势屈强，若龙跳天门，虎卧凤阙。"袁昂以
　"走墨连绵"解释龙跳天门，以"字势屈强"解释虎卧凤阙。"虎卧凤
　阙"，乃是形容笔法的雄强。

②萧衍（464—549），即梁武帝。字叔达。南兰陵（今江苏常州西
　北）人。长于文学，善乐律，精书法。

　　王（羲之）工夫不及张（芝），天然过之；天然不及钟（繇），工
夫过之。羊欣云：贵越群品，古今莫二，兼撮①众法，备成一家。
若孔门②以书，三子入室③矣。允为上之上④。

<div style="text-align:right">庾肩吾《书品论》</div>

【注释】

①撮：取来，吸取。

②孔门：古代大教育家孔子的门下。

③三子入室：三子，指王羲之和张、钟。入室，本出于《论语·先
　进》，后用以比喻学问或技艺的成就达到精深阶段。

④允为上之上：诚然是上品里的最上等。

　　详察古今，研精篆、素，尽善尽美，其惟王逸少乎！观其点
曳之工，裁成之妙，烟霏露结，状若断而还连；凤翥①龙蟠，势如
斜而反直。玩之不觉为倦，览之莫识其端。心慕手追，此人而已。

其余区区之类，何足论哉！

<div align="right">李世民《王羲之传论》</div>

【注释】

①凤翥：凤凰高举飞翔。

是以右军之书，末年多妙，当缘思虑通审^①，志气和平，不激不厉，而风规自远。子敬已下，莫不鼓努为力，标置成体，岂独工用不侔^②，亦乃神情悬隔者也。

<div align="right">孙过庭《书谱》</div>

【注释】

①通审：通达缜密。

②侔：相等、齐。

若逸气^①纵横，则羲谢于献；若簪裾礼乐^②，则献不继羲。虽诸家之法悉殊，而子敬为遒拔。

<div align="right">张怀瓘《书断》</div>

【注释】

①逸气：超脱世俗的气概、气度。

②簪裾礼乐：此喻王羲之书法高雅而中正平和。簪裾，古代头饰、服饰，借指显贵。礼乐，礼和乐。古代帝王常用兴礼乐为手段以求达到尊卑有序、远近和合的统治目的。

逸少秉真行之要，子敬执行草之权^①，父之灵和，子之神俊，皆古今独绝也。

<div align="right">张怀瓘《书议》</div>

【注释】

①要、权：在这里都是指决定权、代表性。

惟逸少笔迹遒润，独擅一家之美，天质自然，丰神盖代。且其

道微而味薄，固常人莫之能学；其理隐而意深，故天下寡于知音。

<div align="right">张怀瓘《书议》</div>

晋世右军，特出不群，颖悟斯道，乃除繁就省，创立制度，谓之新草，今传《十七帖》是也。

<div align="right">蔡希综《法书论》</div>

右军真、行、章草、稿[1]，无不曲当其妙处，往时书家置论，以为右军真、行皆入神品，稿书乃入能品，不知凭何便作此语。

右军笔法如孟子道性善[2]，庄周谈自然[3]，纵说横说，无不如意，非复可以常理拘之。

<div align="right">黄庭坚《山谷全书》</div>

【注释】

①稿：稿书，又名稿草书，因书写时多涂改而潦草，故名。

②孟子道性善：孟子，名轲，字子舆。战国时期鲁国人，思想家、教育家，儒家学派代表人物。其在人性论问题上，坚持性善之说。

③庄周谈自然：庄周是战国时期思想家、哲学家和文学家。道家学说的主要创始人。与道家始祖老子并称为"老庄"，他们的哲学思想体系，崇尚自然天性。

《乐毅论》纵横驰骋，不似小字；《瘗鹤铭》法度森严，不似大家。所以不可仰望也。

<div align="right">陆游《论学二王书》</div>

晋人风度不凡，于书亦然。右军又晋人之龙虎也。观其锋藏势逸，如万兵衔枚[1]，申令素定，摧坚陷阵，初不劳力。盖胸中自无滞碍，故形于外者乃尔。

<div align="right">周必大[2]《益国周文忠公全集》</div>

【注释】

①万兵衔枚：古代军队行军时，让士兵口中横衔着枚，防止说话。枚，形如筷子，两端有带可系。

②周必大（1126—1204），字子充，自号平园老叟。吉州庐陵（今江西吉安）人。南宋学者。博学多才，著作繁富，后人汇编为《益国周文忠公全集》。

《十七帖》：玩其笔意，从容衍裕①，而气象超然，不与法缚，不求法脱，真所谓——从自己胸襟流出者。窃意书家者流，虽知其美，而未必知其所以美也。

<div align="right">朱熹《朱子大全》</div>

【注释】

①衍裕：广博深厚，丰盛而宽裕的样子。

学书家视《兰亭》，犹学道者之于语、孟①。羲献余书非不佳，惟此得其自然，而兼具众美。非勉强求工者所及也。

<div align="right">方孝孺②《逊志斋集》</div>

【注释】

①语、孟：《论语》《孟子》。

②方孝孺（1357—1402），字希直，号逊志。宁海（今属浙江）人，明代文学家。以文章、理学名世，亦工书法。著有《逊志斋集》。

右军用笔内撅而收敛，故森严而有法。

<div align="right">何良俊《四友斋丛说》</div>

右军之书，后世摹仿者仅能得其圆密，已为至矣。其骨在肉中，趣在法外，紧势游力，淳质古意不可到。故智永、伯施尚能绳其祖武①也；欧、颜不得不变其真；旭、素不得不变其草。永、施之书，学差胜笔；旭、素之书，笔多学少。学非谓积习也，乃

渊源耳。

<div align="right">王世贞《艺苑卮言》</div>

【注释】

①祖武：武，半步，泛指脚步。谓先人的遗迹、事业。

逸少一出，揖让礼乐，森严有法，神采攸焕，正奇混成也。

<div align="right">项穆《书法雅言》</div>

右军书如凤翥鸾翔，似奇反正。

<div align="right">董其昌《画禅室随笔》</div>

王逸少力兼众美，会成一家，号为书圣。

<div align="right">宋曹《论草书》</div>

右军平生神妙，一卷《兰亭》宣泄殆尽。《圣教》有《兰亭》之变化，无其专谨；有《兰亭》之郎彻，无其遒厚。无美不臻，莫可端倪，其惟《禊帖》乎！具体而微，厥惟《圣教》，从《圣教》学《兰亭》，乃有入处。

<div align="right">王澍《论书剩语》</div>

右军字大小、长短、匾狭，均各还体态，率其自然。

<div align="right">梁𪩘《承晋斋积闻录》</div>

尝论右军真、行、草法皆出汉分，深入中郎①。大令真、行、草法导源秦篆，妙接丞相。

右军作草如真，作真如草，为百世学书人立极②。

<div align="right">包世臣《艺舟双楫》</div>

【注释】

①中郎，即蔡邕，汉献帝时曾拜左中郎将，故后人也称他"蔡中郎"。

②立极：树立最高准则。

二王真行草俱存，用笔之变备矣，然未尝出裹笔也。

<div align="right">包世臣《艺舟双楫》</div>

惟右军书醇粹之中清雄之气，俯视一切，所以为千古字学之圣。

<div align="right">周星莲《临池管见》</div>

右军曰："予少学卫夫人书，将谓大能①。及渡江，北游名山，见李斯、曹喜②等书，又之许下见钟繇、梁鹄③书，又之洛下见蔡邕《石经》三体④，又于从兄处见张昶《华岳碑》，遂改本师，于众碑学习焉。"右军所采之博，所师之古如此，今人未尝师右军之所师，岂能步趋右军也？

<div align="right">康有为《广艺舟双楫》</div>

【注释】

①大能：大好，大有才能。

②曹喜，字仲则。东汉扶风平陵人，汉章帝时为秘书郎。工篆、隶，尤以创悬针垂露之法著名。

③梁鹄，字孟皇。安定乌氏（今甘肃平凉）人。东汉书法家，少好书，受法于师宜官，以善八分知名。相传魏武帝曹操酷爱梁鹄书，悬于帐中及以钉壁玩之，以为胜师宜官，魏宫殿题署，多出梁鹄手笔。

④《石经》三体：三国魏正始二年（241）刻石，以古篆、小篆与隶书三种书体刻同文碑文，相传是蔡邕所书。

2. 王献之

王献之，晋中书令。善隶、稿①，骨势不及父，而媚趣②过之。

<div align="right">羊欣《采古来能书人名》</div>

【注释】

①隶、稿：此处"隶"指楷书，"稿"指稿草书。

②媚趣：美好悦目的笔墨趣味。

献之始学父书，正体乃不相似。至于绝笔①章草，殊相拟类，笔迹流怿②，宛转妍媚，乃欲过之。

<div align="right">虞龢《论书表》</div>

【注释】

①绝笔：此处指章草的笔画多断少连，字与字之间也不像今草那样多字相连而不断。绝，断。

②流怿：流畅而华美。怿，喜悦。

王子敬书如河洛间少年①，虽皆充悦②，而举体沓拖③，殊不可耐。

<div align="right">袁昂《古今书评》</div>

【注释】

①河洛间少年：河洛，指黄河和洛河。黄河、洛河流域，也就是中原地带。按照秦汉时代的民俗，在一定时候，倜傥风流、骄娇华美的青年男女聚集在一起，率性交欢，"玩庶且富，娱乐无疆"。这种民风开放使河、洛少年享受愉悦，但他们不免有点故作声势，使人难以忍受。袁昂暗喻王献之书法虽然笔势飞动，雄武神纵，所谓"一笔书"不免有点拖拉做作。

②充悦：形容精神焕发。

③沓拖：拖拉，不利落。

献之虽有父风，殊非新巧。观其字势疏瘦，如隆冬之枯树；览其笔踪拘束，若严家之饿隶①。其枯树也，虽槎枒②而无屈伸；其饿隶也，则羁嬴③而不放纵。兼斯二者，固翰墨之病欤！

<div align="right">李世民《王羲之传论》</div>

【注释】

①饿隶：饥饿之徒。

②槎枒：树的杈枝。

③羁赢：羁，束缚、拘束。赢，瘦弱。

　　子敬草书，逸气过父，如丹穴凤舞，清泉龙跃，倏忽变化，莫知所自；或蹴①海移山，翻涛簸岳。故谢安石谓“公②当胜右军”。

<div align="right">李嗣真③《书后品》</div>

【注释】

①蹴：踢，踩。

②公：指王献之。

③李嗣真（？—696），字承胄。唐代书画家，著有《书后品》。

　　子敬才高识远，行、草之外，更开一门……子敬之法，非草非行，流便于草，开张①于行，草又处其中间……有若风行雨散，润色开花，笔法、体势之中，最为风流者也。

<div align="right">张怀瓘《书议》</div>

【注释】

①开张：开扩、拓展。

　　余尝以右军父子草书比之文章：右军似左氏①，大令似庄周也。由晋以来，难得脱然都无风尘气似二王者，惟颜鲁公、杨少师仿佛大令尔。

<div align="right">黄庭坚《山谷全书》</div>

【注释】

①左氏：左丘明。相传《春秋左氏传》为左丘明著。

　　袁袤云，右军用笔内撅而收敛，故森严而有法。大令用笔外拓而开扩，故散朗而多姿。

<div align="right">何良俊《四友斋丛说》</div>

宋齐之际，右军几为大令所掩。梁武一评，右军复伸，唐文再评，大令大损。若唐文之论，是偏好语，不足以服大令心也。人谓右军内擫，故森严而有法；大令外拓，故散朗而多姿。法自兼姿，姿不能无累法也。后人学右军，终不能似大令，已自逗漏李北海、苏眉山、赵吴兴笔。然则大令之于右军，直父子耳，不可称伯仲也。

<div style="text-align:right">王世贞《艺苑卮言》</div>

子敬始和父韵①，后宗②伯英，风神散逸，爽朗多姿……书至子敬，尚奇③之门开矣。

<div style="text-align:right">项穆《书法雅言》</div>

【注释】

①和父韵：学习模仿父亲的风韵。父，王羲之。

②宗：尊崇、学习。

③尚奇：意为提倡与众不同、出人意外。

或法天地之回旋，或象龙蛇之夭矫；回旋者其用圆，夭矫者其势长。右军之作，取圆者多；大令之章，于长为近。其在唐人孙虔礼，得法于右军者也。长史、藏真，得法于大令者也。

<div style="text-align:right">李兆洛①《养一斋文集》</div>

【注释】

①李兆洛（1769—1841），字申耆。阳湖（今属江苏常州）人。清代学者。

大令《洛神十三行》……不惟以妍妙胜也。其《保母》砖志，近代虽只有摹本，却尚存劲质之意。学晋书者，尤当以劲质①先之。

<div style="text-align:right">刘熙载《艺概》</div>

【注释】

①劲质：刚健、质朴。

3. 欧阳询

询书不择纸笔，皆得如意。

<div align="right">虞世南《北堂书钞》</div>

欧阳书若草里蛇惊，云间电发。又如金刚瞋目，力士挥拳。

<div align="right">韦续①《墨薮》</div>

【注释】

①韦续，唐代书法家。生平事迹不详。

（询）八体尽能，笔力劲险，篆体尤精。高丽爱其书，遣使请焉。神尧①叹曰：不意询之书名远播夷狄，彼观其迹，固谓其形魁梧耶②。飞白冠绝，峻于古人，有龙蛇战斗之象，云雾轻浓之势。风旋电激，掀举③若神。真行之书，虽于大令亦别成一体，森森④焉若武库矛戟，风神严于智永，润色寡于虞世南。其草书迭宕流通，示之二王，可为动色。

<div align="right">张怀瓘《书断》</div>

【注释】

①神尧：唐代对唐高祖李渊的尊称。

②固谓其形魁梧耶：史传欧阳询身形矮小，其貌不扬。

③掀举：飞动的样子。

④森森：形容威严可畏。

欧阳询初效王羲之书，后险劲过之，因自名其体。尺牍所传，人以为法。

<div align="right">《新唐书》</div>

欧阳率更《鄱阳帖》，用笔妙于起倒。

<div align="right">黄庭坚《山谷全书》</div>

道士陈景元①字太虚……尝与蔡卞论古今书法，至欧阳询则曰，世皆知其体方，而莫知其笔圆。

《宣和书谱》

【注释】

①陈景元，字太虚，号碧虚子。北宋道士。博古通今，诗书画名重一时。

信本①书清劲秀健，古今一人……唐贞观间能书者，欧阳率更为最善。而《邕禅师塔铭》②，又其最善者也。

赵孟頫《松雪斋集》

【注释】

①信本，即欧阳询，字信本。

②《邕禅师塔铭》：全称《化度寺邕禅师舍利塔铭》，一般简称《化度寺碑》。

楷书之盛，肇自李唐。若欧、虞、褚、薛，尤其著者也。余谓欧公当为三家之冠，盖其同得右军运笔之妙谛。

虞集①《道园学古录》

【注释】

①虞集（1272—1348），字伯生，人称邵庵先生。仁寿（今属四川）人。元代学者、文学家、书法家。

率更初学王逸少书，后渐变其体，笔力险劲，为一时之绝。人得其尺牍，咸以为楷范。其《梦奠帖》，劲险刻厉，森森然若武库之戈戟，向背转折，浑得二王风气，世之欧行第一书也。

郭畀①《客杭日记》

【注释】

①郭畀（1280—1335），字天锡，号云山。居京口（今江苏镇江）。元代书画家。

长沙欧阳信本书，在唐许为妙品。郑樵《金石略》所载凡二十三种，然《僧邕塔铭》尤信本得意书。

<div align="right">宋濂《宋学士文集》</div>

虞文靖公论欧阳率更书如深山道人，肌肤若冰雪，绰约如处子者，以其瘦硬通神之可贵也。《醴泉观铭》外坚正而内混融，实得右军兰亭笔意。

<div align="right">郑真①《荥阳外史集》</div>

【注释】

①郑真，字千之，号荥阳外史。浙江鄞县（今浙江宁波）人。明代学者。

询书骨气劲峭，法度严整。论者谓虞得晋风之飘逸、欧得晋之规矩。观《皇甫君碑》，其振发动荡，岂非逸哉？非所谓"不逾矩"者乎？初学者师此以立本，而后入虞、入永、入钟王，有所持循而成功不难也。

<div align="right">杨士奇①《东里全集》</div>

【注释】

①杨士奇（1366—1444），名寓，字士奇，号东里。江西泰和（今江西泰和）人。明代学者。

欧之正书，秾纤得度，刚劲不挠，点画工妙，意态精密，杰出当世。

<div align="right">莫是龙①《莫廷韩集》</div>

【注释】

①莫是龙（？—1587），字云卿，后以字行。又字廷韩，号秋水。松江华亭（今上海）人。明代书法家。

《书断》谓率更正书出大令，森森焉若武库矛戟。虞永兴称其不

择纸笔，皆能如意。高丽亦知爱，遣使请之，其名大若此。然太伤瘦险，古法小变。独《醴泉铭》遒劲之中，不失婉润，尤为合作。

<div align="right">王世贞《弇州四部稿》</div>

此帖（《九成宫醴泉铭》）如深山至人，瘦硬清寒，而神气充腴，能令王公屈膝，非他刻可方驾也。

<div align="right">陈继儒《眉公全集》</div>

欧书《皇甫君》遒劲，此碑婉润，允为正书第一。宋赵子固谓率更《化度》《醴泉》为楷法第一，今岿然独存者，《醴泉》耳。

<div align="right">赵崡①《石墨镌华》</div>

【注释】

①赵崡（1564—1618），字子函，一字屏国，号中南敦物山人。陕西盩厔（今陕西周至）人。明代金石学家。

信本碑版方严莫过于《邕禅师》，秀劲莫过于《醴泉铭》，险峭莫过于《皇甫诞碑》，而险绝尤为难，此《皇甫碑》所以贵也。

<div align="right">杨宾《大瓢偶笔》</div>

欧书以圆劲之笔为性情，而以方整之笔为形貌。其淳古处乃直根抵篆隶。

<div align="right">翁方纲《复初斋文集》</div>

率更正书《皇甫》《虞恭》，皆前半毅力，入后渐归轻敛。虽以《化度》淳古无上之品，亦后半敛于前半，此其自成笔格，终身如一者也。惟《醴泉铭》前半遒劲，后半宽和，与诸碑之前舒后敛者不同，岂以奉敕之书，为表瑞而作，抑以字势稍大，故不归敛而归于舒妥。要之，合其结体，权其章法，是率更平生特出匠意之构，千门万户，规矩方圆之至者矣。斯所以范围诸家、程序百代

也。善学欧书者，终以师其淳古为第一义，而善学《醴泉》者，正不可不知此义耳。

<div align="right">翁方纲《复初斋文集》</div>

4. 虞世南

虞世南萧散洒落，真草惟命。如罗绮娇春，鹓鸿戏沼，故当子云之上。

<div align="right">李嗣真《书后品》</div>

（虞世南）书得大令之宏观，含五方之正色[1]，姿荣秀出，智勇在焉……行草之际，尤偏所工，及其暮齿，加以遒逸……欧之于虞，可谓智均力敌……虞则内含刚柔，欧则外露筋骨，君子藏器[2]，以虞为优。

<div align="right">张怀瓘《书断》</div>

【注释】

①五方之正色：五方，指东西南北中。正色，代表五方的青、赤、黄、白、黑五种颜色。五方之正色，这里喻指虞世南的书法典雅中正，有庙堂之气。

②君子藏器：《周易》："君子藏器于身，待时而动。"意思是君子有卓越的才能，超群的技艺，不到处炫耀，而是在必要的时刻把才能或技艺施展出来。

永兴超出，下笔如神。不落疏慢[1]，无惭世珍。然则壮文几而老成，与贞白而德邻。如层台缓步，高谢风尘，篆、焕嗣圣，体多拘检，如彼斌玞[2]，乱其琬琰[3]。

<div align="right">窦臮[4]《述书赋》</div>

【注释】

①疏慢：粗糙，轻忽、怠慢。

②斌玞：像玉的美石。

③琬琰：泛指美玉，也比喻品德、文词的美。

④窦臮，字长灵。扶风（陕西麟游）人。窦蒙弟。唐代书法家。

虞世南书，体段遒媚，举止不凡，能中更能，妙中更妙。

<div align="right">韦续《墨薮》</div>

释智永善书，得王羲之法，世南往师焉，于是专心不懈，妙得其体。晚年正书，遂与王羲之相先后。当时与欧阳询皆以书称，议者以谓欧之与虞，智均力敌，虞则内含刚柔，欧则外露筋骨，君子藏器，以虞为优。盖世南作字，不择纸笔，皆能如志，立意沈粹，若登太华，百盘九折，委屈而入杳冥。或以比罗绮娇春，鹓鸿戏海，层台缓步，高谢风尘。其亦善知书者。

<div align="right">《宣和书谱》</div>

欧、虞、褚皆深得书理。然信本伤于劲利，伯施①过于纯熟，登善②少开合之势。

<div align="right">郑杓《衍极》</div>

【注释】

①伯施，即虞世南。

②登善，即褚遂良。

永兴公书，接魏晋之绪，启盛唐之作。六七百年来，真迹世已绝少，存者墨本，人间想望仿佛①，岂复见此②神妙造极者！

<div align="right">虞集《道园学古录》</div>

【注释】

①仿佛：好像，看不真切。

②此：指所评虞世南作品。

徐浩云：虞得王之筋，褚得王之肉，欧得王之骨。夫鹰隼之

彩而翰飞戾天，骨劲而气健也；翚翟①备色而翱翔百步，肉丰而力沉也。若藻曜②而高翔，书之凤凰矣。欧、虞为鹰隼，褚、薛为翚翟，书之凤凰，非右军而谁？

<div align="right">杨慎《墨池琐录》</div>

【注释】

①翚翟：泛指野鸡。翚，有飞翔意。

②藻曜：绚丽多彩。

永兴亲受笔诀于永禅师，当时进呈石本，唐太宗以右军黄玉印赐之，今谢表勒在《群玉堂帖》，好事者合观之，可以知伯施书矣。

<div align="right">盛时泰①《玄牍记》</div>

【注释】

①盛时泰（1519—1578），字仲交，号云浦。上元（今江苏南京）人。明代书画家。

昔人于永兴、率更书，俱登品神、妙间，而往往左祖①永兴。余初不伏②之，以虞之肉，似未胜欧骨。晚得永兴《汝南公主志铭》草一阅，见其萧散虚和，风流姿态，种种有笔外意。高可以并《兰亭诗序》，卑亦在《枯树》③上游。

<div align="right">王世贞《弇州山人续稿》</div>

【注释】

①左祖：偏护某一方。

②伏：通"服"。

③《枯树》：指褚遂良行书《枯树赋》，有刻本传世。

虞书入妙品，评者谓其德邻贞白，又谓与欧阳率更齐名而专体过之，如层台缓步，高谢风尘。又如行人妙选，罕有失辞。特其传世颇少。尝见贾耽相公极称虞笔，末云《孔子庙堂碑》，青箱

中至宝而已。

<div style="text-align: right">王世贞《弇州四部稿》</div>

虞永兴尝自谓于"道"字有悟，盖于发笔处出锋，如抽刀断水，正与颜太师"锥画沙""屋漏痕"同趣。

<div style="text-align: right">董其昌《画禅室随笔》</div>

此碑重刻于宋初，盖已失其本真矣，而清和圆劲，不使气质，不立间架，虚而委蛇，行所无事，尚足照快一世，歘流百代，不知唐刻原本，妙更何如，驰仰未已。回视欧褚，犹觉有笔墨痕迹在，未若永兴之书以无结构为结构，无所用力而自右军心法也。

<div style="text-align: right">王澍《虚舟题跋》</div>

草参篆籀，如怀素是也。而右军之草书，转多折笔，间参八分。楷参八分如欧阳询、褚遂良是也，而智永、虞世南、颜真卿楷，皆折作转笔，则又兼篆籀。以此见体格多变，宗尚难拘。

<div style="text-align: right">梁巘《承晋斋积闻录》</div>

何义门云，《庙堂碑》是相传江左字体，但未见唐石，其用笔不可考求矣。孙月峰则有峭劲似率更之语，今以此原石验之，乃凝重，非峭劲也。陕本稍得其圆腴，而失其平正；城武本稍平正，而又失其圆腴，世间无虞书他碑可证。

<div style="text-align: right">翁方纲《苏斋题跋》</div>

覃溪[①]论书，以永兴接山阴正传，此说非也。永兴书欹侧取势，宋以后楷法之失，实作俑于永兴。试以智师《千文》与《庙堂碑》对看，格局笔法，一端严，一遍隽，消息所判，明眼人自当辨之。因其气味不恶，又为文皇当日所特赏，遂得名重后世。若论正法眼藏[②]，岂惟不能并轨欧颜，即褚薛亦尚胜之。余虽久持此

论，而自覃溪、春湖两先生表彰《庙堂》，致学者翕然从之，皆成荣咨道之癖，余不能夺也。

<div align="right">何绍基《东洲草堂金石跋》</div>

【注释】

①覃溪，即翁方纲，号覃溪。

②正法眼藏：佛教至高妙论。借指事物的诀要、精义。此指书法真缔。

永兴书出于智永，故不外耀锋芒，而内含筋骨。徐季海谓"欧、虞为鹰隼"①，欧之为鹰隼易知，虞之为鹰隼难知也。

论唐人书者，别欧、褚为北派，虞为南派。盖北派本隶，欲以此尊欧、褚也。然虞正自有篆之玉箸②意，特主张北书者不肯道耳。

<div align="right">刘熙载《艺概》</div>

【注释】

①鹰隼：鹰和雕，为凶猛之鸟，这里用来比喻书法的矫健有力。

②玉箸：玉箸篆，其笔画丰润如玉箸。箸，筷子。

5. 褚遂良

褚氏临写右军书，亦为高足。风艳雕刻①，盛为当今所尚。但恨乏自然，功勤精悉耳。

<div align="right">李嗣真《书后品》</div>

【注释】

①雕刻：修饰、琢磨。

（褚遂良）善书，少则服膺虞监①，长则祖述②右军。真书甚得其媚趣，若瑶台青璅③，窅映④春林，美人婵娟⑤，不任乎罗绮。增华绰约⑥，欧、虞谢之。其行、草之间，即居二公之后。

<div align="right">张怀瓘《书断》</div>

【注释】

①虞监，即虞世南，曾官至秘书监。

②祖述：效法遵循前人的学说或行为。

③瑶台青璅：豪华楼台上雕镂的门窗。璅，像玉一样的美石。这里用以比喻褚遂良书法之美。

④睿映：犹远映。睿，眼睛眍进去，喻深远。

⑤婵娟：姿态曼妙优雅的美女。

⑥绰约：姿态柔美貌。这里形容褚遂良书法的优雅之美。

河南①专精，克俭克勤。伏膺《告誓》，锐思猗文。恐无成如画虎，将有类乎效颦。虽价重衣冠，名高内外，浇漓后学，而得无罪乎？

<div align="right">窦臮《述书赋》</div>

【注释】

①河南：褚遂良，曾被封为河南郡公，故称之。

褚遂良书，字里生金，行间玉润，法则温雅，美丽多方。

<div align="right">韦续《墨薮》</div>

《三龛记》，唐兼中书侍郎岑文本撰，起居郎褚遂良书，字书尤奇伟。

<div align="right">欧阳修《欧阳修全集》</div>

褚河南书，清远萧散，微杂隶体。

<div align="right">苏轼《苏轼文集》</div>

其书多法，或敬钟公之体，而古雅绝俗；或师逸少之法，而瘦硬用余；至章草之间，婉美华丽，皆妙品之尤者也。

<div align="right">朱长文《续书断》</div>

昔逸少所受书法，有谓多骨微肉者筋书，多肉微骨者墨猪；多力丰筋者圣，无力无筋者病。河南书者，正得于此，岂所谓瘦硬通神者耶。

<div align="right">董逌《广川书跋》</div>

河南于书，盖天然处胜。故于学虽杂，而本体不失。

<div align="right">董逌《广川书跋》</div>

遂良喜作正书，其摩崖碑在西洛龙门，《孟法师碑》在长安国子监，《圣教序》在长安慈恩塔中，皆世所著闻者。

<div align="right">《宣和书谱》</div>

予家有米元章评书云，善书者历代有之……褚遂良书如熟战御马，举动从人意，而别有一种骄色。

<div align="right">赵彦卫[①]《云麓漫钞》</div>

【注释】

①赵彦卫，字景安。浚仪（今河南开封）人。宋代学者。

褚书在唐贤诸名士书中为秀颖，得羲之之法最多者。真字[①]有隶法，自成一家，非诸人可以比肩[②]。

<div align="right">米友仁[③]《跋雁塔圣教序》</div>

【注释】

①真字：真书，指楷书。

②比肩：并列。

③米友仁（1074—1153），一名尹仁，字元晖。米芾长子。南宋书画家。

褚书《倪宽赞》，容夷婉畅，如得道之士，世尘不能一毫婴[①]之。

河南晚年书，虽瘦实腴。

<div align="right">赵孟坚《彝斋文编》</div>

【注释】

①婴：缠绕，引申为强加。

　　褚遂良书固大佳，不堪自立门户，欲会众长，作入院格。及写《圣教序》专事筋骨，颇异唐法，其惟不似平时之作而已，竟不可解，聊成一体。

<div align="right">赵宦光《寒山帚谈》</div>

　　褚氏登善，始依世南，晚追逸少，遒劲温婉，丰美富艳，第乏天然，过于雕刻。

<div align="right">项穆《书法雅言》</div>

　　《雁塔》本笔力瘦劲，如百岁枯藤，而空明飞动，渣滓尽而清虚来。想其格韵超绝，直欲离纸一寸，律以右军之法，虽不免稍过，要之晴云挂空，仙人啸树，故自飘然，不可攀仰矣。

<div align="right">王澍《虚舟题跋》</div>

　　此碑（《雁塔圣教序》）笔阵飘渺，外人多易目为野趣，然其风趣珊珊，实有千寻瀑布落石泄玉之概，楷书中不易得之境也。郭征君允伯，拟以轻云纤阿，若无若有，形容可谓尽致。

<div align="right">侯仁朔①《侯氏书品》</div>

【注释】

①侯仁朔，字棠阴。陕西郃阳人。清代书法家。

　　褚字瘦硬少沉著，然自是各成一家之极品。褚字生动处即其轻飘处。

<div align="right">梁巘《承晋斋积闻录》</div>

褚书提笔空，运笔灵。瘦硬清挺，自是绝品。然轻浮少沉着，故昔人有"浮薄后学"之议。

<div align="right">梁巘《评书帖》</div>

百练刚化为绕指柔；柔非弱，刚极乃柔。
欧书貌方而意圆，褚书貌柔而意刚，颜书貌厉而意和。

<div align="right">姚孟起《字学臆参》</div>

褚河南书为唐之广大教化主[1]，颜平原得其筋，徐季海之流得其肉。

<div align="right">刘熙载《艺概》</div>

【注释】

①广大教化主：唐张为撰《诗人主客图》，将唐代诗人按作品内容、风格分为六类，各以一人为主。白居易列为第一类诗人之首，尊称为广大教化主。

6. 张旭

张公性嗜酒，豁达无所营[1]。皓首穷草隶，时称太湖精[2]。露顶据胡床[3]，长叫三五声。兴来洒素壁，挥笔如流星。……

<div align="right">李欣[4]《赠张旭》</div>

【注释】

①营：追求、企求。

②太湖精，指张旭，其性豁达嗜酒，每醉，狂呼奔走，乃下笔。因其生长于太湖边的吴县，故时人称为"太湖精"。

③露顶据胡床：露顶，脱帽，指不受礼仪的约束。胡床，古代一种轻便的坐具。

④李欣，东川（今四川雅安）人。唐代诗人。

率府长史张旭，卓然孤立，声被寰中，意象之奇，不能不全

其古制……雄逸气象，是为天纵。又乘兴之后，方肆其笔，或施于壁，或札于屏①，则群象自形，有若飞动。议者以为张公亦小王之再出也。

<div align="right">蔡希综《法书论》</div>

【注释】

①札于屏：将书札写在屏条上。

张长史正书甚谨严，至于草圣，出入有无，风云飞动，势非笔力可到，可谓雄俊不常者耶？

长史笔势，其妙入神，岂俗物可近哉？怀素处其侧，直有仆奴之态，况他人所可拟议。

<div align="right">蔡襄《论书》</div>

张颠草书见于世者，其纵放可怪，近世未有。而《郎官石柱记》独楷字，精劲严重，出于自然……书，一艺耳，至于极者乃能如此。

<div align="right">曾巩①《元丰类稿》</div>

【注释】

①曾巩（1019—1083），字子固。南丰（今属江西）人。北宋文学家，为"唐宋八大家"之一。

张长史草书，颓然天放①，略有点画处，而意态自足，号称"神逸"。今世称善草书者，或不能真行，此大妄也。真生行、行生草，真如立、行如行、草如走，未有未能行立而能走者也。今长安犹有长史真书《郎官石柱记》，作字简远，如晋、宋间人。

<div align="right">苏轼《苏轼文集》</div>

【注释】

①颓然天放：言行疏慢，不拘礼法，放任自然。

僧怀素草工瘦，而长史草工肥；瘦硬易作，肥劲难得也。

<div align="right">黄庭坚《山谷全书》</div>

观张旭所书《千字文》……千状万变，虽左驰右骛[1]，而不离绳矩之内……然后知其真长史书而不虚得名矣。世人观之者，不知其所以好者在此，但视其怪奇，从而效之，失其旨矣。

<div align="right">黄伯思《东观余论》</div>

【注释】

[1]左驰右骛：左右奔跑。这里是形容张旭草书极其奔放、灵动。骛，奔驰。

旭名本以颠草著，至于小楷行书，又不减草字之妙。其草字虽奇怪百出，而求其源流，无一点画不该[1]规矩者，或谓"张颠不颠者"是也。

<div align="right">《宣和书谱》</div>

【注释】

[1]该：古同"赅"，完备、具备。

杨用修云，张旭妙于肥，藏真妙于瘦。以予论之，瘦易而肥难。用修此语未必能真知书者。笔肥则结构易密，笔瘦则结构易疏，此瘦难而肥易也。惟是既成之后，瘦近劲，劲近古；肥易丰，丰近俗耳。伯高之所以妙，在肥而不肉也。

<div align="right">王世贞《艺苑卮言》</div>

颠、素二家，世称"草圣"。然素师清古，于颠为优。颠虽纵逸太甚，然楷法精劲，则过素师三舍矣[1]。人不精楷法，如何妄意作草！

<div align="right">王澍《论书剩语》</div>

【注释】

①三舍：古时"一舍"为三十里，"三舍"为九十里。这里用来比喻
张旭在楷法上超过怀素很多。

张长史云，献之古肥，张旭今瘦。棠谓，肥瘦皆是病，献之
肥中有骨，旭则过于瘦矣。要之，字贵有骨，与其肥也宁瘦。

<div align="right">王棠《知新录》</div>

7. 怀素

（怀素）饮酒以养性，草书以畅志；时酒酣性发，遇寺壁、里
墙、衣裳、器皿靡不书之。

<div align="right">陆羽《僧怀素传》</div>

怀素《自序》，犹能自誉，观者不以其过，信乎其书之工也。
然其为人傥荡①，本不求工，所以能工如此。

<div align="right">苏轼《苏轼文集》</div>

【注释】

①傥荡：放浪不羁、无拘无束。

怀素草书暮年乃不减长史。盖张妙于肥，藏真①妙于瘦。此两
人者，一代草书之冠冕②也。

<div align="right">黄庭坚《山谷全书》</div>

【注释】

①藏真，即怀素，俗姓钱，字藏真。

②冠冕：比喻第一、首位。

怀素草工瘦，而长史草工肥；瘦硬易作，肥劲①难得也。

<div align="right">黄庭坚《山谷全书》</div>

【注释】

①肥劲：指笔画丰腴而笔力遒劲。

怀素书如壮士拔剑，神采动人，而回旋进退，莫不中节①。

<div align="right">米芾《海岳名言》</div>

【注释】

①中节：合乎法度。

怀素书所以妙者，虽率意颠逸，千变万化，终不离魏晋法度故也。后人作草，皆随俗缴绕，不合古法，不识者以为奇，不满识者一笑。此卷是素师肺腑中流出，寻常所见，皆不能及之也。

<div align="right">赵孟頫《跋怀素书帖》</div>

智永、伯施有书学而无书才，颠旭、狂素有书才而无书学，河南、北海有书姿而无书体，平原、诚悬有书力而无书度。

<div align="right">顾坤①《觉非庵笔记》</div>

【注释】

①顾坤，初名陶尊，字尧峻，号思亭。江苏长洲（今苏州吴中）人。清乾隆年间举人，官常州教授。有《觉非庵笔记》《鹤皋草堂集》等。

山谷草法源于怀素，怀素得法于张长史，其妙处在不见起止之痕。前张后黄①，皆当让素师独步②。

<div align="right">何绍基《跋板桥书道情词》</div>

【注释】

①前张后黄：怀素之前有张旭，怀素之后有黄庭坚。

②独步：比喻才艺杰出，无人可以并列。

8. 颜真卿

颜真卿书如锋绝剑摧，惊飞逸势。

<div style="text-align:right">吕总①《续书评》</div>

【注释】

①吕总，号遗名子。唐代人。

鲁公书如荆卿按剑，樊哙拥盾，金刚嗔目，力士挥拳。

<div style="text-align:right">韦续《墨薮》</div>

善法书者，各得右军之一体。真卿得右军之筋，而失于粗鲁。颜书有楷法，而无佳处，正如叉手并脚田舍汉。

<div style="text-align:right">李煜《书述》</div>

斯人忠义出于天性，故其字画刚劲独立，不袭前迹，挺然奇伟，有似其为人。

<div style="text-align:right">欧阳修《欧阳修全集》</div>

颜鲁公书雄秀独出，一变古法，如杜子美诗，格力天纵，奄①有汉魏晋宋以来风流。后之作者，殆难复措手。

鲁公平生写碑，唯《东方朔画赞》为清雄，字间栉比②而不失清远。其后见逸少本，乃知鲁公字字临此书，虽大小相悬，而气韵良是。非自得于书，未易为此言也。

<div style="text-align:right">苏轼《苏轼文集》</div>

【注释】

①奄：包括、覆盖。

②栉比：本意为像梳齿那样密密地排列。这里指字的结构紧凑、茂密。

（鲁公）尤嗜书石，大几咫尺，小亦方寸……碑刻遗迹，存者

最多。故观《中兴颂》则宏伟发扬，状其功德之盛；观《家庙碑》则庄重笃实，见其承家之谨；观《仙坛记》则秀颖超举，象其志气之妙。

<div align="right">朱长文《续书断》</div>

魏、晋而下，始减损笔画以就字势，惟公合篆籀之义理，得分隶之谨严，放而不流，拘而不拙，善之至也。

<div align="right">朱长文《续书断》</div>

鲁公可谓忠烈之臣也，而不居庙堂宰[1]天下，唐之中叶卒多故而不克兴，惜哉！其发于笔翰，则刚毅雄特，体严法备，如忠臣义士，正色立朝，临大节[2]而不可夺也。

<div align="right">朱长文《续书断》</div>

【注释】

①宰：主宰、治理。

②大节：临难不苟的节操。

唐自欧、虞后，能备八法[1]者，独徐会稽与颜太师[2]耳。然会稽多肉，太师多骨。

回视欧、虞、褚、薛、徐、沈辈，皆为法度所窘[3]，岂如鲁公萧然出于绳墨[4]之外，而卒与之合哉！

<div align="right">黄庭坚《山谷全书》</div>

【注释】

①八法：汉字笔画有侧（点）、勒（横）、努（直）、趯（钩）、策（斜画向上）、掠（撇）、啄（右边短撇）、磔（捺），谓之八法。这里代指书法。

②颜太师，即颜真卿，曾被加太子太师衔，故称。

③窘：拘禁、局限。

④绳墨：喻指规矩、法度。

　　鲁公书独得右军父子超轶绝尘处，书家未必谓然，惟翰林苏公见许。

<div align="right">黄庭坚《山谷全书》</div>

　　真卿书如项羽挂甲，樊哙排突，硬弩欲张，铁柱特立，昂然有不可犯之色。
　　颜鲁公行字可教①，真便入俗品。

<div align="right">米芾《海岳名言》</div>

【注释】
　　①可教：有出息，可造就。

　　颜书《争座位帖》有篆籀气①，字字意相联属，诡异飞动，得于意外，世之颜行书第一也。

<div align="right">米芾《宝章待访录》</div>

【注释】
　　①篆籀气：是指大小篆这类书体所散发出来的气象，它既是篆籀技法的外在表现，也是一种整体的审美感观。

　　鲁公于书，其过人处，正在法度备存，而端劲庄持，望之知为盛德君子也。

<div align="right">董逌《广川书跋》</div>

　　公之书人皆知其为可贵，至于正而不拘，庄而不险，从容法度之中，而有闲雅自得之趣，非知书者不能识之，要非言语所能喻也。

<div align="right">方孝孺《逊志斋集》</div>

　　世以公所书《摩崖碑》与《家庙碑》并称，《摩崖》之雄伟，《家庙》之端重，诚为公书之冠。今观诸《家庙碑》，偏旁多用篆隶法，

文亦高古，不但可考其家世，当时官制，所谓"薛王友""柱国"者，亦可概见。噫！是足为千载不朽之传矣。

<div style="text-align: right">郑真《荥阳外史集》</div>

余尝评颜鲁公《家庙碑》，以为今隶中之有玉箸体者，风华骨格，庄密挺秀，真书家至宝。而其文比之生平所结撰，尤自详雅，以语颜氏之后人，则又其家至宝也。

<div style="text-align: right">王世贞《弇州续稿》</div>

鲁公书如《东方画像》《家庙碑》，咸天骨遒峻，风棱射人。《多宝佛塔》结法尤整密，但贵在藏锋，小远大雅，不无佐史之恨耳。

<div style="text-align: right">王世贞《艺苑卮言》</div>

此碑不但有玉箸笔，其结构取外满，亦是篆法。《跋》谓与《画赞》相类，殊不然。此书锋芒最厉，点画间笔笔生峭，想平原忠直气似之，此法在前鲜有，是鲁公创出者。《画赞》笔固圆，与此正不同。若《麻姑碑》或犹稍近。

<div style="text-align: right">孙鑛[1]《书画跋跋》</div>

【注释】

[1]孙鑛，字文融，号月峰。浙江余姚人。明代万历年间书法家、书画理论家，有著作《书画跋跋》传世。

颜清臣蚕头燕尾，宏伟雄深，然沉重不清畅矣。

<div style="text-align: right">项穆《书法雅言》</div>

颜平原屋漏痕、折钗股，谓欲藏锋。后人遂以墨猪当之，皆成偃笔，痴人前不得说梦。

<div style="text-align: right">董其昌《画禅室随笔》</div>

《争座位帖》，宋苏、黄、米、蔡四家书皆仿之。唐时欧、虞、褚、薛诸家，虽刻画二王，不无拘于法度。惟鲁公天真烂漫，姿态横出，深得右军灵和①之致，故为宋一代渊源。余以陕本②漫漶，乃摹此宋拓精好者，刻之《戏鸿堂》③中。

<div align="right">董其昌《画禅室随笔》</div>

【注释】

①右军灵和：唐张怀瓘《书议》云："逸少秉真行之要，子敬执行草之权，父之灵和，子之神俊，皆古今之独绝也。"

②陕本：北宋长安安师文以真迹摹勒刻石，现在陕西西安碑林。因摹刻精妙且真迹失传，好事者皆以该本为据辗转翻刻，故传世诸本以其最为所重。

③《戏鸿堂》：《戏鸿堂帖》。董其昌曾将得到的宋拓《争座位稿》摹勒上石。

余近来临颜书，因悟所谓折钗股、屋漏痕者，惟二王有之。鲁公直入山阴之室，绝去欧、褚轻媚习气。东坡云："诗至于子美，书至于鲁公。"①非虚语也。颜书惟《蔡明远序》尤为沉古，米海岳一生不能仿佛，盖亦为学唐初诸公书，稍乏骨气耳。灯下为此，都不对帖，虽不至入俗，第神采璀璨，即是不及古人处，渐老渐熟，乃造平淡。米老犹隔尘，敢自许逼真乎？题以志吾愧。

<div align="right">董其昌《容台集》</div>

【注释】

①"诗至于子美，书至于鲁公"：苏轼《书吴道子画后》云："诗至于杜子美，文至于韩退之，书至于颜鲁公，画至于吴道子，而古今之变，天下之能事毕矣。"

颜真卿严整第一，稍有一分俗气，唐人独推此公，亦以品第增重耳。《东方朔像赞》①取资右军，故独脱凡骨，碑阴即本色矣。《家庙碑》②名过于实，《多宝塔》③已资多口，疑是刻工之过。公书

颇多，不能详及。

<div align="right">赵宦光《寒山帚谈》</div>

【注释】

①《东方朔像赞》：全称《汉太中大夫东方先生画赞碑》，自署天宝十三载（754）十二月立，为颜真卿四十六岁时所书。

②《家庙碑》：《颜氏家庙碑》，系颜真卿为其父颜惟贞刊立，建中元年（780）刻，为颜真卿晚年书法艺术的代表作，与李阳冰篆额，世称"双璧"。

③《多宝塔》：《多宝塔碑》，天宝十一载（752）刻，岑勋撰文，颜真卿书丹，颜真卿早期成名之作。

鲁公楷书带汉人石经遗意，故云尽虞、褚娟娟之习。

<div align="right">孙承泽《庚子销夏记》</div>

鲁公诸碑惟此字法差小，平易近人，故学书者无不收置一本。王元美云：贵在藏锋，小远大雅，不无佐史之恨，其言诚有然者。

<div align="right">孙承泽《庚子销夏记》</div>

颜鲁公书磊落巍峨，自是台阁中物。米元章不喜颜正书，至今人直以为怪矣。

<div align="right">冯班《钝吟书要》</div>

鲁公书如正人君子，冠佩①而立，望之俨然，即之也温。米元章以为恶俗，妄也，欺人之谈也。

<div align="right">冯班《钝吟书要》</div>

【注释】

①冠佩：指古代官吏的冠和佩饰。

唐人书法多出于隋，隋人书法多出于北魏、北齐。不观魏、

齐碑石，不见欧、褚之所从来。自宋人《阁帖》盛行，世不知有北朝书法矣。即如鲁公楷法，亦从欧、褚北派而来。其源皆出于北朝，而非南朝二王派也。《争坐位帖》如熔金出冶，随地流走，元气浑然，不复以姿媚为念。夫不复以姿媚为念者，其品乃高。所以此帖为行书之极致。

<div align="right">阮元《研经室集》</div>

颜鲁公书最好，以其天趣横生，脚踏实地，继往开来，惟此为最。

<div align="right">、　周星莲《临池管见》</div>

欧、虞、褚三家之长，颜公一手擅之。使欧见《郭家庙碑》[①]，虞、褚见《宋广平碑》[②]，必且抚心高蹈，如师襄之发叹于师文[③]矣。

<div align="right">刘熙载《艺概》</div>

【注释】

①《郭家庙碑》：唐广德二年（764）刊刻，郭子仪为其父建家庙，由颜真卿撰文书碑。

②《宋广平碑》：亦称《宋璟碑》，颜真卿撰并书。唐大历七年（772）立于河北沙河县。宋以后失，明中叶出土时碑断。该碑四面刻，三面为碑文，一面为碑记，共 3700 余字，均为颜真卿楷书。

③抚心高蹈，如师襄之发叹于师文：这里表示激动欣喜之情。高蹈，高举足而顿地。

颜鲁公书，气体质厚，如端人正士，不可亵视。
圆美之间，自有一种风骨，断非他人所及，至晚年则摆脱尽净，高不可攀矣。

<div align="right">杨守敬《学书迩言》</div>

唐初既胎晋为息[①]，终属寄人篱下，未能自立。逮颜鲁公出，

纳古法于新意之中，生新法于古意之外。陶铸万象，隐括众长，与少陵之诗、昌黎之文，皆同为能起八代之衰②者。于是始卓然成为唐代之书。

<div align="right">马宗霍《书林藻鉴》</div>

【注释】

①胎晋为息：胎息，古代道家修炼之术。这里是指唐初的书法以晋代书法为发展的根基。

②八代之衰：苏轼曾在《潮州韩文公庙碑》中称颂韩愈的散文"文起八代之衰"。八代，指东汉、魏、晋、宋、齐、梁、陈、隋。

9. 柳公权

善法书者，各得右军之一体。若虞世南得其美韵，而失其俊迈；欧阳询得其力，而失其温秀；褚遂良得其意，而失于变化；薛稷得其清①，而失于窘拘；颜真卿得其筋，而失于粗鲁；柳公权得其骨，而失于生犷②；徐浩得其肉，而失于俗；李邕得其气，而失于体格；张旭得其法，而失于狂独；献之俱得之，而失于惊急，无蕴藉③态度。此④历代宝之为训，所以复⑤高千古。

<div align="right">李煜《书评》</div>

【注释】

①薛稷，唐代书法家，初唐四家之一，其书瘦劲清挺。

②犷：本谓犬猛恶不可近，引申作凶悍蛮横。

③蕴藉：含蓄不外露。

④此：指《兰亭序》(传唐人摹本)。

⑤复：远。

(柳公权)正书及行楷皆妙品之最，草不失能。盖其法出于颜，而加以遒劲丰润，自名一家，而不及颜之体局宽裕也。

<div align="right">朱长文《续书断》</div>

柳公权师欧，不及远甚，而为丑怪恶札①之祖。自柳世始有俗书。

<div align="right">米芾《海岳名言》</div>

【注释】

①恶札：指粗劣的书法。

柳法遒媚劲健，与颜司徒①媲美。

《玄秘塔铭》②，柳书中之最露筋骨者，遒媚劲健固自不乏，要之晋法亦大变耳。

<div align="right">王世贞《弇州四部稿》</div>

【注释】

①颜司徒，即颜真卿。

②《玄秘塔铭》：即《玄秘塔碑》，为柳公权楷书之代表作，碑现在西安。

颜书贵端，骨露筋藏；柳书贵遒，筋骨尽露。旭、素之后，不得不生晋光、高闲；颜、柳之余，不得不生即之、溥光。

<div align="right">王世贞《艺苑卮言》</div>

智永、伯施有书学而无书才，颠旭、狂素有书才而无书学；河南、北海有书姿而无书礼；平原、诚悬有书力而无书度。

<div align="right">王世贞《艺苑卮言》</div>

（柳公权）书虽极劲健，而不免脱巾露肘之病，大都源出鲁公而多疏，此碑（《玄秘塔碑》）是其尤甚者。

<div align="right">赵崡《石墨镌华》</div>

柳诚悬书，极力变右军法，盖不欲与《褉帖》①面目相似，所谓神奇化为臭腐②，故离之耳。凡人学书，以姿态取媚，鲜能解

此。余于虞、褚、欧，皆曾仿佛③十一，自学柳诚悬，方悟用笔古淡处。自今以往，不得舍柳法而趋右军也。

<div align="right">董其昌《画禅室随笔》</div>

【注释】

①《禊帖》：《兰亭序》别称。以帖中有兰亭修禊事语，故名。

②神奇化为臭腐：美与恶在一定条件下可以互相转化。

③仿佛：效法。

唐初书学，首重欧、虞，至于中叶，盛称颜、柳，两家皆以劲健为宗，柳更清瘦。《玄秘塔》故是诚悬极矜练之作，今石在关中，虽犹如故，然亦已甚矣。

<div align="right">王澍《虚舟题跋》</div>

欧字健劲，其势紧；柳字健劲，其势松。欧字横处略轻，颜字横处全轻，至柳字只求健劲，笔笔用力，虽横处亦与竖同重，此世所谓"颜筋柳骨"也。

<div align="right">梁巘《承晋斋积闻录》</div>

董香光云："学柳诚悬小楷书，方知古人用笔古淡之法。"孙退谷侍郎谓："董公娟秀，终囿于右军，未若柳之脱然能离。"予谓柳书佳处被退谷一语道尽，但娟秀二字未足以概香光。

<div align="right">吴德旋《初月楼论书随笔》</div>

10. 蔡襄

自苏子美①死后，遂觉笔法中绝。近年君谟独步当世，然谦让不肯主盟②。

<div align="right">欧阳修《欧阳修全集》</div>

【注释】

①苏子美，北宋书法家苏舜钦，字子美。

②主盟：倡导并主持某事。

蔡君谟为近世第一，但大字不如小字，草不如真，真不如行也。

蔡君谟书天资既高，积学①深至，心手相应，变态②无穷，遂为本朝第一。然行书最胜，小楷次之，草书又次之，大字又次之，分、隶小劣。

<div align="right">苏轼《苏轼文集》</div>

【注释】

①积学：犹指博学、饱学。

②变态：变化。

君谟作小字，真、行殊佳，至作大字甚病。故东坡云："君谟小字，愈小愈妙；曼卿①大字，愈大愈奇。"

<div align="right">黄庭坚《山谷全书》</div>

【注释】

①曼卿，北宋书法家、文学家石延年，字曼卿。

君谟工字学，而尤长于行。在前辈中自有一种风味，笔甚劲而姿媚有余。

<div align="right">陶宗仪①《书史会要》</div>

【注释】

①陶宗仪，字九成，号南村。黄岩（今属浙江）人。元末明初文学家、书学家。著有《辍耕录》《书史会要》等。

蔡书近二王，其短者略俗耳。劲净而匀，乃其所长。

<div align="right">徐渭《徐渭集》</div>

宋世称能书者，四家独盛。然四家之中，苏蕴藉，黄流丽，

米峭拔，皆令人敛衽①；而蔡公又独以浑厚居其上。

<div align="right">盛时泰《苍润轩碑跋》</div>

【注释】

①令人敛衽：令人肃然起敬。敛衽，提起衣襟夹于带间，表示敬意。

蔡君谟真书卓冠一代，大者端庄浓艳，在鲁公伯仲①间；小者予目中未睹；草帖有绝类晋人者。苏、黄二家，大悖古法。

<div align="right">莫是龙《莫廷韩集》</div>

【注释】

①伯仲：才能相当，不相上下者。

宋人书例称苏、黄、米、蔡。蔡者，谓京①也。后世恶其为人，乃斥之去而进君谟书焉。君谟在苏、黄前，不应列元章后，其为京无疑也。京笔法姿媚，非君谟可比也。

<div align="right">张丑②《清河书画舫》</div>

【注释】

①京，指蔡京（1047—1126），字元长。仙游（今福建仙游）人。北宋宰相、书法家。

②张丑（1577—1643），原名张谦德，后改名丑，字青甫，号米庵。昆山（今江苏昆山）人。明代书画鉴藏家。

书法之变，至宋极矣。然君谟尚有晋、唐余意，苏、黄及米始大变也。

<div align="right">汪砢玉《珊瑚网》</div>

宋人蔡君谟书最佳，今人不重，只缘不学古耳。

<div align="right">冯班《钝吟书要》</div>

蔡端明①为宋一代之冠，即论书法，入欧、颜之室，岂止与

苏、黄、米较优劣已耶？余观其书，圆静中正，无一点拂②不合规矩，有道气象③，望而知其为端人正士也。

<div align="right">蒋和《蒋氏游艺秘录》</div>

【注释】

①蔡端明，即蔡襄，曾官端明殿学士，故名。

②点拂：点画。

③有道气象：此指蔡襄书法合乎规矩道理的气象。

11. 苏轼

兄子瞻幼而好书，老而不倦。自言不及晋人；至唐褚、薛、颜、柳，仿佛近之。

<div align="right">苏辙①《栾城后集》</div>

【注释】

①苏辙（1039—1112），字子由，号颖滨遗老。眉山（今属四川）人。宋代文学家，亦工书法；与父洵、兄轼合称"三苏"。著有《栾城集》等。

东坡书如华岳三峰，卓立参昂，虽造物①之锤炼，不自知其妙也。中年书圆劲而有韵，大似徐会稽；晚年沉着痛快，乃似李北海。此公盖天资解书，比之诗人，是李白之流。

<div align="right">黄庭坚《山谷全书》</div>

【注释】

①造物：大自然。

或云："东坡作戈多成病笔，又腕著而笔卧①，故左秀而右枯。"此又见其管中窥豹②，不识大体。殊不知西子捧心而颦③，虽其病处，乃自成妍。

<div align="right">黄庭坚《山谷全书》</div>

【注释】

①腕著而笔卧：东坡斜管执笔，其下笔时手腕离纸较近，加上苏轼写字时手腕又不大提起，故常有"偃笔"出现。"偃笔"的结果是侧锋的大量出现，这与古人所讲的"笔笔中锋"有相违之处。因此，遭到当时一些士大夫的讽刺。

②管中窥豹：从竹管的小孔里看豹，只看到豹身上的一块斑纹。比喻只看到事物的一部分，或所见不全面、略有所得。

③西子捧心而颦：《庄子·天运》："故西施病心而颦其里，其里之丑人见而美之，归亦捧心而颦其里。"

东坡道人少日学《兰亭》，故其书姿媚似徐季海；至酒酣放浪，竟忘工拙，字特瘦劲似柳诚悬；中岁喜学颜鲁公、杨风子书，其合处不减李北海。本朝善书，自当推为第一。

余谓东坡书，学问、文章元气，郁郁芊芊①发于笔墨之间，此所以他人终莫能及耳。

<div align="right">黄庭坚《山谷全书》</div>

【注释】

①郁郁芊芊：草木茂盛的样子。这里指书卷气浓郁。

苏子美似古人笔劲，蔡君谟似古人笔圆；虽得一体，皆自到也。

蔡君谟行书，世多毁之者。子瞻尝推宗之，此亦不传之妙也。

<div align="right">黄庭坚《山谷全书》</div>

吾先君子①岂以书自名哉？特以其至大至刚元气，发于胸中，而应之于手。故不见其有刻画妩媚之工，而端乎章甫②，若有不可犯之色。

<div align="right">苏过③《斜川集》</div>

【注释】

①先君子：指已去世的父亲。

②端乎章甫：端，玄端，古代的一种礼服；章甫，古代的一种礼冠。端章甫，即穿着礼服、戴着礼冠，参加祭祀或重要集会，态度极其严肃。

③苏过（1072—1123），字叔党。眉山（今四川眉山）人。苏轼第三子。北宋词人、书画家。

东坡先生书似颜鲁公，而飞扬韵胜，出新意于法度之中，寄妙理于豪放之外。窃尝以为"书仙"……如偃而复植①，如堕而反妍②；秋风水波、春山云烟，此犹可略而言。

<div style="text-align:right">赵秉文《滏水集》</div>

【注释】

①如偃而复植：好像倒下了却又树立起来了。

②如堕而反妍：似乎衰败了却反而更鲜美了。

或者议坡公书太肥，而公却自云："短长肥瘦各有度，玉环飞燕谁敢憎。"①又云："余书如棉裹铁。"余观此帖，潇洒纵横，虽肥而无墨猪之状，外柔内刚，真所谓棉裹铁也。夫有志于法书者，心力已竭而不能进，见古名书则长一倍。余见此，岂止一倍而已？

<div style="text-align:right">赵孟頫《题东坡书〈醉翁亭记〉》</div>

【注释】

①玉环，杨贵妃的小名，体丰肥而美。飞燕，汉成帝皇后。善歌舞，因为体轻，所以称"飞燕"。苏轼这两句诗是说字也和人一样，短长肥瘦，各人有各人的体态，正好比杨玉环和赵飞燕一样，一个胖得好看，一个瘦得标致，又有谁能说杨玉环或赵飞燕哪个不漂亮呢！

苏子美似古人，笔劲；蔡君谟似古人，笔圆。劲易而圆难也。

美而病韵者王著，劲而病韵者周越①，著高于越多矣。王著，成都人，宋初为侍书，今之智永《千文》，著所补也，亦可乱真，无迹可寻。

东坡云：君谟小字愈小愈妙，曼卿②大字愈大愈奇。李西台③字出群拔萃，肥而不剩肉，如世间美女，丰肥而神气清秀者也。不然，则是《世说》所谓肉鸭而已。其后林和靖学之，清劲处尤妙，此盖类其为人。东坡诗所谓："诗如东野不言寒，书似西台差少肉。"可与和靖传神矣。

<div align="right">杨慎《升庵外集》</div>

【注释】

①周越，字子发，一字清臣。山东邹平人。北宋真宗时官至礼部侍郎、枢密副使。

②曼卿，即石延年，字曼卿。宋城（今河南商丘）人。北宋文学家。

③李西台，即李建中，字得中，号岩夫民伯。京兆（今陕西西安）人。北宋书法家。曾多次任西京留司御史台之职，故称"李西台"，有《土母帖》《同年帖》传世。

李北海学王而飘逸者也，苏东坡学颜而飘逸者也。

<div align="right">李诩《戒庵老人漫笔》</div>

论书者云"多似其人"。苏文忠公①，逸也；而书则庄。文忠公书法颜，至比杜少陵之诗、昌黎之文、吴道子之画，盖颜之书，即庄亦未尝不逸也。

<div align="right">徐渭《徐渭集》</div>

【注释】

①苏文忠公，即苏轼，身后被谥"文忠"。

苏长公书专以老朴胜，不似其人之潇洒，何耶？

<div align="right">徐渭《徐渭集》</div>

子瞻似颜平原，故极口平原；鲁直效《瘗鹤》，故推尊《瘗鹤》；元章出褚河南，故左袒河南。河南楷似行，然自有楷；平原草似楷，然自有草。李北海、杨凝式及元章、鲁直无楷矣。

<div align="right">王世贞《艺苑卮言》</div>

坡公书多偃笔，亦是一病。所书《赤壁赋》，庶几所谓欲透纸背者，乃全用正锋，是坡公之《兰亭》也。真迹在王履善家，每波画尽处，隐隐有聚墨痕，如黍米珠，非石刻所能传耳。

<div align="right">董其昌《画禅室随笔》</div>

东坡书似肥，却当知其瘦处，以有筋在内。元章书似粗，却当知其细处，以逐笔集古过。苏天分高，米工夫至。

<div align="right">徐用锡《字学札记》</div>

苏长公作书，凡字体大小长短，皆随其形，然于大者开拓纵横，小者紧练圆促，决不肯大者促、小者展，有拘、懈之病，而看去行间错落、疏密相生，自有一段体态，此苏公法也。

<div align="right">梁巘《承晋斋积闻录》</div>

12. 黄庭坚

鲁直晚年，草字尤工，得意处，自谓优于怀素。此字则曰："独宿僧房，夜半鬼出，来助人意，故加奇特。"虽未必然，要①是其甚得意者尔！

<div align="right">李之仪《姑溪居士论书》</div>

【注释】

①要：重要。此处作大要、大概。

东坡题鲁直草书《尔雅》后云：鲁直以真实心出游戏法，以平

等观作欹侧字，以磊落人录细碎书，亦三反也。

<div align="right">赵令畤《侯鲭录》</div>

山谷书法，晚年大得藏真三昧，笔力恍惚[1]，出神入鬼，谓之"草圣"宜焉。

<div align="right">沈周[2]《石田杂记》</div>

【注释】

①恍惚：迷离，难以捉摸。

②沈周（1427—1509），字启南，号石田。长洲（今江苏苏州）人。明代书画家，与文徵明、仇英、唐寅并称"明四家"。著有《石田集》《石田杂记》等。

黄山谷书，如剑戟构密，是其所长；潇散是其所短。

<div align="right">徐渭《徐渭集》</div>

山谷老人喜书老宿法语[1]，笔力壮健，亦如树古藤缠，水溅石泐[2]，居然衲子[3]风格。

<div align="right">李日华《竹懒论书》</div>

【注释】

①老宿法语：老宿，释道中年老而有德行者。法语，讲述佛法的话语。

②泐：石头依其纹理而裂开。

③衲子：指僧侣。

黄山谷书如剑戟，构密是其所长，萧散是其所短。

<div align="right">陈玠《书法偶记》</div>

山谷老人书，多战掣笔[1]，亦甚有习气，然超超元著[2]，比于

东坡则格律清迥③矣。故当在东坡上。

<div align="right">王澍《虚舟题跋》</div>

【注释】

①战掣笔：指行笔时一面拉锋，一面轻微颤动，以取遒劲之效果。

②超超元著："超超玄著"。这里指书法高妙而脱俗。刘义庆《世说新语·言语》："我与王安丰说延陵、子房，亦超超玄著。"超超，形容高超。玄，微妙。著，明显。

③清迥：清明旷远。

山谷书秀挺伸拖，其摆宕处似苏，而逊其雄伟浑厚。晚年一变结构，多本北海。

<div align="right">梁巘《评书帖》</div>

东坡戏山谷曰："鲁直字清劲，而笔势太瘦，几如树梢挂蛇。"山谷曰："公字不敢轻议，然间觉褊浅，甚似石压蛤蟆。"词锋相敌，两公皆心服。若近日伪迹，一则树挂死蚓，一则石压死蛙耳。

<div align="right">阮葵生《茶余客话》</div>

山谷小行书自佳，盖亦从平原、少师两家得力①，故足与坡公相辅。大字学《瘗鹤铭》，骨体峭快而过于豪放，亦成一种习气。学者贵于慎取，不可遂为古人所欺。

<div align="right">吴德旋《初月楼论书随笔》</div>

【注释】

①得力：得其助力，受益。

宋人之书，吾尤爱山谷，虽昂藏①郁拔，而神闲意浓，入门自媚。若其笔法瘦劲婉通，则自篆隶来。

<div align="right">康有为《广艺舟双楫》</div>

【注释】

①昂藏：雄伟高峻、气宇不凡的样子。

13. 米芾

海岳平生篆、隶、真、行、草书，风樯阵马①，沉着痛快，当
与钟、王并行，非但不愧而已。

<div align="right">苏轼《苏轼文集》</div>

【注释】

①风樯阵马：风中的帆船，阵上的战马。比喻气势雄壮，行动迅
速。樯，船上挂风帆的桅杆。

海岳以书学博士①召对，上②问本朝以书名世者凡数人，海
岳各以其人对，曰："蔡京不得笔，蔡卞③得笔而乏逸韵，蔡襄勒
字④，沈辽排字⑤，黄庭坚描字⑥，苏轼画字⑦。"上复问："卿书如
何？"对曰："臣书刷字。"⑧

<div align="right">米芾《海岳名言》</div>

【注释】

①书学博士：中国古代从事书法教育的官署。

②上：皇上。

③蔡卞，北宋书法家，蔡京的弟弟。

④蔡襄勒字：勒，镌刻，此处指雕琢、迟滞。米老书评："蔡襄如
少年女子，行步缓慢，多饰繁华。"

⑤排字：谓笔画字体大小划一。

⑥黄庭坚描字：谓其从画法入手，颇现做作。明王世贞评："山谷
道人以画竹法作书。"

⑦苏轼画字：隐指其肉多于骨。

⑧臣书刷字：意指其用笔果敢、迅速和率意。

壮岁未能成家，人谓吾书为"集古字"，盖取诸长处，总而成

之。至老始自成家，人见之不知以何为祖也。

<div align="right">米芾《海岳名言》</div>

米芾得能书之名，似无负于海内。芾于真楷、篆、隶不甚工，惟于行、草诚入能品。以芾收六朝翰墨，副①在笔端，故沉着痛快，如乘骏马，进退裕如②，不须鞭勒③，无不当人意。

<div align="right">赵构《翰墨志》</div>

【注释】

①副：交付、付予。

②裕如：从容自如。

③鞭勒：用鞭子抽打。比喻督促、控制。

米老《焦山铭帖》，不独笔法超诣，文亦清拔。想见其挥毫时神游八极①、眼空四海。

<div align="right">刘克庄②《后村先生大全集》</div>

【注释】

①八极：八方极远的地方。

②刘克庄（1187—1269），初名灼，字潜夫，号后村。福建莆田（今福建莆田）人。南宋词人。

米书与苏、黄并驾，而各不相下。大抵苏、黄优于藏蓄，而米长于奔放。

<div align="right">李东阳《怀麓堂集》</div>

米老临《兰序》，全不缚律①；虽结体大小，亦不合契。盖彼以胸中气韵稍步骤乃祖而法之耳。上下精神，相为流连。吾辈试窥其同异之际，必有可言者。

<div align="right">祝允明《怀星堂集》</div>

【注释】

①全不缚律：一点也不受（原作的）约束。缚，捆绑、约束。

山谷云：米元章书如快剑斫阵，强弩射札，然势亦穷，此似仲由未见夫子时气象耳。米尝评黄庭坚为描字，亦是好胜遇敌也。

<div align="right">杨慎《升庵外集》</div>

米南宫①书，一种出尘，人所难及，但有生熟②，差不及黄之匀耳。

<div align="right">徐渭《徐渭集》</div>

【注释】

①米南宫，米芾在宋徽宗崇宁年间，做过"礼部员外郎""书画学博士"。唐宋时称礼部管文翰的官为"南宫舍人"，所以后世也称他为"米南宫"。

②生熟：熟练程度。此处指米芾书有熟和生的区别，不及黄书的生熟分寸拿捏稳定。

宋人书如米元章行法，登右军、大令之堂，每作二王帖传人间，虽一时鉴赏如绍彭①诸贤，亦莫能辨其真赝，独小楷不多见于世耳。

<div align="right">莫是龙《莫廷韩集》</div>

【注释】

①绍彭，即薛绍彭，字道祖，号翠微居士。宋神宗时长安人。以翰墨名世，精行、草书。

米元章书沉着痛快，直夺晋人之神。少壮未能立家，一一规模古帖，及钱穆父①诃其刻画太甚，当以势为主，乃大悟。脱尽本家笔，自出机轴，如禅家悟后，拆肉还母，拆骨还父，呵佛骂祖②，面目非故。虽苏、黄相见，不无气慑。晚年自言无一点右军俗气，

良有以也③。

　　　　　　　　　　　　　　董其昌《容台集》

【注释】

①钱穆父，宋代书法家钱勰，字穆父。

②呵佛骂祖：原指如果不受前人拘束，就可以突破前人。后比喻没有顾虑，敢做敢为。呵，怒责。

③良有以也：某种事情的产生是很有些原因的。

　　米芾书本羲、献，纵横飘忽，飞仙哉！深得《兰亭》法，不规规摹拟，予为焚香寝卧其下①。

　　　　　　　　王铎《跋米芾〈吴江舟中诗卷〉》

【注释】

①焚香寝卧其下：这里形容王铎对米芾已经到了顶礼膜拜的地步。

　　书法至米而横①，画至米而益横。

　　　　　　　　　　　　　龚贤《山水册页跋》

【注释】

①横：这里指奔放纵逸或气势充溢。

　　米行亦学平原，而更加峭拔①跳脱，不拘寻常格度，如千里马之放达不羁。书之逸品也，然火气②犹尚未消。

　　　　　　　　　　　　　王澍《翰墨指南》

【注释】

①峭拔：形容笔墨雄健，行笔劲峻。

②火气：形容书法作品缺少书卷气，缺少中和之美的韵味。

　　后生学书，慎勿早学米字，以其结体太离寺，学之不善，恐其堕入恶道。

　　　　　　　　　　　梁巘《承晋斋积闻录》

14. 赵孟頫

赵松雪①书，笔既流利，学亦渊深。观其书，得心应手，会意成文。楷法深得《洛神赋》②而揽其标③；行书诣④《圣教序》而入其室；至于草书，饱《十七帖》而变其形。可谓书之兼学力、天资，精奥神化而不可及矣。

<div align="right">虞集《道园学古录》</div>

【注释】

①赵松雪，即赵孟頫，字子昂，号松雪道人。

②《洛神赋》：王献之书曹植《洛神赋》小楷书法作品。

③揽其标：取其格调。

④诣：符合。

吴兴赵文敏①公孟頫，始事张即之②，得南宫之传，而天资英迈，积学功深，尽掩前人，超入魏、晋，当时翕然③出师之。

<div align="right">解缙《春雨杂述》</div>

【注释】

①赵文敏，即赵孟頫，谥文敏。

②张即之，南宋书法家，字温夫，号樗寮，书学米芾而参用欧阳询、褚遂良的体势。

③翕然：一致。

邓①书太俗，鲜于②太枯，岂能子昂万一耶？吴兴公书冠天下，以其深究六书也。

<div align="right">祝允明《论书卷》</div>

【注释】

①邓，即元代书法家邓文原。

②鲜于，即元代书法家鲜于枢。

自唐以前，集书法之大成者，王右军也；自唐以后，集书法

之大成者，赵集贤①也。盖其于篆隶真草无不臻妙，如真书大者
法智永，小楷法《黄庭经》，书碑记师李北海，笺启则师二王，皆
咄咄逼真。而数者之中，惟笺启为尤妙，盖二王之迹见于诸帖者，
惟简札最多，松雪朝夕临摹，盖已冥会神契②，故不但书迹之同，
虽行款亦皆酷似，乃知二王之后更有松雪，其论盖不虚也。

<div align="right">何良俊《四友斋丛说》</div>

【注释】

①赵集贤，赵孟𫖯曾官集贤直学士，故称。

②冥会神契：冥会，心灵相通，内心领会。神契，精神相合，犹
神交。

孟𫖯虽媚，犹可言也。其似算子率①俗书，不可言也。尝有评
吾书者，以吾薄之，岂其然乎？

<div align="right">徐渭《徐渭集》</div>

【注释】

①率：大率，通常。

古人论真、行与篆、隶，辨圆、方者，微有不同。真、行始
于动，中以静，终以媚。媚者盖锋稍溢出，其名曰姿态。锋太藏
则媚隐，太正则媚藏而不悦，故大苏宽之以侧笔取妍之说。赵文
敏师李北海，净均也。媚则赵胜李，动则李胜赵。夫子建见甄氏
而深悦之①，媚胜也，后人未见甄氏，读子建赋无不深悦之者，赋
之媚亦胜也。

<div align="right">徐渭《徐渭集》</div>

【注释】

①见甄氏而深悦之：曹植感洛水之神事迹作《洛神赋》。

自欧、虞、颜、柳、旭、素，以至苏、黄、米、蔡，各用古
法损益，自成一家。若赵承旨①则各体俱有师承，不必己撰。评

者有奴书之诮，则太过。然谓直接右军，吾未之敢信也。小楷法
《黄庭》《洛神》，于精工之内时有俗笔。碑刻出李北海，北海虽佻
而劲，承旨稍厚而软。惟于行书极得二王笔意，然中间逗漏处②不
少，不堪并观。承旨可出宋人上，比之唐人尚隔一舍③。

<div align="right">王世贞《艺苑卮言》</div>

【注释】

①赵承旨，赵孟頫曾官翰林学士承旨。

②逗漏处：指笔势不够贯通之处。

③一舍：古人以三十里为"一舍"，这里比喻赵孟頫的书法和唐人
尚有一定距离。

吴兴功力笃挚，为书家指南。其不可及处，正在韵胜耳。大
抵下笔无一点尘气，而古人书法，无不悬合。此胸次使之然也。
世人效之，多肉而少骨力，至贻墨猪之诮①。

<div align="right">焦竑②《焦氏笔乘》</div>

【注释】

①至贻墨猪之诮：以至遭到"墨猪"的讥笑。

②焦竑（1540—1620），字弱侯，号漪园，又号澹园。江宁（今江苏
南京）人。明代学者。著有《澹园集》《焦氏类林》等。

赵孟頫之书，温润闲雅，似接右军正脉之传，妍媚纤柔，殊
乏大节不夺①之气。所以天水之裔②，甘心仇敌之禄也。

<div align="right">项穆《书法雅言》</div>

【注释】

①大节不夺：临难不苟的节操。指面临生死关头，仍不改变其原来
志向。《论语·泰伯》："临大节而不可夺也。"夺，丧失。

②天水之裔：天水，地名。汉代置天水郡。裔，指边远地区的民族。

邢子愿侍御①尝为余言："右军之后，即以赵文敏为法嫡②，

唐、宋人皆旁出耳。"此非笃论。文敏之书，病在无势，所学右军，犹在形骸之外。右军雄秀之气，文敏无得焉，何能接武^③山阴也！

<div align="right">董其昌《容台集》</div>

【注释】

①邢子愿侍御，明代书法家邢侗，字子愿，曾擢御史。

②法嫡：这里指笔法的正宗嫡传。

③接武：步履相接，前后相接，继承。

余书与赵文敏较，各有短长。行间茂密，千字一同，吾不如赵；若临仿历代，赵得其十一，吾得其十七。又，赵书因熟得俗态，吾书因生得秀色。吾书往往率意；当吾作意，赵书亦输一筹，第作意者少耳。

<div align="right">董其昌《容台集》</div>

赵文敏为人少骨力，故字无雄浑之气。

赵松雪书出入古人，无所不学，贯穿斟酌，自成一家，当时诚为独绝也。自近代李桢伯^①创"奴书"之论，后生耻以为师。甫^②习执笔，便羞言模仿古人，晋唐旧法于今扫地矣！

<div align="right">冯班《钝吟书要》</div>

【注释】

①李桢伯，明代书法家李应桢，字桢伯。

②甫：刚刚、才。

予极不喜赵子昂，薄其人遂恶其书。近细视之，亦未可厚非，熟媚绰约^①，自是贱态，润秀圆转，尚属正脉。盖自《兰亭》内稍变而至此。与时高下，亦由气运，不独文章然也。

<div align="right">傅山《霜红龛书论》</div>

【注释】

①熟媚绰约：甜熟软媚，姿态柔美。

昔人称子昂书："上下五百年，纵横一万里。"余谓子昂尚不及宋人，何上下五百年之有？

<div align="right">杨宾《大瓢偶笔》</div>

子昂天才超逸不及宋四家，而工夫为胜。晚岁成名后，困于简对^①，不免浮滑，甚有习气。元时一代书家皆宗仰之，虽鲜于困学^②诸公，犹为所盖，其他更不足论。有明前半未改其辙，文徵仲^③使尽平生气力，究竟为所笼罩。至董思白始抉破之，然至思白以至于今，又成一种董家恶习矣。一巨子出，千临百摹，遂成宿习，惟豪杰之士，乃能脱尽耳。

<div align="right">王澍《论书剩语》</div>

【注释】

①困于简对：疲于应付，疲于应对。

②鲜于困学，即鲜于枢，号困学山民。

③文徵仲，即文徵明，原名壁，字徵明。四十二岁起以字行，更字徵仲。

世皆奉赵书为模楷则非一日矣……子昂大楷多侧媚，而小楷尚有存《黄庭》之遗意者，行书则实有渊深浑厚可入晋室者，专取其书法之深厚以概其余，则子昂之真品出矣。上而米书，下而董书，皆极神秀，皆有习气。以子昂之深厚例之，则可以仰窥晋法。其有功于学者，视米、董为更优。

<div align="right">翁方纲《复初斋文集》</div>

宋人书长于简札，而不宜于碑版。至赵文敏出，重规迭矩，鸿朗壮严，奄有登善、北海、平原之胜。有元一代丰碑，皆出其

手。前贤谓韩文起八代之衰①，余谓赵书亦起两宋之衰。

<div align="right">叶昌炽《语石》</div>

【注释】

①韩，指唐代文学家韩愈。"文起八代之衰"是苏轼赞美韩愈文章
的话。

15. 董其昌

玄宰精诣八法，不择纸笔则书，书则如意；大都以有意成风，
以无意取态，天真烂漫而结构森然，往往有书不尽笔、笔不尽意
者，龙蛇云物、飞动指腕间，此书家最上乘也。

<div align="right">何三畏①《云间志略》</div>

【注释】

①何三畏，号士抑。华亭（今上海）人。明代学者。

余书与赵文敏较，各有短长。行间茂密，千字一同，吾不如
赵；若临仿历代，赵得其十一，吾得其十七。又，赵书因熟得俗
态，吾书因生得秀色。赵书无弗作意，吾书往往率意，当吾作意，
赵书亦输一筹，第作意者少耳。

<div align="right">董其昌《容台别集》</div>

思翁书法，吾朝米襄阳也。

玄宰以高丽笔作字，浓淡间不失山阴书法，而时兼素师①之
劲，所谓张草善肥，素草善瘦者也。

<div align="right">陈继儒《白石樵真稿》</div>

【注释】

①素师：即怀素。

今书名之振世者，南则董太史玄宰①，北则邢太仆子愿②。其

合作之笔，往往前无古人。

<div align="right">谢肇淛《五杂俎》</div>

【注释】

①董太史玄宰，即董其昌。

②邢太仆子愿，即明末书法家邢侗。

玄宰之笔性灵，子柔①之工夫实，灵则任意多骋，实则就法多拘。所以玄宰下笔太轻率，而随处飘洒；子柔下笔极沉着，而时有沓拖。

<div align="right">归昌世②《假庵杂著》</div>

【注释】

①子柔，即娄坚（1554—1631），字子柔，明代书法家。

②归昌世（1573—1644）字文休，号假庵。昆山（今江苏昆山）人。明末书画家、篆刻家。

三真六草①董尚书②，北米东邢③总不如。试诵《容台》④好诗句，一缣肯换百车渠。

<div align="right">朱彝尊《曝书亭集》</div>

【注释】

①三真六草：真，正楷。草，草体。三真六草，泛指各种书体。

②董尚书，董其昌曾官礼部尚书。

③北米东邢，北米，明代书法家米万钟，顺天人。东邢，明代书法家邢侗，山东人。

④《容台》：董其昌所著《容台集》。

董字如月下美人折名花，虚无绰约，在不即不离①处会心，自是天授聪明姿色。凡俗若欲以意态拟之，不向古人规矩中求真见，其不知董也。

<div align="right">陈奕禧《绿荫亭集》</div>

【注释】

①不即不离：指既未接近，也不疏远。这里当是形容董其昌书法与
古人传统的关系。即，接近、靠近。离，疏远、离开。

思翁行押尤得力《争坐位》，故用笔圆劲，视元人几欲超乘而上。

<div align="right">何焯《义门题跋》</div>

香光自云："姿媚旧习，亦复一洗。"知其悔姿媚者深也。

<div align="right">张照《天瓶斋题跋》</div>

明祝枝山、董香光、文衡山皆大家，而首推香光。论祝枝山
骨力气魄较香光尤胜，以其落笔太易，微失过硬，不如香光之柔
和腴韵，故逊香光。衡山字齐整，未免太单，然彼乃有养之人，
字取温雅圆和，亦另是一种道理。
　　赵文敏字俗，董文敏字软，文衡山字单。

<div align="right">梁𪩘《承晋斋积闻录》</div>

尝见昔人论思翁书：笔力本弱，资制未高，究以学胜，秀绝故
弱，秀不掩弱，故上石辄减色。凡人，往往以己所足处求进，伏习
既久，必至偏重，书家习气亦于此生。习气者，即用力之过不能适
补其本分之不足，而转增其气力之有余，是以艺成，习亦随之。惟
思翁用力之久，如瘠者饮药，令举体充悦光泽而已，不为腾溢，故
宁见不足，毋使有余，其自许渐老渐熟，乃造平澹，此真千古名
言，亦一生甘苦之至言也。此恽南田与石谷论书画语，颇有精理。

<div align="right">梁章钜《浪迹丛谈》</div>

董香光专用渴笔以极其纵横、使转之力，但少雄直之气。余
当以渴笔写吾雄直之气耳。

<div align="right">曾国藩《曾文正公全集》</div>

《醴泉笔录》："永叔书法取弱笔，浓磨墨以借其力。"余见赵迹佳者多硬笔浓墨，迄明嘉、隆犹然。董书柔毫淡墨，略无假借。书家朴学，可以谓之难矣。

<div align="right">沈曾植《海日楼札丛》</div>

董思伯书软媚，正如古人所谓散花空中，流徽自得者耳，不知何以主持本朝一代风气，然人材时势亦因此可见。翰墨小事，而亦与文章同关气运也。

<div align="right">文廷式①《纯常子枝语》</div>

【注释】

①文廷式（1856—1904），字道希、芸阁，号纯常子。江西萍乡人。清末诗人、学者。

董香光虽负盛名，然如休粮①道士，神气寒俭，若遇大将，整军厉武，壁垒摩天，旌旗变色者，必裹足不敢下山矣。

<div align="right">康有为《广艺舟双楫》</div>

【注释】

①休粮：谓停食谷物。唐贾岛《山中道士》诗："头发梳千下，休粮带瘦容。"

【疏】

以书法名世者，代不乏人，此处暂以数人为例阐发之。对书法及书家的品评可追溯到魏晋时期，人物品藻的兴盛以及文艺批评的发展一方面带动了书法艺术批评，同时也使书法批评中充满了大量的拟人和比况。汤用彤先生说："汉代相人以筋骨，魏晋识见在神明。"（《汤用彤学术论文集》）注重"神明"是魏晋时期人物评论所关注的焦点，这种对创作者主体精神的重视深刻地影响着当时的艺术品格。

唐代张怀瓘在《书议》中排列书家名次时，分"真书""行书""章草""草书"四门，每门所列书家，皆见王羲之。他评王羲之"尤善书，草、隶、八分、飞白、章、行，备精诸体，自成一家法，千变万化，得之神功，自非造化发灵，岂能登峰造极"。魏晋时期，书法由实用性向艺术性转变，王羲之便为楷、行、草的演变和革新作出了突出贡献。唐太宗赞其书法为"龙跳天门，虎卧凤阙，故历代宝之，永以为训"。他对王羲之书法十分倾慕，《晋书》专为王羲之立传，唐太宗亲自作赞词："伯英临池之妙，无复余踪；师宜悬帐之奇，罕有遗迹……钟虽擅美一时，亦为回绝，论其尽善，或有所疑……献之虽有父风，殊非新巧。观其字势疏瘦，如隆冬之枯树；览其笔踪拘束，若严家之饿隶……子云近世，擅名江表，然仅得成书，无丈夫之气……此数子者，皆誉过其实。所以详察古今，研精篆、素，尽善尽美，其惟王逸少乎！观其点曳之工，裁成之妙，烟霏露结，状若断而还连；凤翥龙蟠，势如斜而反直。玩之不觉为倦，览之莫识其端。心慕手追，此人而已。其余区区之类，何足论哉！"对王羲之书法曾经心慕手追的欧阳询在《用笔论》中更对李世民之说发挥道："至于尽妙穷神，作范垂代，腾芳飞誉，冠绝古今，唯右军王逸少一人而已。"唐太宗时，敕令购求书法妙迹，尤重王羲之遗墨，还请虞世南、褚遂良一一鉴别，真迹悉数藏入内府。明代项穆在《书法雅言》中说："逸少一出，会通古今，书法集成，模楷大定。自是而下，优劣互差。"

南朝羊欣用"骨势"和"媚趣"把王羲之、王献之父子书法各自的特点区分出来，可谓目光独具。从历史的角度来看，羊欣甚至说出了那个时代的审美要求。如果说"骨势"是东晋前期的审美主要的倾向，那么，"媚趣"则是南朝时期的主要审美趋向。追求"妍美"是东晋以后书法的一个总的发展趋势。

自王羲之后数百年间，几乎没有出现力可扛鼎的古法追随者，直至中唐，颜真卿的出现。朱长文《续书断》中评价颜真卿书法曰："自秦行篆籀，汉用分隶，字有义理，法贵谨严，魏、晋而下，始减损笔画以就字势，惟公合篆籀之义理，得分隶之谨严，放而不流，拘而不拙，善之至也。"颜真卿并没有直接继承王羲之一脉书风，而是从更为源头的蔡邕、钟繇开始探索，形成了区别于"二王"的笔法式样和美学形态。清代王澍《虚舟题跋》评其书曰："每作字，必与篆籀吻合，无敢或有出入，非唯字体，用笔亦能纯以之，虽其作草亦能无不与篆籀相准，盖斯、喜来，得篆籀正法者，鲁公一人而已。"在书写实践中，颜真卿在笔画上化骨为筋，更加强调气势变化与篆籀之气。他以篆籀之笔，化瘦硬之骨为雄逸之筋，结体宽博、气势恢宏、笔力遒伟，表现出一种丰赡之美和气格之美。这种风格既与盛唐气象相合，又与其忠义人格相契，从而成为书法美与人格美完美结合的典范。

在宋代，米芾主张从晋人传统中找寻根据，其尝言："草书若不入晋人格，辄徒成下品。"其本着自己"得自然，备古雅"的批评标准，斥柳公权书为"丑怪恶札之祖"，讥颜真卿书似"叉脚田舍汉"。米芾身体力行直追魏晋古法，其《学书帖》云："余初学颜，七八岁也，字至大一幅。写简不成，见柳而慕紧结，乃学柳《金刚经》。久之，知出于欧，乃学欧。久之，如印板排算，乃慕褚而学最久。又慕段季转折肥美，八面皆全。久之，觉段全绎展《兰亭》，遂并看法帖，入晋魏平淡，弃钟方而师师宜官，《刘宽碑》是也。篆便爱《诅楚》《石鼓文》。又悟竹简以竹聿行漆，而鼎铭妙古老焉。其书壁以沈传师为主，小字，大不取也。"由此可见其转益多师，

不断寻求书法艺术中属于自己的表达方式。米芾追求"天然"和"真趣"，自谓"意足我自足，放笔一戏空"。所以其书法跌宕飞动，苏轼评曰"风樯阵马"，朱熹评曰"天马脱缰，追风逐电"，高宗云："故沉着痛快，如乘骏马，进退裕如，不须鞭勒，无不当人意……支遁道人爱马特爱其神骏，余于米芾字亦然。"（《翰墨志》）明项穆评谓"驰马试剑"。宋代以后的很多书家都或多或少受到米芾书风的影响。

《明史·文苑传》中记载："董其昌天才俊逸，少负重名。初，华亭自沈度、沈粲以后，南安知府张弼、詹事陆深、布政莫如忠及子是龙皆以善书称。其昌后出，超越诸家。始以米芾为宗，后自成一家，名闻外国。其画集宋元诸家之长，行以己意，潇洒生动，非人力所能及也。四方金石之刻，得其制作手书，以为二绝。造请无虚日，尺素短札，流布人间，争购宝之。精于品题，收藏家得片语只字以为重。性和易，通禅理，萧闲吐纳，终日无俗语，人拟之米芾、赵孟頫云。"董其昌亦是一位集古法之大成者，他遍观历代法书，熟读书论，并提出自己的书法观——"变""淡""离""生"。其"变"是在复古思潮、台阁体盛行的情势下提出的，意为"书家未有学古而不变者"。其"淡"要求本乎自然，天真烂漫，并且精神超越物表，追求清逸之思，即董氏所说："大抵文人墨士胸中一种清逸之思，散而为文、为书、为画，皆有奕奕高致，非世俗之绳拘格系者可同日语。"其"离"强调学古要得其精神，离其体貌，要化为己用。其"生"则主要强调发挥书家的个性，"熟而后生"，勇于探索自己的面貌。清代王文治《论书绝句》称董其昌书法为"书家神品"，并作诗赞曰："书家神品董华亭，楮墨空无透性灵。"董氏书风对后世影响甚大。

对传统的理解所达到的高度往往决定着我们今天书法艺术发展的高度，前人对于书法提出了很多自己的见解，这些见解无不反映出中华民族审美意识的特性，今人应通过不断地对前人书论进行总结、梳理和提炼，进而推动传统的不断向前发展。

七、品学与态度

（一）人品与书品

古之人皆能书，独其人之贤者传遂远。然后世不推①此，但务于书，不知前日工书随与纸墨泯弃者，不可胜数也。使颜公书虽不佳，后世见者必宝也。杨凝式②以直言谏其父，其节见于艰危；李建中清慎温雅，爱其书者兼取其为人也。岂有其实，然后存之久耶？非自古贤哲必能书也，惟贤者能存尔，其余泯泯不复见尔。

<div align="right">欧阳修《欧阳修全集》</div>

【注释】

①推：推论、研究。

②杨凝式（873—954），字景度，号虚白。同州冯翊（今陕西大荔）人，一作华州华阴（今陕西华阴），或出郡望。唐末五代书法家。朱温取唐，杨凝式之父杨涉向朱温递交了天子印玺，受到儿子劝谏。其书法代表作有《韭花帖》《夏热帖》《神仙起居法》等。

古之论书者，兼论其平生，苟非其人，虽工不贵①也。

<div align="right">苏轼《苏轼文集》</div>

【注释】

①虽工不贵：意为即使书法作品水平很高，也不被人看重。

观其书，有以得其为人，则君子小人必见于书。是殆不然。以貌取人，且犹不可，而况书乎？吾观颜公书，未尝不想其风采，非徒得其为人而已，凛乎若见其诮卢杞而叱希烈①，何也？其理与韩非窃斧之说②无异。然人之家画工拙之外，盖皆有趣，亦有以见其为人邪正之粗云。

<div align="right">苏轼《苏轼文集》</div>

【注释】

①凛乎若见其诮卢杞而叱希烈：凛乎，令人敬畏的样子。诮，谴责。卢杞，唐代奸臣，以阴谋权术陷害朝廷忠臣。希烈，即李希烈，唐代武将，背叛朝廷的藩镇割据者。

②韩非窃斧之说："窃斧之说"指寓言"疑邻窃斧"，此寓言见于《列子·说符》《吕氏春秋·去尤》。

昔贤谓见佞人书迹，入眼便有睢盱①侧媚之态，唯恐其污人不可近也。予观颜平原书凛凛正色，如在廊庙直言鲠论②，天威不能屈，至于行草，虽纵横超逸绝尘，犹不失正体。未必翰墨全类其人也。人心之所尊贱油然而生，自然见异耳。

<div align="right">沈作喆③《寓简》</div>

【注释】

①睢盱：张目仰视的样子。

②廊庙：指朝廷。鲠论：刚直的言论。

③沈作喆，字明远，号寓山。湖州人。宋代书法家。

字学至唐最胜，虽经生书亦可观，其传者以人不以书也①。褚、薛、欧、虞，皆唐之名臣，鲁公之忠义，诚悬之笔谏②，虽不能书，若人何如哉！

<div align="right">张孝祥③《于湖居士文集》</div>

【注释】

①其传者以人不以书也：唐代的书法作品能流传下来，主要是因为那些书家的人品，而不是因为书法本身。

②诚悬之笔谏：指柳公权以书法进谏唐穆宗一事。柳公权曾言："用笔在心，心正则笔正。"

③张孝祥（1132—1170），字安国，号于湖居士。历阳乌江（今安徽和县）人。南宋词人、书法家。

盖皆以人品为本，其书法即其心法也。故柳公权谓"心正则笔正"，虽一时讽谏，亦书法之本也。苟其人品凡下，颇僻侧媚，纵其书工，其中心蕴蓄者亦不能揜[1]，有诸内者，必形诸外也。

<div align="right">郝经[2]《陵川集》</div>

【注释】

①揜：掩盖、隐藏。

②郝经（1223—1275），字伯常。泽州陵川（今属山西）人。元代学者、书画家。著有《续后汉书》《陵川集》等。

右军人品甚高，故书入神品。奴隶小夫、乳臭之子，朝学执笔，暮已自夸其能，薄俗可鄙可鄙！

<div align="right">赵孟𬘬《兰亭十三跋》</div>

右将军王羲之，在晋以骨鲠称，激切恺直，不屑屑细行。凡所处分，轻重时宜，当为晋室第一流人品，奈何其名为能书所掩耶！书，心画也。百世之下，观其笔法正锋，腕力遒劲，即同其人品……晋之政事无足言者，而右军之书千古不磨。

<div align="right">赵孟𬘬《跋晋王羲之七月帖》</div>

苏长公[1]书专以老朴胜，不似其人之潇洒，何耶？

<div align="right">徐渭《徐渭集》</div>

【注释】

①苏长公，即苏东坡。

余少则艳鲁公《争位帖》，晚始得以佳本，为之摩娑竟日。噫！稿草耳，乃无一笔不作晋法。所谓无意而文、从容中道者也。

<div align="right">王世贞《弇州四部稿》</div>

夫人灵于万物，心主于百骸[1]。故心之所发，蕴之为道德，显

之为经纶，树之为勋猷②，立之为节操，宣之为文章，运之为字
迹……但人心不同，诚如其面，由中发外，书亦云然。

<div align="right">项穆《书法雅言》</div>

【注释】

①百骸：身体的各种器官。

②勋猷：能建功立业的法则。

柳公权曰："心正则笔正。"余则曰：人正则书正……故论书如
论相，观书如观人。

<div align="right">项穆《书法雅言》</div>

姜白石论书曰："一须人品高。"文徵老自题其米山曰："人品
不高，用墨无法。"乃知点墨落纸，大非细事，必须胸中廓然无一
物，然后烟云秀色与天地生生之气，自然凑泊笔下，幻出奇诡。
若是营营世念，澡雪未尽，即日对丘壑，日摹妙迹，到头只与髹
采圬墁之工，争巧拙于豪厘也。

<div align="right">李日华《紫桃轩杂缀》</div>

作字先作人，人奇字自古……诚悬有至论，笔力不专主①……
未习鲁公书，先观鲁公诂②。平原气在中，毛颖足吞虏③。

<div align="right">傅山《霜红龛集》</div>

【注释】

①笔力不专主：意为写字要"心正"，并不只取决于"笔力"。

②诂：古言古义。这里是指颜真卿的言行及其所包含的大义。

③平原气在中，毛颖足吞虏：像颜真卿那样正气在胸中，下笔必然
雄健有力，足有吞灭胡虏的气概。

予尝谓：诗文书画，皆以人重。苏、黄遗墨流传至今者，一
字兼金。章惇、京、卞，岂不工书，后人粪土视之，一钱不直。

所谓三代之直道也。永叔有言：古之人率皆能书，独其人之贤者，传遂远。使颜鲁公书虽不工，后世见者必宝之，非独书也。诗文之属，莫不皆然。

<div align="right">王士禛①《香祖笔记》</div>

【注释】

①王士禛（1634—1711），字子真，号阮亭，又号渔洋山人。山东新城（今山东桓台）人。清初诗人。著有《池北偶谈》《香祖笔记》等。

蔡京字在苏、米之间，后人恶京，以襄代之。其实襄不如京也。

<div align="right">郑燮《论书》</div>

凡古人书画，俱各写其本来面目，方入神妙……故品格超绝，全以简澹胜人，是即所谓本来面目也。

<div align="right">钱泳《履园丛话》</div>

张果亭、王觉斯①人品颓丧②，而作字居然有北宋大家之风。岂得以其人而废之？

<div align="right">吴德旋《初月楼论书随笔》</div>

【注释】

①张果亭，即明代书家张瑞图。王觉斯，即明末清初书家王铎。
②颓丧：消极，颓唐。

书学不过一技耳，然立品是第一关头。品高者，一点一画，自有清刚雅正之气；品下者，虽激昂顿挫，俨然可观，而纵横刚暴，未免流露楮外。故以道德、事功、文章、风节著者，代不乏人，论世者，慕其人，益重其书，书人遂并不朽于千古。

<div align="right">朱和羹《临池心解》</div>

书画清高，首重人品。品节既优，不但人人重其笔墨，更钦

仰其人。唐、宋、元、明以及国朝诸贤，凡善书画者，未有不品学兼长，居官更讲政绩声名，所以后世贵重，前贤已往，而片纸只字皆以饼金购求。书画以人重，信不诬也。

<div style="text-align: right;">松年《颐园论画》</div>

【疏】

西汉扬雄在《法言》中云："言，心声也；书，心画也。声画形，君子小人见矣。声画者，君子小人之所以动情乎？"这里的"书"是相对"言"而说的，即言辞的书面记载，并非指一般意义上的书法，但扬雄第一次从理论上涉及到了书法与作者的情感、修养的关系，对后世影响很大。

关于人品与书品关系的的论述，早在唐代柳公权就有著名的笔谏："用笔在心，心正则笔正。"张怀瓘《书议》中也有所涉及，但并没有将这个问题作为评价书法价值的主要条件。到宋代，人品与书品的问题在书法批评中成为一个焦点，人们发现高尚的人格加上高超的技法，能产生高妙的书法。即便书法技巧稍有欠缺，有了高尚人格魅力的加持也能使书法作品具备不同一般的价值。

欧阳修特别强调书家人品道德的重要性，认为书法作品的"传"与"不传"全在于书家的人品道德的高尚与否："古之人皆能书，独其人之贤者传遂远。然后世不推此，但务于书，不知前日工书随与纸墨泯弃者，不可胜数也。使颜鲁公书虽不佳，后世见者必宝也。杨凝式以直言谏其父，其节见于艰危，李建中清慎温雅，爱其书者兼取其为人也。岂有其实，然后存之久耶？非自古贤哲必能书也，惟贤者能存尔，其余泯泯不复见尔。"颜真卿乃"忠臣烈士"，杨凝式"直言谏父"，李建中"清慎温雅"，都属于人们心目中的"贤者"形象，故其书"后世见者必宝"。欧阳修对颜真卿的书法推崇备至，认为"颜公忠义之节皎如日月，其为人尊严刚劲，像其笔画"；又言颜鲁公"忠义出于天性，故其字画刚劲独立，不袭前迹，挺然奇伟，有似其为人"。这是从人品的角度探讨书法，体现了欧阳修书法审美的基本立场，即书法的核心意义不在外在的形体，而在于内在的人格精神。

在欧阳修等人的努力下，颜真卿的书法形象在宋代完成了定形，博大浑厚、端严庄重的书法风格与刚正不阿的儒家精神合二为一。外拓笔法所具有的雍容大度的气势，以及浮雕般的立体感，

使我们既看到了一种敦厚的行为法度，又看到了一种凛然不可侵犯的人格尊严。苏轼在欧阳修的基础上进一步认为，书法能展示人的内在气质："人貌有好丑，而君子小人之态，不可掩也；言有辩讷，而君子小人之气，不可欺也；书有工拙，而君子小人之心，不可乱也。"（《东坡题跋》）书法外在的工整只要通过学习都能做到，但不一定有君子的气质。做一个君子，是古代士大夫追求的目标。《论语》中有很多关于君子、小人的理论，按照孔子的说法，有德的人才是君子。苏轼强调的即是具有君子风范的书风，这一主张引起了书法评价标准的一个很大变化：他说出了书法能够展示人的人格境界，而不仅仅是人的情绪活动，并且此说法将人格魅力作为书法好坏的一个重要条件。这说明书法到宋朝，已经不仅仅是一项展示技巧的才艺，而上升到心性修养的境界。

明代项穆《书法雅言》中谈道："况学术经纶，皆由心起，其心不正，所动悉邪……正书法，所以正人心也；正人心，所以闲圣道也。"项穆此论可看作是柳公权笔谏的延伸，其站在儒家"中和"的审美立场上评论书法，通过"比德"的审美方式，将书法风格与人格形象相关联，进而与儒家的精神合二为一。

如果说项穆是从儒家立身修养的大背景来立论，那么，傅山则是在特定环境下对书法家所应有的骨鲠的重视。傅山说："作字先作人，人奇字自古；纲常叛周孔，笔墨不可补。"傅山生活在清初，身受异族统治的切肤之痛让其深自反省。在这样的时代环境中把人格问题作为评价书法的首要条件是不足为怪的。傅山继承了宋代以来论书首重人品的传统，所以他对赵孟頫为人的不满延伸到对其书法的批评，傅山曾言："予极不喜赵子昂，薄其人遂恶其书。近细视之，亦未可厚非，熟媚绰约，自是贱态，润秀圆转，尚属正脉。盖自《兰亭》内稍变而至此。与时高下，亦由气运，不独文章然也。"傅山并不是昧于书法史，而是毅然决然地坚持人格至上的评价原则，把人格问题看成书法艺术的生命，并由此生发出他的审美主张。傅山心中理想的书法，是那种蕴含着一往无前

的清正之气，同时又具有刚健雄奇品格的作品。在傅山看来，书者的名节不振，则其书法的品格就无从谈起。

刘熙载也对人品与书品作出了评论，他认为书法表现的是高尚的人格精神，《艺概》有云："写字者，写志也。故张长史授颜鲁公曰：'非志士高人，讵可与言要妙？'""扬子以书为心画，故书也者，心学也。心不若人而欲书之过人，其勤而无所也宜矣。""笔性墨情，皆以其人之性情为本。是则理性情者，书之首务也。"刘熙载认为书法的妙处就是展示出高尚的人格，假如内在修养不高，仅从技术角度来努力是无用的，所以书者应具备"廉、立、宽、敦"等优秀品行。英国美学家鲍桑葵也说："从道德上来说，艺术上的再现在内容方面，必须按照和实际生活中一样的道德标准来评判。"（《美学史》）

书法风格是艺术家内在精神的一种外化，书法作品和书家的精神境界之间存在着微妙的关系。尽管各个时期不同书家、评论家都有不同的人品评价标准，但都同意人品问题对书法作品的品评有着重要的意义。东汉赵壹在《非草书》中认为，崔瑗、杜度、张芝等人皆有绝世之才，书法对他们来说只是"博学余暇，游手于斯"，书者"弘道兴世"的功用是第一位的。人品问题是社会政治、伦理价值观对人的要求，书法评价接纳了这种社会普遍的价值观念，因而对书法内涵的阐释也就不断产生新的视角。

一件书法作品是一种精神图式，从欧阳修的"惟贤者能存"，到苏轼的"人品高书乃可贵"，再到黄庭坚的"又广之以圣哲之学"，即提出了"书卷气"，书卷气可谓是人品与书品贯通的桥梁，这就涉及到了接下来的"学问与修养"的问题。

（二）学问与修养

论人才能，先文而后墨。羲、献等十九人，皆兼文墨。

<div style="text-align:right">张怀瓘《书议》</div>

少游①近日草书，便有东晋风味，作诗增奇丽。乃知此人不可使闲，遂兼百技矣。技进而道不进②，则不可，少游乃技道两进也。

<div style="text-align:right">苏轼《苏轼文集》</div>

【注释】

①少游，北宋文学家秦观，字少游，工书法。

②技：技艺。道：这里指道德和学问。

学书要须胸中有道义，又广之以圣哲之学，书乃可贵。若其灵府无程①，政使笔墨不减元常、逸少，只是俗人耳。余尝为少年言，士大夫处世可以百为，唯不可俗，俗便不可医也。

<div style="text-align:right">黄庭坚《山谷全书》</div>

【注释】

①灵府无程：指思想精神不具底蕴。灵府，指心，思想内蕴。程，规矩、法式。

若使胸中有书数千卷，不随世碌碌，则书不病韵，自胜李西台、林和靖矣。

<div style="text-align:right">黄庭坚《山谷全书》</div>

大抵唐人作字，无有不工者，如居易以文章名世，至于字画，不失书家法度，作行书，妙处与时名流相后先。盖胸中渊著①，流出笔下，便过人数等，观之者亦想见其风概云。

<div style="text-align:right">《宣和书谱》</div>

【注释】

①渊著：渊，深。著，古同"贮"，积蓄。这里指胸怀深广、学问渊博。

作字者亦须略考篆文，须知点画来历先后。如"左""右"之不同，"刺""剌"之相异，"王"之与"玉"，"示"之与"衣"，以至"奉""秦""泰""春"，形同体殊。得其源本，斯不浮矣。

<div align="right">姜夔《续书谱》</div>

要得腹中有百十卷书，俾①落笔免尘俗耳。

<div align="right">王绂②《书画传习录》</div>

【注释】

①俾：使（达到某种程度）。

②王绂（1362—1416），字孟端，号友石，无锡（今属江苏）人。明代书画家。永乐年间，因善书被荐，官中书舍人。

字小艺也，能草者或不能楷，能真者或不能隶，能今者或不能古，备古今矣。而胸中无千卷之资，日用乏忠恕之道以涵养之，则笔下自无千岁之韵。虽银钩虿尾，八法具备，特墨客之一长，求其所谓落玉垂金，流奕清举者，不可得。按罗泌之言如此，果然千卷之资，方得入韵。不然，今之书佣楷体，岂不极精？而千岁之韵难矣。汉晋芝、羲辈，岂特以字名哉？非特字也，顾、陆、张、吴以画名，亦以有千岁之韵耳。

<div align="right">张懋修《墨卿谈乘》</div>

黄太史有言：士大夫下笔，使有数万卷书气象，便无俗态，不然，一楷书吏耳。

<div align="right">陈继儒《妮古录》</div>

晋人楷法，平淡玄远，妙处都不在书，非学所可至也……坡公有言："吾虽不善书，知书莫如我；苟能通其意，常谓不学可。"①假我数年②，撇弃旧学，从不学处求之，③或少有进焉耳。

<div align="right">张瑞图《白毫庵集》</div>

【注释】

①苟能通其意，常谓不学可：如果能真正通晓书法的意蕴，即使不苦学，也能写出好字。

②假我数年：如果能借给我几年时间。

③撇弃旧学，从不学处求之：不像一般地学习书法那样直接地学，而是依靠自己的道德、修养等从书法本质上去领悟、学习书法。

作书是学问中第七八乘事①。切勿以此关心。王逸少品格在茂弘、安石②之间，为雅好临池，声实俱掩。

<div align="right">黄道周《黄漳浦集》</div>

【注释】

①作书是学问中第七八乘事：作书在学问中排到第七八位。

②茂弘、安石：茂弘，即王导，字茂弘；安石，即谢安，字安石。两人都是东晋政治家、书法家。

右军初学卫书，将谓不及；北游见李斯、曹喜等书；之许下，见钟繇、梁鹄书；又之洛下，见蔡邕《石经》三体书；又于从兄洽处见张昶《华岳碑》。叹曰："巫云洛水外，云水宁足贵哉！"古人成一艺，亦必脚下行数千里路，目中见无限古人手迹，乃始成名。今日执笔便欲凌跨古人，岂不自愧！

<div align="right">周亮工《因树屋书影》</div>

禹卿①之言又曰，书之艺，自东晋王羲之至今，且千余载。其中可数者，或数十年一人，或数百年一人。自明董尚书其昌死，今

无人焉。非无为书者也；勤于力者不能知，精于知者不能至也。②

<div align="right">姚鼐③《惜抱轩集》</div>

【注释】

①禹卿，即王文治，字禹卿，号梦楼，江苏丹徒人。工书法，与刘墉、翁方纲、梁同书并称"清初四大家"。

②非无为书者也；勤于力者不能知，精于知者不能至也：并不是没有人从事书法创作，而是功力足的人往往识鉴不够高，而精于识鉴的人却往往功力又达不到。

③姚鼐（1732—1815），字姬传，室名惜抱轩，世称"惜抱先生"。安庆桐城（今安徽桐城）人。清代散文家，与方苞、刘大櫆并称。

若气质薄，则体格不大，学力有限；天资劣，则为学艰，而入门不易；法不得，则虚积岁月，用功徒然……识鉴短，则徘徊古今，胸无成见。然造诣无穷，功夫要是在法外，苏文忠公所谓"退笔如山未足珍，读书万卷始通神"是也。

<div align="right">朱履贞《书学捷要》</div>

东坡笔力雄放，逸气横霄，故肥而不俗。要知坡公文章气节，事事皆为第一流。余事作书，便有俯视一切之概，动于天然而不自知。

<div align="right">吴德旋《初月楼论书随笔》</div>

若夫挥毫弄墨，霞想云思，兴会标举①，真宰上诉②，则似有妙悟焉。然其所以悟者，亦有书卷之味，沉浸于胸，偶一操翰③，汩乎其来，④沛然⑤而莫可御，不论诗文书画，望而知为读书人手笔。若胸无根柢，而徒得其迹象，虽悟而犹未悟也。

<div align="right">盛大士⑥《溪山卧游录》</div>

【注释】

①兴会标举：兴会，兴致。标举，高举。

②真宰上诉：天为万物主宰，故称真宰。这句是说，似乎有很多想
法要向上天诉说。

③操翰：提笔作书。

④汩乎其来：像泉水涌出来。

⑤沛然：充盛而迅疾的样子。

⑥盛大士，字子履。江苏镇洋人。清代书画家。

昔人论作书作画，以"脱火气"为上乘。夫人处世，绚烂之极
归于平淡，即所谓"脱火气"，非学问不能。

邵梅臣《画耕偶录》

窃谓诗、文、书、画，其事不一，其理则同。善读书者，不
难隅反。

张式《画谭》

（学书）当先修身。身修则心气和平，能应万物。未有心不和
平而能书画者。读书以养性，书画以养心，不读书而能臻绝品者，
未之见也。

张式《画谭》

心地丛杂，虽笔墨精良，无当也。扬子云："字为心画。"

姚孟起《字学臆参》

古人谓喜气画兰，怒气画竹，各有所宜。余谓笔墨之间，本
足觇①人气象，书法亦然。

周星莲《临池管见》

【注释】

①觇：看。

书本心画，可以观人。书家但笔墨专精取胜，而昔人道德、文章、政事、风节著者，虽书不名家，而一种真气流溢，每每在书家上。

<div align="right">莫友芝《邵亭书画经眼录》</div>

贤哲之书温醇，骏雄①之书沉毅，畸士②之书历落，才子之书秀颖。

书可观识③。笔法字体，彼此取舍各殊，识之高下存焉矣。

<div align="right">刘熙载《艺概》</div>

【注释】

①骏雄：骏，通"俊"。才智过人的豪杰。

②畸士：奇特的、不平凡的人。

③识：见识和修养。

梁山舟答张芑堂书，谓学书有三要……而余又增以二要："一要品高，品高则下笔妍雅，不落尘俗；一要学富，胸罗万有，书卷之气，自然溢于行间。"古之大家，莫不备此，断未有胸无点墨而能超轶等伦①者也。

<div align="right">杨守敬《学书迩言》</div>

【注释】

①超轶等伦：即超群出众。轶：本义是后车超越前车，引申作超越。伦：类，同类。

学颜、柳书，易有粗犷气；学赵、董①者，易有轻薄气，此不惟关乎学力，亦系乎人品性情也。

<div align="right">陶邵学②《颐巢类稿》</div>

【注释】

①赵、董：赵孟頫和董其昌。

②陶邵学，字子政，号颐巢。广东番禺（今广东广州）人。清末学者。

　　学书先贵立品。右军人品高，故书入神品。决非胸怀卑污而书能佳，以可断言也。

<div align="right">李瑞清《清道人遗集逸稿》</div>

　　学书尤贵多读书，读书多则下笔自雅。故自古来学问家虽不善书而其书有书卷气。故书以气味[①]为第一，不然但成乎技，不足贵矣。

<div align="right">李瑞清《玉梅花庵书断》</div>

【注释】

①气味：与"气息"相近，指意趣、气质、情调等。

【疏】

书法不仅是书写技巧的展现，更是书家情感与人格精神的折射，所以古今第一流的书家或是文采飞扬、妙笔生花的诗人、文学家，或是广闻博见、知识渊深的硕学鸿儒，他们高尚的人格修养增强了作品的思想性与感染力，更好地发挥着书法的审美与宣教功能。

殷商至汉千余年，除李斯、张芝等少数书家留名书史外，大量书写者都淹没无闻了。魏晋书家大都出自望族，属于士大夫阶层，学问与修养自不待言，故唐代张怀瓘在《书议》中云："论人才能，先文而后墨。羲、献等十九人，皆兼文墨。"唐代褚遂良是顾命大臣，颜真卿是力挽狂澜的忠臣，周星莲所谓"古来书家，类多置身庙廊之士"就是指这种情况。《宣和书谱》载："大抵唐人作字，无有不工者，如居易以文章名世，至于字画，不失书家法度，作行书，妙处与时名流相后先。盖胸中渊著，流出笔下，便过人数等，观之者亦想见其风概云。"可见，书法的优劣仅仅依靠技巧的训练是不够的。

学养的提高能改变一个人的气质，同样也会影响书法作品的气质。关于宋代书家全面的修养，王世贞《艺苑卮言》有过一段评价："永叔、介甫俱文胜词，词胜诗，诗胜书；子瞻书胜词，词胜画，画胜文，文胜诗，然文等耳，余俱非子瞻敌也；鲁直书胜词，词胜诗，诗胜文；少游词胜书，书胜文，文胜诗。"欧阳修、王安石、苏轼、黄庭坚、秦观，都有文、词、诗、画等方面的修养，苏轼是大文豪，黄庭坚是"江西诗派"开山鼻祖，米芾则书画诗文鉴赏无所不精。黄庭坚在书家学问与修养这个问题上对他的前辈书家王著略作发挥："王著临《兰亭序》《乐毅论》，补永禅师周散骑《千字文》，皆妙绝同时，极善用笔，若使胸中有书数千卷，不随世碌碌，则书不病韵，自胜李西台、林和靖矣。盖美而病韵者王著，劲而病韵者周越，皆渠侬胸次之罪，非学者不尽功也。"（《山谷全书》）黄庭坚认为王著们的书法之所以不佳，不是学习不用功，

而是缺少见识，没有学问修养之故。黄庭坚在书论中第一次把"韵"和书家的人格与学养联系在一起，为书法审美和书法批评开辟了新的途径。黄庭坚《书缯卷后》云："学书要须胸中有道义，又广之以圣哲之学，书乃可贵。若其灵府无程，政使笔墨不减元常、逸少，只是俗人耳。余尝为少年言，士大夫处世可以百为，唯不可俗，俗便不可医也。"苏轼认为"人品高，书乃可贵"，黄庭坚在此基础上又加了一个"圣哲之学"，即书法要有"书卷气"。书法家的内养主要由人品和学养构成，人品主要表现"胸中有道义"和"临大节而不可夺"，学养则需要"广之以圣哲之学"。书法家达到了这样的境界下笔自然无俗态。

黄庭坚评苏轼书法云："东坡道人少日学《兰亭》……挟以文章妙天下，忠义贯日月之气，本朝善书自当推为第一。"其原因在于东坡学养深，且人品高。黄庭坚认为书法的可贵在于书法家内养充实，后人把宋朝的这些追求所反映出来的气质叫做"文人气"或"书卷气"，这种气质成为人品与书品贯通的桥梁。文人的审美趣味在宋代产生了很大影响，成为书法价值判断的主流倾向，甚至影响到宫廷贵族乃至帝王。《宣和书谱》作为北宋官方修订的书法著作，所宣扬的书法批评观点基本上是文人化的。宋高宗赵构也说："故晚年得趣，横斜平直，随意所适。至作尺余大字，肆笔皆成，每不介意。至或肤腴瘦硬，山林丘壑之气，则酒后颇有佳处。古人岂难到也！"（《翰墨志》）赵构作为皇帝，却对笔下的"山林丘壑之气"充满欣赏，说明富丽堂皇的境界在宋朝得不到伸展，而文人气息却根植在了帝王和士大夫们的血液中。

明代书画家直接继承了宋人对学问与学养的重视，王绂在《书画传习录》中云："要得腹中有百十卷书，俾落笔免尘俗耳。"张居正第三子张懋修，虽然生在宰相之家，却无纨绔之习，自幼积学好古，清约如寒素，其在《墨卿谈乘》卷九曰："字小艺也……而胸中无千卷之资，日用乏忠恕之道以涵养之，则笔下自无千岁之韵。虽银钩虿尾，八法具备，特墨客之一长，求其所谓落玉垂金，流

奕清举者，不可得。"足见个人学问与修养之重要。清代金石考据
兴盛，以审订文献，辨别真伪，校勘谬误，诠释文字，考察典章
制度等为主的考据学，为清代书法的变革起到了重要作用。清代
很多文字学家、金石家往往以考究文字而成书家，亦有很多书家
为提高书法水平而孜孜不倦地研究文字学、金石学，从而使自己
的书法有更扎实的基础，以至于涌现出一批复兴篆书和隶书的名
家。李瑞清于《玉梅花庵书断》中说："学书尤贵多读书，读书多则
下笔自雅。故自古来学问家虽不善书而其书有书卷气。故以气味
为第一，不然但成乎技，不足贵矣。"在此之前，邵梅臣在《画耕
偶录》中云："昔人论作书作画，以'脱火气'为上乘。夫人处世，
绚烂之极归于平淡，即所谓'脱火气'，非学问不能。"无论是金石
气、书卷气，还是文人气，都强调的是书家的学养，唯其学养高
深，才能心气和平，盖读书以养性，书画以养心，不读书而作品
能臻绝品者，未之有也。

　　"书本心画，可以观人。书家但笔墨专精取胜，而昔人道德、
文章、政事、风节著者，虽书不名家，而一种真气流溢，每每在
书家上。"（莫友芝《郘亭书画经眼录》）宋代以降，对书家的学问修
养均提出很高的要求，这种要求在传统书论中越来越占据重要的
地位。杨守敬《学书迩言》也云："'一要品高，品高则下笔妍雅，
不落尘俗；一要学富，胸罗万有，书卷之气，自然溢于行间。'古
之大家，莫不备此，断未有胸无点墨而能超轶等伦者也。"近观时
人所作，内容清雅者盖多，文辞驳杂者亦不少，本质上还是学养
不足。正如钱穆所言："故中国艺术不仅在心情娱乐上，更要则在
德性修养上。艺术价值之判定，不在其外向之所获得，而更要在
其内心修养之深厚。要之，艺术属于全人生，而为各个人品第高
低之准则所在。"没有学问与修养的加持，即使笔精墨妙，字里行
间始终无法脱离那种尘埃气。

（三）天资与功夫

故知书道玄妙，必资神遇，不可以力求也。机巧必须心悟，不可以目取也。

<div align="right">虞世南《笔髓论》</div>

书学小道，初非急务，时或留心，犹胜弃日。凡诸艺业，未有学而不得者也，病在心力懈怠，不能专精耳。

<div align="right">李世民《论书》</div>

善学者乃学之于造化，异类而求之①，固不取乎原本，而各逞其自然。

<div align="right">张怀瓘《书断》</div>

【注释】

①异类而求之：从各种不同品类的事物中学习。

昔者吴人张旭善草书书帖，数尝于邺县见公孙大娘①舞西河"剑器"②，自此草书长进，豪荡感激，③即公孙可知矣。

<div align="right">杜甫《观公孙大娘弟子舞剑器行并序》</div>

【注释】

①公孙大娘，唐玄宗时艺人、舞蹈家。

②西河"剑器"：西河，即今河西走廊一带，是唐朝和西域的交通要道。"剑器"唐宋时期舞蹈名，由西河传入中原。

③豪荡感激：形容张旭草书在公孙大娘舞蹈艺术影响下获得长进后的风格。豪荡，豪气充溢；感激，富于感染力。

（张旭）观于物，见山水崖谷，鸟兽虫鱼，草木之花实，日月列星，风雨水火，雷霆霹雳，歌舞战斗，天地事物之变，可喜可愕，一寓于书，故旭之书，变动犹鬼神，不可端倪，以此终其身

而名后世。

<div align="right">韩愈《送高闲上人序》</div>

古人得笔法有所自，张①以剑器，容有是理②；雷太简③乃云闻江声而笔法进，文与可④亦言见蛇斗而草书长，此殆谬矣。

<div align="right">苏轼《苏轼文集》</div>

【注释】

①张：指张旭。

②容有是理：可以有这个道理。

③雷太简，即宋代书法家雷简夫。

④文与可，即宋代书画家文同。

余寓居开元寺之怡偲堂，坐见江山，每于此中作草，似得江山之助。

<div align="right">黄庭坚《山谷全书》</div>

皇颉之初，书法始备矣，然犹学之于人，非自得之于己也。必观夫天地法象之端……求制作之所以然，则知书法之自然犹之于外，非得之于内也。必精穷天下之理，锻炼天下之事，纷绋①天下之变……

<div align="right">郝经《陵川集》</div>

【注释】

①纷绋：杂乱。纷，杂、乱。绋，乱麻。

书法甚难。有得于天资，有得于学力。天资高而学力到，未有不精奥而神化者也。

<div align="right">虞集《道园学古录》</div>

大要笔圆字方，傍密间豁①，血浓骨老，筋藏肉洁，笔笔造②古

意，字字有来历，日临名书，毋吝纸笔，工夫精熟，久自得之矣。

<div align="right">陈绎曾《翰林要诀》</div>

【注释】

①傍密间豁：疏密得当。

②造：到。

翰墨之妙，通于神明，故必积学累功，心手相忘；当其挥运之际，自有成书于胸中，乃能精神融会，悉寓于书；或迟或速，动合规矩，变化无常，而风神超逸。是非高明之资，孰克然①耶？

<div align="right">盛熙明《法书考》</div>

【注释】

①克然：能够这样。

善用物者，天下无遗物。夫苟无遗物，则凡飞走动息之类，接乎耳目者，悠然会乎心，皆足以助吾天机，孰非可用者乎……盈两间①者，皆逸少之书法也。

<div align="right">方孝孺《逊志斋集》</div>

【注释】

①两间：天和地之间。

雷太简云："闻江声而笔法进。"①噫，此岂可与俗人道哉？江声之中，笔法何从来哉？

<div align="right">徐渭《徐渭集》</div>

【注释】

①闻江声而笔法进：雷简夫在雅安做官时，昼卧郡阁，听到平羌江的暴涨声，想象其波涛高低起伏奔腾之势，便即刻起来作书，笔法大进。

高书不入俗眼，入俗眼者必非高书。然此言亦可与知者道，

难与俗人言也。

<div align="right">徐渭《徐渭集》</div>

昔人言：有字学不可无性^①，有字性复不可无学。

<div align="right">焦竑《澹园集》</div>

【注释】

①性：天资、秉性。

余方草书，有震雷声呼呼然，电光烁窗，闪闪不定。余不觉笔端自战，横斜浮游，不能自持，乃凝神猛力一收，遂能成字，即有惊雷收电之势，比常书不同。自此书法顿进。

<div align="right">张懋修《墨卿谈乘》</div>

虞集常自称曰："执笔惟凭于手熟，为文每事于口占。"

<div align="right">陈继儒《妮古录》</div>

字无百日功，非虚语也。岂惟百日，即开卷注意，步步移形，三日刮目，诚然有之，至若学问了义，虽尽平生，何厌足之。有譬释典云：指爪作佛面，已成佛道。又云：三阿僧祇^①，然后成佛。须于此中参透，始知顿渐两途，即是一法。

<div align="right">赵宧光《寒山帚谈》</div>

【注释】

①三阿僧祇：佛教用语，指菩萨修行成佛，历经的三期重大劫难。阿僧祇，梵语音译，意为无数。

世之厌常以喜新者，每舍正而慕奇，岂知奇不必求，久之自至者哉。假使雅好之士，留神翰墨，穷搜博究，月习岁勤；分布条理，谙练于胸襟；运用抑扬，精熟于心手；自然意先笔后，妙

逸忘情，墨洒神凝，从容中道①。此乃天然之巧，自得之能。

<div align="right">项穆《书法雅言》</div>

【注释】

①中道：合乎道义、法度。

　　书之法则，点画攸同；形之楮墨①，性情各异。犹同源分派，共树殊枝者，何哉？资分高下，学别浅深。资学兼长，神融笔畅，苟非交善，讵得从心？书有体格，非学弗知。若学优而资劣，作字虽工，盈虚舒惨②，回互飞腾之妙用弗得也。书有神气，非资弗明。若资迈而学疏，笔势虽雄，钩揭导送、提抢截曳③之权度弗熟也。所以资贵聪颖，学尚浩渊。资过乎学，每失颠狂④；学过乎资，犹存规矩。资不可少，学乃居先。古人云：盖有学而不能，未有不学而能者也。

<div align="right">项穆《书法雅言》</div>

【注释】

①形之楮墨：用纸墨写出来。楮，即谷树，树皮纤维可造纸，此处指纸。

②盈虚舒惨：虚实展收。惨，通"黲"，暗淡，此处作收缩讲。

③钩揭导送、提抢截曳：几种不同的执笔或运笔方法。

④颠狂：放纵失度。

　　学草书须逐字写过，令使转虚实一一尽理，至兴到之时，笔势自生。大小相参，上下左右，起止映带①，虽狂如旭、素，咸臻神妙矣。古人醉时作狂草，细看无一失笔，平日工夫细也。此是要诀。

<div align="right">冯班《钝吟书要》</div>

【注释】

①映带：指作书时，为求体势之美，省减字中某一笔画或更动字中某笔画的位置。

作行草书须以劲利取势，以灵转取致①，如企鸟跱②，志在飞；猛兽骇，意将驰。无非要生动，要脱化。会得斯旨，当自悟耳。

<div align="right">宋曹《书法约言》</div>

【注释】

①致：意态、情趣。

②企鸟跱：企，踮起脚跟。跱，独自站立。

张长史见担夫争道、公孙舞剑而书法大进，黄鲁直观荡桨拔棹而得其势，怀素览夏云随风而悟草书之变，雷简夫闻江瀑声而笔法流宕，文与可见蛇斗而草法顿能飞动，赵子昂见水中马鸡绕墙而得勾八之法①。

<div align="right">鲁一贞、张廷相②《玉燕楼书法》</div>

【注释】

①勾八之法：指"永"字八法中"趯"法之异势，如向右勾势、向左勾势、曲勾势等。

②鲁一贞，字亮侪。太湖（今属安徽安庆）人。张廷相，字仪九，归安（今属浙江湖州）人。二人均为清初书法家。

摄天地和明之气，入指腕间，方能与造化相通，而尽万物之变态。然非穷古今，一步步脚踏实地，积习久之，至于纵横变化，无适不当，必不能地负海涵，独扛百斛①。故知千里者跬步之积②，万仞者尺寸之移。

<div align="right">王澍《论书剩语》</div>

【注释】

①百斛：泛指多斛，比喻很重。斛，古代量器；十斗为一斛。

②千里者跬步之积：出自《荀子·劝学》："不积跬步，无以致千里。"跬步，半步，即跨出一脚。

古人稿书最佳，以其意不在书，天机自动，往往多入神解。

如右军《兰亭》，鲁公"三稿"天真烂然，莫可名貌，有意为之，多不能至。正如李将军射石没羽，次日试之，便不能及，未可以智力取已。

<div align="right">王澍《论书剩语》</div>

惟与造物者①游，而又加之以学力，然后能生动；能生动，然后入规矩；入规矩，然后曲亦中乎绳②，而直亦中乎钩③。

<div align="right">张照《天瓶斋书画题跋》</div>

【注释】

①造物者：这里指天地、自然。

②绳：木工用的墨线。

③钩：木工用的圆规。

王棠曰：前辈论书法，如撑急水滩头，用尽气力，不离故处。又谓：学古人书，当取其神，不当摹其形。此如成佛后，拆骨还父，拆肉还母，方是未生前本来面目。不然，终是寄人篱下也。《楞严经》云：无日不明，明因属日，是故还日，暗还黑月，通还户牖，壅还墙宇，缘还分别，顽虚还空，郁浡①还尘，清明还霁。种种差别，见无差别，诸可还者，自然非汝，不汝还者，非汝而谁？人能于八还之外，悟出不汝还处，则字学直通三昧矣。

<div align="right">王棠《知新录》</div>

【注释】

①郁浡：郁勃、旺盛。此处为尘土飞扬的样子。

工追摹①而饶②性灵，则趣生；持性灵而厌追摹，则法疏。天资既高，又得笔法，功或作或辍③，亦无成就也。

<div align="right">梁巘《承晋斋积闻录》</div>

【注释】

①追摹：学习前人的书法。

②饶：富足。

③辍：停止。

书画至神妙使笔有运斤成风①之趣，无他，熟而已矣……所调熟字，乃张伯英草书精熟，池水尽墨，杜少陵②"熟精文选理"之熟字……用笔亦无定法，随人所向而习之，久久精熟，便能变化古人③，自出手眼。

<div align="right">方薰④《山静居画论》</div>

【注释】

①运斤成风：典故出自《庄子·徐无鬼》，后用来比喻手法熟练，技艺高超。斤，斧子。

②杜少陵，即唐代诗人杜甫。

③变化古人：从古人的书法中变化而出。

④方薰（1736—1799），字兰坻，号兰士。浙江石门（今桐乡西南）人。清代书画家。诗、书、画并妙。著有《山静居稿》《山静居论画》等。

书有六要：一气质……二天资……三得法。学书先究执笔，张长史传颜鲁公十二笔法，其最要云："第一执笔，务得圆转，毋使拘挛。"四临摹。学书须求古帖墨迹，模①摹研究，悉得其用笔之意，则字有师承，工夫易进。五用功。古人以书法称者，不特气质、天资、得法、临摹而已，而功夫之深，更非后人所及。伯英学书，池水尽墨；元常居则画地，卧则画席，如厕忘返，拊膺②尽青；永师登楼不下，四十余年。若此之类，不可枚举。而后名播当时，书传后世。六识鉴③。学书先立志向，详审古今书法，是非灼然，方有进步。六要俱备，方能成家。

<div align="right">朱履贞《书学捷要》</div>

【注释】

①模：规范、模式。

②拊膺：拍胸脯。

③识鉴：认识事物和鉴别是非的能力。

看书画亦有三等，至真至妙者为上等，妙而不真为中等，真而不妙为下等。上等为随珠和璧，中等为优孟衣冠①，下等是千里马骨矣。然而亦要天分，亦要工夫，又须见闻，又须博雅，四者缺一不可。诗文有一日之短长，书画有一时之兴会，虽真而乏佳趣，吾无取也。

《清河书画舫》谓："看字画须具金刚眼力，鞠②盗心思，乃能看得真切。"余以为不然。看字画如对可人韵士，一望而知为多才尚雅，可与终日坐而不厌不倦者，并不比作文论古，必用全力赴之，只要心平气和，至公无私，毋惑人言，便为妙诀。看得真则万象毕呈，见得多自百不失一。然而亦有天分存乎其间，并不在学问之深长，诗书之广博也。

<div align="right">钱泳《履园丛话》</div>

【注释】

①优孟衣冠：这里指书法作品虚有其形，无神妙。

②鞠：穷尽。

余以为教人学书，当分三等。第一等有绝顶天资，可以比拟松雪、华亭之用笔者，则令其读经史，学碑帖，游名山大川，看古人墨迹，为传世之学。第二等志切功名，穷年兀兀，岂能尽力于斯，只要真行兼备，不失规矩绳墨，写成殿试策子，批判公文式样，便可为科第之学。第三等则但取近时书法临仿，具有奏折书启禀帖手段，可以为人佣书①而骗②衣食者，为酬应之学也。然而亦要天分，要工夫，如无天分，少工夫，虽尽日临碑学帖，终至白首无成。

<div align="right">钱泳《履园丛话》</div>

【注释】

①佣书：受人雇佣以抄书为业。

②骗：这里指谋取、获得。

徐季海学书论曰："俗言书无百日工，悠悠之谈也。宜白首工之，岂可百日手！"今人亦有"书无一月工"之谚，盖本于此。

凡临古人书，须平心耐性为之，久久自有功效。不可浅尝辄止，见异即迁。

<div align="right">梁章钜《退庵随笔》</div>

一部《金刚经》，专为众生说法，而又教人离相。学古人书，是听佛说法也。识得秦汉晋唐书法之妙，而会以自己性灵，是处处离相，得成佛道之因由也。

明窗净几，笔墨精良，于时抽纸挥毫，以绘我胸中之所有，其书那得不佳！若人声喧杂，纸墨恶劣，虽技如二王，亦无济矣。

离形得似，书家上乘，然此中消息甚微。

<div align="right">姚孟起《字学臆参》</div>

内典《金经》①云："非法，非非法。"②书家悟得此诀，何患食古不化③。

<div align="right">姚孟起《字学臆参》</div>

【注释】

①《金经》：即《金刚经》。

②非法，非非法：谢灵运说："非法则不有，非非法则不无。有、无并无，理之极也。"

③食古不化：学了古的东西消化不了，吸收不了。

夫书道有天然，有工夫，二者兼美，斯为冠冕。

<div align="right">康有为《广艺舟双楫》</div>

【疏】

任何一门艺术，要达到一定的境界，先天的资质和后天的努力均不可或缺。"天资"主要表现为艺术家心灵深处那种敏锐的观察力、丰富的想象力、天才的创造力等；"功夫"则是后天的努力。缺少"天资"就不能敏锐地捕捉到艺术的灵光，不下"功夫"则无法掌握确切的表达技巧。

汉末赵壹在《非草书》中表达了书法本乎天资，不能强学的观点："凡人各殊血气、异筋骨，心有疏密、手有巧拙，书之好丑，在心与手，可强为哉？"南朝庾肩吾则认为应"天资"与"功夫"并重，其评价张芝、钟繇、王羲之三人："张工夫第一，天然次之，衣帛先书，称为草圣。钟天然第一，工夫次之。王工夫不及张，天然过之；天然不及钟，工夫过之。"与庾肩吾观点相同的还有王僧虔，其《论书》云："孔琳之书，放纵快利，笔道流便，二王后略无其比。但工夫少，自任过，未得尽其妙，故但劣于羊欣。"王僧虔以"天然""功夫"作为评书的两种尺度，用以衡量前代书家，在评价羊欣与孔琳之之间的优劣时，王僧虔对孔琳之的天生禀赋持肯定的态度，认为他"天然绝逸"，这是羊欣所不具备的。但只因孔琳之工夫少，王僧虔将他列于羊欣之后。可见，当时人们用"天然"与"工夫"这两个标准来分析书法家的成就，并没有将"天然"置于"工夫"之上，而是主张两者兼得。

唐代虞世南在《笔髓论》中云："故知书道玄妙，必资神遇，不可以力求也。机巧必须心悟，不可以目取也。"张怀瓘亦在《书断》中云："善学书者乃学之于造化，异类而求之，固不取乎原本，而各逞其自然。"论及天资，唐宋人善于从自然物象中体悟书法。张旭因鲍照诗"孤蓬自振，惊沙坐飞"一句而深悟草书笔法，怀素草书从夏云奇峰中悟得笔无常势。"至中夕而谓怀素曰：草书古势多矣……张旭长史又尝谓彤曰：'孤蓬自振，惊沙坐飞。'……颜公曰：'师竖牵学古钗脚，何如屋漏痕？'素抱颜公脚，唱赋久之。颜公徐问之曰：'师亦有自得之乎？'对曰：'贫道观夏云多奇峰，

辄常师之，夏云因风变化，乃无常势，又遇坼壁之路，一一自然。'"（陆羽《僧怀素传》）黄庭坚自言其曾寓居开元寺，坐见江山，每于此中作草，似得江山之助。书家把自然万象尽收眼底，并转化为笔下的形状，这种悟的过程貌似偶然，实则是古代书家对书法苦思苦练的结果。

"书肇于自然"的思想由来已久，雷简夫在听江声而悟笔法后说："鸟迹之始，乃书法之宗，皆有状也。"（雷太简《江声帖》）表明其领悟到了书法与自然物象之间的关系。清代刘熙载《艺概》云："学书者有二观：曰观物，曰观我，观物以类情，观我以通德，'物'者何也？自然也。"自然界之物象只为书家的"悟"提供了一个契机，关键仍在于此前的自我修炼。苏轼在《跋与可论草书后》中记："与可云：余学草书凡十年，终未得古人用笔相传之法。后因见道上斗蛇，遂得其妙，乃知颠素之各有所悟，然后至于此耳。留意于物，往往成趣。昔人有好草书，夜梦则见蛟龙纠结，后数年，或昼日见之，草书则工矣，而所见亦可患。与可之所见，岂真蛇耶？抑草书之精也。"书家的"悟"，其过程并非像书论中描述的那样简单和轻松，而是书家对笔法长期思考探求的结果。明代费瀛《大书长语》中有云："余玩古人书旨，云有自蛇斗，若舞剑器，若担夫争道而得者。初甚不解，及观雷太简云'听江声而笔法进'，然后知向所云蛇斗等，非点画字形，乃是运笔，知此则孤蓬自振，惊沙坐飞；飞鸟出林，惊蛇入草，可一以贯之而无疑矣。唯壁坼路，屋漏痕，折钗股，印印泥，锥画沙，是点画形象，然非妙于手运，亦无从臻此。"费瀛对古人笔法方式的探究十分深入，其提出的"向所云蛇斗等，非点画字形，乃是运笔"，可谓目光独具。故明代李日华尝言："公孙大娘舞剑器，担夫与公主争道、锥画沙、折钗股、屋漏雨、蓬振沙飞、怒猊渴骥，此书家禅案也。不参透，何由悟入！"（李日华《紫桃轩又缀》）而徐渭对笔法与物象关系的阐述则更加深入："手之运笔是形，书之点画是影，故手有惊蛇入草之形，而后书有惊蛇入草之影，手有飞鸟出林之形，而

后书有飞鸟出林之影，其他蛇斗、剑舞莫不皆然。"（徐渭《玄钞类摘序说》）即笔法的物象表达与写出的点画形态是一一契合的。

明代项穆在谈及书家的天资和学问时指出："资分高下，学别浅深。资学兼长，神融笔畅，苟非交善，讵得从心？书有体格，非学弗知，若学优而资劣，作字虽工，盈虚舒惨，回互飞腾之妙用弗得也。书有神气，非资弗明。若资迈而学疏，笔势虽雄，钩揭导送、提抢截曳之权度弗熟也。所以资贵聪颖，学尚浩渊。资过乎学，每失颠狂；学过乎资，犹存规矩。"历史上有些书家天资高迈，但功夫未到，如宋人中很多书家即是以天资取胜，而学力不到；而元代书家则以学问见长，而天资稍逊。项穆认为钟繇、张芝、王羲之、王献之四人天资、学力具备，符合他倡导的"中和"的标准。

钱泳在《履园丛话》中根据人的天资将学书者分为三等，清代朱履贞在《书学捷要》中认为书有六要："一气质，人禀天地之气，有古今之殊，而淳漓因之，有贵贱之分而厚薄定焉；二天资，有生而成之，有学而不成，故笔资挺秀秾粹者则为学易，若笔性笨钝枯索者，则造就不易。"在朱履贞看来有艺术灵性的人，下笔便到乌丝栏；而资性迟钝的人，尽管下再大功夫，字多平庸。当然，朱履贞也强调："古人以书法称者，不特气质、天资、得法、临摹而已，而功夫之深，更非后人所及。伯英学书，池水尽墨；元常居则画地，卧则画席，如厕忘返，拊膺尽青；永师登楼不下，四十余年。若此之类，不可枚举。而后名播当时，书传后世。"还是强调了后天努力的重要性。

"翰墨之妙，通于神明，故必积学累功，心手相忘；当其挥运之际，自有成书于胸中，乃能精神融会，悉寓于书。"（盛熙明《法书考》）前人对"天资"与"功夫"虽有侧重，但大多数还是强调二者兼备的重要性，故倡导"智行两尽""资学兼长"，寓天资于功夫之中，如此才能从心所欲不逾矩，最终达到书法之妙境。

（四）学书态度

书者，散也。欲书先散怀抱，任情恣性，然后书之；若迫于事，虽中山①兔毫不能佳也。夫书，先默坐静思，随意所适，言不出口，气不盈息，沉密神彩，如对至尊②，则无不善矣。

<div align="right">蔡邕《笔论》</div>

【注释】

①中山：郡国名，在今河北省，汉时以制作兔毫笔闻名。

②至尊：至高无上的地位。

欲书之时，当收视返听①，绝虑凝神。心正气和，则契于妙。心神不正，书则欹斜；志气不和，字则颠仆。

<div align="right">虞世南《笔髓论》</div>

【注释】

①收视返听：收拢视线，目不旁视，返回听觉，耳不旁听。其精神当指集中思想，不为外物分散注意力。

书学小道①，初非急务，时或留心，犹胜弃日②。凡诸艺业，未有学而不得者也，病在心力懈怠，不能专精耳。

<div align="right">李世民《论书》</div>

【注释】

①小道：旧时儒家对礼乐政教以外的学说、技艺，贬称为小道。

②弃日：废置时光。

功不十倍，不可以果志①；力不兼两，不可以角敌……书不千轴，不可以语化。

<div align="right">皇甫湜②《皇甫持正文集》</div>

【注释】

①果志：果断之志。

②皇甫湜（约777—约835），字持正，睦州新安（今浙江淳安）人。
唐代文学家。工书法。有《皇甫持正文集》。

自少所喜事多矣，中年以来渐已废去，或厌而不为，或好之未
厌、力有不能而止者。其愈久益深而尤不厌者，书也。至于学字，
为于不倦时，往往可以消日。乃知昔贤留意于此，不为无意也。

<div style="text-align: right">欧阳修《欧阳修全集》</div>

苏子美尝言："明窗净几，笔砚纸墨皆极精良，亦自是人生一
乐。"然能得此乐者甚稀，其不为外物移其好者，又特稀也。余晚
知此趣，恨字体不工，不能到古人佳处，若以为乐，则自有余。

<div style="text-align: right">欧阳修《欧阳修全集》</div>

羲之之书晚乃善，则其所能，盖亦以精力自致者，非天成也。
然后世未有能及者，岂其学不如彼邪①？则学固岂可以少哉！②

<div style="text-align: right">曾巩《曾巩集》</div>

【注释】

①岂其学不如彼邪：莫非他们学书所下的功夫不如王羲之？
②则学固岂可以少哉：这样看来，学习上所下的功夫何尝可以
少呢！

笔墨之迹，托于有形①，有形则有弊。苟不至于无，而自乐于
一时，聊寓其心，忘忧晚岁，则犹贤于博弈也。虽然，不假外物
而有守于内者，圣贤之高致也。惟颜子②得之。

<div style="text-align: right">苏轼《苏轼文集》</div>

【注释】

①托于有形：寄托于一定的形态。
②颜子，孔子最得意的学生颜回。

笔成冢，墨成池，不及羲之即献之；笔秃千管，墨磨万铤[1]，不作张芝作索靖。

<div align="right">苏轼《苏轼文集》</div>

【注释】

[1]铤：古同"锭"，指金银块，这里指墨锭。

一日不书便觉思涩，想古人未尝片时废书[1]也。

<div align="right">米芾《海岳名言》</div>

【注释】

[1]废书：放弃对书法技艺的练习和追求。

学书须得趣，他好俱忘，乃入妙；别为一好萦之[1]，便不工也。

<div align="right">米芾《海岳名言》</div>

【注释】

[1]别为一好萦之：（如果）另外还有一项爱好牵扯了精力。萦，缠绕，引申为牵绊。

东坡云：遇天色明暖，笔砚和畅，便宜作草书数纸，非独以适吾意，亦使百年之后，与我同病者，有以发之也。张长史、怀素得草书三昧，圣宋文物之盛，未有以嗣之，惟蔡君谟颇有法度，然而未放，止与东坡相上下耳。

<div align="right">朱弁[1]《曲洧旧闻》</div>

【注释】

[1]朱弁（1085—1144），字少章，号观如居士。徽州婺源（今属江西）人。南宋学者。

扬雄有言：精而精之，熟在其中矣。故技有操舟若神，运斤成风，岂非积习之久而后臻于妙耶？

<div align="right">《宣和书谱》</div>

凡五十年间，非大利害相妨，未始一日舍笔墨。

　　　　　　　　　　　　　　　　　　赵构《翰墨志》

　　吾乡陆俨山①先生作书，虽率尔应酬，皆不苟且，常曰："即此便是写字，时须用敬也。"

　　　　　　　　　　　　　　　　董其昌《画禅室随笔》

【注释】
①陆俨山，即陆深（1477—1544），字子渊，号俨山。明代文学家、书法家。

　　作字有三调：心调、手调、笔调也。规矩绳墨，转运变化，中有成画，意先笔后，心调也。正奇应手，刚柔合筋，滑溜圆融，开合断续，手调也。浓淡适宜，纤巨应手，毫含饮墨，人马相得，笔调也。

　　　　　　　　　　　　　　　　张懋修《墨卿谈乘》

　　临帖切忌紧逼，相逼而视，吾身方在瓮中，安能运瓮，此亦旁观棋枰小变法耳。

　　　　　　　　　　　　　　　　陈继儒《妮古录》

　　董玄宰云，余性好书而懒矜庄，鲜写至成篇者，虽无日不执笔，皆纵横断续，无伦次语耳。偶以册置案头，遂时为作各体，且多录古人雅致语，觉向来肆意涂抹，殊非程氏所谓用敬之道也。然予不好书名，故书中稍有淡意，此亦自知之。若前人作书不苟且，亦不免为名使耳。

　　　　　　　　　　　　　　　　陈继儒《妮古录》

　　学书者，不可视之为易，不可视之为难；易则忽而怠心①生，

难则畏而止心②起矣。

<div style="text-align:right">项穆《书法雅言》</div>

【注释】

①怠心：懒散松懈的想法。

②止心：放弃不学的念头。止，停止、平息。

志学之士，必须到愁惨处，方能心悟腕从，言忘意得①，功效兼得，性情归一，而后成书。

<div style="text-align:right">宋曹《书法约言》</div>

【注释】

①言忘意得：典出《庄子·外物》："言者所以在意，得意而忘言。"后用"得意忘言"比喻抛弃表象的东西而得到了实质，心领而神会。

予弱冠①知书，留心越四纪②。枕畔与行麓③中，尝置诸帖，时时摹仿，倍加思忆，寒暑不移，风雨无间。虽穷愁患难，莫不与诸帖俱。

<div style="text-align:right">宋曹《书法约言》</div>

【注释】

①弱冠：古代男子二十岁行冠礼，因体未壮故称，后泛指男子二十岁左右的年纪。

②越四纪：超过四十八年。十二年为一纪。

③行麓：旅行途中。麓，山脚下。

静几明窗，焚香掩卷，每当会心处，欣然独笑。客来相与，脱去形迹，烹苦茗，赏章文，久之，霞光零乱，月在高梧，而客在前溪矣。随呼童闭户，收蒲团静坐片时，更觉悠然神远。

<div style="text-align:right">朱耷①《昭阳大梁之十月书以曾老社兄正》</div>

【注释】

①朱耷（1626—1705），字雪个，号八大山人、驴屋等。江西南昌人。

清初画家。明宁王朱权后裔，明亡后削发为僧。擅书画，能诗文。

精神专一，奋苦数十年，神将相[1]之，鬼将告之，人将启之，物将发之。不奋苦而求速效，只落得少日浮夸，老来窘隘而已。

<div align="right">郑燮《郑板桥集》</div>

【注释】

[1]相：扶助、辅助。

吾辈学书，纵不能驾古人而上之，亦必有一副思齐古人之意见。

<div align="right">梁巘《承晋斋积闻录》</div>

古人作书，以通身精神赴之，故能名家；后人视为小技，不专不精，无怪其卤莽而灭裂也。

<div align="right">王宗炎[1]《论书法》</div>

【注释】

[1]王宗炎，字以除，号毂塍。清代书学家。著有《晚闻居士遗集》。

凡临古人书，须平心耐性为之，久久自有功效，不可浅尝辄止，见异即迁。师宜官之帐，张芝之池水，其故可思。徐季海《学书论》云："俗言书无百日工，悠悠之谈也，宜白首工之，岂可百日乎？"今人亦有书无一月工之谚，盖本于此。试观欧阳询初见索靖碑，唾之，复见悟其妙，卧其下者十日。阎立本尝至荆州视僧繇画，忽之，次见略许，三见坐卧宿其下者十日。书画之妙，以欧阳与阎之真识，尚不能以造次得之，况下其几等者乎？

<div align="right">梁章钜《退庵随笔》</div>

每日焚香静坐，收拾得此心，洁洁净净，读书有暇，兴来弄笔，以自写其性情，斯能超乎象外，得其环中矣。惜余未之能也。

<div align="right">姚孟起《字学臆参》</div>

【疏】

英国作家毛姆曾说："阅读是一座随身携带的小型避难所。"书法亦可安放我们的得意与失意，即唐代柳宗元强调的"君子必有游息之物"。到宋代，欧阳修在学书态度上提出学书为乐、学书消日的思想，对后世文人士大夫影响很大。但唐代以前，书法其实是不被特别重视的，所以汉代赵壹对当时人们狂热地学习草书的现象提出严厉批评。

在汉代，赵壹《非草书》指出"（草书）善既不达于政，而拙无损于治"。就是说草书与当时现实社会的利益没有关系，应该加以节制，这种观念在当时很有代表性，是当时社会对于书法的普遍认识，也是一个时代整体的价值观念。南朝范晔《后汉书》中记载崔瑗、张芝的事迹，却只字不提他们在书法艺术上的成就。西晋陈寿《三国志》中也不提钟繇之书法，裴松之《三国志注》也没有这方面的拾遗和补缺。比较有意思的事，张芝、崔瑗、钟繇在后世为人所称道的恰恰是他们的书法成就。北齐颜之推在《颜氏家训》中说"真草书迹，微须留意"，否则"巧者劳而智者忧，常为人所役使，更觉为累"。颜之推告诫自己的子孙，不要在书法上占用太多的精力，微须留意即可，不要干扰了正业。

至唐朝，书法的地位因为"以书取士"的政策而变得突然重要起来。《墨池编》卷二唐太宗《论书》载："太宗尝谓朝臣曰：书学小道，初非急务，时或留心，犹胜弃日。凡诸艺业，未有学而不得者也。病在心力懈怠，不能专精耳……今吾临古人之书，殊不学其形势，唯在求其骨力而形势自生。吾之所为，皆先作意，是以果能成也。"唐太宗李世民认为技艺均可习得，还需时时留心，加之其对于王羲之书法不遗余力的推扬，唐代书法一时颇为繁盛。柳宗元认为书法应是士大夫的必备修养，强调"君子必有游息之物"。士大夫应以治国平天下为己任，但若仅仅倾心于此，则是不完整的人生，政事之余还应有高雅的爱好。孙过庭在《书谱》中指出，书法不仅可以"功宣礼乐"，还可以"妙拟神仙"，具有抒情的

功用。唐代后期士大夫对书法的社会价值进行了重新思考，针对把书法看成人生的事业与忽视书法的学习这两种趋向开始了冷静的反思。

唐人多就书法言书法，而宋人则更多地把书法置于各种艺术乃至人生、社会之背景下来讨论其价值，宋人更强调书法的游艺功能。朱弁《曲洧旧闻》卷九："唐以身言书判设科，故一时之士无不习书，犹有晋宋余风。今间有唐人遗迹，虽非知名之士，亦往往有可观。本朝此科废，书遂无用于世，非性自好者不习，故工者益少，亦势使之然也。"宋代书法不是科场、仕途的必备之物，而是成为文人的诸多雅好之一，因此，文人士大夫对书法的功用及法度问题的研究缺乏兴趣，而主要退向静谧的雅玩和鉴赏，书法变成文人消闲之艺，从事书法创作时的心态也随之改变。

宋代欧阳修在学书态度上提出了学书为乐、学书消日的思想，其在《试笔·学书为乐》中指出："苏子美尝言：'明窗净几，笔砚纸墨皆极精良，亦自是人生一乐。'然能得此乐者甚稀，其不为外物移其好者，又特稀也。余晚知此趣，恨字体不工，不能到古人佳处，若以为乐，则自有余。"欧阳修认为自己的书法虽不能比肩古人，但在整个过程中能获得快乐。苏舜钦、蔡襄、苏轼、黄庭坚、米芾等人也都有"学书为乐"的相似论述，它们共同汇成一种时代风尚，对宋代"尚意"书风的形成产生了极大的影响。

苏轼继承了欧阳修的观念，倡言"我书意造本无法，点画信手烦推求"，主张"天真浪漫是吾师"，即用书法来娱心遣意，既满足休息身心的要求，又轻松地展示心灵的活泼与自由。苏轼《苏轼文集》曰："笔墨之迹，托于有形，有形则有弊。苟不至于无，而自乐于一时，聊寓其心，忘忧晚岁，则犹贤于博弈也。虽然，不假外物而有守于内者，圣贤之高致也。惟颜子得之。"米芾在《书史》中道："要之皆一戏，不当问工拙。意足我自足，放笔一戏空。"与欧阳修的观点也是一脉相承，使书法变成一项游戏，而不是工作。宋人虽提倡展示多样化的趣味，但也不否认学习书法需要持续投

注精力。苏轼曾言:"笔成冢,墨成池,不及羲之即献之;笔秃千管,墨磨万铤,不作张芝作索靖。"赵构《翰墨志》亦云:"凡五十年间,非大利害相妨,未始一日舍笔墨。"持续的投入是解决技法问题的保障,而学书的心态,早在汉末蔡邕《笔论》中即有论述:"书者,散也。欲书先散怀抱,任情恣性,然后书之;若迫于事,虽中山兔毫不能佳也。"又云:"夫书,先默坐静思,随意所适,言不出口,气不盈息,沉密神彩,如对至尊,则无不善矣。"唐代虞世南《笔髓论》中曰:"欲书之时,当收视返听,绝虑凝神。心正气和,则契于妙。心神不正,书则欹斜;志气不和,字则颠仆。"无论是"随意所适",还是"绝虑凝神",都是强调创作主体的一种精神状态。

宋代以后,这种倡导非功利的学书态度得到文人士大夫们的认同与扩充。明代项穆《书法雅言》曰:"学书者,不可视之为易,不可视之为难;易则忽而怠心生,难则畏而止心起矣。"清代刘熙载在《艺概》中提出:"书非使人爱之为难,而不求人爱之为难。盖有欲无欲,书之所以别人天也。"近代张树侯在《书法真诠》中提出:"夫文化之代表,端在优美之精神,而美术之最高尚者,莫如书画……苟得名贤宝翰数十种,扫庭一室,焚香展读,足以怡养精神,延年却病,兴与古会,神动天随。"即便到了当代,在展厅文化冲击今人学书心态的情况下,仍然有不少书者不为名利所动,将书法看作是陶冶性情、慰藉心灵的芳草地。

"吾辈学书,纵不能驾古人而上之,亦必有一副思齐古人之意见。"(梁巘《承晋斋积闻录》)学书能够使我们神游千古,意与古会。在学习与创作的过程中,书者开拓了自己的心胸与眼界,感受到与前贤交流对话的欢愉。这种在求知与进取中获得的开悟与愉悦,是一种高尚的精神享受,它是其他任何物质享受无法比拟的,而只有在自由健康的学书态度引领下才能真正展示书法艺术的生命活力。

八、书法与其他

（一）书法与绘画

夫象物必在于形似，形似须全其骨气，骨气、形似皆本于立意，而归乎用笔。故工画者多善书。

<div align="right">张彦远《历代名画记》</div>

笔与墨，人之浅近事，二物且不知所以操纵，又焉得成绝妙也哉！此亦非难，近取诸书法正与此类也。故说者谓王右军喜鹅，意在取其转项①，如人之执法转腕以结字，此正与论画用笔同。故世之人，多谓善书者往往善画，盖由其转腕用笔之不滞也。

<div align="right">郭熙、郭思《林泉高致》</div>

【注释】

①项：颈的后部。

子云①以字为心画，非穷理者，其语不能至是。画之为说，亦心画也。上古莫非一世之英，乃悉为此，岂市井庸工所能晓！

<div align="right">米友仁《题新昌戏笔图》</div>

【注释】

①子云，即西汉文学家扬雄。

书与画同出。画取形，书取象；画取多，书取少。凡象形者，皆可画也，不可画则无其书矣。

<div align="right">郑樵①《通志》</div>

【注释】

①郑樵（1104—1162），字渔仲。莆田（今福建莆田）人。宋代史学家、目录学家。

"画无笔迹"，非谓其墨淡模糊而无分晓也，正如善书者藏笔锋，如锥画沙、印印泥耳。书之藏锋在乎执笔沉着痛快。人能知善书执笔之法，则知名画无笔迹之说。故古人如孙太古[1]，今人如米元章，善书必能画，善画必能书；书画其实一事尔。

<div align="right">赵希鹄[2]《洞天清录》</div>

【注释】

①孙太古，北宋画家孙知微。

②赵希鹄，北宋宗室。善鉴赏，著有《洞天清录》。

书与画，皆一技耳，前辈多能之，特游戏其间，后之好事者争誉其工，而未知所以取书画之法也。夫论书，当论气节；论画，当论风味。凡其人持身之端方，立朝之刚正，下笔为书，得之者自应生敬，况其字画之工哉？至于学问文章之余，写出无声之诗，玩其萧然笔墨间，足以想见其人，此乃可宝。而流俗不问何人，见用笔稍佳者，则珍藏之，苟非其人，特一画工所能，何足贵也？如崇宁大臣[1]以书名者，后人往往唾去，而东坡所作枯木竹石，万金争售，顾非以其人而轻重哉？蓄书画者，当以予言而求之。

<div align="right">费衮[2]《梁溪漫志》</div>

【注释】

①崇宁大臣，指蔡京。

②费衮，字补之。南宋学者。

石如飞白木如籀，写竹还于八法通。若也有人能会此，须知书画本来同。

<div align="right">赵孟頫《松雪斋集》</div>

柯九思善写竹石。尝自谓写干用篆法，枝用草书法，写叶用八分，或用鲁公撤笔法，木石用折钗股、屋漏痕之遗意。

<div align="right">赵孟頫《跋柯九思墨竹图》</div>

书盛于晋，画盛于唐、宋，书与画一耳。士大夫工画者必工书，其画法即书法所在。

<div align="right">杨维桢①《图绘宝鉴序》</div>

【注释】

①杨维桢（1296—1370），字廉夫，号铁崖、东维子、抱遗老人。诸暨（今浙江诸暨）人。元代书法家。

六书首之以象形，象形乃绘事之权舆①……书者，所以济画之不足者也。使画可尽，则无事乎书矣。吾故曰：书与画非异道也；其初，一致也。

<div align="right">宋濂《画原》</div>

【注释】

①权舆：本意为草木萌芽的状态，引申为开始、起初。

昔人评书法，有所谓龙游天表①、虎踞溪旁者，言其势；曰劲弩欲张、铁柱将立者，言其雄；其曰骏马青山、醉眠芳草者，言其韵；其曰美人插花、增益得所者，言其媚。斯评书也，而予以之评画，画与书非二道也。

<div align="right">朱同②《覆瓿集》</div>

【注释】

①天表：指天上、天外。

②朱同（1336—1385），字大同，号紫阳山樵。休宁（今属安徽）人。明朝大臣，有文才、武才、画才，时称"三绝"。著有《覆瓿集》等。

工画①如楷书，写意如草圣，不过执笔转腕灵妙耳。世之善书者多善画，由其转腕用笔之不滞也。

<div align="right">唐寅《画谱》</div>

【注释】

①工画：指工笔画，用笔细密工整，与"写意"相对而言。

夫书画本同出一源，盖画即六书之一，所谓象形者是也。

<div align="right">何良俊《四友斋丛说》</div>

晋时顾、陆①辈笔精匀圆劲净，本古篆书字象形意。其后张僧繇、阎立本，最后吴道子、李伯时②即稍变，犹知宗③之。迨草书盛行，乃始有写意画，又一变也。

<div align="right">徐渭《徐渭集》</div>

【注释】

①顾、陆，指东晋画家顾恺之、陆探微。

②李伯时，即北宋画家李公麟。

③宗：尊崇。这里有学习和继承的意思。

学书与学画不同……赵集贤曰："昔人得古帖数行，专心学之，遂以名世……"画家不然，要须酝酿①古法。落笔之顷，各有师承，略涉杜撰，即成下劣。

<div align="right">董其昌《题唐宋元宝绘册》</div>

【注释】

①酝酿：原指酿酒，这里指不断学习、逐渐成功的过程。

士人作画，当以草、隶奇字之法为之。树如屈铁，山如画沙，绝去甜俗蹊径，乃为士气①。

<div align="right">董其昌《画禅室随笔》</div>

【注释】

①士气：士大夫的风气，这里兼指书画中表现出来的读书人的气息，即书卷气。

画者，六书象形之一。故古人金石、钟鼎、隶篆，往往如画；而画家写水、写兰、写竹、写梅、写葡萄，多兼书法，正是禅家

一合相①也。

<div align="right">陈继儒《妮古录》</div>

【注释】

①相：佛教用语，与"性"相对而言。佛教把一切事物外观的形象、状态，称之为"相"。这里的"一合相"是指书与画这两种事物有着某些相同的形象、状态。

作字作绘并有清浊雅俗之殊。出于笔头者清，出于笔根者浊，雅俗随分，端在于此，可不慎择？入门一蹉，白首茫然。

绘氏将求名家画谱，以难得真本为叹。余曰：画无谱方得真。客曰：子言若是，那是笔奇。余曰：无谱乃得奇。君所求者奇枝邪？何树不吾师？所求者奇石邪？何山不吾师？辗转回旋，岂惟三人，择善在我。常论画人物以容貌不同为良工，何不宁想交知贵贱间，千百异彩皆笔端造化，何乃舍真求假，认假为真，下至并真图不得而专事传摹粉本，此何异不知书法而师字迹，不得真迹而师墨本，不得古拓而师后世翻刻，下至舍古法而效时人书，何异出宫娃大家而悦嚬眉西子，愚亦甚矣。书画一道，因此比量详及之。

<div align="right">赵宧光《寒山帚谈》</div>

字尚筋骨。粗犷非骨也，齿角耳，骨在结构。纷挐①非筋也，爪牙耳，筋在锋势。一藏一露，雅俗斯呈。

<div align="right">赵宧光《寒山帚谈》</div>

【注释】

①纷挐：混乱的样子。

余常泛论，学画必在能书，方知用笔。其学书又须胸中先有古今，欲博古今作淹通之儒，非忠信笃敬，植立根本，则枝叶不附。斯言也，苏、黄、米集中著论每每如此，可检而求之。

<div align="right">李日华《紫桃轩杂缀》</div>

作画如蒸云，度空触石，一任渺渺，遮露晦明，不可预定，要不失天成之致，乃为合作。学书如洗石，荡尽浮沙浊土，则灵窍自呈，秀色自现。二者于当境时卓竖真宰，于释用时深加观力，方有入路耳。

<div align="right">李日华《紫桃轩杂缀》</div>

米元章谓书可临可摹，画可临不可摹。盖临得势，摹得形，则沦于匠事，其道尽失矣。

<div align="right">李日华《紫桃轩杂缀》</div>

画小幅及扇，胸中亦须构寻丈之势缩用之，则境界宽。若长廊粉壁，寻丈纸绢，则须以千寻竹胸次缩入之。故画竹宜用缩法，不宜用伸法，常使有余。书法亦然。

<div align="right">归昌世《假庵杂著》</div>

书画俱以平实简淡为极诣，字不跳掷，画不怒张，恬寂入玄，乃可穷变，然须得之纵横排荡之后，如所谓转入平淡则可耳。此际良难。

<div align="right">归昌世《假庵杂著》</div>

六书象形为首，乃绘画之滥觞。

<div align="right">王时敏①《王奉常书画题跋》</div>

【注释】

①王时敏（1592—1680），初名赞虞，字逊之，号烟客。江苏太仓人。明末清初画家，开创了山水画的"娄东派"，与王鉴、王翚、王原祁并称"四王"，外加恽寿平、吴历合称"清六家"。

书画当以气韵胜；人不可有霸、滞之气①。

<div align="right">髡残②《题山水册页》</div>

【注释】

①霸、滞之气：霸，锋芒毕露、不含蓄。滞，呆滞死板、不生动。

②髡残（1612—约1692），本姓刘，字介丘，号石溪、白秃、石道人、残道人等。武陵（今湖南常德）人。清初书画家。

大凡笔要遒劲，遒者柔而不弱，劲者刚亦不脆；遒劲是画家第一笔，炼成通于书矣。

　　　　　　　　　　　　　　　龚贤《柴丈画说》

昔吴道元学书于张颠、贺老，不成退，画法益工，可知画法兼之书法。

　　　　　　　　　　　　　　　朱耷《山水册题跋》

作书作画，无论老手后学，先以气胜得之者，精神灿烂，出之纸上。意懒则浅薄无神，不能书画。

　　　　　　　　　　　　　　石涛《大涤子题画诗跋》

余尝见诸名家，动辄仿某家，法某派。书与画天生自有一人职掌一人之事，从何处说起？

　　　　　　　　　　　　　　石涛《大涤子题画诗跋》

字与画同出一源，观六书始于象形，则可知已。（江含徽曰：有不可画之字，不得不用六法也。张竹坡曰：千古人未经道破，却一口拈出。）

　　　　　　　　　　　　　　　张潮《幽梦影》

书画自得法后，至造微入妙，超出笔墨行迹之外，意与神遇，不可致思，非心手所能形容处，正如禅宗向上转身一路。故书称墨禅，而画列神品。

字与画各有门庭。字可生，画不可不熟。字从熟后生，画从熟外熟。

书画一致也，须于纯熟中露生辣，缜密处见萧疏，此是极难，要当参悟于虚灵之际，一旦自得，不待言传。

<div align="right">陈玠《书法偶集》</div>

书与画不同。画有离合，一幅之中而好丑互见。书法如禅，是则都是，非则都非，是非之间，间不容发。是者虽稊稗①瓦砾，皆妙道也；非者虽佛言祖语，皆糟粕也。

<div align="right">阮葵生《茶余客话》</div>

【注释】

①稊稗：一种形似谷的小草，此处"稊稗瓦砾"指书法作品的细微之处。

晋、唐名迹，品题甚少，即有品题，不过观款题名而已。至宋、元人始尚题咏，题得好，益增明贵，题得不好，益增厌恶。至明之项墨林，则专用收藏鉴赏名号图章见长，直是书画遭劫，不可谓之品题也。余见某翰林题思翁山水卷，以文衡山用笔比拟之，是隔云山一万重矣。

<div align="right">钱泳《履园丛话》</div>

画上题咏与跋，书佳而行款得地，则画亦增色。若诗跋繁芜，书又恶劣，不如仅书名山石之上为愈也。或有书虽工而无雅骨，一落画上，甚于寒具油①，只可憎耳。

<div align="right">钱杜《松壶画忆》</div>

【注释】

①寒具油：冷食物名，即油煎馓子。这里是比喻书法的呆板、俗气。

书画源流，分而仍合。唐人王右丞①之画，犹书中之有分隶

也；小李将军[2]之画，犹书中之有真楷也。宋人米氏父子[3]之画，犹书中之有行草也；元人王叔明、黄子久[4]之画，犹书中之有蝌蚪篆籀也。

<div align="right">盛大士《溪山卧游录》</div>

【注释】

①王右丞，即唐代诗人王维。

②小李将军，即唐代画家李昭道。其父李思训亦为画家，世称"大李将军"，故称李昭道为"小李将军"。

③米氏父子，即宋代书画家米芾和米友仁。

④王叔明、黄子久，即元代画家王蒙、黄公望。

字与画同出于笔，故皆曰"写"。"写"虽同而功实异。

<div align="right">汤贻汾[1]《画筌析览》</div>

【注释】

①汤贻汾（1778—1853），字若仪，号雨生。江苏武进人。清代画家。

题画须有映带之致，题与画相发，方不为羡文[1]，乃是画中之画，画外之意。

<div align="right">张式《画谭》</div>

【注释】

①羡文：指多余的、不必要的文字。羡，有余、剩余。

古来善书者多善画，善画者多善书。书与画殊途同归也。画石如飞白；画木如籀；画竹，干如篆、枝如草、叶如真、节如隶。郭熙、唐棣[1]之树，文与可[2]之竹，温日观[3]之葡萄，皆自草法中得来，此画之与书通者也……如"锥画沙""印印泥""折钗股""屋漏痕""高峰坠石""百岁枯藤""惊蛇入草""龙跳虎卧""戏海游天""美女仙人""霞收月上"诸喻，书之与画通者也。

<div align="right">朱和羹《临池心解》</div>

【注释】

①郭熙、唐棣，善画山水树木的画家，前者为北宋人，后者为元代人。

②文与可，北宋画家，善画竹。

③温日观，南宋画僧，以画葡萄著称。

作书如作画者得墨法，作画如作书者得笔法。顾未可与胶柱鼓瑟①者论长短耳。

落笔如作草隶而适肖物象曰画。故作字曰"写"，而画亦曰"写"也。

　　　　　　　　　　　　　　　戴熙②《习苦斋画絮》

【注释】

①胶柱鼓瑟：出于《史记·赵奢传》。原指瑟上有柱张弦以调节声音，柱被胶住，音调便不能变换。后用以比喻拘泥呆板而不知变通。

②戴熙（1801—1860），字醇士，号鹿床、松屏等。浙江钱塘（今浙江杭州）人。清代画家。

字画本自同工，字贵写，画亦贵写。以书法透入于画，而画无不妙；以画法参入于书，而书无不神。故曰：善书者必善画，善画者必善书。

　　　　　　　　　　　　　　　周星莲《临池管见》

【疏】

中文语境下，"书""画"二字常常对举，它们就像兄弟一样，有着密切的关联，因此"书画同源"这个观点广为人们所接受。早期的象形文字本身就是简略的具有叙事功能的绘画，有许多文字直接就是描画事物的图像。许慎《说文解字》说："象形者，画成其物，随体诘诎，日月是也。"在象形文字中，"日"字便是一个圆圈中间加一点，"月"字便是一个半圆中间加一点，就像图画那样直观。老子云："人法地，地法天，天法道，道法自然。"古人以"自然"作为最高智慧，所以许慎说："古者庖牺氏之王天下也，仰则观象于天，俯则观法于地，视鸟兽之文与地之宜，近取诸身，远取诸物，于是始作《易》八卦，以垂宪象。及神农氏结绳为治而统其事，庶业其繁，饰伪萌生。黄帝之史仓颉，见鸟兽蹄远之迹，知分理之可相别异也，初造书契。"许慎关于文字（书法）起源的论述，在后世书画家中引起强烈的共鸣，这一观点也被一再阐发。

唐代张彦远在中国第一部绘画通史著作《历代名画记》中云："颉有四目，仰观垂象……是时也，书画同体而未分，象制肇始而犹略。无以传其意，故有书；无以见其形，故有画。"上古书与画并未完全分开，它们是一体的，后来文字以符号叙事，绘画以造型叙事，书法与绘画逐渐分道扬镳并各自发展成为独立的艺术门类，但是它们之间的相互影响却从未间断过。张彦远《历代名画记》说："夫象物必在于形似，形似须全其骨气，骨气、形似皆本于立意，而归乎用笔。故工画者多善书。"书法与绘画同源同法，提按、方圆、刚柔、虚实、巧拙等关系，既是书之法，亦是画之法。若强作区分，正如南宋郑樵《通志》中所云："书与画同出。画取形，书取象；画取多，书取少。凡象形者，皆可画也，不可画则无其书矣。"

到北宋，越来越多的文人开始参与书画创作，书法与绘画两者相互影响，文人们追求绘画"得之于象外"的境界，强调抒发性灵，表现人的学养，诗、书与画的结合越来越走向自觉。南宋

费衮在其笔记《梁溪漫志》中云："书与画，皆一技耳，前辈多能之，特游戏其间，后之好事者争誉其工，而未知所以取书画之法也。夫论书，当论气节；论画，当论风味。"到了元代，书与画的结合更加密切，赵孟𫖯直接提出以"书法入画"，要在绘画中表现书写特征，表现书法中的线条技巧与趣味。《秀林疏石图》题画诗云："石如飞白木如籀，写竹还于八法通。若也有人能会此，须知书画本来同。"于是，倡导士大夫绘画的赵孟𫖯、柯九思等画家就以"书画本来同"的观点，强调绘画中需要运用书法的书写技巧，追求笔墨趣味。而且，绘画中强调表现对象的神韵、气质、意境以及作者主观情思的表达，这种内在的生命力再加上诗文的补充，印章的使用，使诗、书、画、印融为一体。柯九思自谓："写竹，干用篆法，枝用草书法，写叶用八分法或用鲁公撇笔法。木石用折钗股、屋漏痕之遗意。"此时文人画成为创作者人品、才情、学问、思想的载体，赵孟𫖯之后的画家黄公望、倪瓒、王蒙、吴镇等，基本都在绘画中沿袭此特征。杨维桢在《图绘宝鉴序》中云："书盛于晋，画盛于唐、宋，书与画一耳。士大夫工画者必工书，其画法即书法所在。"

　　明清之际，出现了更多的打通书画者。如董其昌、八大山人等。董其昌在《画禅室随笔》中提出："士人作画，当以草、隶奇字之法为之。树如屈铁，山如画沙，绝去甜俗蹊径，乃为士气。"董其昌作画追求天真平淡，对淡墨的运用使其作品气息空灵。董其昌的好友陈继儒也在《妮古录》中云："故古人金石、钟鼎、篆隶，往往如画；而画家写水、写兰、写竹、写梅、写葡萄，多兼书法，正是禅家一合相也。"八大山人用淡墨秃笔，其书画均含蓄内敛，圆浑醇厚，其对中锋用笔的控制十分到位，他在《山水册题跋》中云："昔吴道元学书于张颠、贺老，不成退，画法益工，可知画法兼之书法。"八大山人的书画皆极简净，笔下荷花之茎极有书法线条流畅之美，浑然天成，晋唐书风简远的特征被其带入到绘画中。

　　中国书画均有尚韵风尚。明代王世贞论画曰："人物以形模为

先，气韵超乎其表；山水以气韵为主，形模寓乎其中。"韵从气度来，气度从骨见。书画之气韵就是天地间之真气与人的思想、情感、精神相融于笔底并呈现于作品，所表现的是与宇宙山川和谐相融，这种书画中的线条、水墨中的计白当黑，都顺应了中国人精神上的追求。

当然，书法艺术空间构造的深浅不同于绘画，因为书法不考虑光线的明暗关系，书法的空间类似于建筑，更多考虑的是力学结构原理。对于一件作品或一个具体的字来讲，形成空间感的方式一靠笔画粗细的关系处理，二靠点画的组合形成的关系。书法拥有线条（笔画）、轮廓（结构）两种最纯粹的形式感，而这两种形式层面又能完全地显现人们对大千世界的种种理解，且无须像绘画那样描绘具体的事物。清代汤贻汾《画筌析览》云："字与画同出于笔，故皆曰'写'。"汤贻汾这句话将书法与绘画万千差别下的"同"揭示无疑。

（二）书法与文学

欧公爱柳公权书《高重碑》，谓传模者能不失真而锋芒皆在。至于《阴符经序》，则君谟以为柳书之最精者，尤善藏笔锋也。二说正相反，况夫文章，岂有定论耶？

<div style="text-align: right">陈善①《扪虱新话》</div>

【注释】

①陈善，字子兼，一字敬甫，号秋塘，罗源人。活动于南宋初年，有《扪虱新话》十五卷。

古人写字正如作文，有字法、有章法、有篇法，终篇结构首尾相应。故云："一点成一字之规，一字乃终篇之准。"①起伏隐显，阴阳向背，皆有意态。至于用笔用墨，亦是此意，浓淡枯润，肥瘦老嫩，皆要相称。

<div style="text-align: right">张绅《法书通释》</div>

【注释】

①一点成一字之规，一字乃终篇之准：书法起笔的第一个点画就是整个字的规范，第一个字就是整幅作品的标准。

今书家例能文辞，不能则望而其笔画之俗，特一书工而已。世之学书者，如未能诗，吾未见其能书也。

<div style="text-align: right">吴宽《匏翁集》</div>

字学二途，一途文章，一途翰墨。文章游内，翰墨游外，一皆六艺小学，而世以外属小，内属大，不然也。虽然，要皆大，学之门户不从此入，何由得睹宗庙百官？后世失传，坼而为三。文章斥而传疏烦，翰墨斥而流别异。何如求本寻原，所握者简，所施者博，不亦多乎？吾道一贯，彼此相证。

诗文忌老、忌旧，文字惟老、惟旧是遵。诗文忌蹈袭，文字

亦忌蹈袭。旧与蹈袭，故自有分矣，格调、形似之异也。

<div align="right">赵宧光《寒山帚谈》</div>

　　诗人论云：诗直，词曲。词可夺诗乎？不可也。绘曲，文直。绘能夺文乎？不能也。故曰，弄笔逞妍，谓之画字是也。时俗人尚曲，毋论矣，吾家承旨①自谓深于此道，惟右军是遵，右军何常有次忸怩巧弄乎？智永虽有一分俗气，俗故书家大忌也，比之忸怩，尚当未减。

<div align="right">赵宧光《寒山帚谈》</div>

【注释】

①吾家承旨：即赵孟頫。

　　余于书于诗于文于字，沉心驱智，割情断欲，直思跂①彼堂奥②，恨古人不见我③，故饮食梦寐以之。

<div align="right">王铎《琼蕊庐帖》</div>

【注释】

①跂：跂望，踮起脚尖向前望，形容心切。

②堂奥：堂室的深处。引申为深奥的原理。

③恨古人不见我：辛弃疾《贺新郎·甚矣吾衰矣》词中有"不恨古人吾不见，恨古人不见吾狂耳"。

　　子昂画山水、人物、竹石，至佳也。昔史官骜①其才以为书画家，竟莫得其文章。文章非人世间之书画也耶？

<div align="right">朱奔《山水册页题识》</div>

【注释】

①骜：通"傲"。傲慢，轻视。

【疏】

书法与文学有一种血缘般的联系，纵观留存至今的经典作品，大多也是优秀的文学作品。甲骨文、青铜器铭文中，有不少语言凝练、韵律优美的语句；秦汉简帛不但记载《老子》《论语》等哲学散文，而且有《燕子赋》这样的民歌；秦李斯的小篆《泰山刻石》文辞典雅，且"画如铁石，字若飞动"；东汉蔡邕《熹平石经》是我国历史上最早的官本儒家经典；东晋王羲之《兰亭序》及尺牍均文辞优美；苏轼《黄州寒食帖》既是经典的文学作品，又是"天下第三行书"……可见文学内容一直对书法艺术起着支撑作用。

书法艺术的构成离不开文字与它自身的表现形式，因此书法自魏晋士人介入以来，就越来越多地受到文学的影响。王羲之在微醺中写下的《兰亭序》历来被称为书法与文学的"双璧"，这篇充溢着玄学精神与哲学思想的散文，加之流畅优美的用笔，多变的结体，风韵独特的形态，成为后世学书者苦苦追求的境界。魏晋南北朝既是历史的转折期，又是各种艺术的发展变化的过渡期。汉隶时代的结束和楷书时代的来临，诗歌则从四言、五言为主而向五言、七言并重的诗歌全盛的唐代过渡。在这新旧交替的历史时期，北碑书法笔画既有浓郁的隶意，又表现出明显的楷书笔法；结构既有隶书的横向开张，又有楷书的欹侧。北碑书法与北朝民歌相呼应，都带有很强的粗犷之气，康有为曾说："魏碑无不佳者……譬如江汉游女之风诗，汉魏儿童之谣谚，自能蕴蓄古雅，有后世学士所不能为者。"与此相对应的是，南朝文学很重视形式技巧，尤其到南朝后期，过分讲求声色韵律和辞采丰赡，以至于弥漫着靡靡之音。而南朝的书法并未完全趋同于文艺的浮艳追求，尤其梁武帝萧衍等对王献之流美书风的批评，引导人们重新审视张芝和钟繇的书法，使得当时的书法在追求骨力与媚趣之间找到了平衡。

梁武帝萧衍和庾肩吾对书法艺术的评价，不仅导致了唐初书坛对王羲之书法的重视，而且，在唐太宗李世民的标举下，王羲

之书法成为"尽善尽美"的代表。在初唐孙过庭著名的《书谱》和中唐张怀瓘的书法理论中，都可隐约看到梁武帝和庾肩吾书评的影响。张怀瓘《书断》称孙过庭"博雅有文章"，《宣和书谱》卷九评张籍书法"字画凛然，其典雅斡旋处，当自与文章相表里，不必以书专得名也"。正是强调了书法之雅可从文学中获得支撑。韩愈在《送孟东野序》中提出"物不得其平则鸣"的观点，认为古往今来最伟大的艺术家之所以能创造出感人的艺术作品，正是因为遭遇人间之善恶，"不得已而后言"，发为文章，形诸歌咏。对于书法艺术，韩愈也有同样的认识。他认为张旭把喜怒哀乐都发泄于草书，也可谓是"不平则鸣"。韩愈在晚唐是文化思想界的领袖。当时诗界有关于"李杜优劣"的争论，很多人认为杜甫的诗歌高于李白，这个看法的背后，我们可以看出当时对于形式技巧的迷恋，因为从诗歌的技巧来看，杜甫是一个集大成者，无体不备，精于雕琢安排，当然，杜甫本身的才力足以让严格的形式规范服从于性情的表现。李白则崇尚自然古风，而不屑于声律排偶。对于这种流行的看法，韩愈有诗云："李杜文章在，光焰万丈长……蚍蜉撼大树，可笑不自量。"显然是对那种目光短浅的看法的当头棒喝。韩愈的着眼点是艺术家的心灵是否伟大，境界是否高尚，是心灵赋予艺术以强烈的审美震撼力，而不是从形式技巧上产生伟大的艺术形象。(甘中流《中国书法批评史》)

　　宋代强调书法的"书卷气"，并将之作为书法鉴赏的重要审美标准。苏轼有诗云："退笔如山未足珍，读书万卷始通神。"书法艺术与文学修养应共同发展。黄庭坚观苏轼书，认为其中有"学问文章之气"，是一般缺乏学问修养之人写字达不到的"韵味"。明代城市经济发展，文化更加惠及大众，于是戏剧小说成为明代文学的主导，成为社会下层普通民众的休闲消遣方式。明中叶，文坛出现以袁氏三兄弟为首的"公安派"，主张独抒性灵，不拘格套，亦称"性灵派"，与此同时也出现了张扬个性、抒发性灵的书法流派，例如倪元璐、黄道周、张瑞图等，他们的书法是"性灵派"不为法

缚主张在书法上的生动反映。明代赵宦光《寒山帚谈》曰："字学二途，一途文章，一途翰墨。文章游内，翰墨游外。"将文章对书法的作用揭露无遗。赵宦光还提出一个值得关注的问题，"诗文忌老、忌旧，文字惟老、惟旧是遵。诗文忌蹈袭，文字亦忌蹈袭。旧与蹈袭，故自有分矣，格调、形似之异也"。何以书法与诗文的评断标准不尽一致？概诗文在于立意，应力避重复前人，书法虽也有尚意之说，但更重师承。所以，书法追求"旧"也就被赵宦光所坚持。"旧"既能避免标新立异，又能远离流俗而产生审美距离。

清代从文学到学术考据等文化的全面复古，与书法艺术碑学运动的复古相对应。而且，随着学术风气的加深，开始出现以勤学、博古为内容的倾向，出现了一批坐拥万卷、博雅好古之士。清代沈道宽《八法筌蹄》云："多读书，则落笔自然秀韵；多临古人佳翰，则体格神味自然古雅。而立品又居其要，伯英高逸，故萧疏闲淡。右军清通，故洒落风流。"苏惇元《论书浅谈》也云："书虽手中技艺，然为心画，观其书而其人之学行毕见，不可掩饰。故虽纸堆笔冢，逼似古人，而不读书则其气味不雅驯，不修行则其骨格不坚正，书虽工亦不足贵也。"只有多读书，书法方能雅驯，只有重修行，骨格才能坚正。

中国的艺术讲究言外之意，书论中谈论书法时往往会掺杂许多字外的因素，如书者的文学素养、人品性格等等。比如，论"二王"书法时会提到王谢子弟和魏晋风度，论张旭定会提到他惊世骇俗的行为方式，论苏轼又会谈到其在诗词、绘画、音乐诸方面的艺术天分和辉煌成就。艺术原本就是文化的一部分，故书法与文学在文化的整体框架内同步发展，文学中的评价标准直接影响了书法的审美标准。书法以字形展示作品神采，文学以文字反映作者情感；书法使文学作品充满灵动之美，文学赋予书法以内容和内涵。

（三）书法与音乐

鼓瑟纶音，妙响随意而生；握管使锋，逸态逐毫而应。

<div align="right">虞世南《笔髓论》</div>

昔人谓："于艺当学可传者，勿学不可传者。"可传者谓诗、文、书、画等也……又谓："弹琴胜于奕棋，作字胜于弹琴。"此则取自适意，视前论为优。

<div align="right">孙鑛《书画跋跋》</div>

凡物，气而生象，象而生画，画而生书，其噭①生乐。

<div align="right">汤显祖②《答刘子威侍御论乐》</div>

【注释】

①噭：呼号。

②汤显祖（1550—1616），字义仍，号海若。临川（今江西抚州）人。明代文学家、戏曲作家。曾创作了多种戏曲，诗文有《玉茗堂集》等传世。

心与笔俱专，月继年不厌。譬之抚弦在琴，妙音随指而发；省括在弩，逸矢应鹄而飞。

<div align="right">项穆《书法雅言》</div>

阮千里善弹琴，人闻其能，往求听，不问贵贱长幼，皆为弹之，神气冲和，不知向人所在。余曰：此董文敏书品也。安道亦善鼓琴，武陵王晞使人召之，安道对使者破琴，云，戴安道不作王门伶人。余曰：此孙文介书品也。然安道之峻①，不如千里之达。

<div align="right">姜绍书《韶石斋笔谈》</div>

【注释】

①峻：此处有清高、有骨气之意。

用笔到毫发细处，亦必用全力赴之。然细处用力最难。如度曲遇低调低字，要婉转清彻，仍须有棱角，不可含糊过去。如画人物衣折之游丝纹，全见力量，笔笔贯以精神。

朱和羹《临池心解》

书画之道，纵有师授，全赖自己用心研求。譬如教人音律，亦只说明工尺字①，分清竹孔部位，丝弦音节而已，令学者自吹自弹，焉能再烦教师代弹代吹之理。使人以规矩，不能使人巧也。愚谓作书画只有日日动笔不倦，久久自有佳境。再经为师指点，当下便悟。

松年《颐园论画》

【注释】

①工尺字：工尺谱，我国传统的记谱法之一，约产生于隋唐时期，由一种管乐器的指法记号演变而成。

【疏】

中国古代所谓"乐"，并非纯粹的音乐，而是舞蹈、歌唱、表演的一种综合。《礼记·乐记》上有一段记载："故歌之为言也，长言之也。悦之，故言之；言之不足，故长言之；长言之不足，故嗟叹之；嗟叹之不足，故不知手之舞之，足之蹈之也。"《毛诗序》也说了类似的话："情动于中而形于言，言之不足故嗟叹之，嗟叹之不足故咏歌之，咏歌之不足，不知手之舞之，足之蹈之也。"语言由于情感推动产生飞跃，成为音乐，成为舞蹈，艺术最初的产生都是为了抒发个人情感，书法亦然。历代书论中有大量此类论述。

西晋索靖《草书势》云："骋辞放手，雨行冰散，高音翰厉，溢越流漫。"南朝袁昂《古今书评》云："皇象书如歌声绕梁，琴人舍徽。"唐代虞世南《骨髓论》云："鼓瑟纶音，妙响随意而生；握管使锋，逸态逐毫而应。"或将书法比作音乐，或将书法与音乐并举。唐代张怀瓘在《书议》中更把书法称为"无声之音"。李白在形容怀素的草书时说："飘风骤雨惊飒飒，落花飞雪何茫茫。"杜甫咏张旭书法云："锵锵鸣玉动，落落群松直。"项穆也说："心与笔俱专，月继年不厌。譬之抚弦在琴，妙音随指而发；省括在弩，逸矢应鹄而飞。"书法的欣赏与创作，本来是属于视觉的，却能引起人们听觉的享受，这种现象属于"通感"，即各种经验的触类旁通。钱锺书曾在其《通感》一文中解释，所谓通感，即"用形象的词语使感觉转移，把适用于甲类感官上的词语巧妙地移植到乙类感官上……颜色似乎会有温度，声音似乎会有形象"。这就不难理解，当我们看到精彩的书法作品时，会感受到音乐的铿锵及旋律的优美。

音乐用旋律来书写作品，书法用线条来表现节奏，它们都有强烈的律动美。音乐是流动的书法，在乐曲中以各种音符，通过时间流动产生旋律。书法只是将音符换做了笔墨，将乐谱痕迹留在纸上，将感情注于笔端，于书写中传达出别样的情感。南宋姜夔《续书谱》有言："余尝历观古之名书，无不点画振动，如见其挥运之时。"善鉴者能在静止的点画形迹中看到振动的节奏感，变静

为动，感受到节奏，并能想象到书者当时书写时的情态。

书法与音乐均可作为抒发情感之载体。书法点画的粗细、长短、浓淡、姿态等等构成了作品的旋律，使书法同音乐一样成为抒情写意的表达。书法以文字为载体，将世间万物以及自身情感进行艺术加工，从而用书法的线条来表现书写者的精神境界，使人感到旷远、幽深、广博、超逸。元代陈绎曾把书法作品与书家感情的关系说得十分贴切："情之喜怒哀乐，各有分数。喜即气和而字舒，怒则气粗而字险，哀则气郁而字敛，乐则气平而字丽，情有轻重，则字之敛舒险丽亦有浅深，变化无穷。"(《翰林要诀》)《荀子·乐论》亦有云："君子以钟鼓道志，以琴瑟乐心。动以干戚，饰以羽旄，以从磬管，故其清明像天，其广大像地，其俯仰周旋有似于四时。故乐行而志清，礼修而行成，耳目聪明，血气和平，移风易俗，天下皆宁，美善相乐。"荀子认为，音乐不仅可以抒发个人的志向，而且可以使人心平气和。明代汤显祖《答刘子威侍御论乐》云："凡物，气而生象，象而生画，画而生书，其噭生乐。"从汤显祖所概括的艺术序列里，书法介于绘画和音乐之间。

书法的学习和音乐的学习亦有相通处，清代朱和羹《临池心解》云："用笔到毫发细处，亦必用全力赴之。然细处用力最难。如度曲遇低调低字，要婉转清彻，仍须有棱角，不可含糊过去。如画人物衣折之游丝纹，全见力量，笔笔贯以精神。"松年《颐园论画》云："书画之道，纵有师授，全赖自己用心研求。譬如教人音律，亦只说明工尺字，分清竹孔部位，丝弦音节而已，令学者自吹自弹，焉能再烦教师代弹代吹之理。使人以规矩，不能使人巧也。"在《中西画法所表现的空间意识》一文中，宗白华说："中国的书法本是一种类似音乐或舞蹈的节奏艺术。它具有形线之美，有情感与人格表现。它不是摹绘实物，却又不完全抽象，如西洋字母而保有暗示实物和生命的姿式。中国音乐衰落，而书法却代替了它成为一种表达最高意境与情操的民族艺术。"宗白华认为书法是一种"类似音乐或舞蹈的节奏艺术"，并且是一种"表达最高

意境与情操的民族艺术"。书法有形、线之美，所谓"形"，是指书法有书体；所谓"线"，是指书法以笔画为主要造型媒质。宗白华对书法的"形"有一种全新的解释，他认为作品中每个字都构成一个有生命的空间单位，对此他解释道："中国字若写得好，用笔得法，就成功一个有生命有空间立体味的艺术品。若字与字之间，行与行之间，能'偃仰顾盼，阴阳起伏，如树木之枝叶扶疏，而彼此相让。如流水之沦漪杂见，而先后相承'。这一幅字就是生命之流，一回舞蹈，一曲音乐。唐代张旭见公孙大娘舞剑，因悟草书；吴道子观裴将军舞剑而画法益进。书画都通于舞。它的空间感觉也同于舞蹈与音乐所引起的力线律动的空间感觉。书法中所谓气势，所谓结构，所谓力透纸背，都是表现这书法的空间意境。"宗白华认为书法既有舞蹈的性质，又有音乐的节律。这种观点其实唐代张怀瓘已论述到，即"无声之音，无形之相"，而宗白华更进一步，把这个思想阐述得更为透彻。

鲁迅认为书法具有三美："意美以感心，一也；音美以感耳，二也；形美以感目，三也。"李泽厚也将音乐与书法比较："（书法）像音乐从声音世界里提炼抽取出乐音来，依据自身的规律，独立地展开为旋律和声一样……构造出一个个、一篇篇错综交织、丰富多样的纸上的音乐和舞蹈，用以抒情和表意。（书法因）运笔的轻重、疾涩、虚实、强弱、转折顿挫、节奏韵律，净化了的线条，如同音乐旋律般。"纵观中国传统各艺术门类，它们几乎都于空虚寂静中去构建生命的和谐与律动，进而不断探寻宇宙生命的意义。

主要参考文献

（唐）房玄龄等撰《晋书》，中华书局，1974年。

（唐）张彦远《法书要录》，范祥雍点校，上海古籍出版社，2013年。

（后晋）刘昫等撰《旧唐书》，中华书局，1975年。

（宋）欧阳修《欧阳修全集》，李逸安点校，中华书局，2001年。

（宋）曾巩《曾巩集》，陈杏珍、晁继周点校，中华书局，1984年。

（宋）沈括《梦溪笔谈》，金良年校，中华书局，2015年。

（宋）苏轼《苏轼文集》，孔凡礼点校，中华书局，1986年。

（宋）何薳《春渚纪闻》，张明华点校，中华书局，1983年。

（宋）朱弁《曲洧旧闻》，孔凡礼点校，中华书局，2002年。

（宋）张孝祥《于湖居士文集》，徐鹏点校，上海古籍出版社，2009年。

（宋）陈思《书苑菁华》，崔尔平校注，上海辞书出版社，2013年。

（明）徐渭《徐渭集》，中华书局，1983年。

（明）焦竑《澹园集》，李剑雄点校，中华书局，1999年。

（明）陈继儒《妮古录》，印晓峰点校，华东师范大学出版社，2011年。

（清）王士禛《王士禛全集》，宫晓卫点校，齐鲁书社，2007年。

（清）董诰等编《全唐文》，中华书局，1983年。

（清）永瑢等编纂《文渊阁四库全书》，上海古籍出版社，2003年。

（清）钱泳《履园丛话》，张伟点校，中华书局，1979年。

（清）严可均编《全上古三代秦汉三国六朝文》，中华书局，1958年。

（清）昭梿《啸亭杂录》，何英芳点校，中华书局，1980 年。

（清）刘熙载《艺概注稿》，袁津琥校注，中华书局，2009 年。

（清）康有为《广艺舟双楫》，崔尔平校注，上海书画出版社，2006 年。

黄宾虹、邓实编《美术丛书》，江苏古籍出版社，1997 年。

刘正成主编《中国书法全集》，荣宝斋，1992 年。

李修生主编《全元文》，凤凰出版社，1998 年。

陈尚君辑校《全唐文补编》，中华书局，2005 年。

卢辅圣主编《中国书画全书》，上海书画出版社，2009 年。

严文儒、尹军主编《董其昌全集》，上海书画出版社，2013 年。

《历代书法论文选》，上海书画出版社，2014 年。

《历代书法论文选续编》，崔尔平选编点校，上海书画出版社，2012 年。

华人德主编《历代笔记书论汇编》，江苏教育出版社，1996 年。

《明清书论集》，崔尔平选编点校，上海辞书出版社，2011 年。

曾枣庄主编《宋代序跋全编》，齐鲁书社，2015 年。

夏征农主编《辞海·语词分册》，上海辞书出版社，1996 年。

徐中舒主编《汉语大字典》，四川辞书出版社、湖北辞书出版社，1993 年。

罗竹风主编《汉语大词典》，汉语大词典出版社，1997 年。

夏征农、陈至立主编，徐建融分卷主编《大辞海·美术卷》，上海辞书出版社，2012 年。

夏征农、陈至立主编《辞海》，上海辞书出版社，2009 年。

俞剑华编《中国美术家人名辞典》，上海人民美术出版社，1981 年。

沈柔坚、邵洛阳主编《中国美术大辞典》，上海辞书出版社，

2002 年。

　　韩天衡主编《中国篆刻大辞典》，上海辞书出版社，2003 年。

　　徐昌酩主编《上海美术志》，上海书画出版社，2004 年。

　　钱仲联等主编《中国文学大辞典》，上海辞书出版社，2000 年。

　　薛国屏编著《中国古今地名对照表》，上海辞书出版社，2014 年。

　　刘九庵编著《宋元明清书画家传世作品年表》，上海书画出版社，1997 年。

　　熊秉明《中国书法理论体系》，人民美术出版社，2012 年。

　　樊波《中国书画美学史纲》，吉林美术出版社，1998 年。

　　季伏昆编著《中国书论辑要》，江苏美术出版社，2000 年。

　　王镇远《中国书法理论史》，上海古籍出版社，2009 年。

　　甘中流《中国书法批评史》，人民美术出版社，2016 年。

　　姜寿田《中国书法理论史》，河南美术出版社，2004 年。

后 记

　　书虽一技，非关国计民生，然亦通大道。前人留存书论，浩若烟海，时人所思所想，乃至争论不休者，前贤论述备矣。备则备矣，却每令初学者难窥其涯涘，以至于无可措手。加之有学无识者代不乏人，读书虽勤勉，乃至一生不懈，然如溺于深渊，终无识见者，良可浩叹也。

　　前人书论，多有精到之见解，且立论坚实，言之凿凿，足以自信信人。然两千年来，层累山积，数量亦可谓庞杂。故采撷前人雅言，分类编排，如朋贝穿线，灿灿然颇为可观。章太炎先生有言："轻易著书是妄，重于著书是吝，妄者不智，吝者不仁。"于今人而言，最难在不妄不吝之间。

　　此书自选题立项至今，已历十年有余，其间断断续续，编写框架也几经推倒重来。注释部分重在疏通文句，力求要言不烦；注疏部分则泛言所感，发抒肤见，限于学力，所论偏颇之处难免，愿大家有以教我。

　　编写此书，体会大体有二：一，就书论而言，古人多有精当之论，虽多短短数十百字，但如吉光片羽，一直烛照当下；二，与古人相较，当代书学研究方法之先进，视野之宏阔，占有资料之完备等方面，均是前人所不可想象的。所以，就书论之"经典性"而言，今不如昔；就研究之系统和深入，今非昔比。

　　需要说明的是，本书涉及资料庞杂，每条书论均力求核对原始文献，核对过程中也发现一些问题，如"书法有十戒"一条，见于清代倪涛《六艺之一录》，后人不辨多归于倪涛名下，而细查发现，此条出自明代潘之淙《书法离钩》，类似现象时有发现，本书

均作订正，以免谬误流传。作者小传方面，古人的籍贯地名，今人大多并不熟知，故于籍贯后加注当下行政区划，凡此种种，通过编写此书，我本人也受益良多。

2008年秋，为配合《中国书法史绎》（七卷本）的审稿工作，胡传海老师建议我对历代书论进行系统梳理，并为我申报出版项目，深感惭愧者，此书竟逡巡至今，而胡老师退休忽忽已过四年矣。2009年新春团拜会，在步行至兴国宾馆的路上，王立翔社长交给我一张64开的便签，上面写满了对书名及编写体例的调整建议，备用书名多达四个。其时王社长来上海书画出版社未久，我们都没想到新任领导对工作竟如此精细，这种精益求精的工作态度对社内诸位编辑同仁亦产生了极大影响。

此书得以付梓，端赖各位师友助力。感谢樊波老师慨然作序，在探讨学问时，樊老师那种意气风发的神情每每令学生们动容。国家图书馆岳小艺师妹和海上刘亚晴同学帮忙梳理了部分资料。朱莘莘老师、郭晓霞老师和李剑锋师弟为此书的出版付出心力尤多，在此一并致以由衷的谢意。

对于古代书论的关注，始于北京读研期间。老师们授课的情形宛在昨日，十多年的时间倏忽而过。故此书的出版，一则横抛引玉之砖，并期望有益于读者诸君；二则自励，以期能学业日新，稍有寸进。

杨 勇

2020年8月于上海

图书在版编目 (CIP) 数据

论书雅言 / 杨勇编著 . —上海：上海书画出版社，2021.3
ISBN 978-7-5479-2565-2

Ⅰ.①论… Ⅱ.①杨… Ⅲ.①汉字 – 书法理论 – 中国 –
古代 Ⅳ.① J292.11

中国版本图书馆 CIP 数据核字 (2021) 第 041885 号

论书雅言

杨　勇 编著

责任编辑	李剑锋
审　　读	朱莘莘
责任校对	郭晓霞
封面设计	赵　航
技术编辑	顾　杰

出版发行	上 海 世 纪 出 版 集 团 上海书画出版社
地址	上海市延安西路 593 号 200050
网址	www.ewen.co www.shshuhua.com
E-mail	shcpph@163.com
制版	上海世纪嘉晋数字信息技术有限公司
印刷	上海盛隆印务有限公司
经销	各地新华书店
开本	889×1240 1/32
印张	12.25
字数	300 千字
版次	2021 年 3 月第 1 版 2021 年 3 月第 1 次印刷

书号	ISBN 978-7-5479-2565-2
定价	**58.00 元**

若有印刷、装订质量问题，请与承印厂联系